SALONS
ET
EXPOSITIONS D'ART
A PARIS

(1801-1870)

ESSAI BIBLIOGRAPHIQUE

PAR

Maurice TOURNEUX

PARIS
JEAN SCHEMIT, LIBRAIRE
52, rue Laffitte, 52

1919

BIBLIOGRAPHIE DES SALONS

1801-1870

SALONS

ET

EXPOSITIONS D'ART

A PARIS

(1801-1870)

~~~~~~

ESSAI BIBLIOGRAPHIQUE

PAR

Maurice **TOURNEUX**

---

PARIS
JEAN SCHEMIT, LIBRAIRE
52, rue Laffitte, 52
—
1919

# INTRODUCTION

Au mois d'avril 1852 la librairie J.-B. Dumoulin mettait en vente un petit volume intitulé : *Le Livret de l'exposition faite en 1673 dans la cour du Palais-Royal, réimprimé avec des notes* par M. ANATOLE DE MONTAIGLON, attaché à la conservation des dessins du Louvre, *et suivi d'une Bibliographie des livrets et des critiques de Salons depuis 1673 jusqu'en 1851* (in-12, 2 ff. et IV-87 p.). Ainsi qu'on le voit dans un *Avertissement* de quatre pages compactes, plein de faits et d'idées, c'était un ballon d'essai; l'auteur, alors à l'âge heureux où l'on entrevoit le temps et la possibilité d'édifier des encyclopédies, se proposait, en effet, de réimprimer incessamment en un fort volume in-8 tous les livrets des Salons, de 1673 à 1800, et d'accompagner, autant que faire se pourrait, de notes historiques et de références iconographiques chacune des mentions qu'ils renfermaient. La tâche était immense et à peu près irréalisable; aussi en resta-t-elle là. Elle ne fut reprise que dix-huit ans plus tard sur un plan moins ambitieux, par M. Jules Guiffrey qui, avec la méthode et l'esprit de suite dont il a donné tant de preuves, entreprit et acheva la réimpression, ou mieux le fac-similé des quarante-deux livrets connus dont Montaiglon rêvait jadis l'annotation. M. Guiffrey avait renoncé à le suivre sur ce point, mais en tête de chaque plaquette de la collection, il avait reproduit, en les améliorant et en les complétant, les indications bibliographiques déjà recueillies par Montaiglon touchant les critiques dont ces Salons avaient été l'objet.

Si rares que quelques-uns d'entre eux soient devenus, il ne saurait être question de prendre à l'égard des livrets des Salons

du xixᵉ siècle la même peine que pour leurs aînés. La collection intégrale en existe à peu près partout et ne laisse pas d'être fort encombrante, car aux minces brochures de l'Académie royale ont succédé de véritables volumes comportant de trois à quatre mille numéros et flanqués de listes de récompenses et de documents officiels qui accroissent encore leur importance matérielle. En revanche, aucune tentative n'a été faite, que je sache, depuis 1852, pour dresser la liste raisonnée des publications de tout genre et de toute valeur auxquelles ces exhibitions ont donné naissance. C'est ce que je me propose de faire aujourd'hui. Afin d'y parvenir, je me suis décidé (ainsi que l'avait fait M. Guiffrey pour la période du xviiiᵉ siècle) à reprendre sur de nouvelles bases le travail primitif de notre savant prédécesseur. Aussi bien, j'en suis sûr, il ne se fût pas offusqué de pareille audace, car il déclarait dès 1852 que personne plus que lui ne savait combien cette liste était incomplète et défectueuse, et il reconnaissait que si l'énumération des ouvrages y était à peu près satisfaisante, le loisir et le moyen lui avaient manqué pour procéder au dépouillement des journaux [1]. Tel quel, ce travail dénote chez un érudit de vingt-huit ans de prodigieuses lectures, et tout en attribuant avec lui à son ami Paul Chéron une part des résultats obtenus, il faut rendre le plus sincère hommage aux vastes connaissances qu'ils trahissaient; cependant plus d'une de ces mentions est hâtive et incomplète, et certaines lacunes, telles que l'omission des Salons de l'*Artiste* et de l'*Illustration*, ont de quoi surprendre. En outre, les planches que renferment bon nombre de ces critiques sont brièvement indi-

1. Quelques dédicataires ou quelques acheteurs de la brochure de Montaiglon ont eu la pensée de consigner sur les marges de leurs exemplaires ou sur des feuillets intercalaires les additions que leur suggéraient leurs acquisitions ou leurs lectures. Parmi les exemplaires ainsi annotés que j'ai pu consulter, je citerai ceux de Bellier de La Chavignerie, appartenant à M. Edgar Mareuse, de Philippe Burty, acquis par M. Paul Lacombe, de Léon de Laborde dont je suis possesseur; d'autres ont échappé à mes investigations, tels que celui d'Albert de La Fizelière qui a passé dans sa vente posthume, et surtout celui qui serait sans doute le plus précieux de tous, c'est-à-dire l'exemplaire même de l'auteur; mais j'ignore dans quelles mains il a pu tomber lorsque la bibliothèque du grand érudit a été si lamentablement démembrée à Boston, au mépris des engagements les plus formels contractés par son acquéreur.

quées, alors que depuis elles ont pris une importance qu'on ne pouvait jadis prévoir. Enfin, les richesses des anciennes collections Deschiens et La Bédoyère, aujourd'hui fondues parmi les périodiques de la Bibliothèque nationale; celles de la collection Deloynes, acquise et inventoriée par les soins de Georges Duplessis; les catalogues des bibliothèques spéciales (Jules Goddé, Pierre Deschamps, Frédéric Villot, Clément de Ris, G. Duplessis, etc.), ont apporté leur contingent de menues rectifications et d'additions à l'œuvre primitive [1]. Je n'ai donc pas hésité à la reprendre de fond en comble, et si je l'ai eue constamment sous les yeux, je crois cependant pouvoir me flatter de ne l'avoir point servilement copiée.

A partir du Salon de 1852, en dehors de la liste plus que sommaire dressée par Ernest Vinet dans sa *Bibliographie méthodique et raisonnée des beaux-arts*, je n'avais point de guide pour diriger mes pas; mais je me suis efforcé de tirer bon parti des répertoires bibliographiques semestriels de la *Revue universelle des arts* (1855-1866), de la *Gazette des beaux-arts*, de 1859 jusqu'à nos jours, et des relevés (auxquels elle a, par malheur, renoncé) que donnait jadis la *Chronique des arts* des articles consacrés aux Salons par les périodiques quotidiens.

D'année en année la tâche est devenue d'ailleurs de plus en plus difficile, sinon même impossible. La critique d'art est aujourd'hui un terrain banal dont chacun s'adjuge une part, et il n'est si mince reporter en qui ne s'éveillent un beau matin les aptitudes nécessaires pour cette besogne jadis dévolue à des écrivains consciencieux et expérimentés. Les derniers représentants de l'ancien ordre de choses ont dû céder le pas à la tourbe des envahisseurs ou adopter leur allure désordonnée. En un seul numéro, sans plus, la besogne est expédiée aussi bien dans un quotidien politique que dans un journal illustré. Par contre, l'image tend de plus en plus à se substituer au texte, et les rares reproductions de jadis font place à de somptueux et coûteux albums dont la magnificence souligne plus cruellement peut-être encore ce qu'il y a d'éphémère et de vain dans ces exhibitions

---

1. Les additions que j'ai ainsi recueillies sont distinguées par un astérisque.

annuelles. A ce point de vue, les Salons n'ont guère plus d'importance qu'une représentation théâtrale quelconque, dès que le rideau est tombé sur la dernière scène, et l'oubli vient vite envelopper de son ombre grandissante les comédiens les plus fameux et les artistes les plus fêtés par la foule ou par la presse. De combien de Salons se souviennent ceux qui connaissent le mieux l'histoire de l'art français au xix° siècle? A l'exception de ceux de 1819, où fut exposé le *Radeau de la Méduse*, de 1822, en raison de *Dante et Virgile* de Delacroix, de 1848, où surgit Courbet avec son *Enterrement à Ornans*, et de 1866, où l'*Olympia* de Manet fit scandale, les mémoires les plus exercées auraient probablement quelque peine à répondre.

Il n'en est pas moins vrai que cette réunion, tantôt annuelle, tantôt renouvelée à des intervalles irréguliers, constitue la meilleure preuve de la vitalité de l'art national, et que, à part deux ou trois exceptions, tous ceux qui tiennent ou ont tenu en France un pinceau, un ébauchoir, un burin ou une pointe sèche, ont subi ce stage nécessaire et salutaire. Le bibliographe, dont la mission est précisément de préparer les voies à l'historien, — et son rôle devient, en raison de l'envahissement croissant du papier imprimé, de plus en plus difficile et laborieux — le bibliographe croit donc faire œuvre utile en groupant les renseignements qu'il a pu recueillir sur les comptes rendus, grâce auxquels les cinq expositions universelles, les Salons officiels, les Salons libres et l'unique Exposition Triennale de 1883 n'auront pas été tout à fait des « fêtes sans lendemain ».

Tâche ingrate et pénible entre toutes, car la critique d'art n'a jamais trouvé parmi nous un public assez nombreux et qui lui demeure assez fidèle pour assurer la survie du livre à tant de pages disséminées aux quatre vents de la publicité; elle s'est, elle aussi, éparpillée comme les œuvres dont elle rendait compte et la diffusion même, que lui offrait la presse quotidienne à bas prix, a enlevé toute autorité durable à ses jugements. Il faut, en effet, une volonté robuste et une patience inlassable pour affronter la fatigue et l'ennui de feuilleter les lourds et encombrants in-folio alignés par centaines sur les rayons, bientôt insuffisants, de la Bibliothèque nationale. Cette

volonté et cette patience n'ont jamais abandonné un érudit mort sur la brèche et dont le souvenir est encore vivant dans le cœur des amis qui pleurent sa fin prématurée. Bernard Prost avait entrepris, en vue de la rédaction d'un dictionnaire spécial resté à l'état de projet, d'immenses dépouillements dont il consignait le résultat sur d'innombrables fiches. L'une des plus notables parties de ce travail préliminaire avait été le relevé de tous les articles consacrés aux beaux-arts et surtout aux Salons de Paris. Les portefeuilles qui contenaient ce relevé m'ont été cédés par sa famille; à côté d'éléments d'informations qui n'avaient échappé ni à Montaiglon, ni à moi-même, j'en ai trouvé beaucoup d'autres qui représentent des mois ou plus exactement des années de recherches patientes et méthodiques. Je tiens à dire ici tout ce que cette partie de mon travail doit à la collaboration posthume de Prost qui ne me l'eût probablement pas d'ailleurs refusée de son vivant, car on le trouvait toujours prêt à venir en aide aux chercheurs dans l'embarras. Quiconque s'est livré, pour son propre usage, à la tâche fastidieuse devant laquelle Prost n'avait pas reculé comprendra mes sentiments de gratitude envers l'homme modeste et serviable qui, par excès de scrupule, n'a point donné toute la mesure de ce qu'on était en droit d'attendre de lui, et qui a prouvé cependant, dans de trop rares occasions, quel bon usage il eût pu faire de matériaux dont ses amis et ses émules profitent seuls aujourd'hui.

Ce que j'écrivais en 1886 dans la préface d'un travail de même nature que celui-ci [1], je pourrais le redire encore aujourd'hui et en termes identiques, car la collection des travaux spéciaux de Théophile Gautier lui-même, de Théophile Thoré, de Paul Mantz, n'existe nulle part : les appels réitérés adressés aux souscripteurs, d'une réimpression intégrale des articles de Gautier, relatifs aux beaux-arts et au théâtre, n'ont pas trouvé d'échos. Thoré a, de son vivant, groupé en deux séries distinctes quelques-uns des Salons qu'il a signés de son nom et de ce

---

[1]. *Eugène Delacroix devant ses contemporains*. Paris, librairie de l'Art, J. Rouam, 1886, in-8.

pseudonyme de W. Bürger, sous lequel il s'était refait en quelque sorte une personnalité nouvelle, mais ni lui, ni les légataires, aujourd'hui disparus à leur tour, de ses papiers, n'ont exhumé tout ce qu'il a écrit sur le même sujet avant 1844. Le premier Salon de Paul Mantz (1847) a paru, il est vrai, en un petit volume qui n'a été suivi d'aucun autre, bien que cet écrivain raffiné, qui cachait une science si profonde sous une forme si littéraire, ait, bon gré mal gré, rendu compte presque sans interruption, jusqu'en 1890, des exhibitions annuelles ou extraordinaires de l'art contemporain. Seuls les trois *Salons* de Baudelaire ont été recueillis dans ses *Œuvres complètes*, et ceux de Gustave Planche se présentent également sans lacunes; il en va de même, ou peu s'en faut, pour ceux de Castagnary, qu'Eugène Spuller et M. Roger Marx ont rassemblés en deux volumes. Plus récemment, les huit séries de *la Vie artistique*, de M. Gustave Geffroy, ont épargné aux chercheurs la peine de fouiller la collection de la *Justice* et de diverses revues éphémères pour goûter le charme d'un jugement toujours personnel et d'une langue qui ne doit rien aux euphuismes modernes. M. André Michel n'a repris dans ses *Notes sur l'art moderne* (1895, in-12) que quelques pages de son *Salon* de 1892, et ses *Salons* de 1897, parus dans la *Gazette des Beaux-Arts*, ont seuls fait l'objet d'un tirage à part; mais parmi les autres professionnels de la critique, combien d'entre eux ont jeté dans « le tonneau percé du feuilleton » de quoi remplir vingt-cinq ou trente volumes qui ne paraîtront jamais! Qu'ils s'appellent Delécluze, Louis Peisse, Prosper Haussard, Alexandre Decamps, Ch. Blanc, Charles Clément, Paul de Saint-Victor, Théodore Pelloquet, Théophile Silvestre, Jean Rousseau, Philippe Burty, qu'ils aient défendu des doctrines surannées ou marché à l'avant-garde des champions de l'art moderne, la destinée de leurs écrits aura été la même : la bibliographie seule vient tardivement à leur secours par de sèches énumérations et révèle ainsi ce qu'ils ont dépensé de ténacité ou de talent à défendre la cause qu'ils croyaient juste.

Les écrivains, qui n'ont que par hasard ou de loin en loin tenu la plume en semblable occurrence, sont parfois moins mal

partagés : je ne parle point cependant de Prosper Mérimée, dont deux Salons (ceux de 1839 et de 1853) dorment encore l'un dans la *Revue des Deux Mondes*, l'autre dans le *Moniteur universel*, ni d'Auguste Barbier, auteur d'un Salon de 1837, que ses exécuteurs testamentaires n'ont point exhumé de la même *Revue*, mais d'Alfred de Musset, de qui le *Salon de 1836* a été réimprimé dans ses diverses éditions posthumes ; de Stendhal et de son Salon de 1824 tardivement recueilli dans ses *Mélanges d'art et de littérature* (1867), du *Salon de 1872* de Barbey d'Aurevilly qu'on peut lire dans ses *Sensations d'art*, de Champfleury, qui a dû à l'amicale piété de M. Jules Troubat la résurrection de ses *Juvenilia* du *Corsaire-Satan*. Le *Salon de 1852*, d'Edmond et Jules de Goncourt (tiré à deux cents exemplaires sur la composition du journal *l'Éclair*), et *La Peinture et l'Exposition de 1855* (tirés à quarante-deux exemplaires sur la composition de *l'Artiste*), étaient depuis longtemps à peu près introuvables lorsque M. Roger Marx les fit réimprimer en un coquet in-12. M. Georges Lafenestre et M. Henry Houssaye ont tenu à laisser trace de leur passage dans la critique militante, mais ni *l'Art vivant* (1881) du premier, ni *l'Art français depuis dix ans* (1882) du second, ne renferment la totalité des pages qu'ils ont consacrées à ces perpétuels recommencements.

On a souvent noté comme une singularité que les deux principaux hommes d'État du règne de Louis-Philippe, Guizot et Thiers, aient débuté l'un et l'autre par la critique d'art ; mais si le premier n'a pas dédaigné de rééditer en 1852 son *Salon de 1810*, Thiers n'a pas eu la même coquetterie pour le *Salon de 1822*, qu'une page célèbre sur Delacroix a de bonne heure sauvé de l'oubli, ni pour les deux comptes rendus distincts qu'il fit du *Salon de 1824*; l'un d'entre eux (celui du *Constitutionnel*) a été du moins réimprimé récemment, mais à très petit nombre, et pour ainsi dire en secret, et la même faveur n'a pas été accordée à celui du *Globe*. C'est encore dans les colonnes de ce même *Globe* qu'il faut chercher le texte intégral du compte rendu rédigé en 1827 par Ludovic Vitet, comme c'est dans *la Tribune* que Barthélemy Hauréau exhalait en art et en politique des ardeurs qu'il n'avouait plus tard que d'assez mauvaise grâce.

Malgré la grêle d'amendes et de mois de prison que la monarchie de juillet, prise à partie par les légitimistes et les républicains, fit pleuvoir sur la presse, il ne semble pas cependant que les allusions désobligeantes dont ne se privaient point les salonniers de gauche et de droite à propos des portraits de la famille royale ou des campagnes de Belgique et d'Afrique où les jeunes princes gagnaient leurs épaulettes, aient jamais déchainé les foudres d'un parquet vigilant. La critique d'art avait connu des temps plus durs lorsque la censure préalable émondait au passage le *Sentiment impartial sur le Salon de 1810*, à raison « d'une phrase ambitieuse de l'auteur sur la durée des Empires », ou que *le Constitutionnel* de 1817 se voyait suspendu pour une allusion presque inintelligible au roi de Rome. A une date moins lointaine, la commission de colportage du second Empire refusait l'estampille à un travail de M. Julien de La Rochenoire : le *Salon de 1855 apprécié à sa juste valeur*, parce que, disait le rapporteur, « la pensée de l'auteur est de déprécier la magnifique collection d'œuvres d'art que tout le monde admire et qui a été l'objet de tant de soins et d'efforts de la part du gouvernement ».

De tout temps, les artistes ont eu l'épiderme sensible, et le duel inégal qu'ils soutiennent périodiquement contre la critique ne date pas d'hier. Sans remonter aux âges lointains où Cochin obtenait de Sartines la suppression pure et simple de toute brochure qui ne portait point le nom entier de son auteur, et où François Casanova trouvait assez de crédit pour faire expier à Fréron, par une détention au For-l'Évêque, une comparaison malsonnante entre ses paysages et un plat d'épinards, les peintres ont parfois rendu coup pour coup à leurs juges : c'est ainsi que Boilly peignit son fameux *Verre cassé* du Salon de l'an VIII, et qu'en 1806 Girodet rima des *Étrennes aux connaisseurs* non réimprimées par son pieux disciple, Coupin, dans les *Œuvres posthumes* (1829) du maître. Avec infiniment plus de verve et d'ironie, Eugène Delacroix, en cette même année 1829, a dit, lui aussi, dans la *Revue de Paris*, le cas qu'il convenait de faire *Des critiques en matière d'art*.

Si les artistes regimbent contre des jugements, toujours re-

visables à leurs yeux, émis par des gens de lettres, sont-ils plus indulgents ou plus clairvoyants quand ils prennent la plume à leur tour pour apprécier leurs confrères? La plupart d'entre eux s'y efforcent, mais combien peu y parviennent! Les articles signés *Judex* du peintre Auguste Galimard firent jadis scandale, et pour avoir paru sous une autre forme, les *Méthodes et entretiens d'atelier* de Thomas Couture trahissent une rare inintelligence et une vanité démesurée. De ces deux cas restés fameux, il ne faudrait pas conclure qu'il y a antinomie irréductible entre la fonction du cerveau qui crée et de l'œil qui juge. Depuis la scission de 1890, diverses revues ont demandé à des artistes lettrés de présenter leurs observations sur les Salons des sociétés rivales, et ils se sont acquittés de cette tâche délicate avec bonne humeur et courtoisie.

Qu'ils manient par métier la plume, le pinceau ou l'ébauchoir, tous les critiques du moins ont le souci de défendre une idée, d'attaquer une école, de proclamer un nom méconnu ou inconnu. Arlequin et Gilles son compère, Gaspard l'Avisé et Margot la Ravaudeuse ne s'arrogent plus, comme jadis, le droit de distribuer à tort et à travers l'éloge et le blâme. Ces gouailleries, chères aux plaisantins du xviiie siècle, se sont prolongées jusqu'aux premières années du xixe, et n'ont fait place qu'assez tardivement aux albums de Nadar, de Cham et de leurs émules, dont il ne faut point médire, car plus d'une œuvre d'art, aujourd'hui disparue, ne revit pour nous que par les déformations qu'il a plu à un crayon facétieux de lui infliger. Tout sert à un moment donné aux biographes scrupuleux, et mieux vaut encore, en pareil cas, un croquis volontairement informe qu'un calembour ou un à peu près comme Paul Masson [Lemice-Terrieux] et Willy en ont semés à pleines mains, l'un en 1890, l'autre en 1892.

Pour la plupart des artistes dont la pensée est ainsi travestie, le trait n'a rien de cruel, et souvent même, le caricaturiste enferme une louange dans le commentaire inscrit au bas de la charge, mais bien souvent aussi il faut reconnaître qu'elles ont contribué plus qu'on ne pense à retarder l'heure de la boiteuse justice envers des œuvres aujourd'hui acceptées, classées et

cotées. Quelles lourdes ironies ont salué, à chaque Salon dont ils avaient réussi à forcer les portes, Delacroix, Courbet, Manet, Millet! Si Corot mourant a eu ce rare honneur de voir ses admirateurs protester par la frappe d'une médaille d'or contre les décisions d'un jury mal inspiré, s'il a été donné à Puvis de Chavannes d'assister de son vivant même à sa glorification, combien d'autres sont morts avec le regret et l'angoisse de demeurer à jamais incompris! La caricature a sa large part de responsabilité dans ce long malentendu.

Le présent travail a pour but de grouper dans une forme autant que possible succincte les indications bibliographiques et iconographiques qui constituent le bilan de la critique des Salons et des Expositions universelles de Paris pendant le $xix^e$ siècle. J'ai négligé à dessein tout ce qui s'attache aux règlements édictés à leur occasion, aux locaux qui leur ont été attribués, aux livrets rédigés à l'usage des visiteurs. La bibliographie de ces livrets a été très minutieusement établie par M. Jules Guiffrey de 1801 à 1873 inclus, dans un petit volume de *Notes* complémentaires, et M. Edgar Mareuse se propose de continuer cette description jusqu'à la fin du $xix^e$ siècle dans un travail analogue. Toutefois, j'ai cru devoir signaler quelques brochures relatives aux phases aiguës de l'omnipotence des jurys de Louis-Philippe et de Napoléon III, parce que ces revendications se rattachent étroitement à des ostracismes qui ont eu pour victimes tels ou tels artistes, et pour conséquence, au moins en 1863, le remaniement du mode d'admission. La scission qui s'est produite en 1890 et la naissance de deux sociétés concurrentes n'ont également pas eu d'autres causes.

J'ai cru indispensable de placer en tête des dépouillements, dont je viens d'esquisser la nature et la variété, la liste, d'ailleurs peu nombreuse, des recueils où se trouvent groupés les comptes rendus que leurs auteurs ou divers éditeurs ont voulu disputer à l'oubli et qui seront ainsi l'objet d'une double mention : par exemple, les *Curiosités esthétiques* de Charles Baudelaire (t. IV des *Œuvres complètes*, édition Michel Lévy, 1869) renferment les *Salons* de 1845, 1846 et 1859 signalés dans la première partie de cette *Bibliographie* avant d'être décrits dans la seconde.

Les comptes rendus afférents à chaque Salon sont présentés à la date respective de celui-ci, dans l'ordre alphabétique des noms de leurs auteurs, sans acception de la forme qu'ils ont adoptée. Les brochures anonymes, de moins en moins nombreuses à mesure que le siècle s'est écoulé, sont classées par les premiers mots de leurs titres. Pour les articles de journaux, leur nombre et autant que possible la date de chacun d'eux ont été soigneusement spécifiés. Je ne me flatte cependant pas, même avec le concours très notable des fiches recueillies par Bernard Prost, d'avoir tout connu, puisqu'il s'agissait d'un siècle dont les trente dernières années ont vu éclore la liberté de la presse, telle qu'on l'avait jusqu'alors définie théoriquement, et, par suite, la diffusion illimitée du papier imprimé.

Les comptes rendus *en volumes* ne présentaient pas les mêmes difficultés et l'établissement de leur nomenclature n'était pas au-dessus des forces d'un bibliographe de bonne volonté. J'ai mis à contribution tout d'abord ma petite collection personnelle, puis les richesses de la Bibliothèque nationale et de l'hôtel Saint-Fargeau, et j'ai donné autant que je l'ai pu la cote de chaque pièce, au moins dans l'un ou l'autre de ces grands dépôts. Le nombre des planches hors texte a été scrupuleusement indiqué, ainsi que leurs titres et les noms de leurs auteurs, lorsque la publication dont elles font partie ne comporte pas de tables indicatives de ces particularités, mais je n'ai pas pris le même soin pour les bois ou les autres modes de reproduction intercalés à pleines pages et faisant corps avec elles. En un mot, je n'ai rien négligé pour que ce long labeur, distraction et délassement d'autres labeurs plus considérables encore, rende un jour quelques services et me vaille peut-être la gratitude de ceux qui étudieront dans ses multiples manifestations l'art français du XIX° siècle.

# SALONS ET EXPOSITIONS D'ART

## A PARIS (1801-1900)

### ESSAI BIBLIOGRAPHIQUE

§ I. — Recueils de critiques spéciales aux salons.

Curiosités esthétiques, par Charles Baudelaire. *Paris, Michel Lévy frères*, 1868, in-12, 2 ff. et 440 p. [*N. Z. 41415*].

Le faux titre porte : *Œuvres complètes de* Charles Baudelaire, *Tome II, Curiosités esthétiques.*
Salons *de 1845 et de 1846. Exposition universelle de 1855 (Beaux-arts). Salon de 1859.*
Les deux premiers de ces comptes rendus étaient la réimpression de deux brochures décrites plus loin à leurs dates ; les articles sur les écoles française et étrangères en 1855 provenaient du *Pays*, et le *Salon de 1859* avait été publié dans la *Revue française.*

Castagnary. Salons (1857-1879), avec une préface d'Eugène Spuller et un portrait à l'eau-forte par Bracquemond. *Paris, Bibliothèque Charpentier ; G. Charpentier et E. Fasquelle, éditeurs*, 1892, 2 vol. in-18 [*N. V. 23734*].

Tome Ier : *Salons de 1857 à 1870.*
Tome II : *Salons de 1872 à 1879.*
Chaque volume est pourvu d'un *Index* des noms cités.
On trouvera plus loin sous la date respective de chacun de ces Salons l'indication des journaux très variés où ces comptes rendus ont paru pour la première fois.

Œuvres posthumes de Champfleury. Salons. 1846-1851. Introduction par Jules Troubat. *Paris, Alphonse Lemerre*, MDCCCXCIV

(1894), in-16, 2 ff., xv-193 p. et 1 f. n. ch. (achevé d'imprimer). [*N*. V. 24688].

*Salon de 1846*, paru dans le *Corsaire* ; *Salon de 1849*, paru dans la *Silhouette*. Les autres articles réimprimés dans ce même volume sont tous relatifs aux beaux-arts, mais aucun n'a trait, comme le sous-titre pourrait le faire croire, au Salon de 1850-1851.

L'Art contemporain, par Marius Chaumelin, avec une Introduction par W. Bürger [Théophile Thoré]. *Paris, librairie Renouard, H. Loones, successeur*, 1873, in-8, xv-464 p. [*N*. V. 34534].

La couverture et le titre portent en plus : *La Peinture à l'Exposition universelle de 1867. Salons de 1868, 1869, 1870. Envois de Rome, Concours, etc.*

L'étude sur l'Exposition universelle avait paru dans la *Revue moderne*, le Salon de 1868 dans la *Presse*, ainsi que celui de 1870. Marius Chaumelin avait rendu compte de celui de 1869 à la fois dans la *Presse* et dans l'*Indépendance belge*.

Jules Claretie. Peintres et sculpteurs contemporains. *Paris, Charpentier et C$^{ie}$*, 1873, in-18, xxx-400 p. [*N*. Ln$^{10}$ 131].

*Deux heures au Salon de 1865. L'Art français en 1872. Revue du Salon.*

Dans la *Préface* de ce volume, M. Jules Claretie a rapidement esquissé les éléments d'une histoire de la critique d'art moderne, et rappelé quelques-uns des noms célèbres à d'autres titres, qui s'y sont essayés.

Jules Claretie. L'Art et les Artistes français contemporains, avec un avant-propos sur le Salon de 1876, et un index alphabétique. *Paris, Charpentier et C$^{ie}$*, 1876, in-18, 2 ff., ix-450 p., et 1 f. n. ch. [table des matières] [*N*. 8° V. 171].

L'*Avant-propos* et les Salons de 1873, 1874 et 1875 avaient paru dans l'*Indépendance belge*.

Mélanges sur l'Art contemporain, par le vicomte Henri Delaborde, conservateur du département des Estampes de la Bibliothèque impériale. *Paris, V$^e$ Jules Renouard*, MDCCCLXVI (1866), in-8, 2 ff., 481 p. et 1 f. n. ch. (table) [*N*. V. 36160].

Salons de 1853, de 1859 et de 1861, parus tous trois dans la *Revue des Deux Mondes*.

Les Beaux-Arts à l'Exposition universelle et aux Salons de

1863, 1864, 1865, 1866 et 1867, par Maxime du Camp. *Paris, V*<sup>e</sup> *Jules Renouard*, 1867, in-18, 3 ff. et 352 p. [*N.* V. 37054].

Dédicace à Jules Duplan, ami de l'auteur et de Gustave Flaubert (voir la *Correspondance générale* de ce dernier). P. 349-352, *Index* des noms cités.

Tous les comptes rendus énumérés sur le titre ont paru dans la *Revue des Deux Mondes*.

Gustave Geffroy. La Vie artistique. *Paris, E. Dentu* [puis] *H. Floury*, 1892-1903, 8 vol. in-16 [*N.* 8° V. 24355].

Première série : *Salons de 1890 et de 1891*.
Deuxième série : *Salon de 1892*.
Troisième série : *Salon de 1893*.
Quatrième série : *Salons de 1894 et de 1895*.
Cinquième série : *Salons de 1896 et de 1897*.
Sixième série : *Salons de 1898 et de 1899*.
Septième série : *Souvenirs de l'Exposition de 1900*.
Huitième et dernière série : *Salons de 1900 et de 1901*.

Chaque volume de cette collection renferme d'autres articles dont la mention ne rentre pas dans le cadre de cette bibliographie.

Edmond et Jules de Goncourt. Études d'art. Le Salon de 1852. La Peinture à l'exposition de 1855. Préface par Roger Marx. Aquarelles et eaux-fortes d'Edmond et Jules de Goncourt, reproduites par l'héliogravure. *Paris, Librairie des bibliophiles; E. Flammarion, successeur*, s. d. (1894), in-12, 2 ff., xix-222 p. et 1 f. n. ch. (table) [*N.* 8° V. 24207].

Portrait d'Edmond, de profil et fumant, gravé par Jules; portrait de Jules, les pieds posés sur le rebord de la cheminée, aquarelle d'Edmond.

Il a été tiré quinze exemplaires sur papier du Japon, quinze exemplaires sur papier de Chine et quinze sur whatman, avec doubles épreuves des portraits.

Le premier de ces Salons, paru dans le *Paris* de M. de Villedeuil, avait été tiré à part à deux cents exemplaires; le second était la reproduction d'un article de l'*Artiste*, tiré primitivement à quarante-deux exemplaires.

Henry Houssaye. L'Art français depuis dix ans. *Paris, librairie académique, Didier et C*<sup>ie</sup>, 1882, in-12, 2 ff., xii-305 p. et 1 f. n. ch. (table) [*N.* 8° V. 11944].

P. i-xli, *L'Art français depuis dix ans*, daté de Paris, mai 1882.

*L'Antiquité au Salon de 1868* (*L'Artiste*, 1er juin 1868). Salons de 1877 et de 1882 (*Revue des Deux Mondes*).

Il a été tiré en outre quinze exemplaires sur papier de Hollande, contenant un portrait gravé à l'eau-forte par Alphonse Masson, d'après une photographie d'Étienne Carjat.

L'Art moderne, par J.-K. Huysmans. *Paris, G. Charpentier*, 1883, in-18, 3 ff., 277 p. et 1 f. n. ch. (table des matières) [*N*. 8° V. 5786].

Cinq exemplaires ont été tirés sur chine et cinq sur japon.

Salons de 1879, de 1880 et de 1881, plus trois articles sur les expositions des Indépendants en 1880, 1881 et 1882.

Une très courte préface rappelle que ces études avaient paru dans le *Voltaire*, la *Réforme* et la *Revue littéraire et artistique*.

Georges Lafenestre. L'Art vivant. La Peinture et la Sculpture aux Salons de 1868 à 1877. T. Ier (années 1868 à 1873). *Paris, G. Fischbacher*, 1881, in-12, xi-360 p. [*N*. 8° V. 4604].

Titre rouge et noir. Le tome Ier a seul été publié. Il se termine par une table des noms des artistes et des œuvres dont l'auteur a parlé.

Les *Salons* réunis ici avaient paru dans le *Moniteur universel*, la *Revue contemporaine* et la *Revue de France*.

Les Artistes contemporains. Salon de 1831 [et Salon de 1833], par M. Ch. Lenormant. *Paris, Alexandre Mesnier*, 1833, 2 vol. in-8 [*N*. Inv. V. 44691-44692].

Dix planches hors texte, y compris le frontispice lithographié par Aimé Chenavard. Les autres planches gravées à l'eau-forte, quelques-unes par leurs auteurs, sont les suivantes :

E. Delacroix : *Chef maure à Mékinez.*
Léopold Robert : *Ischia*, gravé par Amaury Duval.
Schnetz : *La Foi*, gravé par Tony Johannot.
Paul Delaroche : *Cromwell* [ouvrant le cercueil de Charles Ier], gravé par Henriquel-Dupont.
Alfred Johannot : *Péveril du Pic.*
Scheffer aîné [Ary Scheffer] : *Marguerite* [à l'église].
Rude : *Pêcheur napolitain.*
Étex : *Caïn.*
Ziegler : *Giotto.*

Les deux *Salons* de Ch. Lenormant avaient paru dans le *Temps*. Le tome II renferme une table des artistes cités dans les deux volumes.

Beaux-Arts et Voyages, par Charles Lenormant, précédés d'une

lettre de M. Guizot. *Paris, Michel Lévy frères*, 1861, 2 vol. in-8 [*N. V.* 44693-44694].

Réunion posthume d'articles de provenance et de nature diverses. Un seul doit être rappelé ici : *L'École française en 1835*, compte rendu du Salon annuel, paru dans la *Revue des Deux Mondes* du 15 avril 1835.

Poètes et Artistes contemporains, par M. Alfred Nettement. *Paris, J. Lecoffre*, 1862, in-8, 2 ff. et xii-511 p. [*N.* 8° Ln⁹ 81].

Épigr. :

*Ut pictura poesis.*

Salons de 1859 et de 1861.

Études sur les beaux-arts en France et à l'étranger, par Charles Perrier. *Paris, L. Hachette et Cⁱᵉ*, 1863, in-8, 2 ff. et viii-388 p. [*N. V.* 49216].

Recueil posthume, accompagné d'un portrait et précédé d'une *Notice biographique* anonyme sur l'auteur, originaire de Châlons-sur-Marne, où il est mort dans sa vingt-sixième année (1835-1860). Ce volume renferme des articles sur l'Exposition universelle de 1855, parus dans l'*Artiste*, des études sur les artistes allemands et anglais contemporains, des notes prises dans les musées de l'Italie et un mémoire sur le chevalier Delatouche, peintre châlonnais du xviiiᵉ siècle.

Ch. Perrier a encore écrit un compte rendu du Salon de 1857, non réimprimé ici, et qui sera décrit plus loin.

Études sur l'École française (1831-1852), peinture et sculpture, par Gustave Planche. *Paris, Michel Lévy frères*, 1855, 2 vol. in-18 [*N. V.* 49659-49660].

Tome Iᵉʳ : Salons de 1831, 1833, 1836.
Tome II : Salons de 1836 (suite), 1837, 1840, 1846, 1847, 1852.

Sauf le premier et le quatrième, ces comptes rendus ont tous paru dans la *Revue des Deux Mondes*.

Salon de T. Thoré, 1844, 1845, 1846, 1847, 1848, avec une préface par W. Bürger. Portrait de T. Thoré, gravé par Jacquemart, d'après un médaillon de David d'Angers. *Paris, librairie de Vᵉ Jules Renouard, Ethiou-Pérou, directeur-gérant.* MDCCCLXX (1870), in-12, xliv-568 p.

P. v-xl, avertissement sans titre, signé W. Bürger. P. xiii-xliv, *Nouvelles tendances de l'art*, considérations générales datées de Bruxelles, 1857.

Les *Salons* réimprimés ici avaient paru d'abord dans le *Constitutionnel*, et les quatre premiers avaient été réédités en brochures qui seront décrites plus loin ; le *Salon* de 1848 ne comprend qu'un seul article (intitulé à la table de l'édition de 1870) : *Influence de la République sur l'art.*

Salons de W. Bürger, 1861 à 1868, avec une préface par T. Thoré. Portrait de W. Bürger, gravé par Flameng. *Paris, librairie de V° Jules Renouard, Ethiou-Pérou, directeur-gérant,* MDCCCLXX (1870), 2 vol. in-12.

En tête du premier volume, p. v-x, *Préface* signée Marius Chaumelin.

Les *Salons* réunis ici avaient paru dans le *Temps* et dans l'*Indépendance belge.*

Thoré-Bürger. Les Salons. Étude de critique et d'esthétique. Avant-propos par Émile Leclercq. *Bruxelles, H. Lamertin,* 1893, 3 vol. in-12.

Après le nouveau titre, reproduisant celui de la couverture, est intercalé, dans le premier volume, un *Avant-propos* paginé [v]-vi-xvi, suivi du faux titre, du titre et de la notice de W. Bürger sur Thoré. Le titre porte en plus : *Seconde édition.*

Le médaillon de Jacquemart, d'après David d'Angers, est placé en regard de ce titre.

Le tome II et le tome III sont également pourvus de titres de relais.

Le portrait gravé par M. L. Flameng manque en tête du tome II, au moins dans l'exemplaire que j'ai sous les yeux.

## § 2. — Consulat et empire (1801-1812)

### 1801

Arlequin chassé du Museum par un artiste, critique en prose et en vaudevilles. *Paris, Renaudière, an IX*, in-12, 12 p. [*N*. Est. Coll. Deloynes, t. XXVI, n° 682].

Examen des ouvrages modernes de peinture, sculpture, architecture et gravure exposés au Salon du Musée, le 15 fructidor an IX, par une Société d'amateurs. *Paris, Landon, an IX*, in-8, 120 p. [*N*. Est. Coll. Deloynes, t. XXVII, n° 710].

L'*Introduction* est signée LANDON, mais les chapitres qui suivent portent de mystérieuses initiales dont je n'ai pas trouvé la clé et que pourrait seul dévoiler un exemplaire annoté par un contemporain.

Gilles et Arlequin au Museum ou Critique en vaudevilles des tableaux, dessins, sculpture, etc., par A.-J.-B. SIMONNIN. *Paris, imp. Jusseraud. S. d.*, in-8, 16 p. [*N*. Est. Coll. Deloynes, t. XXVIII, n° 763].

Madame Angot au Museum. Première visite. *Paris, imp. des marchandes de morues, ans IX et X*, 1801, in-12, 23 p. [*N*. Est. Coll. Deloynes, t. XXVI, n° 684].

ÉPIGR. :
> Laisse donc, mon fils,
> Tu me vaccines.

L'Observateur au Museum ou la Critique des tableaux en vaudevilles. *Paris, Gaulhier. S. d.*, in-8, 16 p. [*N*. V. 24540].

Frontispice anonyme représentant l'Observateur.
ÉPIGR. :
> La critique licencieuse est un libelle.

Rubens au Museum. Critique des tableaux du Salon en vaudevilles. N° 1. *Paris, Augustin, an IX*, 1801, in-12, 24 p. [*N*. Est. Coll. Deloynes, t. XXVI, n° 685].

En regard du titre, portrait de Rubens grossièrement gravé sur bois.

Les Tableaux du Museum en vaudeville, ouvrage dédié à M. Frivole, par le c. Guipava. *A Paris, de l'imp. de Brasseur, chez les marchands de nouveautés, an IX*, in-12, 124 p. [*N*. Est. Coll. Deloynes, t. XXII, n° 630].

En regard du titre : *Gavaudan* dans le *Tableau des Sabines* (vaudeville), pl. anonyme coloriée.

Réimpr. dans la *Revue universelle des arts*, t. XIII, p. 180-196 et 259-281.

[Robin (J.-B. Claude)]. *Exposition des artistes vivants au Salon du Louvre.* — *Journal général de la littérature, des sciences et des arts*, par Louis-Abel Fontenai, p. 111, 116, 119, 127, 131 (10, 15, 20, 30 vendémiaire et 5 brumaire an X) (2-27 octobre 1801).

*La Décade philosophique.* — *Beaux-Arts. Coup d'œil sur le Salon*, t. XXX (an IX, 4° trimestre), p. 556-559, et t. XXXI (an X, 1ᵉʳ trimestre), p. 43-46, 237-240, 356-360.

Articles anonymes.

B. [baron Boutard]. *Beaux-Arts. Salon de l'an IX.* — *Journal des Débats*, 20, 22, 24, 27, 28 fructidor, 4° et 5° compl. an IX ; 2, 3, 8, 10, 14, 19, 28 vendémiaire, 13, 16 et 22 brumaire an X.

*Mercure de France, littéraire et politique*, t. VI, p. 276, 284, 357, 363, 438, 449, et t. VII, p. 115-122.

Articles anonymes.

## 1802

Arlequin au Museum ou Revue générale et critique en vaudevilles des tableaux exposés au Salon de l'an X, numéro par numéro. *Paris, Marchand, an X*-1802, 3 numéros in-12 [*N*. Est. Coll. Deloynes, t. XXVIII, n°ˢ 765-767].

Chaque numéro a vingt-quatre pages et un frontispice représentant Arlequin dans un confessionnal ; un pénitent agenouillé et vu de dos est censé dire ces mots, qui forment la légende de la pièce :

« Mon père, je viens devant vous avec une âme pénitente. »

Épigr. :

Celui qui met un frein à la fureur des flots
Devrait d'un mauvais peintre arrêter les pinceaux.

Arlequin de retour au Museum. N⁰ˢ 1 et 2. *Paris, imp. Valar-Jouannet, an X*-1802, in-12, 48 p. [*N*. Est. Coll. Deloynes, t. XXVI, n° 685].

Frontispice représentant Arlequin tenant deux cadres, avec la légende :

> Aimez-vous les portraits ? On en trouve partout.

L'Avertissement annonçait six numéros, il n'en a paru que cinq ; les deux premiers ont été remis en circulation sous un titre et avec une rubrique modifiés.

Voyez les deux articles suivants.

Arlequin de retour au Museum ou Critique des tableaux en vaudevilles. N⁰ˢ I et II. *Paris, Barba, an X*-1801, in-12, 48 p. [*N*. Est. Coll. Deloynes, t. XXVI, n° 686].

Même frontispice qu'à l'article précédent.

Voyez l'article suivant.

Arlequin de retour au Museum (n⁰ˢ III-V). *Paris, imp. de l'Arlequin, an X*-1801, trois numéros in-12, 24, 24 et 10 p. [*N*. Est. Coll. Deloynes, t. XXVI, n⁰ˢ 687-689].

*L'Enfant de six jours, guide des étrangers au Museum ou le Dernier venu. *Paris, imp. Expéditive ; Martinet ; Surosne, an X*-1802, in-8, 20 p.

Épigr. :

> *Requievit septima die.*
> Ce champ ne se peut tellement moissonner
> Que les *derniers venus* n'y trouvent à glaner.

Par ADRIEN-JEAN-QUENTIN BEUCHOT.

Critique en vers dont le titre primitif fut remplacé, six semaines après la publication, par celui-ci : *Les Croûtes au Museum*. L'auteur ajouta sur le frontispice une épigramme et remplaça par une seconde épigramme, sur les portraits très nombreux à ce Salon, sept vers irréguliers inscrits sur la première page.

Soit que Beuchot ait rougi plus tard de ce péché de jeunesse, soit que la disparition de cette brochure ait été fortuite, toujours est-il que sous ses deux formes elle est des plus rares. La Bibliothèque nationale ne la possède pas et Montaiglon ne l'a pas citée. La description donnée par Quérard dans la *Littérature française contemporaine* (v° Beuchot) a été reproduite dans la dernière édition du *Dictionnaire des anonymes*.

Le Marchand de lunettes au Musée des arts. Achetez des lunettes, mettez des lunettes. Plaisanterie sérieuse en prose et en vaudevilles sur l'exposition des peintures, sculptures, etc., de fructidor an X. *Paris, chez Clairvoyant, an X-an XI*, in-12, 16 p. [*N. Est. Coll. Deloynes, t. XXVIII, n° 764*].

L'Observateur au Muséum ou la Critique des tableaux en vaudevilles. *Paris, imp. Labarre. S. d.*, in-12, 28 p. [*N. Est. Coll. Deloynes, t. XXVIII, n° 768*].

La figure, placée en regard du titre, est la même que celle de la brochure publiée en 1801 sous un titre identique.

Revue du Salon de l'an X ou Examen critique de tous les tableaux qui ont été exposés au Muséum. *A Paris, Surosne, an X*-1802, in-12, xii-203 p. [*N. Est. Coll. Deloynes, t. XXVIII, n° 769*].

Frontispice satirique anonyme intitulé : *La Peinture moderne.*

ÉPIGR. :
> On voit tant de portraits blafards
> Qu'en s'en allant chacun s'écrie :
> Ce n'est plus le Salon des arts,
> C'est un salon de compagnie.

[LANDON]. *Examen des ouvrages exposés au Salon.* — *Nouvelles des arts*, t. II, p. 7-13, 25-40, 49-55, 65-71, 81-84.

*La Décade philosophique.* — *Beaux-Arts. Salon de l'an X.* T. XXXIV (an X, 4ᵉ trimestre), p. 550-553, et t. XXXV (an XI, 1ᵉʳ trimestre), p. 105-113 et p. 353-355.

Articles anonymes. Dans le second est intercalée une lettre d'ALPHONSE LE ROY fils aux rédacteurs sur la statue de *Jeanne d'Arc* de Goël ; le dernier article est intitulé *Encore un mot sur le Salon*.

B. [baron BOUTARD]. *Beaux-Arts. Salon de l'an X.* — *Journal des Débats*, 18, 25, 30 fructidor, 2ᵉ et 3ᵉ compl. an X, 9, 11, 25 vendémiaire et 11 brumaire an XI.

## 1804

Arlequin au Muséum ou Critique des tableaux en vaudevilles. Exposition de l'an XII. *Paris, imp. Ch.-Fr. Cramer*, an XII-1804, 3 p. in-12 [*N. V. 24541*].

ÉPIGR. :
Il n'y a que la médiocrité qui redoute le critique.

Chaque numéro a vingt-quatre pages. Le numéro 3 est signé MA-RANT. La suite annoncée n'a pas paru.

Sur le titre des numéros 2 et 3, figure d'Arlequin grossièrement gravée sur bois.

Arrivée de Fanchon la Vielleuse au Museum. *Paris, imp. Hayez*, s. d., in-12, 12 p. [*N*. Est. Coll. Deloynes, t. XXXI, n° 868].

Sur la couverture, figure de Fanchon gravée sur bois.
Le titre de départ porte : *La Belle Fanchon au Museum*.

Critique raisonnée des tableaux du Salon, dialogue entre Pasquino, voyageur romain, et Scapin, disposée selon l'ordre du livre (sic) de l'exposition, avec le catalogue des 129 auteurs cités. *Paris, Debray, Delaunay, et chez les marchands de nouveautés*, an XIII-1804, in-12, vIII-100 p. [*N*. Est. Coll. Deloynes, t. XXXI, n° 878].

Entrée curieuse au Museum de Thomas, marchand d'encre, de Nicolle, marchande d'amadou, et de M<sup>lle</sup> Suzette, ravodeuse (sic). *Imp. Hayez*, s. d., in-12, 12 p. [*N*. Est. Coll. Deloynes, t. XXXI, n° 869].

En langage populaire.

Lettres impartiales sur les expositions de l'an XIII, par un amateur. *Paris, Dentu, an XIII* (1804), in-8 [*N*. V. 24542].

Attribuées par Barbier à JACQUES-PHILIPPE VOÏART, ancien administrateur général des vivres et armées de Sambre-et-Meuse, et l'un des fondateurs de la Société linnéenne.

Publiées en cinq fascicules à pagination distincte, dont le premier seul porte le titre reproduit ci-dessus, et comportant quarante-quatre lettres ainsi divisées :

N° 1 : *Lettres impartiales* (faux titre et titre). I-VIII, 2 ff. et II-34 p.
N° 2 : *Lettres impartiales* (faux titre et titre de départ). IX-XVI, 1 f. et 32 p.
N° 3 : *Lettres impartiales* (id.). XVII-XXIII, 1 f. et 32 p.
N° 4 : *Lettres impartiales* (id.). XXIV-XXX, 1 f. et 36 p.
N° 5 : *Lettres impartiales* (id.). XXXI-XLIV, 1 f. et 70 p.
Le volume n'a aucune table.

L'Observateur au Salon ou M. Musard au Museum, avec sa cri-

tique des tableaux en vaudeville (sic). *Imp. Gauthier*, s. d., in-12, 24 p. [*N. Est. Coll. Deloynes, t. XXXI, n° 870*].

En regard du faux-titre tenant lieu de titre, figure gravée représentant l'*Observateur au Museum*.

Salon du Musée en l'an XIII. A M. Schœnberger, peintre, sur son tableau de la « Vue des environs de Baies au lever du soleil ». *Paris, chez Lajonchère et Girard*, s. d., in-8, 7 p. [*N. Est. Coll. Deloynes, t. XXXI, n° 871*].

Épitre en vers octosyllabiques, accompagnée d'une note en prose et signée de deux étoiles.

Les Tableaux chez Séraphin ou les Ombres chinoises du Salon. *Paris, Bertrand-Potier et Félix-Bertrand*, s. d., in-12, 23 p. [*N. Est. Coll. Deloynes, t. XXXI, n° 877*].

B. [baron BOUTARD]. *Beaux-Arts. Salon de l'an XIII.* — *Journal des Débats*, 23 septembre, 3, 11, 17, 21, 31 octobre, 8, 9, 15 et 20 novembre 1804.

[D. B. (?)]. *Salon de l'an XII.* — *Le Publiciste*, 10, 24, 29 vendémiaire, 9 et 17 brumaire an XIII.

D.-D. [DECRAY-DUMINIL?] *Salon de l'an XIII.* — *Nouvelles des arts*, t. III, p. 372, 377, 387, 388; t. IV, p. 11-12, 18-20, 46-48, 92-93, 106-109, 113-119, 123-127, 129-133.

### 1806

Arlequin au Museum. *Paris, chez Gauthier, an 1806*, s. d., in-12, 34 p. [*N. Est. Coll. Deloynes, t. XXXVII, n° 1028*].

En prose et en vers.
Voyez l'article suivant.

Arlequin au Museum ou Critique en vaudeville des tableaux exposés au Salon. *Imp. Brasseur aîné. A Paris, chez les marchands de nouveautés, 1806*, in-12, 72 p. [*N. Est. Coll. Deloynes, t. XXXVII, n° 1029*].

Pièce différente de la précédente et beaucoup mieux imprimée.

B. [baron BOUTARD]. *Beaux-Arts. Salon de 1806.* — *Journal de*

*l'Empire* [*Journal des Débats*], 16, 21, 27 septembre, 4, 8, 10, 12, 16, 20, 26 octobre, 1ᵉʳ, 7, 13 et 15 novembre 1806.

Le Flâneur au Salon ou M. Bonhomme. Examen joyeux des tableaux mêlé de vaudevilles. *Paris, Aubry*, s. d., in-8, 32 p. [*N. V.* 24545].

Au verso du titre, griffe de M. Bonhomme.

La *Préface historique* est le tableau, très curieux aujourd'hui, de la journée d'un oisif aisé à Paris, il y a un siècle. P. 20-32, *Recueil des petites réflexions de M. Bonhomme pendant les deux ou trois premiers jours de l'Exposition* (en vers et en prose).

Le Pausanias français. État des arts du dessin en France, à l'ouverture du xix° siècle. Salon de 1806. Ouvrage dans lequel les principales productions de l'école actuelle sont classées, expliquées, analysées, à l'aide d'un commentaire exact, raisonné et représentées dans une suite de dessins exécutés et gravés par les plus habiles artistes. On y a joint quelques portraits gravés au trait de grands artistes vivants, avec des notices historiques et inédites concernant leur personne et leurs ouvrages. Publié par un observateur impartial [P.-J.-B. Chaussard]. *Paris, F. Buisson*, 1806, in-8, 1 f. et 534 p. (la dernière non chiffrée) [*N. V.* 24224].

P. 520-533, Tables des *divisions*, des *noms d'auteurs*, des *matières*, des *planches*. La page non chiffrée contient des *errata* et un *Avis au relieur* signalant une erreur de pagination de la feuille 18 à la feuille 20.

Les notices historiques annoncées au titre et comprenant celles de Vien, de Vincent, de David, de Regnault, de Germain Drouais, d'Augustin Pajou, ont été réimprimées avec des additions par Jean Du Seigneur, dans les tomes XVI, XVII et XVIII de la *Revue universelle des arts*.

[C.?] *Mercure de France littéraire et politique*, t. XXV, p. 596-602, et t. XXVI, p. 26-31 et 74-80.

Les défets de ces trois articles sont reliés dans le tome XL de la collection Deloynes.

F. C. [Frédéric de Clarac]. *Lettres sur le Salon de 1806*. — *Archives littéraires de l'Europe*, t. XII, p. 94-130 et 224-255.

Le nom de l'auteur de ces *Lettres* est indiqué d'après une note de la copie figurant dans la collection Deloynes, t. XXXVIII, n° 1048.

Le Tableau allégorique de la Reine de Naples au Salon de peinture de 1808. Poésie, par François-Louis d'Arragon (7 décembre 1808). [Imp...] ... [Bibl. nat. Deloynes, t. XLIII, n° 1142].

[...]

La reine de Naples était Caroline Bonaparte (1782-1839), d'abord grande-duchesse de Berg et de Clèves, mariée en 1800 à Joachim Murat, dont elle eut deux fils et deux filles. Le tableau, peint par Gérard, appartenait à l'Empereur.

A M. Denon, membre de l'Institut national [sic], de la Légion d'honneur, Directeur général du Musée Napoléon, de la Monnaie des Médailles, etc. Paris, impr. Brasseur aîné, s. d., in-8, 16 p. [N° V. Pièce 11329].

Voyez le numéro suivant.

Seconde (cinquième) lettre sur le Salon de 1808 à M. Denon.... Paris, impr. Brasseur aîné, s. d., in-8, 16, 16, 18, 19 et 14 p., plus 1 f. n. ch. [Deloynes IV, n° V. (1808)].

Ces cinq lettres sont signées : Étienne Decorbel, membre du corps électoral du département de Vaucluse, de l'Athénée des arts de Paris, de la Société agricole, commerciale et littéraire de Carpentras, de l'Athénée de Toulouse, etc., etc.

Fabre (Victorin). Salon de 1808. — Revue [ancienne Décade] philosophique, 4e trimestre.

Peinture, p. [...] ; Dessins et gravures, [...] Sculpture, [...].

La Critique des critiques de Belles-Lettres [...] Étrennes aux connaisseurs. À Paris, chez Pierre-Didot, imprimeur-libraire, rue de Thionville, n° 10, et chez les marchands de nouveautés, janvier 1807, in-8, 16 p. [Bibl. nat. Deloynes, t. XXXVII, n° 1035].

Extr. :

Ne sont titres exprimés :

2° titre.

P. 32-42, Notes citant et réfutant divers passages des feuilletons [...] dans les journaux.

Par Alexandre Guiraud-Tressan. Non réimpr. par Coupin dans les Œuvres posthumes (2 vol. in-12, 1829, 2 vol. in-8).

Le Cabinet des Estampes conserve dans un recueil de *Pièces sur les arts* une caricature anonyme in-folio intitulée : *Le grand chiffonnier critique du Salon de 1806*, reproduite en petites proportions dans le *Monde illustré* du 1er mai 1886 où elle accompagnait un article de M. Théodore Gosselin [G. Lenôtre] sur l'histoire des Salons. Bien que sur l'épreuve de la Bibliothèque nationale, une note au crayon porte : *Chaussard*, la tradition veut que cette image satirique assez grossière soit allusive au plus irascible des peintres de la période impériale plutôt qu'à l'auteur du *Pausanias français*.

L'Observateur au Musée Napoléon ou la Critique des tableaux en vaudeville. *Imp. de M<sup>me</sup> Labarre*, 1806, in-18, 30 p. [*N*. V. 24544].

En regard du titre, frontispice anonyme gravé sur bois intitulé : *L'Observateur*.

Épigr. :

Les artistes sont des astres qu'on n'observe qu'en les admirant.

La Lorgnette du Salon de 1806, par un amateur. Premier [second] coup de lorgnette. *Imp. Lefebvre*, s. d , in-8, 8 et 8 p. [*N*. Est. Coll. Deloynes, t. XXXVII, n<sup>os</sup> 1033-1034].

Observations critiques de M. Vautour sur l'exposition des tableaux de l'an 1806, par M. Lambin. *Paris, chez les marchands de nouveautés*, in-12, 24 p. [*N*. Est. Coll. Deloynes, t. XXXVII, n° 1027].

Lettres impartiales sur les expositions de l'an 1806, par un amateur. *Paris, Aubry; Petit*, s. d., in-8, 64 p. [*N*. V. 24543. — Est. Coll. Deloynes, t. XXXVII, n° 1035].

Par Jacques-Philippe Voïart.

L'exemplaire de la collection Deloynes comporte soixante-quatre pages et celui du Département des imprimés n'en a que trente-deux.

*Salon de 1806.* — *Le Publiciste*, 2, 4, 7, 10, 13, 17 et 22 octobre 1806.

Articles ou lettres anonymes émanant de divers correspondants, d'après une note de la rédaction.

## 1808

Arlequin au Museum, ou Critique en vaudeville des tableaux du Salon. Douzième année. *Paris, imp. Brasseur aîné*, 1808,

trois numéros, in-12 [*N. Est. Coll. Deloynes*, t. XLIII, n°ˢ 1131-1133].

Les numéros 1 et 2 ont douze pages ; le numéro 3 en a vingt-quatre. Le second et le troisième portent, outre le nom et l'adresse de l'imprimeur, ceux de la librairie Delaunay.

Critique en vaudevilles des tableaux du Museum. *Paris, imp. Morisset*, in-8, 8 p. [*N. Est. Coll. Deloynes*, t. XLIII, n° 1138].

L'Observateur au Museum. *Paris, imp. Gauthier*, 1808, deux numéros, in-12 [*N. Est. Coll. Deloynes*, t. XLIII, n°ˢ 1136-1137].

Le premier numéro (en vaudevilles) a huit pages ; le second (en prose) en a vingt-quatre. Dans l'exemplaire de la collection Deloynes l'ordre de ces deux numéros est interverti.

Le nouvel Observateur au Musée Napoléon ou Réflexions d'un amateur sur l'exposition de l'an 1808. *Paris, Aubry*, 1808, in-12, 12 p. [*N. Est. Coll. Deloynes*, t. XLIII, n° 1134].

Observations sur le Salon de l'an 1808. N° I⁽ᵉʳ⁾, tableaux d'histoire. *Paris, V° Gueffier, Delaunay, et les marchands de nouveautés*, in-12, 2 ff. et 48 p. [*N. V.* 24548. — *Est. Coll. Deloynes*, t. XLIII, n° 1139].

L'Ombre du peintre Lebrun au Salon de 1808, par Mᵐᵉ Azaïs. *Paris, imp. Leblanc*, 1808, in-8, 7 p. [*N. Est. Coll. Deloynes*, t. XLIII, n° 1140].

Épigr. :
> Pour juger en ces lieux il suffit qu'on admire.

En vers. P. 7, *Notes*.

Première journée d' Cadet Buteux au Salon de 1808 (3 décembre 1808). *Paris, Aubry*, in-8, 8 p. [*N. Est. Coll. Deloynes*, t. XLIII, n° 1141].

Couplets sur l'air de *Manon Giroux*.

La « deuxième journée », annoncée pour le dimanche suivant, ne semble pas avoir paru.

Examen critique et raisonné des tableaux des peintres vivants formant l'exposition de 1808. *Paris, V° Hocquart*, 1808, in-12, 83 p. [*N. Est. Coll. Deloynes*, t. XLIII, n° 1143].

Revue des tableaux du Museum, par M. et M^me Denis et Benjamin, leur fils. *Paris, imp. Gauthier*, 1808, in-12, 12 p. [*N*. Est. Coll. Deloynes, t. XLIII, n° 1135].

Le Dire poétique au Salon ou Sentiment sur le tableau représentant S. A. S. le Prince Archichancelier de l'Empire et duc de Parme occupé du Code Napoléon, par F. L. DARRAGON (18 octobre 1808). *Paris, imp. Ogier*, in-8, 4 p. [*N*. Est. Coll. Deloynes, t. XLIII, n° 1130].

En vers.
Le portrait est celui de Cambacérès, peint par DABOS.

Lettres sur le Salon de 1808 à M. Denon, membre de l'Institut de France, de la Légion d'honneur, directeur général du Musée Napoléon, de la Monnaie des médailles, etc. *A Paris, chez l'auteur, rue Coquillière, n° 43 ; H. Nicolle, Lenormant*, 1808, in-8, 24 p. [*N*. Inv. V. 24547].

Le titre de départ porte : *Première lettre*. Elle est consacrée tout entière à l'*Atala* de Girodet et signée : EUGÈNE D'ANDRÉE, membre de la Société philotechnique, etc.

Salon de 1808. Recueil de pièces choisies parmi les ouvrages de peinture et de sculpture exposés au Louvre le 14 octobre 1808, et autres productions nouvelles et inédites de l'École française, gravées au trait, avec l'explication des sujets, un examen général du Salon et des notices biographiques sur quelques artistes morts depuis la dernière exposition. Publié par CHARLES-PAUL LANDON, ancien pensionnaire de l'Académie de France à Rome, auteur des « Annales du Musée ». *Paris, C.-P. Landon*, 2 vol. in-8, 144 pl. gravées au trait et à l'eau-forte.

Le faux titre porte : *Annales du musée et de l'École moderne des beaux-arts.*
Le compte rendu du Salon est précédé de notices nécrologiques sur Rambert Dumarest, graveur en médailles, Honoré Fragonard, Ledoux, architecte, Antoine Renou, ancien et dernier secrétaire de l'Académie royale, J.-B. Suvée, J.-G. Legrand, architecte, François Masson, sculpteur, Hubert Robert, Jean-Georges Wille.
On trouve dans le tome II, à la suite de la *Table des planches contenues dans la quatrième partie*, des *Observations sur quelques ouvrages dont la gravure n'a pu être insérée dans ce recueil*, la *Liste des artistes qui ont obtenu des récompenses et de ceux dont les travaux ex-*

*posés au Salon avaient été ordonnés ou ont été acquis par le gouvernement*, une *Notice des ouvrages concernant les arts publics nouvellement ou par continuation*, une *Liste des peintres, sculpteurs, architectes et graveurs domiciliés à Paris ou exposant au Salon* (avec leurs adresses), enfin une *Table générale des planches contenues dans les deux volumes du Salon de 1808.*

B. [baron BOUTARD]. *Salon. Journal de l'Empire* [*Journal des Débats*], 16, 18, 22, 24, 30 octobre; 3, 9, 13, 19, 25, 29 novembre; 3, 7, 11, 15, 21 et 29 décembre 1808.

## 1810

Les Artistes traités de la bonne manière ou l'Ami des peintres vivants. *Imp. Maudet*, s. d., 2 numéros in-8 [*N. V.* 24550].

Chaque numéro a douze pages. Tous deux sont signés B***.

Cassandre et Gilles au Museum ou Critique en vaudevilles de l'exposition de 1810. *Paris, chez Aubry, imprimeur-libraire, au Palais de justice, salle neuve des marchands*, s. d., in-18, 34 p. [*N. V.* 24549].

Le Furet au musée Napoléon. *Imp. Maudet*, s. d., in-8; 8 p. [*N. V.* 24551].

« On prévient le lecteur, dit une note placée au-dessous du titre de départ (il n'y a pas de titre), qu'il doit toujours prendre les tableaux sur sa droite. »
Description d'une vingtaine de tableaux, presque tous relatifs aux récentes campagnes de Napoléon.

L'Observateur au Museum ou Revue critique des ouvrages de peinture, sculpture et gravure exposés au musée Napoléon en l'an 1810, par A***, éditeur. *Paris, chez Aubry, imprimeur-libraire au Palais de justice, salle neuve des marchands*, s. d., in-18, 35 p. [*N. V.* 24552].

Au verso du titre, frontispice gravé sur bois, différent de ceux des Salons précédents.

Le Palais Royal ou Coup d'œil sur le temps présent, par feu MIRABEAU. Premier cahier. Visite de Mirabeau au Salon de peinture de 1810. *A Paris, chez Janet et Cotelle, libraires, rue Neuve*

des *Petits-Champs*, n° *17*; Daben, *au Palais-Royal*, 1811, in-8, 48 p. [*N*. V. 24553].

ÉPIGR. :

> *Facies non omnibus una*
> *Nec diversa tamen, qualem decet esse sororem.*
> OVIDE.
>
> Nos feuilles n'auront pas toutes même figure ;
> Elles différeront, mais non pas sans mesure ;
> A leur air de famille on connaîtra des sœurs.

En vers et en prose.

Revue des tableaux. *Imp. Maudet*, s. d., trois numéros in-8 [*N*. V. 24556].

Chaque numéro a huit pages. Le second manque dans l'exemplaire de la Bibliothèque nationale.
En prose et en vaudevilles.

Sentiment impartial sur le Salon de 1810. Premier numéro contenant la critique raisonnée des tableaux de MM. David, Girodet, Le Barbier l'aîné, de l'Écluse (*sic*), Grenier, Vallin, Lebel, Landon, Ponce, Camus, Dabos, Libour, Delorme et M<sup>lle</sup> Vallain. *Paris, Martinet, Janet et Cotelle*, 1810, in-8, 16 p. [*N*. V. 24554].

Épigraphe empruntée à Despaze.
Le second numéro, annoncé au verso de l'Avertissement, devait être consacré à Gérard, Carle Vernet, Broc, Granet, Bergeret, Crépin, Menjaud, Baltard, Swebach, Richard, de Bois-Frémont (*sic*) et Debret. Déjà, dans le premier numéro, la censure préalable avait retranché « une phrase ambitieuse sur la durée des Empires » (Cf. *Documents relatifs à l'exécution du décret du 5 février 1810* [publiés par Ch. Thurot]. Paris, A. Franck, 1872, in-8, 36 p. [extrait de la *Revue critique*]). Le censeur déclarait que ce second numéro « était assez piquant en général, bien écrit et de bon goût. On n'a eu qu'à faire disparaître quelques expressions qui ne sentaient pas assez le respect et qui avaient échappé à l'auteur en parlant de Sa Majesté ». Ce second numéro a-t-il paru ? Il n'a été signalé nulle part.

Entretiens sur les ouvrages de peinture, sculpture et gravure, exposés au Musée Napoléon en 1810. *Paris, Gueffier jeune*, 1811, in-12, 2 ff. et 180 p. (la dernière non chiffrée) [*N*. V. 40882].

La page non chiffrée contient une réclame pour la seconde édition d'un *Guide des voyageurs à Paris*.

Dialogues entre un chirurgien, un poète, un peintre et un « compilateur »; c'est le chirurgien qui est censé tenir la plume.

Épigraphes empruntées à Ovide, à Corneille et à La Fontaine.

De l'État des beaux-arts en France et du Salon de 1810, par Fr. Guizot. *Paris, Maradan*, 1810, in-8, 1 f. et 132 p. [*N*. V. 41208].

Épigr. :

> *Pictura ars nobilis cum expetitur a regibus populisque.*
> (Pline, lib. XXXV, c. 1.)

Réimpr. dans les *Études sur les beaux-arts* (Paris, Didier, 1851, in-8 et in-12), avec quelques-unes des notices écrites pour le *Musée royal* de Laurent (1816-1818).

Salon de 1810. Recueil de pièces choisies parmi les ouvrages de peinture et de sculpture exposés au Louvre le 5 novembre 1810, par C. P. Landon, peintre, correspondant de l'Institut de Hollande, etc. *Paris, chez l'auteur, rue de l'Université, 19, vis-à-vis de la rue de Beaune* (impr. Chaignieau aîné), s. d., 2 vol. in-8.

Le faux titre porte : *Annales du Musée et de l'École moderne des beaux-arts. Salon de 1810.*

Soixante-douze planches gravées au trait. Leur description est suivie, comme celle du Salon de 1808, par des *Observations sur quelques ouvrages dont la gravure n'a pu être insérée*, et par une liste des ouvrages concernant les arts, mais les notices nécrologiques sur les artistes morts dans l'intervalle d'un Salon à l'autre n'avaient pu être rédigées en temps utile et se trouvaient renvoyées au Salon de 1812 où d'ailleurs elles ne figurent pas : ce devaient être celles de Vien, Taillasson, Saint-Ours, Pajou, Moitte, Chaudet, Chalgrin, Raymond, Coiny, Masquelier.

*Napoléon au Salon, poème suivi du Palais de la Grâce, du Temple de la Volupté et de deux épîtres, l'une au Docteur Wenck, et l'autre à M. Malte-Brun, avec des notes historiques et littéraires, par A. Serieys, professeur de faculté. *Paris, Samson*, 1811, in-18, 144 p. [*N*. Inv. Ye 10550].

Épigraphe empruntée à Pétrarque.

P. 81-120, *Notes de Napoléon au Salon.*

Lettres impartiales sur les expositions de l'an 1810, par un amateur. *Paris, Pierre Blanchard et Cie, et Palais-Royal, galerie de bois, n° 249, au Sage Franklin*, 1810, in-8, 32 p. [*N*. V. 44875].

Par Jacques-Philippe Voïart.

*B. [baron BOUTARD]. *Beaux-Arts. Salon de 1810.* — *Journal de l'Empire* [*Journal des Débats*], 7, 11, 16, 23, 26 novembre; 3, 7, 12, 21 décembre 1810.

*F. P. [FABIEN PILLET]. *Beaux-Arts.* — *Journal de Paris*, 6, 12, 15, 17, 20, 26 novembre; 1er, 9 et 25 décembre 1810.

### 1812

Galerie des peintres français du Salon de 1812, ou Coup d'œil critique sur leurs principaux tableaux et sur les différents ouvrages de sculpture, architecture et gravure, par R. J. DURDENT. *Paris, au bureau du* Journal des Arts, *rue des Moulins, 21, et chez Alexis Eymery, rue Mazarine, n° 30*, MDCCCXIII, in-8, 2 ff., xiv p. (*Noms des artistes cités dans cet ouvrage* et *Introduction*), 1 f. non ch. (faux titre et titre) et 91 p. [*N.* V. 24225].

Les Étrennes, ou Entretiens des morts sur les nouveautés littéraires, l'Académie française, le Conservatoire de musique, le Salon, les journaux et les spectacles, recueillis par un témoin auriculaire revenu ces jours passés des enfers, par FRANÇOIS EDMOND. *Paris, Dentu*, 1813, in-8, 2 ff. et 120 p. [*N.* Z. 47548].

P. 90-120, Compte rendu par les ombres de Rubens, de Poussin, de Téniers, etc., et par l'auteur, de quelques-uns des tableaux du Salon.

FRANÇOIS EDMOND est, selon Quérard (*Supercheries littéraires*), le pseudonyme d'un médecin, le Dr FRANÇOIS FOURNIER-PESCAY.

Salon de 1812. Recueil de pièces choisies parmi les ouvrages de peinture et de sculpture exposés au Louvre le 1er novembre 1812, et autres productions nouvelles, avec l'explication des sujets et un examen général du Salon, par C. P. LANDON, peintre, ancien pensionnaire de l'Académie de France à Rome, secrétaire adjoint de l'École spéciale de peinture et de sculpture. *Paris, aux bureaux des* Annales du Musée, *rue de l'Université, n° 19, vis-à-vis la rue de Beaune* (imp. Chaignieau aîné), 2 vol. in-8, et 144 pl.

Le faux titre porte : Annales *du Musée et de l'École moderne des Beaux-Arts.*

Le Noir et le Blanc, ou Ma Promenade au Salon de peinture,

par M. N. V. S. Leblanc, amateur. *Paris, chez les marchands de nouveautés*, 1812, in-8, 52 p. [*N. V.* 24557].

Dialogue entre M. Lenoir, amateur de peinture, et M. Leblanc, libraire.

Épigr. :
> Éloigné de médire autant que de flatter,
> Entre ces deux excès je prétends m'arrêter ;
> Je loue avec plaisir, je blâme avec courage,
> Je fais grâce à l'auteur et jamais à l'ouvrage.
> (Pope, *Essai sur la critique.*)

Gaspard l'Avisé au Salon de 1812 ou Revue de tableaux en vaudevilles. *Se vend à Paris, chez les marchands de nouveautés*, in-12, 1812, 12 p. [*N. V.* 24561].

Au verso du faux titre, portrait gravé sur bois de Gaspard l'Avisé.

L'Observateur au Museum. *Imp. L.-P. Setier fils*, s. d., in-12, 24 p. [*N. V.* 24557 *bis*].

En regard du titre de départ tenant lieu de titre, frontispice colorié représentant l'Observateur, le livret à la main droite, le chapeau sous le bras gauche.

Revue des tableaux, par M*** (Exposition de novembre 1812). *Imp. Renaudière*, s. d., in-12, 18 p. [*N. V.* 24559].

Simple guide annoté.

Le Vengeur ou la Boussole. *Paris, J.-G. Dentu*, 1812, in-8, 1 f. et 24 p. [*N. V.* 24560].

Épigr. :
> On doit des égards aux vivants, on ne doit aux morts que la vérité.

Le faux titre porte : *Premier numéro*, et le titre de départ : *A Laure. Première lettre* (Paris, 13 décembre 1812).
Rien dans le texte ne justifie le double titre adopté par l'auteur.

La Vérité au Salon de 1812 ou Critique impartiale des tableaux et sculptures, par une Société d'artistes. *A Paris, chez Chassaignon, rue Mâcon, n° 18, et à l'entrepôt de librairie tenu par J. M. Davi et Locard, rue Neuve de Seine, au coin de celle des Boucheries, faubourg Saint-Germain*, 1812, in-12, 44 p. [*N. V.* 24558].

'B. [baron Boutard]. *Beaux-Arts. Salon de 1812. — Journal*

*de l'Empire* [*Journal des Débats*], 4, 9, 16, 22, 23, 27 novembre ; 6, 7, 12, 21, 28 décembre 1812.

Voyez l'article suivant.

Critique de la critique du Salon rédigée par M. B. au *Journal de l'Empire* (1813). *Imp. Heussmann*, in-8, 4 p.

Opuscule tiré à 200 ex., inscrit dans la *Bibliographie de la France* et mentionné par Montaiglon, mais que je n'ai pu voir.

*Delpech (S.). *Mercure de France*, t. LIII, p. 222-225, 269-272, 310-316, 447-454, 554-562, 598-603.

*W. (?). *Salon de 1812*. — *Journal des arts, des sciences et de la littérature*, p. 145-150, 169-177, 193-202, 225-232, 249-256, 273-278, 297-302, 345-353, 369-371.

Le *Journal des arts* est devenu en 1814 le fameux *Nain jaune*.

## § 3. — Restauration (1814-1827)

### 1814

Arlequin Polyphème jetant la pierre aux artistes, critique en vaudeville des tableaux exposés au Salon de 1814. N° 1ᵉʳ. *Paris, chez Stahl, libraire, rue Saint-Jacques, n° 38, et chez tous les marchands de nouveautés,* in-12, 26 p. (la dernière non chiffrée) [*N*. V. 24566].

En regard du titre, frontispice au trait et à l'eau-forte intitulé : *Arlequin Polyphème jetant la pierre aux artistes, gravé par Arlequin d'après le tableau très original numéro 781* [Acis et Galathée, par Rémy].
L'auteur annonçait un numéro II qui n'a pas paru.

Dialogue raisonné entre un Anglais et un Français, ou Revue des peintures, sculptures et gravures exposées dans le Musée royal de France, le 5 novembre 1814. Premier numéro. *Paris, chez Delaunay et les marchands de nouveautés,* 1814, in-8, 40 p. [*N*. V. 24562].

Un avis placé sur le titre annonce que le second numéro devait paraître le 1ᵉʳ décembre, le troisième le 10, et le quatrième le 20 ; mais la publication paraît en être restée là.

Examen raisonné des ouvrages de peinture, sculpture et gravure exposés au Salon du Louvre en 1814, par M. S. Delpech. *Imp. Gillé. Paris, chez Martinet et chez les marchands de nouveautés,* 1814, in-8, 266 p. [*N*. V. 36339].

Épigr. :
La critique est aisée, mais l'art est difficile.
Destouches.

Annoncé par un prospectus de trois pages comme devant comporter douze livraisons ; onze seulement ont paru et la dernière est par erreur paginée [139] 140-166 au lieu de [239] 240-266 ; la plupart de ces livraisons portent, au titre de départ, les noms des artistes dont Delpech s'occupe, mais le volume n'a pas de table.

(N° 1ᵉʳ.) Lettres impartiales sur l'exposition des tableaux en

1814, par un amateur. *Paris, Alexis Eymery, libraire, imp. J.-B. Imbert*, s. d., in-8, 16 p. [*N.* V. 24563].

ÉPIGR. :

Je les estime tous et n'en connais aucun.

Un *Nota*, placé sur le titre même, annonce que les *Lettres* paraîtront le lundi de chaque semaine et contiendront une feuille d'impression ; mais la publication en est demeurée là.

Par ANTOINE DUPUIS, avocat et artiste amateur, d'après Barbier.

L'École française en 1814, ou Examen critique des ouvrages de peinture, sculpture, architecture et gravure exposés au Salon du Musée royal des arts, par R. J. DURDENT. *Paris, chez Martinet, Delaunay et les marchands de nouveautés*, 1814, in-8, 2 ff., 130 p. et 1 f. n. ch. (table).

*GAULT DE SAINT-GERMAIN. Observations sur l'état des arts au XIX° siècle dans le Salon de 1814.* — *Le Spectateur ou Variétés historiques, littéraires, critiques, poétiques et morales*, par MALTE-BRUN, t. III, p. 97-118, 193-210, 241-258, 302-317, 357-374, 442-457.

Les cinq premiers articles sont anonymes ; le dernier est signé.

Salon de 1814. Recueil de morceaux choisis parmi les ouvrages de peinture et de sculpture exposés pour la première fois au Louvre le 5 novembre 1814, et autres nouvelles productions de l'art, gravés au trait (72 pl.), et accompagnés de l'explication des sujets, par C. P. LANDON, peintre de S. A. R. Mgr le duc de Berry, chevalier de la Légion d'honneur, correspondant de l'Institut royal de France. *A Paris, aux bureaux des* Annales du Musée, *rue de Verneuil, n° 30, près la rue de Beaune*, in-8, 124 p., avec supplément, 8 p. et 4 pl.

Le faux titre porte : *Annales du Musée et de l'École moderne des beaux-arts.*

« Une circonstance imprévue, lit-on en tête du *Supplément*, nous avait *forcés* de suspendre momentanément la publication de quelques objets que la composition et surtout l'intérêt du sujet avaient fait remarquer à l'exposition. Nous les présentons ici sous forme de supplément. »

Cette « circonstance imprévue » était le retour de l'île d'Elbe, et les planches prudemment écartées pendant les Cent-Jours étaient les por-

traits de Louis XVIII, par Gérard, l'*Entrée de Monsieur, le 12 avril 1814*, par Frémy, le portrait du duc de Berry, par Carle Vernet, et *Une des croisées de Paris, le jour de l'arrivée de S. M. Louis XVIII*, par M$^{me}$ Auzou.

L'Observateur au Museum ou Critique raisonnée et impartiale des objets de peinture et sculpture qui le composent. *Imp. Herhan, et se trouve chez Chassaignon, libraire, rue du Marché-Neuf, n° 5,* s. d. (1814), in-12, 12 p. [*N.* V. 24564].

En regard du faux titre tenant lieu de titre, frontispice gravé intitulé *L'Observateur au Museum.*

Petite Revue des tableaux, par M$^{lle}$ E....d. Exposition de 1814. *A. Egron, imprimeur,* s. d., in-12, 12 p. [*N.* V. 24565].

ÉPIGR. :
Je donne mon avis non comme bon, mais comme mien.
MONT. [AIGNE.]

*B. [baron BOUTARD]. *Beaux-Arts. Salon de 1814.* — *Journal des Débats,* 6, 11, 15, 19, 24 novembre ; 3, 11, 18, 21, 25 décembre 1814 ; 10, 18, 31 janvier ; 10, 11 février et 29 mars 1815.

## 1817

[ÉMERIC DAVID]. *Beaux-Arts. Salon.* — *Le Moniteur universel,* 2 mai-28 juin (huit articles).

Articles signés T. [TOUSSAINT, l'un des prénoms de l'auteur.]
Un exemplaire en placards de ce *Salon* et un autre en semblable condition (celui de 1819) ont passé sous les numéros 860 et 862 du catalogue Goddé (1850). Ils ont figuré depuis dans la vente posthume (1871) du marquis de Laborde, qui les avait placés dans un étui, et ils me sont récemment échus par une acquisition amiable.

Mémoire en faveur des artistes dont le jury des arts n'a pas admis les ouvrages présentés au Salon d'exposition en 1817, par M. A. D. [ANTOINE DUPUIS]. *A Paris, chez Delaunay, avril 1817,* in-8, 16 p. [*N.* V. 24571].

ÉPIGR. :
Lecteur impartial, lisez et jugez.

Réflexions sur les paysages exposés au Salon de 1817, par

M. A. D. [ANTOINE DUPUIS]. *Paris, chez Delaunay, libraire, et chez l'auteur, rue Poupée, n° 11, avril 1817, in-8, 16 p.* [*N. V.* 24569].

ÉPIGR. :
> *Sunt lacrymae rerum et mentem mortalia tangunt.*

Voyez les deux numéros suivants.

Réflexions sur les paysages....., par M. A. D. Seconde Revue. *Paris, chez Delaunay et chez l'auteur, juin 1817, in-8, 16 p.*

Même épigraphe.

Réflexions sur les paysages...., par M. A. D. *Paris, chez Delaunay, l'auteur et les marchands de nouveautés, juillet 1817, in-8, 16 p.*

Même épigraphe.
On lit au bas de la page 16 : Fin de la troisième et dernière revue.

M. Rococo ou le Nouveau Salon d'exposition. *A Paris, chez Delaunay, juillet 1817, in-8, 16 p.* [*N. V.* 24572].

ÉPIGR. :
> .... *Ridendo dicere verum*
> *Quid vetat ?*

Par ANTOINE DUPUIS. C'est plutôt une allégorie satirique qu'un compte rendu du Salon.

Choix des productions les plus remarquables exposées dans le Salon de 1817, par P.-M. GAULT DE SAINT-GERMAIN, ancien pensionnaire du feu roi de Pologne. *Paris, imp. P. Didot l'aîné,* 1817, in-8, 2 ff. et 32 p. [*N. V.* 24567].

Salon de 1817. Recueil de morceaux choisis parmi les ouvrages de peinture et sculpture exposés au Louvre le 24 avril 1817, et autres nouvelles productions de l'art gravés au trait (72 pl.), avec l'explication des sujets et quelques observations sur le mérite de leur exécution, par C.-P. LANDON, chevalier de la Légion d'honneur, peintre de S. A. R. Mgr le duc de Berry, ancien pensionnaire du Roi à l'École de Rome, conservateur des tableaux des Musées royaux, correspondant de l'Institut de France. *Paris, au bureau des* Annales du Musée, *rue de Verneuil, 30* (imp. Chaigneau), 1817, in-8, 120 p.

Le faux titre porte : *Annales du Musée et de l'École moderne des beaux-arts.*

LATOUCHE (HENRI DE). *Beaux-Arts.* — *Le Constitutionnel*, 3, 8, 13, 18 mai ; 6 juin ; 5 et 15 juillet 1817.

Articles anonymes : un passage de celui du 15 juillet, sur un portrait d'enfant par Isabey, fut la cause ou le prétexte de la suppression du *Constitutionnel*, qui, dès le 24 du même mois, reparut sous le titre de *Journal du commerce* et le conserva jusqu'au 1er mai 1819.

Sur cette allusion présumée au duc de Reichstadt et sur les versions contradictoires qui ont circulé à propos de cet incident, voyez Sainte-Beuve, *Causeries du lundi*, t. III, p. 488.

Notice historique sur le tableau représentant l'entrée de Henri IV dans Paris par M. Gérard, membre de l'Institut, de l'Académie des beaux-arts, chevalier de l'Ordre du Roi et de l'ordre royal de la Légion d'honneur, etc., etc., etc. Avec gravure. *Paris, Delaunay*, 1817, in-8, 7 p. et une pl.

Schéma au trait des principaux personnages du tableau.
Par DE MAUPERCHER, suivant Barbier.

Essai sur les beaux-arts et particulièrement sur le Salon de 1817, ou Examen critique des principaux ouvrages d'art exposés dans le cours de cette année, avec 38 gravures au trait; par E. F. A. M. MIEL. *Paris, Delaunay, Pelicier, impr. F. Didot*, 1817-1818, in-8, xxvi-500 p. [*N.* V. 46806].

Les feuillets liminaires contiennent le faux titre et le titre, une dédicace à Chabrol de Volvic, un *Sommaire de l'Essai sur les arts* et une *Préface*.

P. 487-500, *Table des noms et des matières.*

En regard du titre, frontispice représentant le buste de Louis XVIII dans un encadrement d'architecture ; il existe deux états de ce frontispice, l'un au trait, l'autre ombré. Le volume comporte trente-huit planches chiffrées, plus une planche non numérotée, d'après l'*Entrée de Henri IV à Paris*, par Gérard.

Cet *Essai* a été publié en huit livraisons.

L'Amateur au Salon. Exposition de 1817, par M. H. O***. *Paris, chez Chaignieau aîné, Delaunay, Pelicier*, 1817, in-8, 70 p. [*N.* V. 24568].

ÉPIGR. :

*Debellare superbos.*

[*Pillet (Fabien)]. *Exposition des tableaux*. — *Journal de Paris*, 24 avril, 2, 5, 9, 13, 17, 30 mai, 10 et 29 juin 1817.

Le premier article (sans titre) a paru dans le corps du journal.

Un Tour au Salon ou Revue critique des tableaux de 1817, par Sans-Gêne et Cadet-Buteux. *A Paris, chez Pelicier, Delaunay, Martinet, Le Normant, mai* 1817, 1 f. et 78 p. (la dernière non chiffrée) [*N.* V. 24570].

Épigr. :

Oui, noir, mais pas si diable.

*Salon de 1817 ou Exposition des ouvrages de peinture, sculpture, architecture et gravure des artistes vivants*. — *Archives philosophiques, politiques et littéraires*, t. I<sup>er</sup>, p. 91-109 et 226-256.

Articles anonymes.

### 1819

Hommage aux beaux-arts ou le Salon de 1819, par J.-L. Brad, membre de plusieurs sociétés littéraires. *A Paris, chez tous les marchands de nouveautés*, 1819, in-8, 1 f. et 8 p. [*N.* Ye 39313].

Épigr. :

Les beaux-arts sont amis et les muses sont sœurs.
Delille.

En vers alexandrins.

P. A. [Coupin]. *Notice sur l'exposition des tableaux en 1819.* — *Revue encyclopédique*, t. IV, p. 352-369, 517-540, et t. V, p. 45-75, 275-288.

*Delécluze (Étienne-Jean). *Lettres au rédacteur du* Lycée français *sur l'exposition des artistes vivants*. — *Le Lycée français*, t. I<sup>er</sup>, p. 269-278, 320-324, 361-371, 416-426; t. II, p. 74-86, 133-145, 182-192, 236-245, 317-331, 417-431 ; t. III, p. 131-144, 171-185.

L'un de ces articles (sur l'infériorité du portrait et la supériorité du paysage) provoqua l'envoi, par André-Thomas Barbier, de la traduction d'une lettre sur le même sujet par William Melmoth (Fitz Osborne) ; elle a été réimpr. dans la *Revue universelle des arts*, t. IV, p. 233-240.

L'Ombre de Diderot et le Bossu du Marais, dialogue critique sur le Salon de 1819, par GUSTAVE [sic : AUGUSTE] JAL, ex-officier de la marine, auteur des « Visites au Musée royal du Luxembourg ». *Paris, Corréard*, 1819, in-8, 240 p. [*N*. V. 24575].

ÉPIGR. :
Suum cuique.

La page 237 est, par erreur, chiffrée 137. Les pages 238-240 sont remplies par les annonces d'ouvrages publiés chez le même éditeur.

ÉMERIC-DAVID. *Beaux-Arts. Salon.* — *Moniteur universel*, 9 septembre-9 décembre 1819.

Sur un exemplaire d'épreuves de ce Salon, voyez la note qui accompagne la mention du Salon de 1817, par le même auteur.

Annuaire de l'école française de peinture, ou Lettres sur le Salon de 1819, par M. KÉRATRY, ornées de cinq estampes en taille-douce, d'après les tableaux de MM. Girodet, Hersent, Picot, Horace Vernet, Watelet, et sur les dessins fournis par les mêmes auteurs et gravés par F. Massard et A. Leclerc. *Paris, Maradan*, xx-276 p. [*N*. V. 24574].

La dernière page des liminaires (contenant un erratum) n'est point chiffrée. P. 271, *Table alphabétique des artistes dont il est fait mention dans ce volume.*

Salon de 1819. Recueil de morceaux choisis parmi les ouvrages de peinture et de sculpture exposés au Louvre le 25 août 1819, et autres nouvelles productions de l'art, gravés au trait (144 pl.), avec l'explication des sujets et quelques observations sur le mérite de leur exécution, par C.-P. LANDON, chevalier de la Légion d'honneur.... *Paris, aux bureaux des* Annales du Musée, *quai de Conti, n° 25, près de la Monnaie* (Impr. Royale), 1819, 2 vol. in-8.

Le faux titre porte : *Annales du Musée et de l'École moderne des beaux-arts.*

Lettres à David sur le Salon de 1819, par quelques élèves de son école. Ouvrage orné de vingt gravures. *Paris, Pillet aîné*, 1819, in-8, 2 ff. et 256 p. [*N*. V. 24573].

Ces lettres sont attribuées par Barbier à L.-F. LHÉRITIER (de l'Ain), ANTONY BÉRAUD, HENRI [Hyacinthe] DE LATOUCHE et ÉMILE DESCHAMPS;

mais il faut remarquer que, sauf les initiales A. B., qui désignent sans aucun doute le second de ces écrivains, les autres signatures, également abrégées, placées au bas de la plus grande partie de ces lettres, ne permettent point de faire la part de chaque collaborateur.

Le frontispice, dont l'explication est placée au verso du faux titre, était, d'après cette note, dû à M. Devéria, « jeune artiste plein de chaleur et de goût » ; il s'agit d'Achille Devéria, alors à peine âgé de vingt ans.

*Essais lithographiques sur l'exposition au Musée royal de l'année 1819, par A. V. et A. C. Ce recueil contiendra les croquis des principaux tableaux, dessins, statues, etc., etc. Chaque croquis portera le même numéro que l'original dans le livret. *Paris, chez Rey, marchand de couleurs et d'objets d'art, rue de l'Arbre-Sec, n° 49. S. d., in-4.*

Titre pris sur la couverture de la première livraison. Les rubriques des livraisons suivantes portent en outre les noms et les adresses des libraires Martinet, Ladvocat et Laloy. Les deux premières de ces livraisons figurent sous les numéros 602 et 697 (Estampes) du *Journal de la librairie* des 11 septembre et 23 octobre 1819, avec la seule mention de Vilain, chez qui les planches étaient tirées. Voici le détail du contenu de cette publication, d'après l'exemplaire que je possède et qui comporte neuf livraisons distinguées par des couvertures imprimées que ni le Département des imprimés, ni le Cabinet des estampes ne semblent avoir conservées. L'*Explication des sujets* est imprimée au verso de ces couvertures, mais ne donne pas les noms des artistes, omis parfois au bas des planches et faciles à rétablir avec le livret :

[1re livraison.] N° 510 : GÉRICAULT, *Scène de naufrage* [*Le Radeau de la Méduse*].

— N° 1155 : HORACE VERNET, *Ismaïl et Mariam* (épisode tiré du *Voyage dans le Levant*, du comte de Forbin).

— N° 344 : DESTOUCHES, *La Résurrection de Lazare.*

— N° 699 : J.-A. LAURENT, *Duguesclin enfant.*

— N° 1197 : WATELET, *Paysage historique représentant Henri IV et le capitaine Michau.*

[2e livraison.] N° 1154 : HORACE VERNET, *Massacre des Mameloucks dans le château du Caire, ordonné par Mohamed Ali Pacha, vice-roi d'Égypte.*

— N° 619 : INGRES, *Une odalisque.*

— N° 165 : BOUTON, *Saint Louis au tombeau de sa mère.*

— N° 804 : MAUZAISSE, *Un groupe de Danaïdes.*

— N° 538 : GROS, *S. A. R. Madame, duchesse d'Angoulême, s'em-*

*barquant à Pouillac* [sic : Pauillac], *près de Bordeaux, le 1er avril 1815.*

[3ᵉ livraison.] N° 1025 : SCHNETZ, *Le Samaritain recueillant le blessé de Jéricho.*

— N° 608 : PICOT, *L'Amour et Psyché.*

— N° 524 : GRANET, *Un intérieur.* [*Vue intérieure de l'église du couvent de San Benedetto, près Subiaco.*]

— N° 417 : DUVAL-LE CAMUS, *Un baptême.*

— N° 765 : Mˡˡᵉ LESCOT, *Le meunier, son fils et l'âne.*

[4ᵉ livraison.] N° 592 : HERSENT, *Gustave Wasa.*

— N° 639 : LAFOND, *Charles VII prend d'assaut la ville de Montereau-faut-Yonne.*

— N° 447 : Comte DE FORBIN, *Inès de Castro.*

— N° 951 : RICHARD, *L'Ermitage de Vaucouleurs.*

— N° 1222 : CARTELIER, *Minerve, frappant la terre avec son javelot, fait naître l'olivier.*

[5ᵉ livraison.] N° 897 : PICOT, *La Mort de Saphire* [a].

— N° 922 : PRUDHON, *L'Assomption de la Vierge.*

— N° 524 : GRANET, *Intérieur du chœur de l'église des capucins de la place Barberini, à Rome.*

— N° 370 : DUCIS, *Mort du Tasse au couvent de Saint-Onuphre.*

— N° 826 : MICHALLON, *Mort de Roland en 778.*

[6ᵉ livraison.] N° 1047 : STEUBEN, *Saint Germain* [distribuant aux pauvres les trésors que lui avait envoyés Childebert].

— N° 870 : PALLIÈRE, *Tobie rendant la vue à son père.*

— N° 803 : MAUZAISSE, *Laurent de Médicis.*

— N° 1169 : HORACE VERNET, *Le Petit Trompette* [ou, plus exactement, *le Chien du trompette*].

— N° 1213 : BRA, *Aristodème au tombeau de sa fille.*

[7ᵉ livraison.] N° 1041 : GIRODET, *Pygmalion.*

— N° 573 : GUILLEMOT, *Jésus ressuscite le fils de la veuve de Naïm.*

— S. n° : MEYNIER, Plafond [La France, sous les traits de Minerve, protégeant les beaux-arts] destiné au grand escalier du Musée.

— N° 118 : BONNEFOND, *Un vieillard conduit par sa petite-fille.*

— N° 1198 : WATELET, *Paysage romantique exécuté d'après des études faites dans les Vosges.*

[8ᵉ livraison.] N° 742 : LEJEUNE (général baron), *Vue de l'attaque du grand convoi près Salinas en Biscaye, le 25 mai 1812.*

— N° 279 : DEJUINNE, *Jésus-Christ guérissant des aveugles et des boiteux.*

— N° 869 : PALLIÈRE, *Saint Pierre guérissant un boiteux.*

— N° 1169 : HORACE VERNET, Scène militaire.

— N° 878 : PARANT, *L'Apothéose de Henri IV* [Peinture sur porcelaine appartenant au duc d'Angoulême].

[9ᵉ livraison.] N° 102 : BLONDEL, *Philippe Auguste avant la bataille de Bouvines, en 1214.*
— N° 585 : HEIM, *Martyre de saint Cyr et de sainte Juliette, sa mère.*
— N° 1027 : SCHNETZ, *Jérémie.*
— N° 822 : MENJAUD, *L'Avare puni.*
— N° 1215 : BRIDAN, *Épaminondas.*

Notice sur la statue de Henri IV exposée dans la cour du Louvre. *Imp. J. M. Eberhardt, s. d.*, in-8, 7 p. [*N.* Inv. V. 47934].

Protestation rédigée par le sculpteur JOSEPH-CHARLES MARIN ou en son nom, au sujet d'une statue pédestre de Henri IV dont la tête était, paraît-il, copiée sur un buste du même roi qu'il avait exhibé en 1816 dans son atelier. Le concurrent de Marin n'est ni nommé, ni désigné dans cet opuscule ; il s'agit de Raggi et d'une statue de bronze destinée à la ville de Nérac.

L'Observateur au Salon. Critique des tableaux en vaudeville. *A Paris, chez les marchands de nouveautés* (imp. Renaudière), in-12, 24 p. [*N.* V. 24578].

ÉPIGR. :
> La critique est aisée,
> Mais l'art est difficile.

En prose et en vers.
En regard du titre, frontispice anonyme représentant l'Observateur et très curieux au point de vue du costume d'un « beau » de 1819.

*[PILLET (FABIEN)]. Musée royal. Exposition de tableaux et de sculptures.* — *Journal de Paris*, 28 et 31 août, 2, 4, 8, 16, 21, 27, 29 septembre, 4, 12, 19, 24 octobre, 9, 11, 30 novembre et 3 décembre 1819.

L'article du 9 novembre (sur le tableau de Girodet) ne porte pas de numéro de série.

Examen critique et impartial du tableau de M. Girodet (Pygmalion et Galatée), ou Lettre d'un amateur à un journaliste. *A Paris, chez Anth° Boucher, imprimeur, successeur de L.-G. Michaud, rue des Bons-Enfants, n° 34*, 1819, in-8, 23 p. [*N.* V. 24580].

Signé : Un amateur [Bernard-François-Anne FONVIELLE, suivant Barbier].

Notice sur la Galatée (sic) de M. Girodet-Trioson, avec la gravure au trait. *Paris, imp. Pillet aîné*, 1819, in-8, 8 p. [*N.* V. 24572].

En regard du titre de départ, lithographie anonyme d'après le tableau.

Description du tableau de Pygmalion et Galatée (sic) exposé au Salon par M. Girodet. *A Paris, chez les marchands de nouveautés*, 1819, in-8, 8 p. [*N.* V. 10603].

Signée P. C. — Page 8, couplets, sur l'air du *Premier baiser d'amour*, et envoi (huitain) *Au peintre immortel*.

Malgré les initiales dont cet opuscule est signé, je doute qu'il soit du fidèle disciple de Girodet, Philippe Coupin de La Blancherie.

*E. J. [Victor Étienne, dit Jouy]. *Beaux-Arts. Salon de 1819.* — *La Minerve française*, t. VII, p. 260-267, 357-367, 450-461, 552-564 ; t. VIII, p. 68-77, 170-179.

*I. et I. G. (?). *Salon de 1819.* — *La Renommée*, 26 août, 2, 15, 23 septembre, 4 et 17 octobre, 19 novembre 1819.

Le premier article est un *Dialogue entre l'Artiste, Pasquin et Marforio*, signé I. ; le dernier est une *Lettre de l'Artiste à Pasquin*, signé I. G. Elle est spécialement consacrée à la *Galathée* de Girodet.

Cet article avait ému la bile du peintre qui avait préparé une réponse demeurée inédite, et publiée d'après la minute autographe dans la *Correspondance historique et littéraire*, septembre-octobre 1907, p. 283-287.

*O'Mahony (comte Arthur). — *Le Conservateur*, t. IV, p. 561-566 ; t. V, p. 72-82, 181-193, 273-275, 371-383.

Nouveau coup d'œil au Salon. Critique en vaudeville de la gravure en taille-douce. Exposition de 1819. *A Paris, chez les marchands de nouveautés*, s. d., in-12, 24 p. [*N.* V. 24576].

Épigr. :
La taille-douce,
Rien que la taille-douce.

En vers et en prose.

Arlequin de retour au Museum ou Revue des tableaux en vaudevilles. *Paris, imp. Brasseur aîné*, 1819, trois numéros in-12, 72 p. [*N.* V. 24577].

ÉPIGR.:

*Castigat ridendo.*

La suite annoncée à la fin du numéro 3 n'a pas paru.

## 1822

E. J. D. [ÉTIENNE-JEAN DELÉCLUZE]. *Beaux-Arts.* — *Moniteur universel*, 25 avril, 3, 8, 13, 18, 24, 29 mai, 1er, 5, 10 et 18 juin 1822.

Le premier article est anonyme.

Lettre à MM. les membres du Jury sur la statue d'un grenadier de l'ancienne armée, rejetée du Salon de 1822. *Imp. Guiraudet*, s. d., in-8, 8 p.

Signée : GUILLOT.

Le *Constitutionnel* du 5 mai 1822 contient un article sur la lettre de Guillot, dont il donne un assez long extrait. L'auteur, qui a exposé aux premiers Salons du règne de Louis-Philippe, a collaboré comme critique d'art à l'*Artiste* et à la *Revue indépendante* de Pierre Leroux et George Sand.

Salon de 1822. Recueil de morceaux choisis parmi les ouvrages de peinture et de sculpture exposés au Louvre le 24 avril 1822, et autres nouvelles productions de l'art, gravés au trait (128 pl.) avec l'Explication des sujets et quelques observations sur le mérite de leur exécution, par C.-P. LANDON. *Paris, aux bureaux des Annales du Musée, quai Conti, n° 15, près la Monnaie* (Imp. Royale, 1822, 2 vol. in-8).

Le faux titre porte : *Annales du Musée et de l'École moderne des beaux-arts.*

Salon de 1822, ou Collection des articles insérés au « Constitutionnel » sur l'exposition de cette année, par M. A. THIERS. Orné de cinq lithographies représentant « la (*sic*) Corinne au cap Misène », et divers tableaux choisis dans chaque genre. *Paris, Maradan*, 1822, in-8, 2 ff. et 155 p. [*N. V.* 5386].

Les cinq planches annoncées sont : (en regard du titre) *Signature d'un acte de mariage dans une sacristie* (DUVAL-L[E] CAMUS) ; p. 92, *Corinne au cap Misène* (GÉRARD) ; p. 124, *Soldat laboureur* (VIGNERON) ; p. 134, *Cénobite* (DE FORBIN) ; p. 144, *Cours de l'Isère* (WATELET).

Les articles du *Constitutionnel*, signés *A. T....s* ou *A. T...rs*, portent les dates des 25 et 29 avril, 3, 7, 11, 15, 21, 30 mai et 11 juin 1822.

Il y a entre le texte primitif de ces articles et leur réimpression de notables différences ; l'ordre des chapitres n'est point le même et le volume contient un *Avis* et une *Introduction* que le journal n'avait point insérés ; la suppression la plus importante est, dans l'article du 11 mai 1822, celle de la phrase fameuse où Thiers invoquait l'autorité de Gérard pour prédire à Eugène Delacroix les plus hautes destinées : « Je ne crois pas me tromper, écrivait-il ; M. de Lacroix (*sic*) a reçu le génie ; qu'il avance avec assurance ; qu'il se livre aux immenses travaux, condition indispensable du talent, et, ce qui doit lui donner plus de confiance encore, c'est que l'opinion que j'exprime est celle de l'un des plus grands maîtres de l'École. »

Nicaise observateur au Salon de 1822, dialogue mêlé de couplets. N° 1er. On trouvera dans cette livraison un abrégé de la description des sujets peints à fresque dans les chapelles Saint-Maurice et Saint-Roch de l'église Saint-Sulpice. *Paris, imp. E. P. Hardy, rue Dauphine, n° 36*, 1822, in-12, 12 p. [*N*. V. 24583].

La suite annoncée au verso du titre n'a pas paru.

Les chapelles de Saint-Sulpice avaient été décorées par Abel de Pujol et par Vinchon.

En regard du titre, frontispice grossièrement gravé sur bois.

Notice sur le tableau représentant Alexandre domptant Bucéphale, exposé aujourd'hui au Musée de Toulouse et qui a fait partie du Salon de Paris de 1822, sous le numéro 27. Prix : 50 centimes, au bénéfice des Grecs et des incendiés de Salins. Se vend chez tous les libraires et au Musée. *Toulouse, imp. Cannes*, 1825, in-8, 11 p. [*N*. V. 24584].

L'auteur de ce tableau s'appelait D'AUBUISSON. Son tableau ne figure plus au musée de Toulouse, où il n'était sans doute déposé que temporairement.

L'Observateur et Arlequin aux Salons. Critique des tableaux en vaudevilles. *A Paris, chez les marchands de nouveautés*, s. d. (1822), in-12, 42 p. [*N*. V. 24581].

ÉPIGR. :
> La critique est aisée,
> Mais l'art est difficile.

Au verso du titre, frontispice gravé sur bois représentant les deux interlocuteurs.

Le titre de départ porte en plus : *Dialogue entre deux artistes dans le grand escalier du Musée.* P. 13, autre titre de départ portant : *Deuxième partie. Suite du salon vitré. Deuxième visite.*

## 1824

Salon de 1824, par M. CHAUVIN. *Paris, Pillet aîné*, 1825, in-8, vi-315 p. [N. V. 24586].

« La plupart des chapitres qui composent ce volume, dit un *Avis de l'éditeur*, ont paru dans une de nos feuilles publiques et se sont fait remarquer par un ton de décence et de bonne foi que l'on ne trouve pas toujours dans les ouvrages de critique ; nous pourrions ajouter par une variété de connaissances et une sûreté de jugement assez rares aujourd'hui, bien que beaucoup de personnes parlent et écrivent sur les beaux-arts. L'auteur nous ayant permis de réunir ces chapitres, nous les offrons avec confiance au public, persuadé que ce recueil ne lui paraîtra pas indigne de son attention et qu'il le reverra comme une ancienne connaissance que l'on a du plaisir à revoir. »

Les articles auxquels cette note fait allusion avaient paru dans la *Gazette de France*, mais l'auteur y avait pratiqué en effet de nombreuses retouches.

Le volume est accompagné (je n'ose dire orné) de lithographies au trait représentant *Louis XVIII dans son cabinet*, par le baron GÉRARD ; *Scène des massacres de Scio*, par EUGÈNE DELACROIX ; *Jeanne d'Arc malade interrogée dans sa prison*, par PAUL DELAROCHE ; une *Scène du massacre des Innocents*, par LÉON COGNIET ; la *Séparation d'Hécube et de Polyxène*, par DROLLING ; *la Sieste*, par ALBERTI ; *Eurydice blessée*, statue, par LEBŒUF-NANTEUIL.

Jules Goddé, sous le n° 870 du *Catalogue raisonné des livres* formant sa bibliothèque spéciale, a commis une étrange méprise : « L'auteur, dit-il, parle avec enthousiasme d'un *heureux artiste*, M. Chauvin, paysagiste, *un vrai talent auquel il ne manque rien*. Je le soupçonne d'avoir de bonnes raisons pour cela. »

Il s'agit en réalité non du critique qui se serait ainsi encensé lui-même, mais de son homonyme, le peintre Pierre-Athanase Chauvin (1774-1832), dont la vie s'écoula en grande partie à Rome et sur qui l'on trouvera des détails intéressants dans *les Artistes français à l'étranger* de Louis Dussieux.

ÉMERIC-DAVID. *Exposition de 1824*. — Revue européenne, t. 1er, p. 668-690, et t. II, p. 176-188.

Articles anonymes. Le premier porte à la fin cette mention : « Écrit en septembre 1824 ». Le nom de l'auteur est fourni par la table.

Salon de 1824, par FERDINAND FLOCON et MARIE AYCARD. *Paris, A. Leroux, éditeur, Palais Royal, galerie de bois, n° 202*, 1824, in-8 [N. V. 24588].

Titre pris sur une couverture de livraison. L'ouvrage était annoncé comme devant former un fort volume avec dessins au trait des tableaux les plus remarquables. Il n'a paru que soixante-quatre pages. Entre les pages 32 et 33, lithographie au trait de *Saint Thomas d'Aquin prêchant la confiance dans la bonté divine pendant la tempête*, d'après Scheffer ainé (Ary Scheffer).

L'Artiste et le Philosophe, entretiens critiques sur le Salon de 1824, recueillis et publiés par A. JAL, ex-officier de marine. *Paris, Ponthieu*, 1824, in-8, 3 ff. et xxviii-473 p. [*N.* 8° V. 27548].

Épigraphe empruntée à Horace. L'auteur, sur le feuillet non chiffré placé entre le titre et l'*Avant-propos, Préface ou Avertissement*, remercie les artistes qui avaient lithographié soit leurs propres tableaux, soit ceux de leurs confrères. Ces lithographies sont au nombre de douze, et la liste qui en est donnée n'est pas répétée à la table du volume.

Salon de 1824. Recueil des principales productions des artistes vivants exposées au Salon du Louvre, le 25 août 1824. Gravées au trait (128 pl.), et accompagnées d'explications et d'observations sur le genre de mérite de leur exécution, par C.-P. LANDON, peintre de feu S. A. R. Mgr le duc de Berry.... *Paris, aux bureaux des* Annales du Musée, *rue des Bons-Enfants, n° 32, près le Palais Royal* (C. Ballard, imprimeur du Roi), 1824, 2 vol. in-8.

Le faux titre porte : *Annales du Musée et de l'École moderne des beaux-arts*.

Une matinée au Salon, ou les Peintres de l'école passés en revue. Critique des tableaux et sculptures de l'exposition de 1824, par N. B. F. P. [FABIEN PILLET]. *Paris, Delaunay*, 1824, in-8, 2 ff. et 80 p. [*N.* V. 24587].

*STENDHAL [HENRI BEYLE]. *Salon de 1824*. — *Journal de Paris et des départements*.

Dix-sept articles, les uns signés A., les autres anonymes. Réimpr. dans les *Mélanges d'art et de littérature* de l'auteur (Michel Lévy, 1867, in-18).

Salon de 1824 ou Collection des articles insérés au *Constitutionnel* sur l'exposition de cette année, par M. A. THIERS. *Paris*, s. d. [1903 ?] (*s. n. d'imp.*), in-8, 2 ff. et 92 p. [*N.* 8° V. 29987].

Réimpression récente, faite aux frais et par les soins de M$^{lle}$ Dosne,

d'articles parus dans les numéros du *Constitutionnel* des 25, 30 août, 2, 7, 13, 15, 18, 21, 23 septembre, 19 octobre et 1er décembre 1824. Tirée à très petit nombre et non mise en vente, cette réimpression sur papier vergé a, autant qu'on a pu le lui donner, l'aspect d'une publication contemporaine du Salon dont elle renferme la critique ; mais la fidèle exécutrice testamentaire de M. Thiers n'a pas cru devoir accorder le même honneur aux articles concurrents qu'il publiait dans le *Globe* sous l'initiale Y. Voyez l'article suivant.

THIERS (ADOLPHE). *Beaux-Arts. Exposition de 1824*. — *Le Globe*, 17, 26, 28, 30 septembre, 2, 8, 16, 24 octobre et 6 novembre 1824.

Voyez l'article précédent.

Salon de 1824. Revue des ouvrages de peinture, sculpture, etc., des artistes vivants (Extrait du « Journal des Maires »). *Paris, imp. Pillet aîné*, février 1825, in-8, 1 f. et 26 p. [*N*. V. 24592].

Signé : P. A. V. (Pierre-Ange VIEILLARD).

Revue des productions les plus remarquables de nos beaux-arts exposées au Salon du Louvre en 1824, par une société de gens de lettres et d'artistes. *Paris, chez Sétier, Delaunay et les principaux libraires*, 1824, in-8, 40 p. [*N*. V. 24593].

La *Revue du Salon de 1824*, d'après une note imprimée au verso de la couverture, devait former un volume de quatre cent quatre-vingts à cinq cents pages, publiées en douze livraisons hebdomadaires à partir du 9 septembre 1824.

Il ne faut pas confondre cette critique avec celle qui fait l'objet de l'article suivant.

Revue critique des productions de peinture, sculpture, gravure, exposées au Salon de 1824, par M. M***. *Paris, J.-G. Dentu et Blosse*, 1825, in-8, 2 ff. et xxii (xxi)-392 p. [*N*. V. 24585].

En réimprimant ces articles parus dans l'*Oriflamme*, l'auteur leur avait, dit la préface, « donné toute la suite et tous les développements nécessaires pour donner (*sic*) une idée exacte de l'exposition de 1824 ».

Un mot sur le tableau d' « Iphigénie », refusé par le jury de peinture au Salon de 1824, par I. P. DU PAVILLON. *Paris*, 1824 (imp. J. Mac-Carthy), in-8, 14 p. [*N*. V. 24591].

L'auteur s'appelait Isidore PINEAU DU PAVILLON.

Explication des détails historiques contenus dans les trois tableaux de batailles de M. le général LEJEUNE, exposés cette année au Salon du Musée royal des arts, sous les n$^{os}$ 1119, 1120 et 1121. Prix 0 fr. 50, au profit des pauvres. *Paris, Dauvin*, 1824, in-8, 19 p. [*N*. V. 24594].

> Ces trois tableaux étaient le *Premier passage du Rhin en 1795 par Jourdan et Kléber;* la *Bataille de Chiclana* (24 mars 1811) *par le duc de Bellune* et la *Bataille de la Moskowa* (prise de la redoute du centre par les cuirassiers de Caulaincourt).

L'Observateur au Musée ou Détails exacts des tableaux qui ont enrichi cette belle collection en l'année 1824 et celle précédente, avec une analyse qui a rapport à chaque sujet. *Imp. Chassaignon*, s. d., in-12, 12 p. [*N*. V. 24589].

### 1827

DELÉCLUZE (ÉTIENNE-JEAN). *Salon de 1827.* — *Journal des Débats*, 5 novembre, 20, 23, 31 décembre 1827, janvier, février et mars 1828.

F. [FARCY]. *Journal des artistes,* t. II et t. III (vingt-cinq articles).

Annales de l'École française des beaux-arts, recueil de gravures au trait, d'après les principales productions exposées au Salon du Louvre par les artistes vivants; les prix remportés aux différents concours, les productions des élèves de l'École française à Rome, les monuments de sculpture et grands travaux de sculpture qui s'exécutent, etc., avec des notices historiques et critiques; des considérations sur l'état et les progrès des arts; la biographie des artistes dont la France déplore chaque année la perte, etc., etc., par ANTONY BÉRAUD, et une société d'artistes et d'hommes de lettres, pour servir de suite et de complément aux « Salons » de 1808 à 1824, publiés par feu C.-P. Landon. *A Paris, on souscrit rue des Saints-Pères, n° 73, et chez Pillet aîné, rue des Grands-Augustins, n° 7*, 1827, in-8, XVI-199 p. [*N*. V. 24766].

Le faux titre porte : *Annales de l'École française des beaux-arts. Première année. 1827.*

P. 209-300, *Table des planches contenues dans le volume du Salon de 1827.*

Esquisses, croquis, pochades, ou Tout ce qu'on voudra sur le Salon de 1827, par A. Jal, avec des dessins lithographiés. *Paris, Ambroise Dupont et C°*, 1828, in-8, 2 ff., vii et 550 p. [N. V. 24228].

Épigraphe empruntée à Montaigne. Publié en trois livraisons. Montaiglon dit : « Il faut y joindre un prospectus de quatre pages. » Or, plus de vingt exemplaires de ce livre ont passé sous mes yeux et je n'ai jamais rencontré ce prospectus, qui n'a point été annoncé par la *Bibliographie de la France*. J'ai donc tout lieu de croire à une erreur de mon savant devancier. Les feuillets paginés en chiffres romains sont remplis par une dédicace à Ch. N.... [Nodier], datée du 7 novembre 1827. Le texte du *Salon* comporte tantôt des chapitres, tantôt des lettres, tantôt des dialogues, et l'auteur l'a fait suivre d'une *Table des noms propres et des sujets*, donnant, avec les renvois aux pages, l'indication des récompenses obtenues par les artistes.

Les lithographies annoncées par le titre sont au nombre de huit; une seule est coloriée : c'est celle de Henry Monnier, intitulée *le Cauchemar*; on la trouve d'ordinaire en tête des exemplaires reliés de ce *Salon*, bien qu'elle se réfère au dernier chapitre portant précisément le même titre. Les autres planches, dont l'auteur n'a point donné la liste et dont le placement dans ces mêmes exemplaires est souvent arbitraire, sont, par ordre alphabétique, les suivantes :

ALAUX. *La Justice amène l'Abondance et l'Industrie sur la terre.* — P. FRANQUE. *La Justice veille sur le repos du monde*. Ces deux croquis, lithographiés par ALAUX, sont sur la même feuille. Les tableaux qu'ils représentent décoraient les salles du Conseil d'État, alors installé au Louvre; ils ont disparu dans l'incendie du Palais du quai d'Orsay en 1871.

BONNEFOND, *Famille de pèlerins.*

COGNIET (Léon), *Saint Étienne portant des secours à une pauvre famille.*

DELACROIX (Eugène), *Le Christ au Jardin des Oliviers*, croquis d'Hipp. POTERLET, d'après le tableau appartenant aujourd'hui à l'église Saint-Paul-Saint-Louis.

PICOT, *L'Étude et le Génie dévoilant l'Égypte à la Grèce* (plafond de la quatrième salle des antiquités égyptiennes au Louvre).

ROQUEPLAN (Camille), *Mort de l'espion Moris* (épisode tiré de *Rob Roy* de Walter Scott).

VERNET (Horace), *Édith au col de cygne.*

Visite au musée du Louvre, ou Guide de l'amateur à l'exposition des ouvrages de peinture, sculpture, gravure, lithographie et architecture des artistes vivants (années 1827-1828). Suivi de la description des plafonds, voussures, grisailles, etc., etc., du musée Charles X, par une société de gens de lettres et d'artistes. *Paris, Leroi*, 1828, in-18, 2 ff., iii-350 p., et 1 f. n. ch. (table).

Cette « Société » se composait en réalité d'un seul et unique rédacteur, ALEXANDRE MARTIN, auteur de divers Manuels *de l'amateur d'huîtres, de melon, de café, de truffes*, etc., recommandés aujourd'hui à l'attention des chercheurs par de petites lithographies à la plume et coloriées de Henry Monnier, et qui tint aussi son rang parmi les plus anciens amateurs d'autographes : trois catalogues de ces curiosités, rédigés par lui-même, le premier sous son nom (1842), les deux autres sous les pseudonymes de *M. E...., de Zurich*, et de *Van Sloppen* (1843), en font foi.

La *Visite au musée* suit l'ordre même des tableaux dans les galeries.

SCHEFFER (ARNOLD). *Salon de 1827.* — *Revue française*, t. I$^{er}$, p. 188-212.

Article anonyme attribué au peintre Ary Scheffer et qui est de son frère Arnold, ami d'Augustin Thierry et de Béranger, à qui M. Jean Psichari a consacré un intéressant article dans la *Grande Revue* du 1$^{er}$ février 1901.

Examen du Salon de 1827. *Paris, chez Roret et chez les principaux libraires*, 1827-1828, in-8, 52 et 64 p. [*N.* V. 24595].

ÉPIGR. :
> Rien n'est beau que le vrai.

Par AMAND-DENIS VERGNAUD, ancien élève de l'École Polytechnique et officier d'artillerie, qui prit une part active à la rédaction ou à la réfection d'un certain nombre de *Manuels* de la collection Roret et dont on retrouvera encore le nom en 1834, en 1835 et même en 1873.

La première partie porte en plus au titre : *Novembre*, et la seconde : *Novembre et décembre*. Cette première partie a eu une seconde édition revue et corrigée (1828), comportant 3 ff. n. ch. et 51 pages.

L. V. [LOUIS VITET]. Beaux-Arts. *Salon de 1827.* — *Le Globe*, 10 novembre 1827, p. 503-505 ; 22 décembre 1827, p. 72-74 ; 28 février 1828, p. 179-182 ; 8 mars 1828, p. 252-255 ; 3 mai 1828 (*Récompenses accordées aux artistes*).

§ 4. — Monarchie de juillet (1831-1847)

**1831**

[*Artaud (Nicolas-Louis-Marie)]. *Salon de 1831.* — *Le Courrier français*, 2, 8, 10, 16 et 19 mai 1831.

Articles anonymes; mais l'exemplaire de ce journal que possède la Bibliothèque nationale est annoté par un contemporain, gérant ou propriétaire (sinon par Cormenin lui-même, l'un des rédacteurs), et me permet de restituer ce compte rendu à un universitaire (1794-1861) qui fut, depuis, le beau-frère du baron Haussmann. Voyez aussi à l'année 1833.

Delécluze (E.-J.). *Salon de 1831.* — *Journal des débats politiques et littéraires*, 1er, 4, 7, 9, 12, 14, 17, 23, 26 mai ; 17, 23 juin ; 2, 12, 17 juillet 1831.

Delphis (Hippolyte). *Exposition de peinture.* — *Mercure de France au XIXe siècle*, t. XXXIII, p. 532, 541 ; t. XXXIV, p. 7.., 70, 77.

Dans l'exemplaire de la Bibliothèque nationale manque la première livraison du tome XXXIV.

F. [Charles Farcy]. *Peinture et sculpture. Salon de 1831.* — *Journal des artistes et des amateurs*, t. Ier, p. 321, 323, 343, 351, 355, 365, 385, 394, 401, 408, 440, 450, 457, 468.

Il y a de plus, dans le même volume (p. 376-378), un dialogue anonyme intitulé : *Tableaux de juillet*, où la *Liberté* de Delacroix, spécialement, est prise à partie ; un article (p. 365-372) sur la sculpture, signé G. D. F. [Guyot de Fère] ; une lettre (p. 427), signée « Un de vos abonnés », sur la statue équestre de Louis XIV par Raggi, que ses dimensions n'avaient pas permis d'exposer au Louvre.

Dans l'exemplaire de la Bibliothèque nationale manquent les quatre premiers numéros du tome II ; j'y ai noté, sur le Salon, un article signé C. V. (p. 82-85) et quatre autres articles anonymes (p. 98-102, 113-116, 129-137 et 160-162) sur la peinture, la sculpture et la distribution des récompenses.

Heine (Henri). *De la France. Paris, Eugène Renduel*, 1833, in-8, 2 ff. et xxix-347 p. [*N.* L$^{51}$ 1543].

P. 285-347, *Salon de 1831.*

Recueil de lettres publiées d'abord dans la *Gazette universelle d'Augsbourg* et traduites en français par un ami de l'auteur, M. A. Specht, si l'on en croit une note signée P. Ponsin [Paul Pinson], parue dans l'*Intermédiaire* du 10 novembre 1882, col. 671-672.

En rendant compte de ce livre dans le *National* du 8 août 1833, Sainte-Beuve a particulièrement insisté sur l'originalité de ce chapitre. Cet article a été réimprimé par M. Jules Troubat au tome II des *Premiers lundis.*

Un autre article de Henri Heine, relatif aux envois d'Horace Vernet, de Paul Delaroche et d'Eugène Delacroix à ce même Salon, a été réimprimé, sans indication exacte de provenance, dans un volume intitulé : *Allemands et Français* (Michel Lévy, 1868, in-18), ainsi qu'une étude sur le Salon de 1833, décrite plus loin à sa date.

Salon de 1831. Ébauches critiques, par A. Jal. *Paris, A.-J. Denain, éditeur*, juillet 1831, in-8, 2 ff. et 316 p.

P. 309-316, Table des noms cités.

Ch. L. [(Charles) Lenormant]. *Salon de 1831. — Le Temps*, avril-juin 1831.

L'exemplaire du *Temps* à la Bibliothèque nationale est incomplet et Bernard Prost n'avait pu prendre note que des articles parus les 29 mai, 8, 12, 19 et 28 juin. Tous ont été réimprimés avec ceux du *Salon de 1833* dans les *Artistes contemporains* (Alex. Mesnier, 1833, 2 vol. in-8), décrits ci-dessus.

Il y a de plus dans le tome Ier (p. 195-197) un « fragment » sur *la Barricade* d'Eug. Delacroix qui ne faisait point partie du texte primitif de ce compte rendu.

*Monnier (Henry). Lettre sur le Salon. — Revue des Deux Mondes*, t. II (avril-juin 1831), p. 335-339.

Cet article a disparu lors de la réimpression des premières années de la *Revue*.

L. P. [Louis Peisse]. *Salon de 1831. — Le National*, 4, 8, 12, 17, 23, 31 mai; 18 juin; 4 et 21 juillet 1831.

*F. P. [Fabien Pillet]. *Salon de 1831.* — *Le Moniteur universel*, 6, 9, 13, 16, 23, 30 mai; 4, 10, 16, 23 juin; 3, 8, 15, 18, 28 juillet; 15 et 22 août 1831.

Salon de 1831, par M. Gustave Planche. *Paris, impr. et fonderie Pinard*, 1831, in-8, 304 p. [N. V. 24597].

Dix vignettes hors texte gravées sur bois par PORRET, d'après LOUIS BOULANGER (fragment de *Bailly arrivant au lieu du supplice*, tableau refusé par le jury et appartenant aujourd'hui au musée de Compiègne) ; EUGÈNE DELACROIX (*Tigre accroupi* et *la Liberté sur les barricades*); EUG. ISABEY (*Marine*) ; ANTONIN MOINE (*Les lutins*) ; BARYE (*Tigre dévorant un serpent*); PAUL HUET (*Boutique normande*); ALFRED JOHANNOT (*Don Juan naufragé secouru par Haydée*) ; EUGÈNE DEVÉRIA (*Bal offert, en 1768, à Christian VII, roi de Danemark, au Palais-Royal*) ; AUG. BARRE (*La Liberté triomphante*).

L'*Introduction* est datée du 15 mai et la *Conclusion* du 17 août 1831.

Annales du Musée et de l'École moderne des beaux-arts ou Recueil des principaux tableaux, statues et bas-reliefs exposés au Louvre depuis 1808 jusqu'à ce jour par les artistes vivants, par C.-P. LANDON. Salon de 1831...., par AMBROISE TARDIEU, pour servir de suite et de complément aux Salons Landon. *Paris, Pillet aîné*, 1831, in-8, XVI-304 p. [*N.* Inv. V. 24767].

Le faux titre porte : *Annales du Musée et de l'École moderne des beaux-arts*.

Le texte est accompagné de 74 planches gravées au trait.

[Anonyme]. *Salon de 1831.* — *Le Constitutionnel*, 4, 8, 13, 18 et 24 mai ; 4 juin 1831.

*Salon de 1831.* — *L'Artiste*, t. I et II.

Fondée par Achille Ricourt le 1er février 1832, cette revue célèbre demanda le compte rendu du Salon, ouvert quelques semaines plus tard, aux écrivains les plus divers, depuis des vétérans comme Delécluze jusqu'à des débutants comme Victor Schœlcher, Horace de Viel-Castel ou Feuillet de Conches, sans parler de ceux qui se cachèrent sous de simples initiales ou qui gardèrent l'anonyme. Voici la liste de ces articles, dans l'ordre ou plutôt dans le désordre où ils se présentent ; un astérisque désigne ceux qui ne portent pas de signatures.

Tome Ier, p. 145. *Notes sur le Salon de 1831*.

P. 157. *Salon de 1831 [Coup d'œil général]*.

P. 173. *Les anciens et les nouveaux. Transition. MM. Delaroche et Cogniet*.

P. 185. H. DE VIEL-CASTEL : *Premier article* [sur Paul Delaroche].

P. 187. DELÉCLUZE : *Schnetz et* [Léopold] *Robert*.

P. 197. *MM. Ary Scheffer, Henri Scheffer et Eugène Lami*.

P. 199. LEAVES (sic) DE CONCHES : *Lettres sur le Salon de 1831. Première lettre. A M. William Brockedon, peintre, membre de l'Académie de peinture de Florence, à Londres* (18 mai 1831).

P. 209. V. Schœlcher : *MM. Eugène Devéria, C. Boulanger, de Triqueti, Bard, Roqueplan, Lepoittevin, Paul Huet, Grenier, Duval Le Camus, Pigal, Bellangé. — MM. Sigalon et Decaisne.*

P. 213. Leaves de Conches : *Deuxième lettre. A M. David Wilkie* (28 mai 1831).

P. 221. A*** : *Sculpture.*

P. 223. Leaves de Conches : *Troisième lettre. A M. Robert Smirke* (1er juin 1831).

P. 226. V. Schœlcher : *MM. Delacroix, Léon Cogniet, Decamps,* etc., etc.

P. 233. *Réouverture [du Salon]. Léopold Robert. Un arrêt du jury de peinture* [Refus d'une vue perspective de la cathédrale de Limburg par Daniel Ramée].

P. 245. A*** : *Sculpture* (2e article).

P. 247. Leaves de Conches : *Quatrième lettre. A M. David Wilkie* (7 juin 1831). *Cinquième lettre. A M. William Allan, à Édimbourg* (10 juin 1831).

P. 257. *MM. Bonnefond, Mauzaisse, Grenier, Robert, Delaroche, Scheffer, Steuben.*

P. 259. Leaves de Conches : *Sixième lettre. A M. Frédéric Winsor, membre de la Société des arts d'Angleterre,* à Londres (20 juin).

P. 265. *Opinion sur les projets d'encouragements réservés aux artistes à l'occasion du Salon.*

P. 266. *MM. Alfred Johannot, Gassies,* etc.

En réponse à une question posée par Poggiarido [Th. de Puymaigre], sur un tableau d'Alfred Johannot conservé au musée Pescatore, à Luxembourg (*L'Intermédiaire* du 10 avril 1882, col. 199), un correspondant signant A. D. a reproduit (*Ibid.*, col. 249-251) toute la première partie de cet article de l'*Artiste*, relative à ce même tableau, et il ajoute qu' « à cette époque éloignée, mécontent de ses essais en peinture, il s'en consolait en critiquant celle des autres ». Faut-il voir dans ces initiales celles de A. [J.] Du Pays, qui fut ensuite, pendant de longues années, le critique d'art de l'*Illustration ?* Or, Du Pays est mort en 1879, à Fontainebleau : M. Read aurait donc conservé trois ans en portefeuille la question et la réponse ? Si invraisemblable qu'il soit, le fait n'est pas impossible, et j'aurai l'occasion de citer plus loin un nouvel exemple de cette collaboration posthume.

P. 266. H. de Viel-Castel : *Cromwell,* par Paul Delaroche.

P. 270. V. Schœlcher : *MM. Beaume, Bellangé, Destouches, Huet, Dagnan, Jollivard, Aligny, Gué, Darche, Lansac, Devéria, Drolling.*

P. 280. V. Schœlcher : *MM. Delaroche, Scheffer, Grenier, Robert, Isabey, Gudin, Roqueplan, Schnetz, Granet, Forbin.*

P. 291. V. Schœlcher : *M*^me *Dehérain et* *M*^me *de Mirbel*. MM. *Rouillard, Rouget, Champmartin, Francis, Senties, Scheffer jeune, Lessor* (sic), *Lugardon, Lepoittevin,* [Aimé] *Chenavard, Henry Monnier*.

P. 294. Leaves de Conches : *Septième lettre. A M. Peyronnet Briggs, membre de l'Académie de peinture d'Angleterre* (15 juillet).

P. 296. *A Camille Roqueplan*.

P. 297. *Opinion sur les projets d'encouragements réservés aux artistes* (2e article).

P. 303. *Paysages*.

P. 315. V. Schœlcher : *Sculpture. MM. Barye, Moine, Duret, Després, Coudron, Chaponnière, Foyatier, Triqueti, Pradier*.

P. 315. Leaves de Conches : *Huitième lettre. A M. Edwin Landseer* [sur Decamps].

Tome II. P. 1. V. Schœlcher : *Paysages. Sculpture*.

P. 13. *M. Henri de Triqueti*. P. 13. *M. Dauzats*. P. 25. Séance royale. P. 26. *Sur les récompenses*.

P. 29. *Salon de 1831*. [Decaisne, Horace Vernet, Ziegler, de Laberge, Marquis, Belloc, Henriquel Dupont, Léon Viardot, Hittorff.]

Ces articles sont accompagnés des planches suivantes, qui ne se rattachent au texte par aucune indication précise, et qui, dans les exemplaires en ancienne reliure, sont réparties tout à fait au hasard :

— Paul Delaroche : *Le duc de Fitz-James et ses enfants* (lith. anonyme de Léon Noël). *Le cardinal de Richelieu* et *Le cardinal Mazarin* (lith. à la plume). *Les enfants d'Édouard. Cromwell ouvrant le cercueil de Charles I*er.

— Eug. Lami : *Affaire de Claye*. Lith. de l'auteur.

— L. Destouches : *L'amour médecin*.

— Decamps : *Patrouille de Smyrne*.

— Alfred Johannot : *Arrestation* [du marquis de Crespierre].

— Amédée Faure : *Vue de Loches*. Lith. de l'auteur.

— Sigalon : *Vision de saint Jérôme*.

— Chaponnière et Barrye (sic) : *Daphnis et Chloé* et *Tigre dévorant une gazelle*. Deux lith. sur la même planche.

— Pradier : *Les trois Grâces*.

— Robert-Fleury : *Portrait de femme décolletée*.

— Mirbel (M^me de) : *Jeunes filles*.

— E. Delacroix : *Jeune tigre jouant avec sa mère*.

— D. Ramée : *Vue intérieure de la cathédrale de Limburg*.

Monsieur Crouton au Salon de 1831. *Paris, Maldan*, 1831, in-8, 8 p.

D'après Montaiglon. Je n'ai pu retrouver l'exemplaire de dépôt de cette brochure.

L'Observateur aux Salons (*sic*) de 1831. *Chez Gauthier, 5, rue Mazarine, s. d.*, in-12, 12 p. [*N. V.* 29041].

La suite annoncée n'a pas paru. Voyez l'article suivant.

Mayeux et Arlequin au Salon. Critique des tableaux en vaudevilles. *Paris, chez les marchands de nouveautés*, 1831, in-12, 12 p. [*N. V. p.* 20566].

Au verso du titre, bois grossier intitulé : *Mayeux et Arlequin au Salon.*
ÉPIGR. :
> La critique est aisée,
> Mais l'art est difficile.

Le texte est en partie semblable à celui de l'*Observateur*. Les « vaudevilles » annoncés par le titre se bornent à trois couplets.

M. Mayeux au Museum. *Paris, se trouve chez Chassaignon, rue Git-le-Cœur, n° 7*, 1831, in-12, 12 p. [*N. V.* 29045].

Au verso du titre, bois emprunté à une publication du siècle précédent, avec cette légende : *Tu ne me ressembles pas.*
Autre bois, représentant Mayeux devant un portrait de Napoléon, avec cette légende : « Tonnerre de D. ! comme je ressemble au grand homme ! »

## 1833

Annales du Musée et de l'École moderne des beaux-arts.... Salon de 1833. Recueil de pièces choisies parmi les ouvrages de peinture et de sculpture exposés pour la première fois au Louvre le 1ᵉʳ mars 1833, pour servir de suite et de complément aux Salons Landon. *Paris, Pillet aîné*, 1833, in-8, 2 ff. et 174 p. [*N. Inv. V.* 24763].

73 planches gravées au trait.

Examen critique du Salon de 1833, par MM. A. ANNET et H. TRIANON. *Paris, Delaunay*, 1833, in-8, 2 ff., vii-177 p. et 1 f. n. ch. (*Errata*). [*N. V.* 24598.]

La *Préface* (*Aspect de l'art en France*) est signée A. [ALFRED ANNET] ; l'*Avertissement* porte l'initiale T. [HENRY TRIANON]. Ces deux initiales se retrouvent alternativement au cours du volume, à la suite des appréciations formulées par chacun des deux auteurs qui avaient adopté les subdivisions suivantes : P. 1, *Préface*. P. 11, *Histoire*.

P. 46, *Mœurs.* P. 87, *Portraits.* P. 100, *Miniature.* P. 101, *Plafonds.* P. 103, *Paysage.* P. 128, *Marines.* P. 137, *Vues de villes.* P. 144, *Intérieurs.* P. 151, *Vues d'églises, coins de nature.* P. 153, *Aquarelles et dessins.* P. 161, *Fleurs.* P. 163, *Sculpture.* P. 175, *Architecture.* P. 177, *Gravure, lithographie.*

ARTAUD (Nicolas-Louis-Marie). *Salon de 1833. — Le Courrier français*, 2, 11, 22 mars et 15 avril 1833.

Voyez ci-dessus à l'année 1831.

Prométhéides. Revue du Salon de 1833, par MM. F. CHATELAIN et F.... *Paris, chez Truchy, libraire*, MDCCCXXXIII, in-8, XXIII-178 p. et 1 f. n. ch. (*Table des matières*), plus 4 p. n. ch. (annonces de librairie). [*N. V.* 50147.]

P. VII, *Introduction* (en prose). P. 5, *Les entraves* (épigraphe empruntée à Auguste Barbier). P. 33, *Puissance des arts* (épigraphe empruntée à Antony Béraud). P. 43, *L'Institut.* P. 63, *Contrastes* (épigraphe empruntée à Boileau). P. 83, *L'École de Rome* (épigraphe empruntée à Auguste Barbier). P. 103, *Les singes.* P. 123, *Peinture* (en prose). P. 167, *Opinion de la Presse sur* « les Prométhéides ».

Les annonces contiennent la reproduction d'une lettre d'Andrieu (*sic*), secrétaire perpétuel de l'Académie française, à M. F. Chatelain, auteur des *Étrennes à la jeunesse.*

Le volume est accompagné de quatre lithographies fort médiocres; les trois premières sont signées F., la quatrième est anonyme.

A. C. [ATHANASE COQUEREL]. *Salon de 1833. — Le Protestant, journal religieux, politique, philosophique et littéraire*, 2ᵉ année, nº 25 (1ᵉʳ avril 1833), p. 193-195.

Les seuls tableaux mentionnés dans cet article sont : *L'Abjuration de Henri IV,* par Rouget; *Marguerite à l'église,* par Ary Scheffer; la *Lecture de la Bible,* par Henri Scheffer; la *Procession du « Corpus Domini »*, par Clément Boulanger; *Le Bien et le Mal,* par Victor Orsel; *L'ange gardien,* par Cottrau; *Les anges déchus,* par Cibot; *Luther,* par Herfeld, et enfin une scène populaire dont l'auteur n'est pas nommé, mais dénoncé pour avoir représenté un carabinier écrivant sur le mur d'un cabaret : « Le Bon Dieu est Français ». Athanase Coquerel vitupère le jury à ce propos et s'étonne qu'il n'ait point exigé du peintre la suppression de ces mots qui « dégradent » sa toile.

DELÉCLUZE (E.-J.). *Le Salon de 1833. — Journal des Débats*, 3, 9, 20, 22, 28 mars; 3 et 20 avril; 1ᵉʳ mai 1833.

F. [Ch. FARCY]. *Exposition du Louvre. — Journal des artistes*

*et des amateurs*, p. 129-135, 154-158, 169-176, 195-203, 207-229, 240-252, 299-318, 353-354.

Il y a de plus, p. 257-270, un article signé C. V. sur la gravure et, p. 273-289, un autre article du même sur la lithographie et la xylographie (sic) ; enfin, p. 321-331, un article sur l'architecture signé C.-J. T. [C.-J. Toussaint, architecte] ; le dernier article de Farcy (p. 353-354) est consacré à la gravure en médaille.

Ces divers comptes rendus sont accompagnés de planches gravées au trait d'après Delaval (*Péveril du Pic*), Duret (*Jeune danseur napolitain*), Rude (*Jeune pêcheur napolitain*), Cibot (*Frédégonde*), Droz (*Génie du mal*), Jaley (*La prière*), Bruc (*Les envoyés de Dieu*, fragment).

Gautier (Théophile). *Salon de 1833.* — *France littéraire*, t. VI, p. 139-166.

Heine (Henri). *Salon de 1833.*

Lettre réimprimée, sans indication exacte de provenance, dans *Allemands et Français* (Michel Lévy, 1868, in-18). Elle est d'ailleurs peu importante, et l'auteur y transcrit un long passage du *Salon* de Louis de Maynard (voyez ci-dessous) ; le surplus est relatif à des considérations politiques et à la question des « forts détachés », qui passionnaient alors l'opinion parisienne.

Le Salon de 1833, par G. Laviron et B. Galbaccio. Orné de douze vignettes à l'eau-forte, par Alfred et Tony Johannot, Gigoux, etc. *A la librairie Abel Ledoux, quai des Augustins, n° 37, Paris*, MDCCCXXXIII, in-8, 399 p. [*N.* V. 24600].

Fleuron sur bois dessiné par Gigoux, gravé par A. B. L. [Andrew, Best, Leloir], et qui a longtemps servi au journal *l'Artiste*.

Les planches annoncées sur le titre, et dont aucune ne porte de légende, sont les suivantes :

— *Deux pauvres femmes*, par Aug. Préault, démon chevauchant un hippogriffe, par Antonin Moine. Deux sujets sur la même pl., signés G. [Gigoux].

— *Nature morte*, par M$^{lle}$ Élise Journet, gravée par Gigoux.

— *Le général Dwernicki*, par Gigoux, gravé par l'auteur.

— *Buste de la reine Marie-Amélie*, par Antonin Moine, planche anonyme.

— *Annonce de la victoire d'Hastenbeck* (1751), par Alfred Johannot, lith. à la plume, par Gigoux.

— *Funérailles du Titien*, par Hesse, lith. par Gigoux.

— *La promenade dans le parc*, par Roqueplan, pl. signée : Branche, *sculp.*

— *Le lever de M*^me *du Barry,* par GIGOUX, gravé à l'eau-forte par l'auteur.

— *Galerie mauresque*, par ALFRED POMMIER.

— *Animaux,* par BARYE, gravé par GIGOUX [*Charles VI* et *Éléphant d'Asie*].

— *Vue prise en Normandie,* par M^lle CAILLET.

— *Vue des bords de la Bouzanne,* par CABAT.

La table des matières et des planches est suivie de cette note : « Nous ne fixons pas l'ordre des vignettes de notre livre, afin qu'il reste loisible à chaque souscripteur de les placer dans l'intérieur ou à la fin du volume. » Je les répartis ici suivant les divisions mêmes du texte, et les chapitres où il est question des œuvres qu'elles représentent.

L'exemplaire du département des imprimés de la Bibliothèque nationale ne contient aucune de ces planches.

Salon de 1833. Les causeries du Louvre, par A. JAL. *Paris, Ch. Gosselin, libraire-éditeur*, MDCCCXXXIII, in-8, 2 ff. et 472 p. [*N.* V. 24599].

P. 459-462, *Note en guise de préface,* datée du 15 avril 1833.

*MAXIMILIEN RAOUL (CH. LETELLIER). Beaux-Arts. Salon de 1833.* — *Le Cabinet de lecture*, 9, 14, 19, 24, 29 mars ; 4, 14, 19, 24, 29 avril et 4 mai 1833.

Deux planches, annoncées par ces articles mêmes (*Marguerite à l'église* d'Ary Scheffer et les *Funérailles du Titien* de Hesse), ne figurent pas dans l'exemplaire du département des imprimés de la Bibliothèque nationale.

*MAYNARD (Louis DE). État actuel de la peinture en France.* — *L'Europe littéraire, journal de la littérature nationale et étrangère*, 4, 9, 11, 20, 25 mars ; 1^er, 3, 17, 24 avril ; 13 et 15 mai 1833.

Les trois premiers articles sont une revue rétrospective de la situation de l'École avant, pendant et depuis David. Le compte rendu du Salon ne commence qu'au quatrième article (25 mars) ; le dixième et dernier est signé en toutes lettres ; les autres ne portent que les initiales de l'auteur.

Né à la Martinique, Louis de Maynard de Queilhe y est mort en 1837, dans un duel au fusil avec son beau-frère.

N... [DÉSIRÉ NISARD]. *Salon de 1833.* — *Le National*, 9, 14, 18, 22, 25 mars ; 1^er, 5, 7, 14, 21, 25, 28 avril ; 2 mai 1833.

Montaiglon avait mis un point d'interrogation devant le nom de

l'auteur; mais celui-ci a reconnu cette paternité dans ses *Souvenirs et Notes biographiques* (1888, 2 vol. in-8), et longtemps auparavant, Louis Ulbach avait pu citer, sans être démenti, deux ou trois fragments empruntés à ce compte rendu, lors de la réception de Désiré Nisard à l'Académie française. L'article d'Ulbach a été reproduit dans le volume intitulé *Écrivains et Hommes de lettres* (A. Delahays, 1857, in-12), remis en circulation avec un titre de relai et une nouvelle préface (Lacroix, 1863).

PLANCHE (Gustave). *Salon de 1833*. — Revue des Deux Mondes, 1er et 15 mars (p. 545-561 et 650-660); 1er et 15 avril 1833 (p. 88-97 et 182-192).

Réimprimé dans les *Études sur l'École française* (Michel Lévy, 1855), t. 1er, p. 173-232.

*Salon de 1833*. — L'*Artiste*, t. V.

P. 57, *Ouverture du Salon* (1er article). P. 69 (2e article). P. 81 (3e article). *MM. Rouget, Court et Ziegler*. P. 93 (4e article). *Les Nouvelles Salles. Les plafonds. Les dessins des grands maîtres. MM. Ingres, Eug. Devéria, Drolling, Schnetz, Horace Vernet, A. Hesse, Orsel, Ary Scheffer, Beaume et Pigal*. P. 105 (5e article). *Decamps*. P. 117 (6e article). *MM. de Forbin, Granet, Dauzats et Gigoux*. P. 129 (7e article). *MM. Ingres et Champmartin, J.-J. Rousseau* [et Mlles Galley], par *Camille Roqueplan*. P. 141 (8e article). *Sculpture, Architecture, Peinture : MM. Paul Huet, Delaberge, Cabat et Rousseau, Alfred et Tony Johannot*. P. 153 (9e article). *Sculpture, Peinture : MM. Sigalon, Robert Fleury, Saint-Èvre, Decaisne, Louis et Clément Boulanger, Grenier, Biard, Colin. Paysage : MM. Aligny, Giroux, Watelet, Rémond Renoux, Bertin, Cogniet, Dagnan, Vanoz, Jollivard, Raffort, Amédée Faure, Jadin. Portraits : MM. Lepaulle, Brune, Decaisne, Sigalon, Gigoux*. P. 169 (10e article). *Architecture : MM. Hittorf, Duban, Lassus et Guédé, Lenoir*, etc. *M. Aimé Chenavard* [article signé C.]. *Aquarelles : MM. L. Boulanger, Colin, Raffort, Gué, Dauzats, Robert Fleury, Barye, Decamps, Eug. Lami, Eug. Devéria, Güet, Eug. Delacroix*. P. 181 (11e article). *Peinture : MM. Eug. Delacroix, Ary Scheffer, Eugène Lami, Bellangé, Hipp. Garnerey, Isabey, Güet, Ziegler, Duval Le Camus, Cottrau, Amiel, Lessore*, etc. P. 193 (12e article). [Liste des récompenses, des commandes et des acquisitions.] *Peinture : Mmes Haudebourt-Lescot, Dalton, Gérard, E. Journet*, etc. *Conclusion générale du Salon de 1833*. [Article signé S.-C. (Saint-Chéron)].

Les 7e et 8e articles et une partie du 10e sont signés JULES JANIN. Les autres, sauf indications contraires, sont anonymes.

*L'Artiste* a publié en outre les planches suivantes, dont le classe-

ment ne répond pas toujours à l'ordre des articles où il est question des œuvres reproduites.

— Ziegler : *Giotto dans l'atelier de Cimabué* (Léon Noël). Lith.
— Beaume : *L'orage.* Lith. anonyme.
— Pigal : *Le savetier* (Tableau refusé par le jury).
— Gigoux : *M*<sup>me</sup> *du Barry.* Lith.
— Devéria : *Louis XIV et Puget* [plafond du Louvre]. Lith.
— Dauzats : *Abbaye de la Chaise-Dieu.* Lith. de l'auteur.
— Champmartin : *Le baron Portal* (Léon Noël). Lith.
— C. Roqueplan : *J.-J. Rousseau* (Menut Alophe). Lith.
— Desbœufs : *L'ange gardien* (Léon Noël). Lith.
— Paul Huet : *Terrasse de Saint-Cloud.* Lith. de l'auteur.
— Alfred Johannot : *La duchesse d'Orléans annonçant la victoire d'Hastenbeck.* Eau-forte de l'auteur.
— Robert Fleury : *Une scène de la Saint-Barthélemy* (Aug. Bouquet). Lith.
— Decaisne : *Anne de Boulen.* Eau-forte de Keller.
— Guindrand : *Vue prise en Dauphiné* (A. D.). Lith.
— C. Roqueplan : *Le Billet* (Menut Alophe). Lith.
— E. Raffort : *Chalon-sur-Saône.* Lith. de l'auteur.
— Gigoux : Portrait [M<sup>lle</sup> Élise Journet]. Lith. de l'auteur.
— Ary Scheffer : *Le Giaour* (Menut Alophe). Lith.
— Colin : *Une causerie au village.* Lith. anonyme.
— Etex : *Caïn.* Lith. de l'auteur.
— C. Roqueplan : *Environs de Dieppe* (Menut Alophe). Lith.
— A. Debacq : *Marie Stuart.* Lith. anonyme.
— L. Boulanger : *Assassinat du duc d'Orléans, rue Barbette.* Lith. de l'auteur.
— Carrier : *Portrait* [d'enfant] (Léon Noël). Lith.
— Guet : *Marino Faliero* (Léon Noël). Lith.
— Paul Huet : *Paysage romantique* (Menut Alophe). Lith.
— Decaisne : *La princesse Clémentine* (Léon Noël). Lith.
— Célestin Nanteuil : *Fuite en Égypte.* Eau-forte de l'auteur.
— Beaume : *La balançoire* (Doussault). Lith.
— Tony Johannot : *Charles VI.* Eau-forte de l'auteur.
— Gué : *Église de Lempdes, route d'Issoire au Puy-en-Velay* (Dauzats). Lith.
— Lépaulle : *Le duc de Choiseul* [pair de France et aide de camp du roi] (Émile Lassalle). Lith.

D. [Louis Desnoyers?]. *Salon de 1833.* — *Le Voleur*, 10, 15, 31 mars et 25 avril 1833.

Le premier article s'ouvre par la liste des artistes morts en 1832. L'auteur dit ensuite quelques mots d'Horace Vernet, de Hesse,

d'Ingres, de M$^{me}$ de Mirbel, signale parmi les paysages les plus remarquables dans des genres tout différents ceux de Giroux, Turpin de Crissé, Jollivard, Aligny, Corot, Dagnan, La Berge; les portraits de Granet, de Forbin, d'Alfred et de Tony Johannot, de Roger; les planches gravées par Charles-Simon Pradier d'après le *Tu Marcellus* d'Ingres, par Richomme d'après Gérard (*Daphnis et Chloé*) et par Forster d'après Gros (*François I$^{er}$ et Charles-Quint à Saint-Denis*); les portraits de Champmartin, Decaisne, etc., divers tableaux d'histoire par Court, Broc, Abel de Pujol, Collin, Clément Boulanger, Féron, Rouget, les miniatures de Saint, et dans la sculpture, les envois de Duret, de Rude, de Gayrard et de Barry (*sic*).

Deuxième article, p. 231, 15 mars. — MM. Scheffer ainé, Ziegler, Saint-Èvre, Roqueplan, Odier, Biard, Rousseau, Dubufe, Belloc, Garneray, Gay, Isabey, Poitevin, Brémond, Amaury-Duval, Court, Bouchot, Cottrau, Lécurieux, E. Goyet, H. Vernet, Siméon Fort, Hubert, Chenavard, Viollet-le-Duc, Caminade, Perin, Dassy, Broc, Orsel, M$^{mes}$ Haudebourt, Dehérain.

Troisième article, p. 283, 31 mars. — *Peinture de haut style.* MM. A. Hesse, Monvoisin, Dubufe, Norblin, Rouget, Court [et Ingres].

Cinquième [quatrième] article, p. 364, 25 avril. — *Sculpture :* MM. Gatteaux, Bra, Valois, Chaponnière, Brun, Desbœufs, Pradier, Étex, Duret, Rude et Barye.

Entre cet article et le précédent il y a p. 344 (numéro du 20 avril) une sorte de fantaisie à la manière de Henry Monnier, intitulée : *De l'épicerie dans les arts. Une promenade au Salon,* signée MARVILLE, et qui compte peut-être pour le quatrième article manquant dans la série.

LE Gô [A.]. *La Revue de Paris au Salon.* — Revue de Paris, 2$^e$ série, t. III, p. 132-137, 211-217, 268-278, 333-342; t. IV, p. 56-60, 112-120, 164-172; t. V, p. 49-57.

Balzac avait accepté d'écrire pour la *Revue de Paris* un compte rendu de ce Salon, qui devait former vingt pages (lettre à Amédée Pichot, de mars 1833) ; mais il en fut de ce projet comme de tant d'autres. Je crois cependant qu'il subsiste au moins deux fragments de ce travail avorté, et que Balzac a employés ailleurs, comme cela lui est arrivé plusieurs fois. Tout le début de *Pierre Grassou* (sur l'utilité des Salons) et une page de *l'Interdiction,* où l'on n'irait pas chercher un long développement sur Decamps (représenté au Salon de 1833 par quatre tableaux et deux aquarelles), me paraissent provenir de cet article abandonné pour des causes inconnues.

Quant à M. Le Gô, il devint, peu après, secrétaire de l'Académie de France à Rome. Dans l'*Avertissement* de son *Histoire des plus célèbres amateurs italiens* (J. Renouard, 1853, in-8), Jules Dumesnil le

remercie d'avoir bien voulu mettre à sa disposition « une admirable bibliothèque sur les arts, formée par ses soins et dont il est possesseur ». Cette précieuse collection est aujourd'hui conservée par M. Henri Le Gô, ingénieur en retraite des forges et fonderies de la Méditerranée, fils de celui qui l'a formée. M. André Le Gô, qui n'avait quitté Rome qu'en 1874, est mort à La Seyne (Var) le 21 avril 1883, à quatre-vingt-cinq ans.

Ch. L. [Ch. Lenormant]. *Salon de 1833*. — *Le Temps*, 2, 7, 16, 19, 23, 30 mars ; 2, 8-9, 13, 20, 23 et 30 avril 1833.

Réimprimé avec le *Salon de 1831*, dans *Les artistes contemporains* (Alex. Mesnier, 1833, 2 vol. in-8).

*F. P. [Fabien Pillet]. *Salon de 1833*. — *Le Moniteur universel*, 4, 11, 19, 25 mars ; 2, 8-9, 15, 24 avril ; 2, 6 et 14 mai 1833.

*Reynaud (Jean). *Beaux-arts. Coup d'œil sur l'exposition de sculpture*. — *Revue encyclopédique*, t. LVII, p. 567-597.

A. T. [Alexandre Tardieu]. *Salon de 1834*. — *Le Courrier français*, 2, 4, 8, 11, 17, 24 et 30 mars ; 20 et 29 avril 1834.

*Viel-Castel (comte Horace de). *Beaux-arts. Salon de 1833*. — *Bagatelle*, p. 228-230, 239-241, 253-256, 276-278, 312-313, 334-336.

Le cinquième article est accompagné d'une lithographie d'Eugène Delacroix, d'après son tableau de *Charles-Quint au monastère de Saint-Just*.

[Anonyme]. *Salon de 1833*. — *Le Constitutionnel*, 9 et 24 mars ; 1er, 15, 22, 26, 29 avril ; 8 mai 1833.

L'auteur dit, dans le huitième et dernier article, qu'il s'occupe « spécialement des Salons depuis une quinzaine d'années », mais aucun indice ne me permet de compléter cette trop brève allusion.

[Anonyme?]. *Variétés. Salon*. — *La Tribune politique et littéraire*, 1er, 3, 9, 11, 20, 26 mars ; 3 et 27 avril ; 3 mai 1833.

L'auteur de ces articles, d'une sévérité notoire, est demeuré inconnu : une allusion à « notre ami Laviron » ne suffit pas, on l'avouera, pour lever le masque sous lequel il s'est caché.

## 1834

Salon de 1834. Analyse de ses productions les plus remarquables, par le général d'Alvimar, auteur du « Mentor des rois », ouvrage politique et militaire, des « Considérations sur le gouvernement républicain », ouvrage inédit dans le même genre ; de plusieurs poèmes également inédits et des tableaux représentant la « Procession du serpent en Égypte », « Hercule qui assomme Cacus », « Milon de Crotone dévoré par les loups », « Judith venant de tuer Holopherne », deux grandes Bacchanales ; une petite ; la jeune fille qui se regarde dans une psyché ; celle donnant à boire à un serpent (l'Innocence) ; une femme grecque à Athènes ; « les Mameluks à cheval dans les environs du Caire » ; « les Turcs à l'île de Candie » ; « les Officiers de la maison du Grand Seigneur à Constantinople » ; « les Vues de Mexico, de Chio », etc., tableaux qui, par suite d'un insigne guet-apens, ont été exclus en masse du Salon par le jury séant au musée royal, en 1833. *Paris, G.-A. Dentu*, 1834, in-8, 2 ff. et 44 p. [*N.* Inv. V. 29049].

Pour mettre le public en mesure de se prononcer contre ce « guet-apens », le général d'Alvimar avait ouvert l'année précédente, au musée Colbert, rue Vivienne, une exposition particulière dont le catalogue est devenu fort rare, et dont Philippe Burty a cité quelques lignes dans l'*Intermédiaire des chercheurs*, 1867, col. 206. Ed. Fournier (*ibid.*, col. 381) a signalé chez un brocanteur de la rue de Tournon un tableau du général, représentant une fête de sauvages. Une troisième note de l'*Intermédiaire*, signée E. V. T. (IV, 73-74), donne des renseignements biographiques sur l'auteur de ces tableaux, dispersés dans une vente après décès faite à Paris, en mars 1854, et dont je n'ai pas retrouvé le catalogue ; mais les renseignements allégués par le correspondant de l'*Intermédiaire* auraient grand besoin d'être vérifiés et contrôlés.

Jal a consacré dans le *Dictionnaire critique* une longue et intéressante notice au harpiste Dalvimar (1772-1839), qu'il ne faut pas confondre avec le peintre amateur.

W. [Athanase Coquerel ?]. *Peinture. Exposition de 1834. Tableaux d'église.* — *Le Libre examen* [suite du Protestant], *jour-*

nal *religieux, politique, philosophique et littéraire, paraissant tous les jeudis*, nos 10 et 12 (6 et 20 mars 1834), p. 74-75 et 91-93.

Premier article : M. Ingres [*Martyre de saint Symphorien*], Paulin Guérin [*Jésus crucifié*].
Deuxième article : *Jane Gray*, par Paul Delaroche.
J'attribue ces deux articles à Athanase Coquerel, parce qu'en tête du dernier numéro du *Libre examen*, il déclare en avoir été le seul rédacteur.

Le Musée, revue du Salon de 1834, par ALEXANDRE D.... [DECAMPS]. *Paris, Abel Ledoux, libraire, rue de Richelieu, 95*, 1834, in-4, 102 p.

L'article consacré au peintre Gabriel-Alexandre Decamps (p. 78-84) est signé CH. ROYER ; c'était un ami des deux frères.
L'illustration du *Musée* a eu deux tirages absolument distincts, l'un sur les cuivres eux-mêmes, l'autre par un report lithographique dû à M. Delaunois. Je crois rendre service aux amateurs en donnant ci-dessous une liste des planches dont se doit composer un exemplaire véritablement complet ; je l'ai relevée sur celui de l'auteur lui-même et vérifiée sur celui de la Bibliothèque nationale.
— C. NANTEUIL : frontispice (fac-similé dans *Les vignettes romantiques*, de Champfleury).
— AMAURY DUVAL : *Berger grec*.
— BIGAND : *Étude de vieillard*, gravée par GUET.
— AD. BRUNE : *Tentation de saint Antoine*, gravée par C. NANTEUIL.
— CABAT : *Étang de Ville-d'Avray*.
— DECAMPS : *Corps de garde, Un village en Turquie* [pièce connue sous le titre des *Anes sous le toit*], *Bataille des Cimbres*.
— DELACROIX : *Rencontre de cavaliers maures, Femmes d'Alger*, gravées par C. NANTEUIL, *Rabelais*, gravé par C. NANTEUIL.
— P. DELAROCHE : *Jane Gray*, gravée par ED. MAY.
— C. FLERS : *Vue prise à la Mailleraye*.
— GRANET : *Mort de Poussin*, gravée par C. NANTEUIL.
— J. GIGOUX : *La bonne aventure*.
— PAUL HUET : *Vue générale d'Avignon*.
— JADIN : *La mare*.
— ALFRED JOHANNOT : *Bayard à Brescia*.
— P. MARILHAT : *Place de l'Esbekieh au Caire*.
— C. ROQUEPLAN : *Diane de Mergy et Turgis*, gravés par C. NANTEUIL.
— ARY SCHEFFER : *Le larmoyeur*, gravé par AUGUSTE BOUQUET.
— J. ZIEGLER : *La fin du combat*, gravée par C. NANTEUIL. *Un évangéliste*.

— BARYE : *Combat d'un cerf et d'un lynx.*
— FEUCHÈRE : *Satan.*
— AUG. PRÉAULT : *Les parias*, gravés par C. NANTEUIL.

Dans l'exemplaire du dépôt, toutes les planches sont celles du report Delaunois, sauf *Les femmes d'Alger*; *Le larmoyeur* et *La bataille des Cimbres* manquent. Il est vrai que, dans cet exemplaire, manque aussi la septième livraison.

Aucune table n'indiquant l'ordre de ces gravures, le classement en est tout à fait arbitraire dans les divers exemplaires qui me sont passés entre les mains ; le plus logique serait assurément de les placer en regard du passage qui les concerne, mais c'est un soin que n'ont pas toujours pris leurs premiers possesseurs.

Le tirage sur les cuivres originaux avait été réservé aux collaborateurs eux-mêmes, soit pour épargner les planches à une époque où l'on ignorait l'aciérage, soit pour constituer une rareté digne des seuls délicats. Si ce fut la pensée de l'auteur du *Musée*, elle fut pleinement satisfaite, car ce livre, après avoir subi la dépréciation de toutes les publications de cette époque, est aujourd'hui coté très haut.

DELÉCLUZE (E.-J.). *Le Salon.* — *Journal des Débats*, 2, 5, 8, 16 mars ; 3 et 25 avril ; 4 mai 1834.

GUYOT DE FÈRE. Annuaire des artistes. Recueil de documents qui peuvent intéresser les artistes et les amateurs. Avec gravures. Année 1834. *Chez M. Guyot de Fère, directeur*, 1834, in-8.

Cet *Annuaire* renferme un *Salon de 1834* anonyme (p. 5-18, 25-34, 41-52, 57-64, 73-85, 89-102, 105-118, 121-134, 140-144, 150-152, 158-164) [récompenses aux artistes]. Ces articles sont accompagnés de planches au trait : *Assomption de la Vierge*, par Vauchelet ; *Jane Gray*, par Paul Delaroche ; le *Guerrier mourant*, par Blondel ; le *Combat de saint Georges et du dragon*, par Ziegler ; *Le général Junot*, par Raverat ; *Louis XV et M<sup>lle</sup> d'Humières*, par Cibot ; *Le soldat de Marathon*, par Cortot ; *Sainte Cécile*, par David d'Angers ; plus une eau-forte d'après *La fontaine du Roi à Ville-d'Avray* de Thénot et une gravure sur bois de Cherrier d'après un *Jean Goujon et Diane de Poitiers*, dessin par Tony Johannot. Ce bois a été reproduit page 401 des *Vignettes romantiques* de Champfleury qui déclare en ignorer la provenance.

HAURÉAU (Barthélemy). *Salon de 1834.* — *La Tribune politique et littéraire*, 3, 10, 15, 25, 31 mars ; 1<sup>er</sup> avril 1834.

Le premier article est signé B. H. ; les autres sont anonymes, mais leur paternité n'est pas douteuse.

Le Salon de 1834, par Gabriel Laviron, orné de douze vignettes. *A la librairie de Louis Janet, rue Saint-Honoré, 202, Paris,* MDCCCXXXIV, in-8, 398 p. [*N.* V. 24601].

Sur le titre, même fleuron que sur celui du Salon de 1833. Les « vignettes » ou, plus exactement, les planches hors texte sont toutes lithographiées. La table en contient la liste, avec l'indication de la page en regard de laquelle elles doivent être placées.

Lenormant (Charles). *Salon de 1834.* — *Le Temps*, 3, 6, 11, 14, 20, 23 mars ; 8, 11, 19 et 26 avril 1834.

Non réimprimé dans *Beaux-arts et voyages* (1861, 2 vol. in-8), publication posthume, et non cité par J. de Witte dans la bibliographie qui suit sa *Notice sur Charles Lenormant* (Bruxelles, 1887, in-12).

Maximilien Raoul (Ch. Letellier). *Salon de 1834.* — *Le Cabinet de lecture*, 4, 9, 14, 24, 29 mars ; 9, 14, 19 et 24 avril 1834.

Au-dessous du dernier article figurent le fac-similé de la signature de l'auteur et un petit bois, gravé par Cherrier, représentant un écrivain penché sur son pupitre que l'on peut tenir, avec quelque bonne volonté, pour un portrait.

Miel (Edme). *Beaux-Arts. Salon de 1834.* — *Le Constitutionnel*, 3, 9, 15, 23 mars ; 4, 11, 14, 21, 28 avril et 2 mai 1834.

L'auteur cite dans le troisième article (15 mars), à propos du tableau de Bruloff (*Le dernier jour de Pompéi*), quelques lignes de son *Essai... sur le Salon de 1817* décrit ci-dessus. Le doute n'est donc pas permis, et, d'ailleurs, Guyot de Fère (*Annuaire des artistes*, p. 19) remarque, par un de ces jeux de mots chers à la petite presse de la Restauration, que le *Constitutionnel* est « tout *miel* pour M. Ingres ».

L. P. [Louis Peisse]. *Salon de 1834.* — *Le National*, 2, 3, 7, 11, 17, 24 mars ; 23 avril ; 3 mai 1834.

*L'Artiste* a réimprimé, en 1870, un article intitulé : *La critique d'art il y a quarante ans : le Salon de 1836*, et l'a présenté comme émanant d'Armand Carrel. Or il s'agit, dans cet article, du Salon de 1834, puisque l'auteur loue ou critique le *Saint Symphorien* d'Ingres, la *Jane Gray* de Paul Delaroche, *la Siesta* de Foyatier et *le Satyre et la bacchante* de Pradier. J'ai vainement cherché cet article dans le *National* de 1834 ou dans les écrits de Carrel, recueillis soit par Ch. Romey (*Œuvres économiques et littéraires*, 1854, in-12), soit par Littré et Paulin (*Œuvres politiques et littéraires*, 1857-1858, 5 vol. in-8). Le compte rendu de Louis Peisse ne renferme point non plus

le texte remis en lumière par l'*Artiste*, et dont la provenance réelle reste à découvrir.

*F. P. [FABIEN PILLET]. *Salon de 1834.* — *Le Moniteur universel*, 2, 7, 10, 17, 26 mars ; 7, 14 et 23 avril 1834.

PLANCHE (Gustave). *De l'École française au Salon de 1834.* — *Revue des Deux Mondes*, 1ᵉʳ avril 1834, p. 27-44.

Réimprimé dans les *Études sur l'École française* (Michel Lévy, 1855), t. Iᵉʳ, p. 233-280, sous le seul titre de *Salon de 1834*.

Lettres sur le Salon de 1834, par HILAIRE L. SAZERAC. *Paris, chez l'auteur, rue de La Rochefoucauld, n° 24, et chez Engelmann et Cⁱᵉ, cité Bergère, n° 1*, in-8, 477 p., 1 f. non chiffré (*errata*) et 6 p. (*Artistes nommés dans cet ouvrage*) [*N. V.* 24602].

ÉPIGR. :
> La vérité avant tout.

Le titre reproduit ci-dessus est lithographié (de même que le faux titre) et précède un second titre, compris dans la pagination, ainsi libellé : *Lettres sur le Salon de 1834. A Paris, chez Delaunay, libraire, au Palais-Royal*, 1834. Même épigraphe qu'au premier titre.

Le texte comporte vingt-huit lettres, datées du 1ᵉʳ mars au 15 mai 1834, et il est accompagné des sept lithographies suivantes :

— GUDIN : *Le pilote napolitain* (DUPRESSOIR *del.*).
— P. DELAROCHE : *Jane Gray* (VIDAL).
— H. BELLANGÉ : *Prise de la lunette de Saint-Laurent* [siège d'Anvers] (DE RUDDER).
— BEAUME : *Mort de la Dauphine* (VIDAL).
— MONVOISIN : *Jeanne la Folle* (VIDAL).
— JOLIVARD : *Vue prise à Fresnay* (DUPRESSOIR).
— AMIEL : *Étude* [de femme] (JULIEN).
— DUPRESSOIR : *North Bridge*, à Édimbourg (l'auteur).
— NOUSVEAUX : *Vue du château de la Chapelle-de-Bouexic* (l'auteur).
— RENOUX : *Intérieur de l'église de l'Étang-la-Ville, près Saint-Germain* (l'auteur).
— DU SEIGNEUR : *L'archange vainqueur* (l'auteur).
— GREVENICH : *Tanneguy Duchatel* (lith. anonyme).

A. T. [ALEXANDRE TARDIEU]. *Salon de 1834.* — *Le Courrier français*, 2, 4, 8, 11, 17, 24, 30 mars ; 20 et 29 avril 1834.

THORÉ (Théophile). *Le Salon.* — *Revue républicaine*, 10 avril 1834, p. 123-132.

Article anonyme. J'ai sous les yeux l'exemplaire ayant appartenu à Jehan Du Seigneur, et qui porte de sa main le nom de l'auteur.

TRIANON (Henri). *Le Salon. — La Romance, journal de musique*, n°ˢ 12 (22 mars), 13 (29 mars), 14 (5 avril).

Les deux premiers de ces articles, consacrés à Paul Delaroche (*Jane Gray*) et à Joseph Beaume (*Mort de la Grande Dauphine*), sont anonymes ; le troisième (*Paysages, Marines, Vues de villes*) est signé H. T. On y remarquera cette réflexion, qui est, pour ainsi dire, de style dans les comptes rendus de cette nature : « Le Salon offre le spectacle désolant de la plus complète anarchie. »

Annales du Musée et de l'École moderne des beaux-arts.... Salon de 1834. Recueil de pièces choisies parmi les ouvrages de peinture et de sculpture exposés pour la première fois au Louvre, en 1834, pour servir de suite et de complément aux Salons Landon. *Paris, Pillet aîné*, 1834, in-8, 2 ff. et 112 p. [*N*. Inv. V 24769].

36 planches gravées au trait.

Examen du Salon de 1834, par A.-D. VERGNAUD, ancien élève de l'École polytechnique, auteur de l' « Examen du Salon de 1827 ». *Paris, Delaunay; Roret*, MDCCCXXXIV (1834), in-8, 64 p. [*N*. V. 24605].

ÉPIGR. :
Rien n'est beau que le vrai.

*Salon de 1834. Peinture, architecture et sculpture. — L'Artiste*, t. VII.

P. 61 (1ᵉʳ article). *Le jury d'admission. MM. Ingres et Delaroche*. Article signé Ph. B. [PHILIPPE BUSONI]. P. 73 (2ᵉ article). *Granet et Decamps*. P. 85 (3ᵉ article). *Peinture : MM. Eug. Delacroix, Horace Vernet, Léon Cogniet, Ary Scheffer, Schnetz, Gigoux, Sculpture : MM. Pradier, David, Chaponnière, Barre, Cortot, Droz.* P. 97 (4ᵉ article). *Peinture : MM. Roqueplan, Beaume, Tony et Alfred Johannot, Eugène Lami, Bellangé, Ziegler. De la peinture de portrait : MM. Champmartin, Ingres, Delacroix et Ary Scheffer.* P. 109 (5ᵉ article). *Réouverture du Salon. Paysages : MM. Paul Huet, Rousseau, Cabat, Flers, Giroux, Jules Dupré, Dagnan, Marilhat et Jadin, Mᵐᵉ de Mirbel.* P. 121 (6ᵉ article). *Sculpture : MM. Moine, Barye, Bion, Desbœufs, Du Seigneur, Duret, Bartolini, Étex, Foyatier, Rude, Préault. Les portraits : MM. Decaisne, H. Scheffer, Lepaulle, Gigoux, Rouillard, Larivière, Mauzaisse, Couder, Court, Heim,*

A. Hesse, Schnetz, Étex, Vauchelet, etc. P. 133 (7ᵉ article). *Peinture :* MM. Delaroche, Robert Fleury, Debacq, Louis et Clément Boulanger, Monvoisin, Destouches, Langlois, Tassaert, Brémond, Amaury Duval, Steuben, Bruloff, Grenier, etc. *Miniatures, pastels et aquarelles :* MM. Saint, Carrier, Henriquel-Dupont, Giraud, Finck, Barye, Alfred Johannot, Louis Boulanger, Achille Devéria, Robert Fleury, Dauzats, Roqueplan, Bellangé, Raffort, Guet, Champin, Jadin et Decamps. P. 145 (8ᵉ article). *Peinture :* MM. Brune, Saint-Èvre, Pigal, Biard, Dedreux, Francis, Gudin, Isabey, Le Poittevin, Garnerey, Tanneur, Aligny, Raffort, Perlet, Guet, Colin, Cottrau, de Forbin, Dauzats, etc. *Sculpture :* MM. Kirstein, Legendre-Héral, de Ruolz, Suc, Grass et Maindron. P. 157 (9ᵉ article). *Architecture, gravure et lithographie. Conclusion.* P. 169. Liste [commentée] des récompenses décernées à l'issue du Salon.

A l'exception du premier de ces articles, tous sont anonymes.

*L'Artiste* a publié, en outre, les planches suivantes, destinées à les accompagner :

— PAUL DELAROCHE : *Jane Gray.* Lith. anonyme.

— DECAMPS : *Village de Turquie.* Eau-forte transportée sur pierre par le procédé Delaunois.

Pièce plus connue sous la dénomination des *Anes sous le toit*, et qui a figuré aussi dans le *Musée* d'Alexandre Decamps.

— DECAMPS : *Défaite des Cimbres* (ALOPHE). Lith.

— GIGOUX : *Le comte de Comminges reconnu par sa maîtresse.* Lith. de l'auteur.

— C. ROQUEPLAN : *Une scène de la Saint-Barthélemy* [Mergy et Diane de Turgis]. Lith. anonyme.

— BEAUME : *Les derniers moments de la Grande Dauphine.* Lith. anonyme.

— ALFRED JOHANNOT : *François Iᵉʳ et Charles-Quint* (MENUT ALOPHE). Lith.

— CHAPONNIÈRE : *Prise d'Alexandrie.* Bas-relief.

— PAUL HUET : *Vue du château d'Eu.*

— DESBŒUFS : *Le plaisir et la douleur.* Lith. anonyme.

— DEBACQ : *Mort de Jean Goujon.* Lith. anonyme.

— CLÉMENT BOULANGER : *Baptême de Louis XIII.* Lith. anonyme.

— GRENIER : *Le garde-chasse.* Lith. de l'auteur.

— CHAMPIN : *Le Wetthorn et le Wetterhorn.* Lith. de l'auteur.

— BÉNOUVILLE : *L'Étang de Fausse-Repose, près Versailles.* Eau-forte signée A. B.

— CHAMPMARTIN : *Portrait en pied du fils de Mᵐᵉ B.* Lith. anonyme.

— PERLET : *Le réfectoire des Frères chartreux.* Eau-forte de l'auteur.

— DE DREUX : *Scène de chevaux.* Lith. de l'auteur.

— Aug. Préault : *Parias*, groupe refusé par le jury. Lith. de Célestin Nanteuil.

— E. Raffort : *Vue de Saint-Malo à marée basse.* Eau-forte de l'auteur.

— Guet : *Jeunes matelots normands et bretons.* Lith. de Léon Noël.

— Brune : *Tentation de saint Antoine.* Lith. de Camille Rogier.

— Ary Scheffer : *Le comte Éberhard* [Le larmoyeur]. Lith. de Camille Rogier.

— Carrier : *Le baron Lagarde.* Lith. de Léon Noël.

— H. Vernet : *Les Bédouins.* Eau-forte de De Bourge.

L'Observateur aux Salons (sic) de 1834. *Impr. Le Normant*, s. d., in-12, 12 p. [*N*. V. 24603].

Une note prévient que les tableaux sont indiqués suivant le rang qu'ils occupent dans les salles et non par ordre de numéros.

P. 8-12, *Plafond* (sic) *des salles nouvellement décorées.*

Énumération des sujets traités par Gros, Horace Vernet, Abel de Pujol, Picot, Meynier, Heim, Ingres, Mauzaisse, Alaux, Steuben, Eugène Devéria, Th. Fragonard, Schnetz, Drolling et Léon Cogniet.

Le Nouvel Observateur des Salons ou Revue du Salon de 1834. Explication des ouvrages exposés, peinture, gravure, sculpture. *Impr. Herhan*, s. d., in-12, 12 p. [*N*. V. 24604].

Revue historique du Salon de 1834, contenant des détails d'histoire sur les peintures, sculptures et gravures historiques. *Paris*, 1834, in-8, 16 p. [*N*. V. 24606].

L'ouvrage devait comporter vingt livraisons in-8 de 16 pages chacune et être terminé pour le 1<sup>er</sup> avril. On s'abonnait au cabinet de lecture, rue Tiquetonne, n° 10, et dans tous les établissements similaires.

La première (et unique) livraison contient les notices des œuvres suivantes : *Jane Gray*, par Paul Delaroche ; le *Martyre de saint Symphorien*, par Ingres ; *Une procession de la Ligue*, par Robert Fleury ; *Marius vainqueur des Cimbres*, par Decamps ; *Machiavel et Shakespeare*, statuettes, par Klagmann.

## 1835

*Balathier (Adolphe de) [de Bragelonne]. *Promenade à l'exposition de 1835.* — *Le Cabinet de lecture*, 4, 11, 25 mars ; 3 et 19 avril 1835.

BOISSARD (Fernand). *Salon de 1835.* — *Journal de l'Institut historique,* 2º année, t. II, p. 147-151.

L'auteur ajoute à sa signature la mention : « peintre d'histoire ».

Salon de 1835, par M. F. CHATELAIN. Extrait de la « Revue du Théâtre ». *Paris, impr. de M*<sup>me</sup> *Porthmann,* 1835, in-8, 38 p. [*N*. V. 29052].

DECAMPS (Alexandre). *Salon de 1835.* — *Revue républicaine,* t. IV, p. 262-278; t. V, p. 69-86 et 164-182.

DELÉCLUZE (E.-J.). *Le Salon.* — *Journal des Débats,* 3, 5, 10 et 29 mars 1835.

Annales du Musée et de l'École moderne des beaux-arts.... Salon de 1835. Recueil de pièces choisies parmi les ouvrages de peinture et de sculpture exposés pour la première fois au Louvre en 1835, pour servir de suite et de complément aux Salons Landon. *Paris, Pillet aîné,* 1835, in-8, 88 p. [*N*. Inv. V. 24770].

16 pl. gravées au trait.

*Salon de 1835.* — *L'Artiste,* t. IX.

1ᵉʳ article, p. 61-66, suivi d'une lettre au directeur de l'*Artiste* signée ALEXANDRE DECAMPS, sur le refus par le jury de diverses œuvres de Tony Johannot, de Riesener, de Laviron, de Galbaccio, de Maindron, de Paul Huet et de Préault.

— 2ᵉ article, p. 73-78.

— 3ᵉ article (*Les peintres et les poètes. Dante et M. Ary Scheffer. Lord Byron et M. Eugène Delacroix*), p. 85-90.

— 4ᵉ article, p. 97-102.

— 5ᵉ article, p. 109-117.

— 6ᵉ article (*Les portraits*), p. 121-129.

— 7ᵉ article (*La sculpture*), p. 133-137.

— 8ᵉ article (*Architecture*), p. 143-149. *Paysage, intérieurs,* p. 149-152.

— 9ᵉ article (*Le jury d'admission et les ouvrages refusés*), p. 169-172.

— 10ᵉ article (*Peinture, miniature, pastels, aquarelles*), p. 181-187.

— 11ᵉ article (*Gravures et lithographies*), p. 193, 194.

Ces onze articles, que l'on peut, ce me semble, attribuer à JULES JANIN ou tout au moins à l'un de ses pasticheurs, sont accompagnés des planches suivantes :

— G. LAVIRON : *Vue de Bicêtre et de la route d'Italie* (tableau refusé par le jury).

— Champmartin : *Saint Jean dans le désert*. Lith. par Léon Noël.
— Bouchot : *Funérailles de Marceau*.
— Eug. Giraud : *Enrôlement volontaire*.
— Pigal : *Don Quichotte*.
— Ary Scheffer : *Françoise de Rimini*.
— C. Roqueplan : *Les cerises* [J.-J. Rousseau et les demoiselles Galley].
— Beaume : *Anne d'Autriche au monastère du Val-de-Grâce*. Lith. de Doussault.
— L. Boulanger : *Judith. Les noces de Gamache. Chasse infernale. Saint Marc, évangéliste.*
— Robert Fleury : *Jeux d'enfant*. Lith. par Auguste Bouquet.
— A. Brune : *Exorcisme de Charles III*. Lith. par Aug. Bouquet.
— I. Legendre : *Prophétie d'Isaïe*.
— H. Belloc : *Portrait de femme*. Lith. par [A.] Devéria.
— Feuchère : *Jeanne d'Arc*. Eau-forte.
— Desbœufs : *Le jeune pâtre*. Lith. par Léon Noël.
— Chaponnière : *David vainqueur de Goliath*. Lith. par Gsell.
— Marilhat : *Souvenir de la campagne de Rosette*. Eau-forte.
— Jules Dupré : *Pacage du Limousin*. Lith. par l'artiste.
— Dauzats : *Saint-Sauveur, cathédrale de Bruges*. Lith. par l'artiste.
— Debacq : *Le chancelier Séguier*.
— Gigoux : *Derniers moments du Vinci*.
— Grass : *Le prisonnier de Chillon* (statue).
— H. Maindron : *Les baigneuses*. Groupe. Lith. par Devéria.
— Tony Johannot : *Don Quichotte*. Gravé à l'eau-forte par l'artiste.
— Gallait : *Le duc d'Albe*.
— Guet : *La Châtelaine*.
— Alfred Johannot : *Henri II et sa famille*.
— F. Boissard : *Épisode de la retraite de Moscou*. Lith. par Aug. Bouquet.
— [?] Portrait de M^me N. (eau-forte par Léon Noël).
— A. Bovy : *La foi et la raison* (médaille).
— Fratin : *Le taureau*. Lith. par N. Desmadryl.

Karr (Alphonse). *Salon de 1835*. — *Le Mercure de France, revue complémentaire du Musée des Familles et du Magasin pittoresque*, 15 mars 1835 (n° 2), p. 18-19.

L'auteur dit en terminant ce bref compte rendu que c'est par hasard et « à défaut d'un *plus digne* » qu'il a été chargé de cette tâche pour laquelle il réclame l'indulgence du public et des artistes.

Lenormant (Charles). *L'École française en 1835. Salon annuel.* — *Revue des Deux Mondes*, 1^er avril 1835, p. 167-209.

Réimprimé dans le recueil posthume intitulé *Beaux-arts et voyages* (Michel Lévy frères, 1861), t. I*er*, p. 79-141, sous ce titre : *L'École française en 1835.*

Robert Macaire et son ami Bertrand à l'exposition des tableaux du Musée. Pot-pourri pittoresque, mêlé de prose philosophique. *Paris, chez l'éditeur, rue Grange-Batelière, n° 22, à la librairie centrale, rue des Filles-Saint-Thomas, n° 5, près la place de la Bourse,* 1835, in-8, 32 p.

Dialogue en prose, agrémenté de couplets sur des timbres connus.

L. P....E [Louis Peisse]. *Salon de 1835.* — *Le Temps*, 3, 10, 17, 24, 29 mars ; 30 avril ; 23 et 24 mai 1835.

Les deux derniers articles sont signés L. P. ; l'auteur donne, en terminant, un compte rendu sommaire et sévère de l'*Exhibition du musée Colbert.*

*F. P. [Fabien Pillet]. *Salon de 1835.* — *Le Moniteur universel,* 2, 7; 11, 16, 23, 30 mars; 8, 13, 27 avril; 4 mai 1835.

Lettres sur le Salon de 1835, par M. L. Sazerac. *A Paris, chez l'éditeur, rue de La Rochefoucauld, n° 24, et au dépôt central de la librairie, place de la Bourse, n° 5, s. d.,* in-8, 112 p. [N. Inv. V. 24607].

Épigr. :
La vérité avant tout.

La première lettre est datée du 24 février 1835, la sixième et dernière du 31 mars.

Schœlcher (Victor). *Salon de 1835.* — *Revue de Paris*, 2ᵉ série, t. XV, p. 325-336 ; t. XVI, p. 44, 116, 263, et t. XVII, p. 164-194.

*Séguin (Édouard). *Exposition de 1835.* — *La Tribune politique et littéraire,* 1ᵉʳ, 8, 16, 21, 25 mars; 3, 6, 9, 17, 18, 23, 26 avril; 2, 9 et 11 mai 1835.

Les trois derniers articles sont signés en toutes lettres ; les autres portent seulement les initiales de l'auteur. Est-ce le même qui (selon Louandre et Bourquelot) publia une série de travaux sur l'éducation des enfants arriérés ou idiots et une notice sur Jacob-Rodrigue Péreire, instituteur des sourds-muets ?

A. T. [Alexandre Tardieu]. *Salon de 1835.* — *Le Courrier français*, 1ᵉʳ, 2, 5, 7, 11, 16, 22, 30 mars ; 4, 21, 24 et 27 avril 1834.

Le cinquième article (16 mars) est imprimé dans le corps du journal ; les autres ont paru en feuilletons. Celui du 4 avril est en partie consacré aux *Pêcheurs* de Léopold Robert. Un règlement inflexible n'avait pas permis qu'arrivé après la clôture des opérations du jury, ce tableau pût figurer au Salon, et il avait été exposé par les soins de M. Paturle, son acquéreur, à la mairie du IIᵉ arrondissement. Après le suicide du peintre (1835), les *Pêcheurs* obtinrent, au Salon de 1836, un succès d'émotion dont on retrouve la trace dans les pages où Alfred de Musset fit pour la *Revue des Deux Mondes* office de critique d'art.

\*Thoré (?) et W. (?). *Beaux-arts. Exposition de 1835.* — *Le Réformateur*, 2, 5, 7, 15, 20 et 22 mars 1835.

La *Table* de la première édition des *Supercheries littéraires* de Quérard contient, au mot *Thoré*, une notice bibliographique très importante, dont les éléments avaient été rassemblés par M. Félix Delhasse, et qui n'a pas été reproduite ailleurs : « Nous croyons savoir, y lit-on à propos du *Réformateur*, que c'est dans ce journal que parut le premier *Salon* de M. Thoré, qui en a donné tant d'autres depuis. » [On a vu plus haut que Thoré passe pour avoir collaboré, dès 1834, à la *Revue républicaine*.]

Il se peut, en effet, que les deux premiers articles du *Réformateur*, signés T., soient de lui, ainsi qu'un article anonyme (7 mars) sur le baron Gros ; mais il est plus que douteux que les articles suivants, d'ailleurs signés W., et notamment celui du 15 mars, où le *Christ en croix* d'Eugène Delacroix est qualifié d' « ignoble farce », puissent être attribués à la même plume.

Trianon (Henri). *Salon de 1835.* — *La Romance, journal de musique*, 21 mars ; 4 et 25 avril ; 2, 9 et 16 mai 1835.

Dans le dernier article, l'auteur signale, après les envois de Corot, de Cabat, de Léon Fleury, etc., celui de M. Garbette (sic : Émile Garbet), dont le paysage (*Une plaine, fin d'orage*) est « d'une bonhomie, d'une franchise et d'une simplicité qui rappellent Paul Potter ».

Petit pamphlet sur quelques tableaux du Salon de 1835 et sur beaucoup de journalistes qui en ont rendu compte, par A.-D. Vergnaud, auteur du « Manuel de perspective » et de l' « Examen des Salons de 1827 et de 1834 ». Prix d'un omnibus : 30 centimes. *Paris, Roret et Delaunay*, 1835, in-8, 8 p.

ÉPIGR. :
> *Amicus Plato, sed magis amica veritas.*

L. V. [Louis Viardot]. *Salon de 1835.* — *Le National*, 3, 5, 8, 14, 21, 27 mars; 5, 13 et 22 avril 1835.

Critique du Salon de 1835, par une société d'artistes et d'hommes de lettres. Deuxième édition. *Paris, chez Leroy, place du Louvre, n° 24, et chez tous les libraires et marchands de nouveautés*, s. d., in-8, 36 p.

La couverture imprimée sert de titre.

Beuchot déclare, en enregistrant cette brochure, qu'il ne connaît pas la première édition; mais, au verso de la couverture, il est rappelé qu'on peut se procurer, chez les mêmes libraires et au même prix, le *Compte rendu du Salon de 1834*, « l'un des plus intéressants et des plus impartiaux qui en est paru à cette occasion ». Dans la pensée de l'auteur ou des auteurs, ce compte rendu, dont je n'ai d'ailleurs trouvé aucune trace, constituait peut-être ce qu'il lui ou leur plait d'appeler une première « édition ». Sur l'impartialité de cette critique, il suffit de lire, pour être édifié à cet égard, les articles consacrés à Corot et à Delacroix : les envois du premier (*Agar dans le désert* et *Vue prise à Riva*) sont qualifiés de « croûtes »; quant à Delacroix, le *Christ sur la croix* est comparé à un « noyé à la Morgue »; la *Madeleine*, le *Prisonnier de Chillon*, les *Arabes d'Oran*, les *Natchez* (à l'exception de la figure de la mère), essuient une bordée d'injures terminées par cette sentence prudhommesque : « Il est toujours temps de bien faire et d'abjurer ses erreurs. »

W. et A. *Salon de 1835.* — *Le Constitutionnel*, 2, 21, 30 mars; 25 avril et 16 mai 1835.

Il y a de plus, dans le numéro du 7 avril, un article hors série sur *les Pêcheurs* de Léopold Robert, exposés à la mairie de la rue Drouot (ancien IIe, aujourd'hui IXe arrondissement). Tous ces articles, sauf le premier, signé d'un H., portent l'initiale A.

## 1836

Salon de 1836, par A. Barbier. *Paris, imprimé chez Renouard, rue Garancière, n° 5*, 1836, in-8, 128 p.

La couverture imprimée est ainsi libellée : *Salon de 1836, par* A. Barbier. *Paris, chez Joubert, rue des Grès, n° 14*, s. d.

ÉPIGR. :
> La vérité à tous et pour tous !
>
> (P. 12.)

Le titre de départ, p. 5, porte : *Salon de 1836. Suite d'articles parus dans le « Journal de Paris »*.

P. 127-128, *Liste par ordre alphabétique des artistes nommés dans cet ouvrage*.

L'auteur de ce compte rendu s'appelait ALEXANDRE-NICOLAS BARBIER ; il fut le père du librettiste Jules Barbier et le cousin de l'auteur des *Iambes*. Né à Paris le 18 octobre 1789, et fait prisonnier pendant la campagne de Russie (il occupait un poste dans l'intendance militaire), il ne rentra en France qu'en 1815. Le *Dictionnaire* de Bellier énumère ses nombreux envois aux Salons de 1824 à 1861. Il mourut à Sceaux le 4 février 1864, et l'on trouve, dans le *Journal des Débats* du 8, le discours prononcé par Cuvillier-Fleury à ses obsèques.

Alexandre-Nicolas Barbier a également rendu compte du Salon de 1839 ; voyez ci-après à cette date.

BATISSIER (Louis). *Beaux-Arts. Salon de 1836. — L'Art en province*, 1re année, p. 226-230, 247-252.

Ces deux articles, en forme de lettres à Achille Allier, fondateur de cette Revue, sont consacrés aux artistes parisiens et aux artistes provinciaux.

BEAUVOIR (Roger DE). *Salon de 1836. — Revue de Paris*, 2e série, t. XXVII, p. 165-182, et XXVIII, p. 106-117, 238-256.

Voyez ci-dessous l'indication d'un article de Thoré, dans le même recueil, sur la sculpture.

Le Salon de 1836, par M. BOUCHARLAT. Extrait des « Mémoires de l'Athénée des arts ». Séance du 26 mai 1836. *Impr. Félix Malteste*, s. d., in-8, 7 p. [N. Inv. Ye 15939].

En vers.

*BUCHEZ (Philippe-Joseph-Benjamin). *Du Salon de 1836. — L'Européen, journal de morale et de philosophie*, 1, p. 189-194, 218-225.

Ces articles sont anonymes, mais ils sont portés sous le nom de l'auteur à la table du premier volume de l'*Européen*.

DECAMPS (Alexandre). *Salon de 1836. — Le National*, 16 janvier ; 4, 13, 19 mars ; 4, 19 avril ; 1er, 13 et 19 mai 1836.

DELÉCLUZE (E.-J.). *Le Salon. — Journal des Débats*, 3, 11, 16 mars ; 8, 28 et 30 avril 1836.

*GAUTIER (Théophile). *Salon de 1836. — Ariel, journal du monde élégant*, 5, 9, 19 mars ; 9, 13 et 20 avril 1836.

Ces articles ont trait aux peintures exposées ; les sculptures ont fait l'objet de deux autres articles, parus dans le *Cabinet de lecture* des 19 mars et 9 avril 1836.

Musset (Alfred de). *Salon de 1836.* — *Revue des Deux Mondes*, 15 avril 1836, p. 144-176.

Réimprimé en 1865, dans le tome X de l'édition dédiée par Charpentier aux amis du poète (1865-1866, 10 vol. gr. in-8), et dans les *Mélanges de littérature et de critique* (1867, in-18), qui ont fait partie depuis de toutes les réimpressions ultérieures des œuvres complètes, données par la librairie Charpentier et par la librairie Lemerre.

*F. P. [Fabien Pillet]. *Salon de 1836.* — *Le Moniteur universel*, 4, 7, 14, 21, 28 mars ; 6, 11 et 18 avril 1836.

Planche (Gustave). *Beaux-Arts. Salon de 1836.* — *Chronique de Paris*, 24, 27, 31 mars ; 5, 7, 10, 17, 21, 24, 28 avril; 1$^{er}$ mai 1836.

Réimprimé dans les *Études sur l'école française* (Michel Lévy, 1855), t. I$^{er}$, p. 281-343, et t. II, p. 1-50.

Raoul (Maximilien) [Ch. Letellier]. *Salon de 1836.* — *L'Écho de la jeune France, journal catholique*, p. 376-378, 427-429, 471-475, 497-504.

Raczinski (comte Athanase). *Histoire de l'art moderne en Allemagne.* Paris, *Jules Renouard*, 1836-1841, 3 vol. in-4 [*N.* Inv. V. 10482-10484].

Tome I$^{er}$, p. 285-304, *Excursions à Paris en 1836*.
La majeure partie de ce chapitre est consacrée au Salon annuel et à divers palais et monuments que l'auteur visita du 26 mars au 13 avril 1836.

[Anonyme]. *Beaux-Arts. Revue des tableaux religieux du Salon de 1836.* — *Annales de philosophie chrétienne*, t. XII, p. 296-306.

Sous forme de lettre signée ***.

*L'Observateur aux Salons* (sic) *de 1836. Impr. Le Normant*, s. d., in-12, 12 p. [*N.* V. 29053].

En note, même observation que pour le Salon de 1834.

*L'Observateur aux Salons* (sic) *de 1836.* Deuxième édition

revue et augmentée. *Impr. Le Normant, s. d.*, in-12, 20 p. [*N. V.* 29054].

*Salon de 1836.* — *L'Artiste*, t. XI.

1er article, p. 61-64.
Protestations contre les sévérités du jury.

2e article (*Architecture, Peinture : MM. Gros, Léopold Robert, Eugène Delacroix et Horace Vernet*), p. 73-79.

3e article (*MM. Charlet, Alfred Johannot, Granet, Roqueplan, Riesener, Lehmann, Hesse et Flandrin*), p. 85-89.

4e article (*MM. Larivière, Court, Monvoisin, Fragonard, Schopin, Couder, L. Boulanger, Robert Fleury, Giraud, Decaisne, Signol, Lefebvre, Comairas*), p. 97-101.

5e article (*MM. Léon Cogniet, Eugène Lami, Beaume, Bellangé, Victor Adam, Lepoittevin, Jollivet, Boissard, Brémont, Perlet, Gallait, Lessore et Dedreux*), p. 109-113.

6e article (*Sculpture : MM. Pradier, Antonin Moine, Barye, Fratin, Maindron, Dumont, Debay père, Duret, Étex, Éberhard frères, Bovy, Borrel, Caqué, Depaulis, Bion, Derre, Caunois et Bra*), p. 121-125.

7e article (*Marines et paysages*), p. 133-138.

8e article (*Peinture : MM. Steuben, Glaize, Rubio, Jacquand, de Rudder, Schnetz, Aurèle Robert, Bodinier, Winterhalter, Cottrau et Jeanron*), p. 149-154.

9e article (*Peinture : MM. Champmartin, Decaisne, Dubufe, Lépaulle, Henri Scheffer, Gigoux, Chatillon, Schwiter, Dedreux-Dorcy, Mme de Mirbel, MM. Pigal, Biard, Grenier, Destouches, Guet, Debon, J. Dupré*, etc.; *Mmes Dehérain, Haudebourt-Lescot, Eulalie Caillet, Dalton, Élise Boulanger*, etc.), p. 165-170.

10e article (*Gravure et lithographie : MM. Tavernier, Collignon, Dupont [Henriquel], Lhérie, Girard, Prévost, Léon Noël, Arnout*), p. 181-184.

11e article (*Conclusion*), p. 179-199.

Ces divers articles sont accompagnés des planches suivantes :

— MARILHAT : *Le crépuscule*. Lith. par MENUT ALOPHE (Tableau refusé par le jury).

— DELACROIX : *Hamlet* (Tableau refusé par le jury).

— ALFRED JOHANNOT : *François de Lorraine, duc de Guise, après la bataille de Dreux*. Eau-forte de l'artiste d'après son tableau.

— ROQUEPLAN : *Le lion amoureux*. Lith. par MENUT ALOPHE.

— EUGÈNE GIRAUD : *Charles V*. Lith. par THÉODOSE BURETTE.

— DECAISNE : *L'ange gardien*. Eau-forte d'AUGUSTE BOUQUET.

— ÉMILE LESSORE : *Agar*.

— ANTONIN MOINE : *Un bénitier*.

— JULES DUPRÉ : *Vue prise en Angleterre.* — *Vue prise en Normandie*.

— Paul Huet : *Souvenir d'Auvergne.* Lith. par Menut Alophe.
— Steuben : *Jeanne la Folle attendant la résurrection de son mari.* Gravé par Gavard au diagraphe et pantographe.
— Jeanron : *L'enfant sous la tente.*
— Debon : *Le retour.*
— Pigal : *Un vieux garçon* (Tableau refusé par le jury).
— Canon : *Un mendiant.*
— Ch. Année : *La visite du médecin.* Lith. par Aug. B[ouquet].
— Girard : *École buissonnière.* Lith. par Léon Noël.
— Eugène Lami : *Une voiture des masques.*
— W. Wyld : *Entrée du grand canal* (Venise).
— L. Boulanger : *Le roi Lear.*

Tardieu (Alexandre). *Beaux-Arts. Salon de 1836.* — *Nouvelle Minerve*, t. IV, p. 314-323, 354-361, 393-398 ; t. V, p. 26-32, 111-116.

Les articles sont anonymes [sauf le troisième signé Ed. Tardieux (*sic*)], mais le nom de leur auteur figure, correctement orthographié, aux tables des deux volumes.

A. T. [Alexandre Tardieu]. *Salon de 1836.* — *Le Courrier français*, 1er, 2, 5, 12, 16, 20, 31 mars ; 26 et 28 avril 1836.

C'est, si je ne me trompe, la seule fois qu'Alex. Tardieu ait écrit deux comptes rendus différents du même Salon ; sorte de tour de force familier à Thoré et plus tard à Castagnary.

Thoré (Théophile). *Salon de 1836. Sculpture.* — *Revue de Paris*, 1er mai 1836, t. XXIX, p. 25-33.

Voyez plus haut les articles de Roger de Beauvoir sur la peinture.

*** *Salon de 1836.* — *Le Constitutionnel*, 6, 9, 17, 20 mars ; 1er et 21 avril et 1er mai 1836.

## 1837

Barbier (Auguste). *Salon de 1837.* — *Revue des Deux Mondes*, 15 avril, p. 145.

Signé A. B. ; mais la table du volume donne le prénom et le nom entiers de l'auteur.

Non réimprimé dans les *Œuvres posthumes revues et mises en ordre* par Auguste Lacaussade et Édouard Grenier (Sauvaitre, 1888, in-12).

[Batissier (Louis)?]. *Salon de 1837.* — *L'Artiste*, t. XIII.

1ᵉʳ article, p. 49-52.

Énumération des méfaits du jury et des principaux envois qu'il avait admis.

2ᵉ article, p. 65-71. *Architecture.*

3ᵉ article, p. 81-83. *Peinture : MM. Eugène Delacroix, Scheffer, Alfred Johannot.*

4ᵉ article, p. 97-101. *Peinture : MM. Bendemann, Lessing, Bégas, Retzell, Winterhalter, Gallait, Navez, Muller, Vandenberg.*

5ᵉ article, p. 113-119. *Peinture* [Peintres de batailles et peintres des sujets de l'Ancien et du Nouveau Testament].

6ᵉ article, p. 129-134. *Peinture* [MM. Achille Devéria, Vauchelet, Clément Boulanger, Roqueplan, Biard, etc.].

7ᵉ article, p. 145-152. *Marines, Paysages.*

8ᵉ article, p. 161-166. *Portraits.*

9ᵉ article, p. 177-185. *La sculpture.*

10ᵉ article, p. 193-200. *Peinture : M. Paul Delaroche* [*MM. Tilmont, L. Muller, de Lansac, Roehn, de Varennes, Diaz, Auguste Harlé, Mˡˡᵉ Élise Journet*]. *Aquarelles, Dessins, Gravure, Lithographie.*

[11ᵉ] *Dernier article,* p. 209-211. Considérations sur l'état actuel et sur l'avenir des beaux-arts.

Les planches qui accompagnent ces articles sont les suivantes :

— Gustave Mailand : *La mort de Mᵐᵉ de Maintenon à Saint-Cyr.*
— Alfred Johannot : *La duchesse de Guise.* Lith. par Bour.
— Bendemann : *Jérémie sur les ruines de Jérusalem.* Lith. par Léon Noël.
— Gallait : *Le Tasse en prison* (eau-forte ?).
— Ad. Brune : *Loth et ses filles.* Lith. par Challamel.
— Perlet : *Ruth et Noémi.*
— Eug. Roger : *Charles le Téméraire retrouvé après la bataille de Nancy, reconnu par ses officiers.*
— Léon Fleury : *Vue de Clermont prise de Royat.*
— C. Roqueplan : *Les payeurs de rentes.* Lith. par Menut Alophe.
— Clément Boulanger : *La procession de la Gargouille.* Lith. par Challamel.
— Pigal : *L'arracheur de dents.*
— De Rudder : *Charles II et Alice Lee.*
— Sebron : *Église des dominicains à Anvers.*
— Ch. Année : *Pierrette chez la reine.*
— Français et Baron : *Chanson sous les saules.*
— Tilmont : *Anvers sous le duc d'Albe.*
— Élise Journet : *Nature morte.*
— André Durand : *Carrefour de la porte Guillaume à Chartres.*
— Desbœufs : *Le Christ annonçant sa mission aux hommes.* Lith. par Hermann Eichens.

— DECAMPS : *Servantes italiennes.* Lith. par MENUT ALOPHE.
— KRUMHOLZ : *Le ramoneur.* Lith. par MENUT ALOPHE.
— PAUL VILLENEUVE : *Torrent d'Amérique.*
— LOUIS LEROY : *Le Bas-Bréau.*
— CH. ANNÉE : *La dame rose* (aquarelle refusée par le jury). Lith. par BOUR.
— V. LEFRANC : *Restes de l'abbaye de Montmartre.*
— VANDENBERG : *Mort héroïque de Hermann de Ruyter.*
— LOUIS LEROY : *Ravin dans les Monts Dores.*
— W. WYLD : *Vue d'Alger.*

L'attribution de ce *Salon* à Louis Batissier a pour garant Quérard (*La littérature française contemporaine,* t. I$^{er}$), mais il est à noter que dans l'*Intermédiaire des chercheurs et curieux,* 1880 (col. 315), un correspondant, signant A. D., se dit l'auteur de ce compte rendu et cite même un passage de ses articles sur un portrait en buste de M$^{lle}$ A. V. peint par J.-J. Pradier (t. XIII de l'*Artiste,* p. 165).

Quel était cet A. D. ? On a déjà vu plus haut, à propos du Salon de 1831, une revendication de même nature et signée des mêmes initiales qui serait, en ce cas aussi, une revendication posthume.

Louis Batissier est mort à Enghien en 1882 ; il vivait donc encore lorsque s'est produite l'allégation de l'*Intermédiaire* contre laquelle il n'a pas protesté.

*BOURJOT (Auguste). Salon de 1837.* — *La France littéraire,* 2$^e$ série, t. II, p. 310-330, 440-462.

DECAMPS (Alexandre). *Salon de 1837.* — *Le National,* 5, 14, 25, 28 mars ; 7, 27, 30 avril ; 3 mai 1837.

DELÉCLUZE (E.-J.). *Salon.* — *Journal des Débats,* 3, 8, 15, 18 mars ; 1$^{er}$, 6, 12, 16, 30 avril 1837 (9$^e$ *et dernier article*).

Exposition de tableaux au Musée royal du Louvre. Mode d'indication du placement des ouvrages de peinture, sculpture, etc., suivi d'une classification méthodique de ces mêmes ouvrages, suivant les sujets qu'ils représentent, d'après l'énoncé du livret, par F.-M. FOISY et O.-A. BARBIER, de la Bibliothèque royale. *Paris, impr. E. Duverger,* 1837, in-8, 30 p. et 1 f. n. ch. (table des divisions) [*N. V.* p. 7798].

On lit au verso du titre : Extrait pour la plus grande partie du journal *la Phalange,* n° 82 (1$^{re}$ année, t. I$^{er}$, 10 mars 1837, in-4, col. 808-813).

P. 9, *Classification méthodique des ouvrages de peinture, sculp-*

*ture, etc., spécimen. Topographie de la France et des pays étrangers.* P. 11, *France, par départements.* P. 24-30, *Pays étrangers.*

GAUTIER (Théophile). *Beaux-Arts. Salon de 1837.* — La Presse, 1ᵉʳ, 8, 9, 10, 11, 13, 14, 15, 17, 18, 20, 21, 24 mars; 8 et 29 avril; 1ᵉʳ mai 1837.

GRELLET (Félix). *Salon de 1837.* — L'Art en province, t. II (1836-1837), p. 147-151, 177-181.

Le premier article, signé GRETELL, est consacré aux artistes de Paris ; le second, où la signature exacte de l'auteur est rétablie, aux artistes de province.

*JANIN (Jules). *Salon de 1837.* — Revue du XIXᵉ siècle, t. II, p. 327-338, 393-397, 449-455.

Articles anonymes ; mais l'auteur est nommé à la table des matières du volume.

LENOIR (Alexandre et Albert). *Le Salon de 1837.* — Journal de l'Institut historique, t. VI, p. 97-122.

P. 97-117, *Peinture, Miniature, Sculpture et Gravure*, par ALEX. LENOIR; p. 117-122, *Architecture*, par ALBERT LENOIR.

A. M. *Beaux-Arts. Revue du Salon.* — Nouvelle Minerve, t. VIII, p. 534-540, 619-625 ; t. IX, p. 43-48, 129-138.

L. P....E [LOUIS PEISSE]. *Salon de 1837.* — Le Temps, 7, 14, 22, 31 mars ; 11, 18, 28 avril et 9 mai 1837.

PIEL (Louis-Alexandre). *Salon de 1837.* — L'Européen, journal de morale et de philosophie, t. II, p. 24-32 et 50-64.

L'auteur annonçait un troisième article sur « les travaux de peinture de l'école allemande » qui n'a pas paru. Les deux premiers ont été réimprimés avec d'autres écrits sous le titre de *Reliquiæ*, à la suite d'une *Notice biographique sur Louis-Alexandre Piel, religieux de l'ordre de Saint-Dominique*, par AMÉDÉE TEYSSIER (Paris, Debécourt, 1843, in-8).

F. P. [FABIEN PILLET]. *Salon de 1837.* — Le Moniteur universel, 2, 6, 13, 20, 26 mars ; 3, 10, 17 et 24 avril 1837.

THIERRY (Édouard). *Musée (sic).* — La Charte de 1830, 18, 21, 24, 30 mars ; 12, 13, 14 et 16 avril 1837.

Le premier article de ce compte rendu porte par erreur la signa-

ture de Théophile Gautier, qui collaborait au même journal, mais pour la partie littéraire seulement.

*La Charte de 1830*, fondée sous le patronage ministériel, dura du 27 septembre 1836 au 14 juillet 1838, et Nestor Roqueplan en fut le gérant ; c'est sans nul doute la feuille politique la plus rare de tout le règne de Louis-Philippe. Hatin avait pu en voir un exemplaire complet aux archives de la préfecture de police, mais cet exemplaire a disparu dans l'incendie de 1871 ; la Bibliothèque nationale a, pour sa part, *deux* numéros seulement, et la bibliothèque du Sénat possède l'année 1837, dont la communication bénévole m'a permis de retrouver le texte du compte rendu indiqué ici.

PLANCHE (Gustave). *Salon de 1837.* — *Chronique de Paris*, 19, 26 mars ; 9 et 30 avril 1837.

Réimprimé dans les *Études sur l'école française* (Michel Lévy, 1855), t. II, p. 51-106.

VIARDOT (Louis). *Salon de 1837.* — *Le Siècle*, 2, 12, 19, 24, 27-28 mars ; 13, 17 et 20 avril ; 7 mai 1837.

L'Observateur aux Salons (sic) de 1837. *Impr. Le Normant*, s. d., in-12, 12 p. [*N.* V. 29055].

Y. Y. (?). *Salon de 1837.* — *Le Constitutionnel*, 2, 12, 25, 31 mars ; 5, 28 avril ; 18 et 31 mai 1837.

### 1838

B. LEWIS [LOUIS BATISSIER]. *Lettres sur le Salon de 1838.* — *L'Art en province*, t. III, p. 125, 130, 156, 160.

Il y a de plus, p. 161-164, un article de FÉLIX GRELLET sur *les artistes de province* exposant à ce même Salon.

[?] *Beaux-Arts. Le Salon.* — *Le Constitutionnel*, 3, 6, 15, 23 mars ; 5, 14, 17, 26 avril 1838.

Les quatre premiers articles sont anonymes.

DECAMPS (Alexandre). *Salon de 1838.* — *Le National*, 5, 18 mars ; 7 avril ; 1er mai 1838.

DELÉCLUZE (Étienne-Jean). *Salon de 1838.* — *Journal des Débats*, 2, 8, 17 mars ; 27 avril et 1er juin 1838.

GAUTIER (Théophile). *Salon de 1838.* — *La Presse*, 2, 16, 22, 23, 26, 31 mars ; 13 avril et 1er mai 1838.

HAUSSARD (Prosper). *Salon de 1838.* — *Le Temps*, 8, 15, 22 mars; 3, 12, 17, 24 avril et 1ᵉʳ mai 1838.

Jn. [JEANRON?]. *Beaux-Arts. De l'exposition de 1838 et du résultat des expositions.* — *Revue du Nord*, 3ᵉ série, t. II, p. 27-57.

Il y a de plus, en post-scriptum, une note anonyme sur divers envois non mentionnés au compte rendu.

LENOIR (Alexandre). *Salon de 1838.* — *Journal de l'Institut historique*, t. VIII, p. 177-184, 225-230 (peinture), 273-275 (sculpture).

MERCEY (Frédéric [BOURGEOIS] DE). *Salon de 1838.* — *Revue des Deux Mondes*, 1ᵉʳ mai 1838, p. 367-408.

MERRUAU (Paul). *Beaux-Arts.* — *Revue universelle*, t. II, p. 246-259, 340-351, 488-498.

Le premier article porte en sous-titre : *Le jury et M. Gigoux. M. Eugène Delacroix. Les batailles. Sujets religieux*; le second : *Peinture de genre*; le troisième : *Paysages, portraits, miniatures*.
Ce compte rendu est resté inachevé par suite de la disparition de la *Revue universelle*.

*MONTALEMBERT (comte DE). *Exposition de 1838.* — *Revue française*, t. V, p. 315-333.

Non réimprimé par l'auteur dans le tome VI (*Mélanges d'art et de littérature*) des *Œuvres* publiées par lui-même (J. Lecoffre, 1860-1868, 9 vol. in-8).

PLANCHE (Gustave). *Salon de 1838.* — *Revue du XIXᵉ siècle*, 1ᵉʳ, 7 et 15 avril 1838.

Dans l'exemplaire de la Bibliothèque nationale manquent les mois d'avril, mai et juin 1838 de la collection; les dates que j'indique sont empruntées au travail de Montaiglon.
Ce Salon a été réimprimé dans les *Études sur l'école française* (Michel Lévy, 1855), t. II, p. 107-156.

ROYER (Alphonse). *Salon de 1838.* — *Le Siècle*, 3, 8, 16 mars; 15, 24, 30 avril 1838.

A. T. [ALEX. TARDIEU]. *Salon de 1838.* — *Le Courrier français*, 2, 8, 10, 22, 27 mars; 6 avril 1838.

THORÉ (Théophile). *Salon de 1838.* — *Revue de Paris*, t. LI

(nouvelle série), p. 52-58; t. LII, p. 38-48 et 267-279; t. LIII, p. 50-59.

L'auteur a, comme cela lui est arrivé plusieurs fois, traité le même sujet sous une autre forme. Voyez l'article suivant.

Thoré (T.). *Salon de 1838. — Journal du peuple, feuille du dimanche*, 1er, 15 et 29 avril 1838.

Ces trois articles sont signés de l'initiale T.

*Salon de 1838. — L'Artiste*, t. XV (février-avril 1838).

(1er article) P. 53-55 (coup d'œil général).

(2e) P. 69-74. *MM. Eugène Delacroix, Charlet et Camille Roqueplan.*

(3e) P. 85-89. *MM. Ziegler, Muller, Steuben, Picot, Schnetz, Alfred Johannot, Beaume, Bellangé, Auguste Couder, Eugène Flandin, Eugène Lami, Gallait.*

(4e) P. 101-106. *MM. Winterhalter, Gigoux, Ad. Brune, Biard, Aug. Hesse, Henry Scheffer, Decaisne, Canon, Riesener, Debacq, Debon, Ress, Mottez.*

(5e) P. 117-120. *MM. Granet, Dauzats, Sebron, Joyant, Alophe, Dehanssy, Duval Le Camus, Destouches et Franquelin.*

(6e) P. 133-136. *MM. Marilhat, Aligny, Paul Huet, Cabat, Mercey, Hostein, Léon Fleury, Raffort, Louis Leroy, Jadin, Troyon, Corot, Debez, Darche, Deflubé, de Foucaucourt, Escuyer, Gudin, Ferdinand Perrot, Francia, Clément Boulanger et Perlet.*

(7e) P. 152-157. *MM. Lépaulle, Winterhalter, Gallait, Jeanron, Decaisne, Henry Scheffer, Amaury Duval, Monvoisin, Paulin Guérin, Jules Laure, Pichon, Dubufe, Brascassat, Jadin, Francis, Dumas, Bourdet, Belloc, Paulus, Jules Boilly, Casimir de Balthazar, Delaborde, Dartiguenave, Moret-Sartrouville, Blanc, Michel Bouquet, Mlles Demadières, Schirmer et Diaz, Mmes Callault et Pauline Appert, Henriquel-Dupont [pastels] et Lewis.*

(8e) P. 170-174. *MM. Etex, Faillot, Pradier, Maindron, Duret, Suc, Geefs, Droz, Delarue et Marochetti.*

Il y a de plus, p. 174-175, un article également anonyme intitulé : *Architecture : MM. Garnaud, Durand, Boltz, Vasserot, Nicole, Daly, Heurteloup et Glaudieu.*

Ces articles, tous anonymes, sont accompagnés des planches suivantes :

— C. Roqueplan : *Sainte Madeleine* (Alophe).
— Alophe : *La fin d'une triste journée.*
— Eug. Delacroix : *Médée furieuse.* Alophe, lith.
— Ed. Hostein : *Entrée de la forêt de Saverne* (Alsace).
— Sebron : *Vue du château de Reinfels.*
— Élise Journet : *Michel Ruyter.*

— A. Debacq : *Enfance de Montaigne.*
— Bourdet : *La sœur de charité.*
— P. Perlet : *Émigration de trappistes* (1790).
— Riesener : *Une Vénus* (Alophe).
— V. Lefranc : *Vue prise à Cernay.*
— Varnier : *Le Christ sur la montagne.* Brunard, lith.
— Michel Dumas : *Agar renvoyée par Abraham.* L. Butavand, sc.
— A. Debray : *Vue du château de Schwerin* (Alophe).
— Ziegler : *Le prophète Daniel.*
— Léon Fleury : *Canal aux environs de Saint-Omer.*

## 1839

L'Observateur au Musée. Exposition de 1839. Peinture, sculpture et gravure. *Impr. Chassaignon*, s. d., in-12, 24 p. [*N.* V. 2464].

Arnould (Auguste). *Beaux-Arts. Salon de 1839.* — *Le Commerce*, 3, 9, 15, 28 mars 1839.

Le premier article est anonyme.

Bareste (Eugène). *Salon de 1839.* — *Revue du XIX° siècle*, t. II et t. III.

Dans l'exemplaire de la Bibliothèque nationale, le tome II est en déficit, et je ne puis indiquer les quatre premiers articles de ce *Salon* que par leurs dates : 17 et 24 mars, 14 et 21 avril ; les deux derniers occupent les pages 34-36 et 100-113 du tome III.

Salon de 1839, par Alexandre Barbier, auteur d'un compte rendu du Salon de 1836. *Paris, Joubert*, 1839, in-18, 2 ff. et 163 p. [*N.* V. 24610].

Épigraphe empruntée au *Salon de 1767* de Diderot.

Blanc (Charles). *Salon de 1839.* — *Revue du progrès politique, social et littéraire*, t. I$^{er}$, p. 268-273, 341-349, 468-478.

Examen du Salon de 1839. De l'état actuel de l'art en France, et des moyens d'améliorer le sort des artistes, par Amans de Ch.... et A.... *Paris, au Bureau intermédiaire des journaux, rue Montmartre*, 48, 1839, petit in-8, 48 p.

Épigraphes empruntées à Boileau et à La Fontaine.
Au verso du titre, griffe de l'auteur.
Entre le titre de la brochure et le titre de départ, frontispice caricatural lithographié et replié portant : *Salon de 1839. État actuel de*

*l'art et moyens d'améliorer le sort des artistes*, par AMANS DE CHAVA-
GNEUX.

DECAMPS (Alexandre). *Salon de 1839.* — *Le National*, 7, 16, 22, 29 mars; 9, 25 avril; 13 mai 1839.

DELÉCLUZE (Étienne-Jean). *Salon de 1839.* — *Journal des Débats*, 7, 14, 16, 21, 24 mars et 17 avril (dixième et dernier article).

Un dernier mot sur le Salon de 1839, par M. DESAINS, pièce lue à la séance publique de la Société philotechnique, le 15 décembre 1839. *Challamel et C$^{ie}$, éditeurs*, 1840, in-16, 8 p. n. ch. [*N. V.* p. 20008].

Tirage à part de la *France littéraire*, dirigée par Charles Malo.

DESTIGNY (de Caen). *Le Salon de 1839.*

Forme les LIX$^e$-LXI$^e$ satires du tome II de la publication périodique intitulée *Némésis incorruptible* [*N.* Ye 2660].

DRÉOLLE (J.-A.). *Le Salon de 1839, rapport présenté à la 4$^e$ classe de l'Institut historique.* — *Journal de l'Institut historique*, t. X, p. 145-153.

Il y a, de plus, p. 231, un paragraphe relatif à la peinture sur porcelaine qui avait été omis lors de la mise en pages de cet article.

GAUTIER (Théophile). *Salon de 1839.* — *La Presse*, 21, 22, 23, 27, 30, 31 mars; 4, 13, 27 avril et 18 mai 1839.

L'article du 27 avril (neuvième de la série) est la pièce de vers intitulée : *A trois paysagistes* (Ed. Bertin, Aligny et Corot), réimprimée depuis 1845 dans les *Poésies complètes* de l'auteur.

HAUSSARD (Prosper). *Salon de 1839.* — *Le Temps*, 10, 19, 26 mars; 5, 14, 25 et 30 avril 1839.

HUARD (Étienne). *Exposition de 1839.* — *Journal des artistes et des amateurs*, p. 120, 132, 145, 152, 161, 172, 177, 188, 193, 204, 209, 220, 225, 234, 241, 251, 257, 269, 273, 281.

Ces articles sont accompagnés de planches (au trait, sauf exceptions) dont voici la liste : RAMUS, *Céphale et Procris*; LATIL, *L'actionnaire ruiné*; M$^{lle}$ HENRY, *Le vigneron reconnaissant*; VANDERBURCH, *Vue prise à Annonay* (lith.); PICOT, *Épisode de la peste de Florence*; DECAISNE, *Le Giotto dessinant ses moutons* (lith.); CARPENTIER, *Sainte Cécile*; ÉLISE JOURNET, *Maria Tintoretta dans l'atelier de son père*; BEAUME, *Scène italienne*; L. GEEFS, *Saint Michel*; MADRAZO, *Godefroid de Bouillon*.

Janin (Jules). *Salon de 1839.* — *L'Artiste*, t. II (2ᵉ série).

1ᵉʳ article, p. 213. *Une nuit au Louvre* [Fantaisie sur les sévérités et les indulgences du jury].

2ᵉ article, p. 225. *Le Salon au grand jour :* Horace Vernet, Eug. Delacroix, A. Decamps, Mˡˡᵉ de Fauveau.

3ᵉ article, p. 237. [*Ary Scheffer, Steuben, Ad. Brune, Ziegler, Jean Gigoux, Mottez, Jouy, Th. Chasseriau, H. Flandrin, Tony Johannot, Clément Boulanger, Decaisne, Eugène Giraud.*]

4ᵉ article, p. 253. [*Winterhalter, Champmartin, Mᵐᵉ de Mirbel, Louis Boulanger, Decaisne, Charpentier, Aug. de Chatillon, Alfred de Dreux, Henri Scheffer, Amaury Duval, Duval-Lecamus,* etc.]

5ᵉ article, p. 269. *Paysages, Marines.*

6ᵉ article, p. 285. *Tableaux de genre.*

7ᵉ article, p. 301. *Sculpture.*

8ᵉ article, p. 321. *Architecture.*

9ᵉ et dernier article, p. 337. *L'Aquarelle, les Fleurs, le Pastel, les Gravures, les Dessins, la Lithographie,* etc.

Ces articles sont accompagnés des planches suivantes :

— E. Delacroix : *Hamlet.* Eau-forte par Célestin Nanteuil.

— Ziegler : *Vision de saint Luc.* Masson d. Montaut s. [Planche sur acier].

— Decaisne : *Giotto dessinant ses moutons.* Eau-forte par C. Nanteuil.

— Clément Boulanger : *La fontaine de Jouvence.* Eau-forte, par C. Nanteuil.

— Louis Boulanger : *Mᵐᵉ Victor Hugo.* Eau-forte par C. Nanteuil.

— Leleux : *Braconniers bas-bretons* [Planche anonyme].

— Louis Boulanger : *Petrus Borel.* Eau-forte par C. Nanteuil.

— David d'Angers : *Le jeune Bara.* Lith. par C. Nanteuil.

— F. Duret : *Vendangeur improvisant.* Lith. par Menut Alophe.

Le tome III (2ᵉ série) de l'*Artiste* renferme encore les planches suivantes, qui se rattachent à la même série :

— Decamps : *Samson tuant les Philistins.* Gravé sur acier par Desmadryl et Berthoud.

— Nousveaux : *Château de Blossac, près de Rennes.* Dessiné sur acier par l'auteur. H. Berthoud eau-f.

— Ad. Brune : *L'envie.* Lith. par C. Nanteuil.

— A. Charpentier : *George Sand.* Gravé par N. Desmadryl.

Mérimée (Prosper). *Salon de 1839.* — *Revue des Deux Mondes*, 1ᵉʳ et 15 avril 1839, p. 83-103 et 239-258.

Signé ***. Le premier article est accompagné de la note suivante : « Ces notes sur l'exposition actuelle nous sont communiquées par un peintre anglais, à qui de fréquents voyages à Paris ont rendu notre langue familière. Le directeur de la *Revue* ne se rend point garant

des jugements portés par un artiste élevé dans une école étrangère : il se borne à attester l'impartialité de l'auteur, dégagé de toutes les influences de la camaraderie. »

Non réimprimé jusqu'à ce jour, ce *Salon* a fait l'objet de deux études différentes : l'une, par l'auteur de la présente *Bibliographie*, a paru, sous le titre de *Mérimée critique d'art*, dans l'*Art* du 1er et du 22 février 1880 ; l'autre, publiée sous un titre identique dans les *Annales romantiques*, dirigées par M. Léon Séché (t. IV, 1907, p. 49-64, 81-106, 161-184), est de M. Albert Pauphilet, qui a cru devoir passer sous silence le travail de son prédécesseur.

Salon de 1839. Dessins par les premiers artistes. Texte par LAURENT-JAN. *Paris, au bureau du Charivari*, 1839, in-folio, 40 p. [*N*. V. 5244].

Une couverture imprimée de livraison sert de titre. Elle est ornée d'un bois de Daumier, répété sur le titre de départ de chaque livraison. Les autres illustrations semées dans le texte sont du même artiste, de Henry Monnier, de Traviès, de Gavarni, d'Horace Vernet, de Raffet, etc.; elles sont empruntées au *Charivari* ou à d'autres publications, notamment aux *Physiologies* d'Aubert ou de ses concurrents.

Le texte de ce Salon avait d'abord paru en quinze articles, sous la signature de RALPH, dans le *Charivari* du 1er mars au 16 mai 1839. La première édition des *Supercheries littéraires* de Quérard avait bien signalé ce pseudonyme, mais sans le dévoiler, et cette indication incomplète a disparu de la seconde édition ; il n'avait pas été révélé depuis. La direction du *Charivari* avait annoncé que l'auteur de ce compte rendu portait « un nom haut placé dans la peinture contemporaine ». Laurent-Jan se donnait, en effet, pour un peintre, mais je ne connais aucun spécimen de son talent.

La plupart des planches énumérées ci-dessous avaient accompagné les articles de Laurent-Jan sous leur première forme, mais leur tirage dans une feuille quotidienne est très défectueux ; sauf indications contraires, elles avaient pour auteur le lithographe Pierre-Joseph Challamel.

— EUG. DELACROIX : *Hamlet*. Lith. par CHALLAMEL.
— ARY SCHEFFER : *Le roi de Thulé*. Lith. par LÉON NOËL.
— AD. BRUNE : *L'envie*.
— DECAMPS : *Les experts*.
— ZIEGLER : *Vision de saint Luc*. Lith. par LÉON NOËL.
— CLÉMENT BOULANGER : *La fontaine de Jouvence*.
— BIARD : *Les suites d'un bal masqué*.

Cette planche, qui figure dans l'exemplaire du dépôt, et qui est d'un format différent des précédentes et des suivantes, porte en bas,

à gauche : Par Gavarni. Attribution plus que douteuse : en 1839, Gavarni n'aurait pas consenti, je pense, à interpréter la lourde et vulgaire composition de Biard ; il n'a jamais, d'ailleurs, que je sache, rendu le même service à aucun de ses contemporains.

— J. Gigoux : *Héloïse reçoit Abélard au Paraclet.*

— Eugène Giraud : *Passage à gué de la Loire par le prince de Condé et l'amiral de Coligny.*

— Charpentier : *Portrait de Georges* (sic) *Sand.* Lith. par Émile Lassalle.

— L. Boulanger : *Portrait de M<sup>me</sup> Victor Hugo.* Lith. par Em. Lassalle.

— Calame : *Vue prise à la Handeck.*

— Jules Dupré : *Pont sur la rivière du Fay (Indre).* Lith. par Cicéri.

— Decamps : *Samson tiré de la caverne du rocher d'Étam.* Lith. par Challamel.

— Monvoisin : *Gilbert mourant à l'Hôtel-Dieu.*

— Wyld : *Le canal de Venise.* Lith. par l'auteur.

— Jaime : *Le roi Jacques II est reçu en France où il se réfugie (23 décembre 1640).*

— Jouffroy : *Le premier secret confié à Vénus.* Lith. par S. Petit.

— Duret : *Vendangeur improvisant sur un sujet comique (Souvenir de Naples).* Lith. par Émile Lassalle.

Michel (Adolphe). *Salon de 1839.* — *L'Art en province,* t. V, p. 49, 56 et 81-90.

F. P. [Fabien Pillet]. *Salon de 1839.* — *Le Moniteur universel,* 4, 11, 24, 30 mars ; 5, 14, 20 et 27 avril 1839.

O. [?]. *Salon de 1839.* — *Gazette de France,* 13, 17, 23 mars ; 4, 11, 22, 29 avril ; 4 mai 1839.

L'article du 4 mai est indiqué comme 6<sup>e</sup> *et dernier* parce que, suivant un usage assez fréquent, celui du 13 mars, renfermant des considérations générales, était donné hors série.

Voyez ci-dessous l'article Rosemond de Beauvallon.

Rosemond de Beauvallon. Coup d'œil général sur le Salon de 1839. Premier article. Première et deuxième parties. Extrait de la « Gazette de France ». *Impr. Crapelet,* in-8, 40 p. [N. V. p. 19305].

Il m'est impossible d'expliquer le sous-titre de cette brochure : Extrait de la *Gazette de France,* car, on vient de le voir, le compte rendu publié par ce journal était signé O. et n'a pas le moindre rapport avec le *Coup d'œil général.*

Rosemond de Beauvallon, beau-frère de Granier de Cassagnac, eut en 1845 un duel au pistolet avec Dujarier, gérant de la *Presse*, et le tua net. Cette dramatique rencontre fut suivie d'un procès retentissant.

Royer (Alphonse). *Salon de 1839.* — Le Siècle, 1er, 17 mars; 10 et 21 avril; 2 et 6 mai 1839.

Souvestre (Émile). *Salon de 1839.* — Revue de Paris, 3e série, t. IV, p. 31-46.

A. T. [Alexandre Tardieu]. *Salon de 1839.* — Le Courrier français, 3, 5, 8, 15, 22 mars; 2, 6 et 16 avril 1839.

Le premier article, fort court, est imprimé dans le corps du journal; les autres sont des feuilletons. Celui du 6 avril est en partie consacré aux tableaux de Delacroix refusés par le jury : *Le Tasse en prison*, *Le camp arabe*, et *Ben Abou auprès d'un tombeau*.

T. [Théophile Thoré]. *Salon de 1839.* — Le Constitutionnel, 2, 11, 16, 19, 26, 28 mars; 6, 16, 21, 28 avril; 1er et 8 mai 1839.

Cette fois encore, comme l'année précédente, Thoré avait traité deux fois le même sujet. L'*Artiste* (2e série, t. II, p. 61-64) renferme un article anonyme intitulé : *La peinture en 1838*, où sont annoncées et commentées quelques œuvres destinées au Salon futur. Maurice du Seigneur m'avait jadis communiqué un exemplaire de cet article, au bas duquel Thoré avait tracé les lettres *Th.*, et auquel l'auteur a fait allusion dans la préface des *Salons de Thoré*, réimprimés par W. Bürger (1870, in-12).

[Anonyme]. *Revue des tableaux religieux du Salon de 1839.* — Annales de philosophie chrétienne, t. XVIII, p. 392-398.

L'auteur inconnu fait allusion à la lettre de même nature qu'il avait écrite, en 1836, au directeur des *Annales de philosophie chrétienne*, M. A. Bonnetty.

## 1840

A. A. [Auguste Arnould]. *Beaux-Arts. Salon de 1840.* — Le Commerce, 6, 12, 17, 28 mars; 7 et 21 avril; 4 mai 1840.

Bareste (Eugène). *Salon de 1840. Peinture.* — Revue du XIXe siècle, t. VI, p. 676-684, 814-823; t. VII, p. 33-40, 165-175.

La suite n'a pas paru.

Blanc (Charles). *Salon de 1840.* — *Revue du progrès politique, social et littéraire*, t. III, p. 217-225, 269-277, 356-366.

*Burette (Théodose). *Salon de 1840.* — *Revue de Paris*, 3ᵉ série, t. XVI, p. 123-143.

Delécluze (E.-J.). *Salon de 1840.* — *Journal des Débats*, 5, 7, 12, 19 mars ; 10 et 30 avril 1840.

Revue poétique du Salon de 1840, par J.-F. Destigny (de Caen), auteur de la « Némésis incorruptible ». *Paris, chez l'auteur, rue de la Harpe, 64 ; et chez tous les libraires* (typ. Lacrampe et Cⁱᵉ), 1840, in-4, 216 p. [*N.* Inv. V. 14028].

Texte encadré d'un filet noir.

Les planches, au nombre de 25 (bien que la Table n'en indique que 21), portent dans le haut: *Revue poétique du Salon de 1840*, sauf la première (Portrait de l'auteur, lithographié par Julien et tiré sur chine).

Ces planches sont les suivantes :

— Alex. Hesse : *Mort du président Brisson.* Lith. par Jules Blot.

— Granet : *Godefroy de Bouillon suspend aux voûtes de l'église du Saint-Sépulcre les trophées d'Ascalon (1099).* Lith. par Dupressoir.

— Robert Fleury : *Colloque de Poissy en 1561.* Lith. par Aug. Bautz.

— Serrur : *Le dernier souper de Marie Stuart.* Lith. par L. Tavernier.

— Eug. Roger : *Prédication de saint Jean-Baptiste.* Lith. par J. Jacot.

— Ém. Signol : *La femme adultère.* Lith. par J. Jacot.

— F. Riss : *La Vierge et saint Jean-Baptiste.* Lith. par Régnier.

— Derudder : *Saint Augustin.* Lith. par Llanta.

— Perrot : *Duguay-Trouin forçant l'entrée de Rio-Janeiro (1711).* Lith. par l'auteur.

— Eug. Lepoittevin : *Les gueux de mer en observation pendant un combat entre les flottes hollandaise et espagnole.* Lith. par Dupressoir.

— Eug. Isabey : *Marseille.* Lith. par Dupressoir.

— Beaume : *Jeune fille repentante.* Lith. par J. Jacot.

— Latil : *Le soldat compatissant.* Lith. (Coulon, rue Richer, 7).

— Jules Dufour : *Les buveurs.* Lith. par Régnier.

— Henri Scheffer : *Une scène d'intérieur.* Lith. par Régnier.

— Ferdinand de Braekeleer : *Le comte de la Mi-Carême.* Lith. par Régnier.

— Ph. Peysane : *Savoyards égarés.* Lith. par L. Tavernier.

— Steuben fils : *Rubens.* Lith. par Aug. Bautz.

7

— Schlesinger : *Les séductions de la vie.* Lith. par l'auteur.
— A. Lafosse : *La rencontre.* Lith. par l'auteur.
— Lecurieux : *Martin Luther enfant.* Lith. anonyme.
— Thenot : *Le retour du bûcheron.* Lith. par l'auteur.
— Girard : *Chartreux en promenade.* Lith. par l'auteur.
— Raggi : *Saint Vincent de Paul.* Lith. par Aug. Bautz.

Opinion exprimée au nom de la Société libre des Beaux-Arts sur le Salon de 1840, par une commission spéciale, et rédigée par M. Duvautenet, rapporteur de cette commission. *S. l. n. d.*, in-8, 1 f. et 18 p. [*N.* V. 24612].

On lit p. 18 : Extrait des *Annales de la Société libre des beaux-arts* pour l'année 1839-1840.

Le véritable nom de l'auteur était Aulnette du Vautenet (Louis-Julien-Jean); né en 1786, mort en 1853, il avait exposé divers tableaux de 1817 à 1833, et n'avait pas reparu depuis aux Salons annuels.

Gautier (Théophile). *Salon de 1840.* — *La Presse*, 11, 13, 20, 22, 24, 25, 27 mars; 3 avril 1840.

Haussard (Prosper). *Salon de 1840.* — *Le Temps*, 13, 20, 27 mars; 5, 12, 19, 26 avril; 4 et 19 mai 1840.

Le sixième article (19 avril) renferme une amusante revue des membres du jury.

Janin (Jules). *Le Salon de 1840.* — *L'Artiste*, 2ᵉ série, t. V.

1ᵉʳ article, p. 165 [Coup d'œil général].
2ᵉ article, p. 181 [Peinture d'histoire et peinture religieuse. Liste de tableaux refusés par le jury].
3ᵉ article, p. 201 [Mêmes sujets et nouvelle liste d'œuvres refusées].
4ᵉ article, p. 217 [Tableaux de genre].
5ᵉ article, p. 233 [Portraits].
6ᵉ article, p. 253 [Paysages et Marines].
7ᵉ article, p. 269 [Statuaire].
8ᵉ et dernier article, p. 289 [Architecture, Aquarelles, Pastels, Gravure].

Ces articles sont accompagnés des planches suivantes :

— Ch.-L. Muller : *Satan transporte Jésus sur une montagne.* H. Berthoud *sc.*
— Alfred de Dreux : *Enlèvement.* Lith. à deux teintes par l'auteur.
— G. Laviron : *Vue du canal de Marly, prise de la jetée de Bougival.* Le Petit *sc.*
— Ad. Leleux : *Bûcherons bas-bretons.* Ed. Hédouin *sc.*

— K. Girardet : *Vue prise dans la vallée de l'Inn.* Gravée par Paul Girardet.

— Eug. Giraud : *Paysans de la Cervara.* Gravé par N. Desmadryl.

— Élise Journet : *Lesueur chez les Chartreux.* Gravé par N. Desmadryl.

— Corot : *Paysage, soleil couchant.* Lith. par Français.

— Em. Loubon : *Bords de l'Arc (Provence).* Gravé par L. Marvy.

— Cibot : *La fiancée de Lammermoor.* Lith. par Lassalle.

— Marilhat : *Caravane arrêtée dans les ruines de Baalbek.* Lith. par Menut Alophe.

— E. Le Poittevin : *Première pensée des gueux de mer.* H. Berthoud sc. (Lith. à deux teintes).

— A. Colin : *La bonne conscience.* N. Desmadryl sc.

— C. Nanteuil : *L'hermitage.* Lith. de l'auteur.

— Diday : *Un chalet dans les Hautes-Alpes.* Paul Girardet sc.

— Daubigny : *Saint Jérôme.* Gravé par l'auteur.

— P.-J. Mène : *Cheval attaqué par un loup.* Dessiné et gravé par J.-Alph. Testard.

— Eug. Giraud : *Le Corricolo.* N. Desmadryl sc.

— Bourdet : *Une petite fille d'Ève.* Lith. par l'auteur.

— Ad. Leleux : *Jeunes filles bas-bretonnes.* Gravé par l'auteur.

— Thénot : *Le petit Chaperon rouge.* H. Berthoud sc.

— Paul Huet : *Vue du château d'Arques.* Gravé par Le Petit.

— Revel : *Harley, le mendiant et son chien.* Gravé par Varin.

— E. Le Poittevin : *Adrien Van der Velde.* Gravé par Le Petit.

— Guigon : *Inondation de 1834 en Valais.* Gravé par P. Girardet.

— E. Hostein : *Palmiers à Terracine.* Gravé par W. Marks.

— Diaz : *Femmes d'Alger.* Gravé par Ch. Geoffroy.

— Mainland : *Un chalet* (Tableau refusé au Salon de 1840). Gravé par Paul Girardet.

— E. Lepoittevin : *Vue prise en Flandre.* Gravé par Le Petit.

— Schlesinger : *La promenade à l'église.* Gravé par Riffaut.

— Elmerich : *Le prisonnier.* Eau-forte par Séchard.

— L. Cabat : *Le Samaritain.* Gravé par Aubert père.

[Tome VII, 1841] A. Leloir : *Jeunes paysans. Au bas de la voie sacrée à Rome.* Gravé par Riffaut.

— Champmartin : *Jules Janin.* Gravé par N. Desmadryl.

— J. Collignon : *Le passage du gué* (Site de Flandre). Gravé par l'auteur.

H. [Étienne Huard]. *Salon de 1840. — Journal des artistes et des amateurs*, p. 65-67, 145-153, 161-171, 177-187, 193-204, 209-219, 225-235, 242-251, 257-265, 274-278, 290-291.

Les planches qui accompagnent ces articles sont pour la plupart au

trait ; les autres sont lithographiées ou gravées à l'eau-forte, presque toujours par leurs auteurs ; à de rares exceptions, toutes sont fort médiocres. En voici la liste :

— Destouches : *Le jeune blessé.*
— Vallou de Villeneuve : *Paysannes en voyage.*
— Lecurieux : *Luther enfant.*
— Latil : *Le prisonnier agonisant.*
— Walcher : *L'espérance.*
— Guersant : *Baigneuses surprises.*
— Dartiguenave : *Vision d'une religieuse augustine.*
— L. Brian : *Jeune faune.*
— Romain Cazes : *Rachel.*
— Franchet : *Agar renvoyée par Abraham.*
— Dubufe : *Le miracle des roses.*
— Getcher : *Amazone blessée.*
— Ad. Leleux : *Paysans bretons.*
— M<sup>lle</sup> Henry : *La dernière ressource.*
— Rivoulon : *Les pèlerins d'Emmaüs.*

Karr (Alphonse). *Musée du Louvre* (sic). — Les Guêpes, avril 1840, p. 58-68.

F. P. [Fabien Pillet]. *Salon de 1840.* — Le Moniteur universel, 6, 9, 16, 23, 30 mars ; 6, 13, 19 et 27 avril 1840.

Planche (Gustave). *Salon de 1840.* — Revue des Deux Mondes, 1<sup>er</sup> avril 1840, p. 100-121.

Réimprimé dans les *Études sur l'École française* (Michel Lévy, 1855), tome II, p. 157-188.

Royer (Alphonse). *Salon de 1840.* — Le Siècle, 6, 11, 20, 28 mars ; 4, 13, 17 et 23 avril 1840.

St.-L. ou S.-L. [?]. *Exposition de 1840.* — Le National, 19 mars et 4 avril 1840.

Le second de ces deux articles, dont la signature diffère de celle du premier, est consacré au jury et à une pétition des artistes, protestant contre son ostracisme ; le compte rendu du Salon annuel n'a pas été poussé plus loin dans le feuilleton ou dans le corps du journal. Quant à l'auteur, peut-être pourrait-on songer à Louis-Stéphane Leclerc qui fit, en 1845, un travail de même nature, dont on trouvera, sous cette date, l'indication précise.

Album du Salon de 1840, collection des principaux ouvrages exposés au Louvre, reproduits par les peintres eux-mêmes ou

sous leur direction, par MM. ALOPHE, LÉON NOËL, W. WYLD, FRANÇAIS, CHAMPIN, TIRPENNE, CHALLAMEL, BOUR, DESMAISONS, EUG. CICÉRI, MOUILLERON, SORRIEU, etc., etc., avec une préface par le baron TAYLOR. Texte par JULES ROBERT [AUGUSTIN CHALLAMEL]. *Challamel, éditeur, au bureau de la France littéraire*, 1840, in-4, 2 ff., IV p. (Préface), 84 p. non chiffrées et 41 pl.

Chaque planche est accompagnée d'un texte de deux pages encadrées d'un filet mince.

Sur un feuillet supplémentaire, on trouve, au recto, l'annonce de diverses publications de la librairie Challamel, et, au verso, la *Classification* des planches formant l'album du Salon de 1840.

La couverture imprimée porte : *Salon [de] 1840, publié par M. CHALLAMEL. Collection des principaux ouvrages....*

TARDIEU (Alexandre). *Salon de 1840.* — *Le Courrier français*, 6, 10, 13, 17, 20, 24, 28 mars et 7 avril 1840.

TÉNINT (Wilhelm). *Salon de 1840.* — *La France littéraire*, t. XXVII, p. 206-210, 233-243, 265-270.

### 1841

J. A. D. [JULES-AMYNTAS DAVID]. *Salon de 1841.* — *Le Commerce*, 16, 26 mars ; 7 et 27 avril ; 11 et 17 mai ; 2 juin 1841.

DELÉCLUZE (E.-J.). *Salon de 1841.* — *Journal des Débats*, 15, 21 mars ; 4, 24 avril, 18 et 29 mai 1841.

Revue poétique du Salon de 1841, par J.-F. DESTIGNY (de Caen). Deuxième année. *Paris, au bureau central, rue de la Harpe, 64; et chez tous les libraires* (typ. Schneider et Langrand), 1841, in-4, 128 p. y compris le faux-titre et le titre [*N. Inv.* Y 14029].

Dans l'ex. de la Bibliothèque nationale, il n'y a pas de table pour ce second volume.

Un prospectus de deux pages, imprimé dans le format du livre, annonce que l'ouvrage devait paraître en 14 livraisons à 1 fr. 50, soit 20 fr. le vol. et qu'il a été tiré des épreuves des dessins sur papier de Chine.

En vers et en prose.

Texte encadré d'un filet noir.

Les planches, au nombre de 15, portent en haut : *Revue poétique du Salon de 1841.*

Ce sont les suivantes :

— JACQUAND (Claudius). *Charles de La Trémoille, tué à la bataille de Marignan (en 1515)*. Lith. par ÉMILE LASSALLE.

— ROBERT-FLEURY. *Benvenuto Cellini dans son atelier* (appartenant à lord Seymour). H. BERTHOUD sc. (aquatinte).

— DELACROIX (Auguste). *Les Contrebandiers* (Angleterre). H. BERTHOUD sc. (aquatinte).

— MARILHAT. *Environs de Beyrouth (Syrie)*. Lith. par GIRARD.

— GRANET. *Le Miracle de San Felice*. Gr. par BERTHOUD.

— GIRARD. *Paysage en Normandie*. Lith. par l'auteur.

— L.-V. FOUQUET. *Une Vierge*. Lith. par WEBER.

— GUDIN. *Prise de Rio-Janeiro*. H. BERTHOUD sc.

— BOUQUET (Michel). *Aqueduc romain aux environs de Smyrne*. Lith. par GIRARD.

— JADIN. *Le Relancé du sanglier*. Lith. par CICÉRI.

— COROT. *Démocrite et les Abdéritains*. H. BERTHOUD sc.

— EUG. DELACROIX. *Prise de Constantinople en 1204*. Lith. par E. LASSALLE.

— GUÉ. *La Sortie de la messe, église de Taverny (Seine-et-Oise)*. H. BERTHOUD sc.

— WICKEMBERG. *Clair de lune*. Lith. par NOUSVEAUX.

— LEULLIER. *Le Vengeur*. Lith. par DUPRESSOIR.

GAUTIER (Théophile). *Salon de 1841*. — Revue de Paris, 3ᵉ série, t. XXVIII, p. 153-172 et 255-270.

HAUSSARD (Prosper). *Salon de 1841*. — Le Temps, 24, 31 mars ; 9, 22 avril ; 12, 21 mai ; 2 juin 1841.

JAINVILLE (Émile DE). *Beaux-arts. Souvenirs de la dernière Exposition*. — Le Nouveau Correspondant, recueil semi-périodique, philosophique et littéraire, t. IV [1841], p. 307-363.

KARR (Alphonse). *Musée du Louvre* (sic). — Les Guêpes, avril 1841, p. 79-96.

Le Salon de 1841, par GABRIEL LAVIRON. Paris, Levavasseur, 1841, in-8 [*N*. Inv. V 15671].

Titre pris sur une couverture de livraison.

La publication devait comporter vingt-quatre fascicules, accompagnés de cent vignettes, lithographies, bois, etc. En réalité, les quatre-vingts pages, qui ont seules paru et s'arrêtent sur une phrase inachevée, ne sont ornées que de bandeaux et de culs-de-lampe empruntés pour la plupart aux premières années de l'*Artiste*.

LUTHEREAU (Jean-Guillaume-Antoine). *Beaux-arts. Salon de 1841. A M. le vicomte Fritz de T\*\*\*.* — *La Province et Paris, revue littéraire, artistique et décentralisatrice*, t. I, p. 141-151 et 191-209.

Ces deux articles sous forme de lettres sont signés JACQUES LE NORMAND.

MONTLAUR (Eugène DE). *Salon de 1841.* — *Revue du progrès politique, social et littéraire*, t. VI, p. 260-284.

PEISSE (Louis). *Salon de 1841.* — *Revue des Deux Mondes*, 1er avril 1841, p. 5-49.

PELLETAN (Eugène). *Salon de 1841.* — *La Presse*, 16 mars ; 4, 14 avril ; 5, 27 mai et 3 juin 1841.

FAB. P. [FABIEN PILLET]. *Salon de 1841.* — *Le Moniteur universel*, 17, 22, 29 mars ; 5, 15, 19, 26 avril ; 7 et 10 mai 1841.

Album du Salon de 1841. Collection des principaux ouvrages exposés au Louvre reproduits par les peintres eux-mêmes ou sous leur direction, par MM. ALOPHE, BARON, BAYOT, CHALLAMEL, EUG. CICERI, HENRIQUEL-DUPONT, FRANÇAIS, TONY JOHANNOT, ÉMILE LASSALLE, MOUILLERON, CÉLESTIN NANTEUIL, LÉON NOEL, W. WYLD. Texte par WILHELM TENINT. Troisième année. *Paris, Challamel*, 1841, in-4, 64 p. et 32 pl.

La *Classification* des pl. est p. 64.
Chaque page est encadrée d'un double filet.
La couverture imprimée porte : *Salon* [de] *1841, publié par* M. CHALLAMEL. *Collection des principaux ouvrages exposés au Louvre*....
Les mots : « troisième année » sont une erreur déjà relevée par M. Georges Vicaire dans son *Manuel*.

Promenades au Musée, revue critique du Salon de 1841, par CHARLES WOINEZ. *Paris, France-Thibaut, libraire-éditeur, rue de Seine-Saint-Germain, 6*, s. d., in-18, 99 p.

ÉPIGR. :
Le reste ne vaut pas l'honneur d'être nommé.

[?] *Salon de 1841.* — *L'Artiste*, 2e série, t. VII.

P. 191. *Coup d'œil général.*
P. 207. *Grandes compositions historiques.*
P. 227. *Compositions religieuses* (Quatre gr. sur bois dans le texte, d'après un *Christ sur les eaux* [de... ?], FRÈRE, JOUY, JOLLIVET).

P. 247. *Compositions de grandeur naturelle.*

P. 263. *Tableaux de chevalet* (1ᵉʳ article) (Un bois dans le texte, d'après DESTOUCHES).

P. 279. *Tableaux de chevalet* (2ᵉ article) (Six bois dans le texte, d'après ALEX. COLIN, FORTIN, GUILLEMIN, DE LANSAC et VALLON DE VILLENEUVE).

P. 298. *Paysages, intérieurs et marines* (1ᵉʳ article).

P. 324. *Paysages, intérieurs et marines* (2ᵉ article).

P. 331. *Portraits, études, miniatures, fleurs et natures mortes.*

P. 347. *Dessins, aquarelles et pastels.*

P. 362. *Sculpture et gravure en médailles* (Dans le texte, *tombeau de Géricault*, par ÉTEX, grav. sur bois par SANSONETTI et GABRY. *Christ mort*, d'après FAUGINET.

P. 379. *Architecture, gravure et lithographie.*

On trouve en outre dans ce volume et dans le suivant (t. VIII de la 2ᵉ série) les planches ci-après énumérées dans l'ordre où les présentent les couvertures imprimées des livraisons.

— JOURNET (Élisa). *Nature morte.* Lith. par l'artiste.

— LECURIEUX (J.). *L'Amour des fleurs.* Lith. par E. DESMAISONS.

— COLIN (Anaïs). *Madame Volnys.* Gr. à la manière noire, par A. RIFFAULT.

— COLLIGNON (Jules). *Le Départ pour le marché.* Gr. au burin par LE PETIT.

— GUIGNET (Adrien). *Cambyse, vainqueur de Psammenit.* Gr. par RIFFAULT.

— DANVIN. *Bords de la Dore* [tiré du cabinet de M. Jules Janin]. Gr. par L. LHUILLIER.

— FLERS (Camille). *Souvenirs du marché de Touques.* Gr. à l'eau-forte par L. MARVY.

— BLANCHARD (Pharamond). *Funérailles arabes, près Tangers* (sic). Gr. par E. JULES COLLIGNON.

— FRANÇAIS (Louis). *Jardin antique.* Lith. par l'auteur.

— LEULLIER. *Le Vengeur.* Lith. par S. GUÉRIN.

— LELEUX (Ad.). *Rendez-vous de chasseurs, paysans bas-bretons.* Lith. par l'auteur.

— BOUQUET (Michel). *Petite mosquée à Ourlac, près Smyrne.* Gr. par P. GIRARDET.

— JADIN (G.). *Le Relancé du sanglier.* Gr. à l'eau-forte, par HENRIQUEL-DUPONT.

— WATELET. *Une sapinière.* Gr. par LE PETIT.

— BARON (Henri). *L'Enfance de Ribera.* Lith. par l'auteur.

— LEFÈVRE (Ch.). *Vue prise à Remouchamps* (province de Liège). Gr. par HILAIRE GUESNU.

— GIGOUX (Jean). *Sainte Geneviève.* Gr. par DESCLAUX.

— Hubert (J.-B.). *Vue prise sur les bords de la Birsce*. Gr. par Le Petit.
— Gué. *Les Noisettes*. Gr. par A. Riffault.
— Cabat. *Intérieur de forêt*. Gr. par L. Marvy.
— Jacquand (Claudius). *L'après-dinée*. Gr. par Dujardin.
— Herson. *Vue de l'hôtel de Sens, à Paris*. Lith. par l'auteur.
— Robert-Fleury. *Benvenuto Cellini dans son atelier*. Gr. par Jules Collignon.
— Balan. *Nature morte, gibier*. Lith. par l'auteur.
— Debay (A.). *Les Deux amies* (Deux pl. sous le même titre), gr. par Dien.
— Louis. *Les Trois vertus théologales*. Gr. par Varin.
— Loubon. *Les Bergers émigrants*. Gr. à l'eau-forte par l'auteur.
— Delacroix (Eugène). *Un Naufrage [La Barque de Don Juan]*. Gr. par N. Desmadryl.
— Gross. *Icare essayant ses ailes*. Lith. par A. Rivoulon.
— Leloir. *Homère*. Lith. par l'auteur.
— Brune (C.). *Saint Bruno dans le Tyrol*. Gr. par Le Petit.
— Couture (Thomas). *L'Enfant prodigue*. Lith. par Henri Baron.
— Calame. *Vue des Hautes-Alpes pendant un orage*. Gr. par l'auteur.
— Carbillet. *Saint Sébastien*. Gr. par Torlet.
— Girardet (Karl). *La Mort d'un jeune enfant*. Gr. par Girardet père.
— Mène (P.-J.). *Bronzes* (animaux). Dess. et gr. à l'eau-forte par Alph. Testard.
— Jacquand (Claudius). *Le Page indiscret*. Gr. par J. Collignon.
— Morel-Fatio. *Transbordement des restes mortels de l'empereur Napoléon*. Gr. par Larbalestrier.
— Brunier (C.). *Le Christ et la Samaritaine*. Lith. par Français.
— Arsène. *Trait de la vie de saint Louis*. Gr. sur bois par Gérard.
— Biard (F.). *La Grande cascade de l'Eyanpaïkka du fleuve Muonio*. Gr. par Riffault.
— Appert. *Sarah*. Gr. par Riffault.
— Læmlein. *Le Réveil d'Adam*. Lith. par l'auteur.
— Girardet (Karl). *Capri*. Gr. par P. Girardet.
— Jacquand (Claudius). *La Dispense de Carême*. Gr. par Provost.
— Debay (J.). *Le Tourment du monde*. Gr. par Dien.
— Decaisne (Henri). *Françoise de Rimini*. Gr. par Dien.
— Appert (E.). *Les Braconniers*. Gr. par Masson.
— Cassel (F.). *Nina attendant son bien-aimé*. Gr. par Péronard.
— Wyld (William). *Vue de Subiaco*. Gr. par Le Petit.
— Joyard (A.). *La Captivité de Babylone*. Gr. par Torlet.
— Chacaton. *Souvenirs des environs de Marsala*. Gr. par Paul Girardet.
— Delacroix (Eugène). *Noce juive*. Gr. par Wacquez.

L'Observateur au Musée royal, 1841. *Imp. Chassaignon*, s. d., in-12, 12 p. [*N. V.* 24613].

## 1842

Delécluze (E.-J.). *Le Salon*. — *Journal des Débats*, 15, 18, 25 et 28-29 mars 1842.

Gautier (Théophile). *Salon de 1842*. — *Le Cabinet de l'amateur et de l'antiquaire*, t. I$^{er}$, p. 119-128.

Guénot-Lecointe (G.). *Salon de 1842*. — *La Sylphide*, 2$^e$ série, t. V, p. 202-205, 249-252, 266-270, 282-285, 300-303.

* Haussard (Prosper). *Salon de 1842*. — *Le Temps*, 13 et 26 mars 1842.

Après un premier article consacré aux artistes récemment décédés (François Bouchot, Ch. de La Berge et Dauvin), ainsi qu'aux résultats des rigueurs habituelles du jury, l'auteur examine les envois de Decamps, de Meissonier et d'Ad. Leleux, puis il interrompt son compte rendu pour ne plus le reprendre et c'est seulement le 1$^{er}$ mai qu'*Une Visite au Salon*, article anonyme, très court et assez insignifiant, avertit les lecteurs de « l'absence » du rédacteur ordinairement chargé de ce travail.

Karr (Alphonse). *Exposition du Louvre*. — *Les Guêpes*, avril 1842, p. 17-55.

Lebrun (Théodore). *Musée royal. Salon de 1842*. — *Revue de Versailles et de Seine-et-Oise*, p. 466-471, 519-525, 617-622.

Il y a de plus, p. 568-569, un article signé Y, consacré aux artistes versaillais et notamment à M. Lebrun « qui manie aussi bien la plume que le pinceau ».

Camarade de jeunesse de Géricault, Th. Lebrun a, dans une longue lettre à Feuillet de Conches, raconté comment, lors de la convalescence d'une jaunisse, il servit de modèle pour un des personnages du *Radeau de la Méduse*. Cette anecdote a été citée par Ch. Clément (*Géricault, étude biographique et critique*. Didier, 1867, in-8, p. 132-134), d'après ce document dont l'original a passé dans une vente anonyme (26 avril 1875) et qui ne s'est pas retrouvé depuis.

Th. Lebrun n'a pris part qu'à trois Salons : en 1822, par un portrait; en 1841, par l'*Atelier d'un amateur*; en 1842, par la *Vue des caveaux d'une ancienne abbaye, au moment où l'on descend un mort dans la tombe*. Il se consacra vers cette époque à l'enseignement et mourut

en 1861, directeur de l'École normale primaire de Versailles. Il a signé avec M. A. Le Béalle des atlas de géographie élémentaire et, seul, des *Livres de lecture courante* très appréciés en leur temps.

Peisse (Louis). *Salon de 1842.* — *Revue des Deux Mondes,* 1ᵉʳ et 15 avril 1842, p. 104-130 et 229-253.

Exposition du tableau de *la Sulamite* refusé par le jury de peinture de 1842, tous les jours, quai Malaquais, n° 7, à l'Établissement lithocromique, au rez-de-chaussée. *Impr. Cosson,* s. d., in-8, 4 p. [*N. V.* p. 19474].

Protestation de Sébastien Rhéal contre l'exclusion d'un tableau de sa femme dont le sujet était emprunté à ses *Chants du psalmiste* (2ᵉ éd., 1842, 2 vol. in-8).

A l'appui de cette réclamation, l'auteur reproduit une lettre de A. [Alexandre-Évariste] Fragonard, dont Mᵐᵉ Rhéal était l'élève, et le fragment d'un article d'Antoni Deschamps (*France littéraire,* 20 février 1842) relatif à la même œuvre.

Fab. P. [Fabien Pillet]. *Salon de 1842.* — *Le Moniteur universel,* 17, 24, 30 mars ; 4, 10, 18, 25 avril ; 2 et 9 mai 1842.

Robert (H.). *Salon de 1842.* — *Le National,* 17, 28-29 mars ; 8, 15, 24 avril ; 8 et 17 mai 1842.

Stern (Daniel) [Marie de Flavigny, comtesse d'Agoult]. *Salon de 1842.* — *La Presse,* 8, 20, 27 mars, 6 et 22 avril 1842.

[Anonyme]. *Salon de 1842.* — *Revue de Paris,* 4ᵉ série, t. IV, p. 122-131 (*Peinture religieuse et historique*) ; 201-213 (*Tableaux de genre et paysage*) ; 261-273 (*Portraits. Sculpture*).

Album du Salon de 1842. Collection des principaux ouvrages exposés au Louvre reproduits par les peintres eux-mêmes ou sous leur direction, par MM. Alophe, Arnout, Alès, Baron, Bour, Dauzats, Fichot, Français, Gsell, Jacot, E. Leroux, Marvy, Mouilleron, Léon Noel. Texte par Wilhelm Ténint. Publié par Challamel. *Paris, chez l'éditeur, 4, rue de l'Abbaye, faubourg Saint-Germain,* 1842, in-4, 2 f. et 60 p. encadrées d'un filet mince.

La *Classification* des pl. est p. 60.

La couverture imprimée porte : *Salon* [de] *1842, publié par* M. Challamel. *Collection des principaux ouvrages exposés au Louvre....*

Thoré (T.). *Salon de 1842.* — *La Revue indépendante*, t. III, p. 525-532.

Voyez aussi l'article suivant.

Dupré (Georges) [Théophile Thoré]. *Salon de 1842.* — *Revue du progrès politique, social et littéraire*, t. III, p. 224-232.

Voyez l'article précédent.

Société libre des Beaux-arts. Examen critique du Salon de 1842. Rapport de M. Jules Varnier, secrétaire de la Société. Extrait des « Annales » de la Société. *Paris, impr. Ducessois, 55, quai des Grands-Augustins*, 1842, in-8, 21 p. et 1 f. non chiffré.

La couverture imprimée sert de titre.

Le faux-titre et le titre de départ portent: *Opinion exprimée au nom de la Société libre des beaux-arts sur le Salon de 1842, par une commission spéciale et rédigée par* M. Jules Varnier, *rapporteur de cette commission.*

Le feuillet non chiffré, intitulé *Note,* reproduit un extrait de l'*Artiste* qui avait réimprimé ce travail.

## 1843

Bertall [Albert d'Arnoux dit]. Le Salon de 1843 (Ne pas confondre avec celui de l'artiste éditeur Challamel, éditeur artiste [sic]). Appendice au livret. Avec 37 copies par Bertall. Études faites aux portes du Louvre le 15 mars 1843. *Paris, Ildefonse Rousset, rue Richelieu, 76,* in-8.

Ce fascicule, paginé 89-104, forme la septième livraison d'un album intitulé : *Les Omnibus à 30 centimes,* annoncé comme devant avoir vingt livraisons et dont huit seulement ont paru : on trouvera dans le *Manuel* de M. Georges Vicaire (v° Bertall) la description de ces huit fascicules.

Gringalet au Salon, espèce de critique, par Bathild Bouniol. *Paris, Paul Guilbert, libraire, 21, quai Voltaire, et chez l'éditeur, 23, quai Malaquais*, 1843, in-8, 29 p. [*N.* V. p. 19525].

La couverture imprimée sert de titre.

Réunion d'articles parus dans l'*Indicateur de Seine-et-Marne*, et qui devait former quatre ou cinq livraisons d'une demi-feuille chacune, paraissant tous les dix jours. Le texte semble complet en quatre livraisons.

Salon de 1843. L'Antidote ou Revue critique de la critique. N° 1. *Paris, au Comptoir des imprimeurs unis*, 1843, in-32, 32 p. [*N. V.* 24614].

Épigr. :

*Ne sus Minervam.*

Phœd.[re]

Delécluze (E.-J.). *Le Salon de 1843.* — *Journal des Débats*, 15 mars ; 1er, 4 et 20 avril 1843.

Despréaux. Appel au public sur un déni de justice du jury de peinture. *Impr. Dupont*, 1843, feuillet in-4.

Mentionné d'après Montaiglon. Il s'agit sans doute du refus d'un ou plusieurs tableaux. L'auteur prenait le titre de vérificateur de l'enregistrement en retraite.

Examen critique du Salon de 1843. Rapport rédigé au nom de la Société libre des Beaux-arts et lu à la séance publique du 14 mai 1843, par M. Charles Calemard de la Fayette, membre de la Société. *Paris, impr. Bourgogne et Martinet*, 1843, in-8, 16 p. [*N. V.* p. 19443].

P. 13-14, l'auteur passe en revue et caractérise en quelques mots les comptes rendus, dont il ne nomme pas les auteurs, parus dans le *Courrier français*, la *Revue indépendante*, l'*Artiste*, les *Beaux-arts*, le *Constitutionnel*, le *National*, le *Messager*, le *Journal des Débats*, le *Siècle*, la *Presse* et le *Moniteur*.

Pr. H. [Prosper Haussard]. *Beaux-arts. Salon de 1843.* — *Le National*, 15 mars [Considérations générales], 24 (Cogniet, Meissonier, etc.); 29 mars (Adolphe Leleux, Robert Fleury, Papety, Horace Vernet, Steuben); 6 avril (Drolling, Blondel, etc.); 24 avril (Sculpture); 27 avril (Peinture); 14 mai (*les Églises, les galeries de Versailles* [travaux pour]); 21 mai (*Paysage, les Artistes exclus par le jury. Exposition du boulevard Bonne-Nouvelle*).

Houssaye (Arsène). *Salon de 1843.* — *Revue de Paris*, 4e série, t. XV, p. 284-295, et t. XVI, p. 32-46 et 107-126.

Karr (Alphonse). *Exposition des tableaux.* — *Les Guêpes*, avril 1843, p. 19-30.

[Albert de la Fizelière]. *Salon de 1843.* — *Bulletin de l'Alliance des arts,* t. 1er, 25 mars, 10 et 25 avril, 10 mai 1843.

Articles anonymes très courts que l'on peut, je crois, attribuer au jeune collaborateur de la revue fondée par Joseph Techener et Paul Lacroix. Cependant son exemplaire du *Bulletin de l'Alliance des arts,* qui m'appartient aujourd'hui, ne porte aucune marque de nature à confirmer cette supposition.

Peisse (Louis). *Le Salon.* — *Revue des Deux Mondes,* 1er avril (p. 85-109) et 15 avril 1843 (p. 255-287).

Pelletan (Eugène). *Salon de 1843.* — *La Sylphide,* 4e série, t. VII, p. 226-227, 252-254, 269-271, 291-292, 300-302, 364-366.

*Fab. P. [Fabien Pillet]. *Salon de 1843.* — *Le Moniteur universel,* 17, 24 mars ; 3, 16, 19, 24 avril ; 1er, 8 et 15 mai 1843.

Stern (Daniel) [Marie de Flavigny, comtesse d'Agoult]. *Le Salon.* — *La Presse,* 15, 20, 25 mars ; 3 et 12 avril 1843.

Album du Salon de 1843. Collection des principaux ouvrages exposés au Louvre, reproduits par les peintres eux-mêmes ou sous leur direction, par MM. Alophe, Baron, Bayot, Bour, Eug. Cicéri, Dauzats, Français, Jorel, Lemoine, Loire, Marvy, Mouilleron, Victor Petit, Sabatier, W. Wyld. Texte par Wilhelm Ténint. Publié par M. Challamel. *Paris, Challamel, éditeur,* 1843, in-4, 2 f. et 60 p.

La *Classification* est p. 60.
La couverture imprimée porte : *Salon* [de] *1843, publié par* M. Challamel. *Collection des principaux ouvrages exposés au Louvre.*

[?] *Salon de 1843.* — *L'Artiste,* 3e série, t. III, p. 177-182, 193-196, 209-213, 225-229, 241-245, 257-260, 273-277, 289-293, 305-310, 321-325.

Tous ces articles sont anonymes et sauf les deux premiers, intitulés, l'un : *Iniquités du jury. Coup d'œil général,* l'autre : *Encore le jury,* aucun ne porte de titre spécial. Il y a de plus sous le titre de : *Album du Salon de 1843* un commentaire, également anonyme, des œuvres d'art reproduites hors texte par le journal. Ce sont les suivantes :
— Louis Boulanger. *La Mort de Messaline.* Lith. par l'auteur (tableau refusé par le jury).
— Staal. *Mme Calinka de Dietz,* pianiste de S. M. R. la reine de Bavière.

— Leullier. *Chasse aux lions.* Lith. par Gerlier.

— Cibot. *Sainte Anne* [*l'Éducation de la Vierge,* selon le livret]. Lith. par Lassalle.

— Eugène Giraud. *Le Colin-Maillard.* Gr. à la sanguine par Riffaut.

— *Les Crêpes.* Gr. à la sanguine par le même.

— M<sup>lle</sup> C. Henry. *Une mère pleurant son enfant mort.* Lith. de l'auteur.

— Eug. Giraud. *Épisode d'une razzia.* Lith. par Valerio.

— E. Loubon. *Les Faucheurs.* Gr. par Fouilloux.

— Robert Fleury. *Charles-Quint ramassant le pinceau du Titien.* Lith. par Alophe.

— G. Dauphin. *Les Derniers apprêts de la sépulture du Christ.* Lith. par Griselle.

— André Durand. *Cathédrale des Patriarches au Kremlin* (Tableau refusé par le jury, lith. par l'auteur).

— B. Menn. *Les Syrènes et Ulysse.* Lith. par l'auteur.

— L. Pérèse. *L'Hombre.*

— Isidore Bourgeois. *Ancienne prison de Château-Renard.* Aquarelle gr. par L. Marvy.

— Ed. Elmerich. *Paysans alsaciens.*

— Léon Moreaux. *Camoens dans la prison de Goa.*

— Wattier. *Rêverie.* Aquarelle repr. en couleur.

— Pennautier (Vicomte Amédée de). *Environs de Clisson.* Eau-forte.

— Ed. Hildebrandt. *Le Hâlage* (Hollande).

— Henri Baron. *Les Condottieri.* Gr. sur acier par Carrey.

— Armand Leleux. *Montagnards de la Forêt-Noire* [*Repos sous les arbres,* suivant le livret]. Gr. par Riffaut.

— Louis Leroy. *Hameau des Gressels* [*Intérieur de forêt dans le Morvan*]. Eau-forte. Cette dernière planche a paru dans le tome IV de la 3<sup>e</sup> série de l'*Artiste*.

.[Anonyme]. *Salon de 1843.* — *Revue indépendante,* t. VII, p. 228-243, 583-593 ; t. VIII, p. 72-88.

[Anonyme]. *Salon de 1843.* — *Les Beaux-arts, illustrations des arts et de la littérature* [publiés par Léon Curmer], t. I<sup>er</sup>, p. 1-12, 25-29, 41-47, 57-64, 75-77, 89-93, 105-110, 121-124, 137-140, 153-155, 169-172 [*N.* Inv. Z. 1466. Réserve].

La plupart de ces articles ont pour culs-de-lampe des dessins de petites proportions gravés sur bois, d'après divers tableaux du Salon : p. 12, *Vue prise à Aumale,* par Legentil ; p. 29, *Environs de Lyon,* par Théophile Blanchard ; p. 64, *Marée basse sur les côtes d'Angleterre,* par Hoguet ; p. 77, *Vue de la rue de la Kasbah d'Alger,* par Théodore Frère ; p. 93, *Intérieur de forêt* (Fontainebleau), par

Thierrée ; p. 110, *Vue prise au bord de la Loire (Saumur)*, par Ch. Lefebvre ; p. 140, *Chevaux de hallage*, par Foussereau ; p. 172, *Château-Renard* (Loiret), par Isidore Bourgeois.

L'éditeur a également donné un certain nombre de planches hors texte d'après les tableaux de ce même Salon, mais sans que rien n'indique qu'ils y avaient figuré ; le livret supplée, il est vrai, à cet oubli et m'a permis d'établir le relevé suivant :

— Robert-Fleury. *Charles-Quint ramassant le pinceau du Titien*. Lith. par Mouilleron.

— John Elwes. Lith. par Mouilleron.

— Ad. Leleux. *Chansons à la porte d'une posada*. Lith. par Français.

— Couture. *Un Trouvère*. Lith. par H. Baron.

— Antonin Moine. *M<sup>me</sup> Jules Janin*. Pastel lith. par Menut Alophe.

— Charlet. *Le Ravin*. Lith. par Lalaisse.

— Isabey (Eugène). *Vue du port de Boulogne*.

— Ch. Leroux. *Une Prairie*. Lith. par Français.

— H. Baron. *Condottieri*. Lith. par le même.

— Léon Cogniet. *Le Tintoret peignant sa fille morte*.

— Eugène Buttura. *Un Ravin*. Lith. par Français.

*Salon de 1843*. — *L'Illustration*, t. 1$^{er}$, p. 44, 56, 68, 88, 120, 183.

Articles anonymes et presque tous fort courts, accompagnés de bois peu nombreux. Les plus curieux sont ceux qui représentent l'entrée du Musée le jour de l'ouverture, la vue du salon carré et celle de la galerie de sculpture. Les tableaux reproduits sont ceux d'Eugène Giraud (*le Colin-Maillard et les Crêpes*), Isabey, Henri Baron, Leleux, Achille Devéria, Couture et Charlet ; la statuaire est représentée par *la Science*, de Desbœufs ; *l'Enfant et le Chien*, de Maindron, et le *Duquesne* (réduction), de Dantan aîné.

*Wey (Francis). Salon de 1843*. — *Le Globe*, 23 mars ; 1$^{er}$ et 14 avril ; 2-3 et 4 mai 1843.

## 1844

*Blanc (Charles). *Salon de 1844*. — *L'Almanach du mois, fondé par des députés et des journalistes*, t. 1$^{er}$, p. 195-207, 286-295.

[Anonyme]. *Salon de 1844*. — *Les Beaux-arts, illustrations des arts et de la littérature* (publiés par Léon Curmer), t. II,

p. 385-390, 401-404, 417-420 ; t. III, p. 14, 17-20, 33-35, 49-51, 65-69, 81-84, 97-100 [*N. Inv. Réserve. Z. 1467, 1468*].

Ces articles sont accompagnés des planches suivantes, au sujet desquelles il y a lieu de faire la même remarque que pour celles de l'année précédente.

— Baron (Henri). *Giorgione Barbarelli faisant le portrait de Gaston de Foix, duc de Nemours.*

— Troyon. *Paysage* (forêt de Fontainebleau). Gr. par Marvy.

— Lécurieux. *Saint Bernard allant fonder l'abbaye de Clairvaux.* Lith. par Mouilleron.

— Papety. *Tentation de saint Hilarion.* Lith. par Eugène Leroux.

— Couture. *L'Amour de l'or.* Lith. par Mouilleron.

— C. Flers. *Vue prise à Briseport* (Normandie). Gr. par L. Marvy.

— Émile Perrin. *Malfilâtre mourant.* Lith. par Auguste Lemoine.

— C. Fortin. *Douleur !* Lith. par l'auteur.

— Blanchard (Théophile). *Vue prise sur les bords de l'Oise.* Lith. par l'auteur.

— Guignet (Adrien). *Salvator Rosa chez les brigands.* Lith. par Eugène Leroux.

Album du Salon de 1844. Collection des principaux ouvrages exposés au Louvre, reproduite par les peintres eux-mêmes ou sous leur direction, par MM. Alophe, H. Baron, Challamel, Cornuel, Dauzats, Célestin Deshays, Français, Théodore Frère, Laurens, Aug. Lemoine, Marville, Marvy, Mozin, etc. Avec texte. Publié par Challamel. *Paris, Challamel,* 1844, in-4, 2 f. et 60 p. (la dernière non chiffrée).

La p. n. ch. contient la *Classification* des planches.

La couverture imprimée porte : *Salon* [de] *1844. Collection des principaux ouvrages exposés au Louvre.*

[?] *Diderot au Salon de 1844.* — *La Chronique, revue universelle,* troisième année, t. V, p. 100-109, 163-172, 231-235, 289-294.

Articles anonymes en forme de dialogues, précédés ou accompagnés d'une sorte de mise en scène dont l'auteur m'est inconnu.

Delécluze (E.-J.). *Le Salon.* — *Journal des Débats,* 15 et 21 mars, 2 avril et 2 mai 1844.

Gautier (Théophile). *Salon de 1844.* — *La Presse,* 26, 27, 28, 29 et 30 mars ; 2 et 3 avril 1844.

Pr. II. [HAUSSARD (Prosper)]. *Salon de 1844.* — *Le National*, 15, 23, 30 mars ; 12, 23 avril ; 4, 12 et 24 mai 1844.

Revue du Salon de 1844, par M. ARSÈNE HOUSSAYE. Illustrée de gravures d'après les meilleurs tableaux de l'Exposition. *Paris, aux bureaux de l'Artiste, rue de Seine-Saint-Germain, 29, Martinon, éditeur, rue du Coq-Saint-Honoré, 4* (impr. Gustave Gratiot), MDCCCXLIV (1844), in-4, 2 f. et 80 p. [*N. V.* p. 15171].

Texte encadré d'un double filet noir.
La première livraison est enregistrée dans la *Bibliogr. de la France* du 23 mars 1844. La couverture imprimée annonce trente gravures. Dans l'ex. de dépôt manquent les p. 17-20.
Le chapitre XIII (*Pastels*) est, d'après une note, rédigé par GABRIEL LAVIRON. Il y a, p. 43 et 47, deux pièces de vers adressées par AUGUSTE DESPLACES à Th. Caruelle d'Aligny et à Vincent Vidal. P. 73-80, *le Salon à vol d'oiseau* (vers), par HENRI VERMOT. Les vignettes, fleurons et culs-de-lampe sont empruntés à diverses publications.
Les planches jointes à l'ex. de dépôt sont les suivantes :

— DECAMPS. *La Comédie en plein vent.* E. VETIL (aquatinte). [Une note au bas de la couverture de la première livraison prévient que le tableau reproduit n'a pas figuré au Salon de 1844.]

— T. COUTURE. *L'amour de l'or.* EDMOND HÉDOUIN sc. (Eau-forte).

— TH. FRÈRE. *Ancienne porte Babazoun, à Alger.* A. M. WARSTER (Gr. sur acier).

— HAZÉ. *Abraham Duquesne.* Lith. par l'auteur.

— COUTURE. *Joconde.* A. RIFFAULT sc.

— P. THUILLIER. *Vue du Puy en Vélay.* N. BERCHÈRE lith.

— MARILHAT. *Village, près de Rosette.* H. BERTHOUD del. (aquatinte).

— CH. LE ROUX. *Paysage.* L. MARVY sc.

— ALEX. GUILLEMIN. *Le Vieux matelot.* Lith. par ÉMILE MANCEAU.

— DIAZ. *Vue du Bas-Bréan.* L. MARVY sc.

— N. BERCHÈRE. *Gil-Blas, le barbier et le comédien.* Lith. par l'auteur.

— AIMÉ MILLET. *Baptistère de Saint-Germain-l'Auxerrois.* Lith. par l'auteur.

— N. DIAZ. *Le Maléfice.* Gr. par MANCEAU jeune.

— LOUIS LEROY. *Étang des Lavandières.* Gr. par l'auteur.

— TH. CHASSERIAU. *Jésus au jardin des Oliviers.* Lith. par ED. HÉDOUIN.

— ARMAND LELEUX. *Laveuses à la fontaine (Montagnes de la Forêt-Noire).* Lith. par ED. HÉDOUIN.

— COROT. *Vue de la campagne romaine.* L. MARVY sc. (vernis mou).

— A. GUIGNET. *Salvator Rosa chez les brigands.* RIFFAUT sc.

Les articles réunis ici ont paru dans l'*Artiste* du 10 mars au 28 avril (3e série, t. V), et du 3 au 26 mai (4e série, t. Ier). Il y a dans le volume quelques interversions et additions et quelques suppressions aussi, notamment celle d'une appréciation extrêmement sévère du *Baptême de Clovis*, par Jean Gigoux. Deux planches hors texte, un *Ensevelissement de la Vierge*, par Pilliard, et une *Notre-Dame de Pitié*, par Louis Boulanger, manquent également dans l'illustration définitive de ce compte rendu.

*Huard (Étienne). Salon de 1844. — Journal des artistes*, 18e année (1844), t. Ier, p. 113-117, 129-131, 145-147, 161-164, 179-182.

Karr (Alphonse). *Musée du Louvre. Exposition de 1844.* — *Les Guêpes*, avril 1844, p. 33-62.

La Fizelière (Albert de). *Salon de 1844.* — *L'Ami des arts*, t. II, p. 216-222, 239-242, 271-281, 303-314, 335-348, 515-434.

Le même volume contient (p. 243-251) une *Lettre sur le Salon de 1844*, par Ad. Desbarolles, et (p. 488-498) un extrait intitulé : *Opinion de la presse allemande sur l'exposition française de 1844*, traduit par le même Desbarolles, mais sans indication du journal ou de la revue qui la lui a fournie.

Il y a en outre diverses planches hors texte d'après des œuvres exposées au Salon :

P. 270. P. Girard. *Un Moulin au bord de la Marne*. Eau-forte, d'après une aquarelle.

P. 334. L. Pérèse. *Une Vendangeuse*.

P. 510. Th. Frère. *Environs de Constantine*.

Laverdant (Désiré). *Salon de 1844.* — *La Démocratie pacifique*, 30 mars ; 25, 26, 29 avril ; 2, 6, 7, 11, 13, 16 et 17 mai 1844.

*Lemer (Julien). *Salon de 1844. A Madame P. G.* — *Revue parisienne* [*Sylphide*], t. IX, p. 266-268, 282-284, 312-316, 348-350, 364-366, 378-380.

La Faloise (F. de) [Frédéric de Mercey]. *Salon de 1844.* — *Revue de Paris*, 4e série, t. XXVII, p. 349-361, et t. XXVIII, p. 43-58 et 198-213.

Peisse (Louis). *Le Salon. La Sculpture et la Peinture françaises en 1844.* — *Revue des Deux Mondes*, 15 avril, p. 338-365.

En 1845, la *Revue des Deux Mondes* ne publia point de compte

rendu du Salon, mais l'année suivante elle récupéra la collaboration de Gustave Planche et la conserva, non sans intermittences, jusqu'au décès du critique (1857).

\*Fab. P. [Fabien Pillet]. *Salon de 1844.* — *Le Moniteur universel,* 17, 22, 25 mars ; 1ᵉʳ, 8-9, 15, 22, 29 avril ; 5 et 12 mai 1844.

Promenade au Salon [de] 1844 et aux galeries des Beaux-arts. *Paris, Desloges, éditeur-libraire, rue Saint-André des Arts, 39,* mdcccxliv, in-18, 53 p. [*N.* V. 24615].

P. 3. *Salon.* P. 27. *Galeries des Beaux-arts* (boulevard Bonne-Nouvelle, 20 et 22). P. 31. *Exposition Barye, bronzes d'art* (rue de Choiseul, au coin de celle d'Hanovre). Les p. 39 et suivantes sont remplies par des réclames industrielles et des annonces de librairie.

\**Salon de 1844.* — *L'Illustration,* t. III, p. 35, 71, 84, 103, 131, 148, 167.

Articles anonymes, Bois d'après divers tableaux de Corot (*l'Incendie de Sodome*), Leleux, Eugène Tourneux, Dauzats, Lemud, Léon Fleury, Karl Girardet, Louis Canon, Alfred de Dreux, Tony Johannot, Ziégler, Janet-Lange, Bonnegrâce, Théodore Frère, Marilhat, Chacaton, Horace Vernet, Henri Scheffer, Uzanne, Montfort, Lepoittevin, Marandon, Ch. Malankiewicz, H. Baron, Madrazo, Louis Français et Couture ; les statues de Maindron (*Velléda*), de Dantan jeune, de Grass, de Husson, et des projets de décoration partielle de Notre-Dame, par Amédée Couder, architecte. Il y a de plus, p. 116-117, une *Revue pittoresque du Salon,* par Bertall, dont les charges visent principalement les portraits désignés seulement ici par les numéros que leur assignait le livret.

Le Salon de 1844, précédé d'une lettre à Théodore Rousseau, par T. Thoré. Avec une eau-forte de M. Jeanron, d'après un paysage de M. Rousseau. *Paris, Alliance des Arts, rue Montmartre, 178, et chez M. Masgana, galeries de l'Odéon,* 1844, in-12, xxxvi-144 p. [*N.* V. 24616].

On lit au verso du faux-titre : « Le Salon de 1844 a été publié en grande partie dans le *Constitutionnel* et la lettre à Théodore Rousseau a paru dans l'*Artiste*. »

Ensuite est annoncé « pour paraître prochainement » un volume intitulé *les Peintres français depuis la Révolution* qui n'a jamais été publié.

Quelques exemplaires du *Salon de 1844* ont été tirés sur papier azuré.

L'eau-forte de Ch. Jacque est gravée d'après un tableau intitulé : *Dessous de bois*, par M. Jules Guiffrey (*L'Œuvre de Ch. Jacque* [1866, in-8], n° 32), et qui n'avait pas figuré au Salon ; on sait que Théodore Rousseau fut exclu par les jurys académiques à partir de 1836 et qu'il ne reparut aux Salons annuels qu'après la révolution de février 1848.

## 1845

BAUDELAIRE-DUFAYS. Salon de 1845. *Paris, Jules Labitte, éditeur, 3, quai Voltaire*, 1845, in-12, 72 p. [*N. V. 24617*].

Au verso de la couverture sont annoncés comme « sous presse, du même auteur » : *De la Peinture moderne*, et « pour paraître prochainement » : *De la Caricature : David, Guérin et Girodet*. Ni les uns ni les autres de ces travaux n'ont paru, au moins sous cette forme.

Le *Salon de 1845* a été réimprimé dans les *Curiosités esthétiques*, t. II des *Œuvres complètes* du poète, publiées chez Michel Lévy (1869).

BLANC (Charles). *Salon de 1845*. — *La Réforme*, 16, 26, 31 mars ; 9, 16, 26 avril ; 17 mai ; 4 juin 1845.

Le quatrième article (9 avril), tout entier consacré à Decamps et à son *Histoire de Sanson*, a été reproduit presque intégralement et sans indication de provenance dans la notice qui fait partie de l'*Histoire des peintres*.

DELÉCLUZE (E.-J.). *Salon de 1845*. — *Journal des Débats*, 15, 18, 22 mars ; 9, 22 avril, et 12-13 mai 1845.

GAUTIER (Théophile). *Salon de 1845*. — *La Presse*, 11, 18, 19, 20 mars ; 15, 16, 17, 18 et 19 avril 1845.

GUILHERMY (F. DE). *Salon de 1845*. — *Annales archéologiques*, t. II, p. 350-362.

E. DE G. [EUGÈNE DE GUÉPOULAIN]. *Salon de 1845*. — *L'Almanach du mois, revue de toutes choses, par des députés et des journalistes*, t. III, p. 207-213, 270-276.

Il y a de plus dans le même volume (p. 158-165) un article de CHARLES BLANC, intitulé *A la veille du Salon*, où l'auteur dit quelques mots des critiques, ses confrères (Th. Gautier, Haussard, Thoré), et des artistes dont la présence ou l'abstention au Salon futur préoccupait le public.

GUILLOT (Arthur). *Salon de 1845*. — *Revue indépendante*, t. XIX, p. 230-241, 380-398, 504-520 ; t. XX, p. 53-81.

Pr. H. [Prosper Haussard]. *Salon de 1845*. — *Le National*, 23, 30 mars ; 6, 13, 24 avril ; 4 et 11 mai 1845.

Annales de la Société libre des Beaux-arts. Opinion exprimée au nom de la Société libre des Beaux-arts sur le Salon de 1845 et sur les travaux exécutés dans les monuments publics pendant l'année académique 1844-45, par M. Jacquemart, rapporteur des commissions spéciales du Salon, d'encouragement et de recherches. *Paris, Carillian-Guerry et V. Dasmont*, avril 1845, in-8, 20 p. [*N*. Inv. V. 42346].

Titre pris sur un titre de départ. La couverture imprimée porte : *Annales de la Société libre des beaux-arts. Tome XIV. Année 1844* (Supplément au]. *Premier cahier*. Les mots placés ici entre crochets sont manuscrits dans l'ex. de la B. N.

Le rédacteur de cette « Opinion » était Albert Jacquemart, qui attacha plus tard son nom à d'importants travaux sur la céramique orientale et européenne et qui fut aussi l'un des premiers historiens du Meuble de la Renaissance française; son fils Jules (1837-1880) s'est créé une place hors de pair dans la gravure à l'eau-forte.

Jeanron (Philippe-Auguste). *Beaux-arts. Peinture*. — *La Pandore, revue des mœurs, de la littérature, des beaux-arts et de la mode*, t. I$^{er}$, p. 186-188, 201-205, 218-220, 236-237, 265-267 (1$^{er}$ avril-15 juin 1845).

Ces articles, dont aucune rubrique spéciale ne fait connaître l'objet, sont accompagnés des planches suivantes :

— Français. *Vue prise à Bougival*. Lith. par l'auteur.

— Hédouin (Edmond). *Chants ossalais*. Lith. par Mouilleron.

— Ad. Leleux. *Départ pour le marché*. Eau-forte par Edmond Hédouin.

Karr (Alphonse). — *Musée du Louvre* (sic). — *Les Guêpes*, avril 1845. p. 42-74.

La Fizelière (Albert de). *Beaux-arts. Salon de 1845*. — *Bulletin de l'Ami des arts*, t. III, p. 289-293.

Cet article, fort court et présenté d'ailleurs comme une simple introduction, est suivi, sous le titre de *Revue des journaux* (p. 294-340), d'extraits commentés des critiques spéciales parues dans l'*Artiste*, la *Gazette universelle des beaux-arts*, le *Moniteur des arts*, le *Journal des Débats*, la *Presse*, la *Revue de Paris*, l'*Illustration*, la *Pandore*, le *National*, la *Démocratie pacifique*, le *Courrier français*. Il y a de plus

(p. 346-402) une *Lettre sur le Salon de 1845,* par AD. DESBAROLLES qui est le véritable compte rendu annoncé par le journal.

*LA GARENNE (Paul DE). *Exposition royale du Louvre.* — *Le Courrier français,* 19 et 26 mars ; 2, 9 et 16 avril 1845.

De la mission de l'art et du rôle de l'artiste. Salon de 1845, par D. LAVERDANT (Extrait des 2e et 3e livraisons de « la Phalange », revue de la science sociale). *Paris, aux bureaux de* la Phalange, *10, rue de Seine,* 1845, in-8, 64 p. [*N.* Inv. V. 44039].

Examen critique de l'exposition des beaux-arts en 1845, par LUCIEN-STÉPHANE LECLERC, professeur d'histoire à l'École primaire supérieure fondée par la ville de Paris, membre de la Société scientifique orientale, membre fondateur de la colonie de Mettray. Opuscule extrait du « Moniteur industriel » et offert à la colonie. Prix : 1 fr., au profit de la colonie de Mettray. *Paris, aux bureaux du* Moniteur industriel, *rue Caumartin,* 39, avril et mai 1845, in-8, 44 p. et 1 f. non chiffré [*N.* Inv. V. 29061].

ÉPIGR. :
        *Multa paucis.*

Le feuillet non chiffré porte les titres d'ouvrages annoncés comme « devant paraître prochainement » et dont aucun n'a vu le jour.

LENORMANT (Ch.). *Un mot sur l'ouverture du Salon.* — *Le Correspondant,* t. IX, p. 906-911.

Article d'introduction. La suite promise n'a pas paru.

A. L. [ADRIEN DE LONGPÉRIER]. *Salon de 1845.* — *Revue archéologique,* 2e année, 1re partie, p. 56-64.

Attribué par Montaiglon à A. Leleux, éditeur de la *Revue archéologique,* cet article, où sont signalés d'assez nombreux anachronismes, est en réalité d'ADRIEN DE LONGPÉRIER, et il a été réimprimé par les soins de M. G. Schlumberger, au tome VI, p. 341-352, des *Œuvres* du savant numismate (1882-1886, 7 vol. in-8).

Le hasard a fait tomber entre mes mains l'exemplaire même du *Livret de 1673,* offert par Montaiglon à Longpérier qui n'a point corrigé l'erreur commise à son préjudice ; cet exemplaire ne porte d'ailleurs aucune note.

*MURGER (Henry). *Salon de 1845.* — *Moniteur de la mode,* 20 mars et 20 avril 1845.

Le premier article seul est signé ; le second est anonyme.

*Pelletan (Eugène). *Salon de 1845*. — *La Démocratie pacifique*, 16, 24, 25, 31 mars ; 7, 21 et 30 avril 1845.

*Fab. P. [Fabien Pillet]. *Salon de 1845*. — *Le Moniteur universel*, 17, 21, 26, 31 mars ; 6, 14, 21, 28 avril ; 6 et 12-13 mai 1845.

XXX. [Riancey (Henry de)]. *Salon de 1845*. — *L'Univers*, 13, 24 avril ; 17 juin et 6 juillet 1845.

Le dernier article porte seul la signature de l'auteur.

P. L. [Th. Thoré]. *Salon de 1845. De la valeur vénale des ouvrages d'art exposés au Louvre.* — *Bulletin de l'Alliance des arts*, 10, 25 mai 1845, p. 337-339 et 353-356.

La fin, annoncée pour le prochain numéro, n'a pas paru. Montaiglon attribuait cette statistique à Paul Lacroix, en raison des initiales dont ce premier article est signé, mais il est plus que probable qu'elle est l'œuvre de Théophile Thoré. La plupart des pronostics qu'elle contient se sont trouvés, par la suite, justifiés à tous égards.

Le Salon de 1845, précédé d'une lettre à Béranger, par T. Thoré. *Paris, Alliance des arts, rue Montmartre, 178, et chez M. Masgana, galerie de l'Odéon*, 1845, in-12, xxiii-167 p. [*N. V.* 24623].

On lit au verso du faux-titre : « Ce Salon de 1845 a été publié dans le *Constitutionnel*, ainsi que la lettre à Béranger ».

*Salon de 1845. — *L'Illustration*, t. V, p. 26, 39, 56, 74, 88, 120, 135, 152, 170, 183, 199 et 214.

Articles anonymes. Bois d'après Horace Vernet, Brascassat, Lécurieux, B. Roubaud, Robert-Fleury, Eug. Isabey, Fontenay, Karl Girardet, Corot (*Homère et les Bergers*), Hostein, Ph. Rousseau, Fritz Millet, Dauzats, Charpentier, Frillié, Loubon, Léon Fleury, Gleyre, Lafaye, Pharamond Blanchard, Henry Scheffer, Gérard-Seguin, Marandon de Montyel, Debon, Vassili Timm, Auguste Borget, Papéty, Eugène Tourneux, Lehmann, Vidal, Landelle, Théodore Frère, Malankiewicz, Joly, Lepoittevin, M$^{lle}$ Allier, Meissonnier, Susemihl, Français, Maréchal de Metz, Armand Leleux, Hipp. Bellangé, Delacroix (*Derniers moments de Marc-Aurèle*), Decamps (*Samson renversant le temple des Philistins*) ; un article spécial (p. 170-172), consacré à la sculpture et à l'architecture, est accompagné de dessins d'après les envois de Garraud, M$^{me}$ Dubufe, Simart, Gayrard fils, Jouffroy, Debay, Pradier, Loison et David d'Angers (*l'Enfant à la grappe*).

*Salon de 1845.* — *L'Artiste*, 4ᵉ série, t. III.

Compte rendu collectif, mais dont chaque partie est signée, ou distinguée par des initiales.

P. 161-165. I. A. HOUSSAYE. *Introduction.* — II. PAUL MANTZ. *Le Jury.* — III. Article anonyme commençant ainsi : « Le Salon est ouvert aujourd'hui.... »

P. 177-179 (IV). PAUL MANTZ. *Les Batailles.*

P. 180-183. *Lettre* [anonyme] *sur le Salon de 1845. A. M. V.-E.-B., à Rome*, accompagnée de cette note : « Bien que cette lettre ne soit pas toujours dans l'esprit de la critique du journal, nous l'avons accueillie comme une espèce de procès-verbal du Salon de 1845. » Une seconde lettre, également anonyme et adressée au même destinataire, se trouve p. 196.

P. 195 (V). PAUL MANTZ. *Peinture religieuse.*

P. 209-210 (VI). *M. Eugène Delacroix.* A. H. (ARSÈNE HOUSSAYE).

P. 225-228 (VII). X. (?) [Sur Decamps, Robert-Fleury, Chassériau].

P. 241-246 (VIII-IX). *La Critique et le Salon* (CH. CALEMARD DE LA FAYETTE). H. VERMOT. *La Peinture d'animaux.*

P. 257-260 (X). X (?). *Les portraits.*

Ces articles sont accompagnés par les planches suivantes réparties dans ce volume et dans le suivant.

— C. FLERS. *Un Moulin en Normandie* (pastel ovale). Gr. par L. MARVY.

— LOUBON. *Pâturage de Camargue.* Lith. par l'auteur.

— E. FAROCHON. *Qui trop embrasse mal étreint* [statue intitulée au livret : *Enfant chargé et embarrassé de fruits*].

— TROYON. *Une source.*

— ARMAND LELEUX. *Zingari* (Lombardie vénitienne). Lith. anonyme.

— DAVID D'ANGERS. *L'Enfant à la grappe* [légué par Gigoux au musée du Louvre].

— LOUIS LEROY. *Route cavalière, bois de Meudon.* Gr. à l'eau-forte par l'auteur.

— GIGOUX. *La Mort de Manon Lescaut.* Lith. par CISNEROS.

— A. GLAIZE. *Acis et Galatée.* Gr. par A. RIFFAUT.

— E. TOUDOUZE. *Bretagne* [*Paysage aux environs de Douarneney* (sic)]. Gr. par L. MARVY.

— FR.-JULES COLLIGNON. *Vache dans une écurie.* Eau-forte par l'auteur.

— ALÈS (Aug.-Fr.). *Le Loup et l'Agneau* [Étude de chêne].

— A. DESBŒUFS. *Psyché abandonnée par l'Amour* [Statue marbre].

— R. LEHMANN. *Vaneuse des Marais Pontins.* Gr. par A. RIFFAUT.

— LÉGER CHERELLE. *Petite Bacchante* [*Des enfants trainant un chariot chargé de fruits*]. Lith. par BECQUET.

— Th. Chassériau. *Ali ben Hamet, kalifat de Constantine.* Gr. par A. Masson [Le tableau est aujourd'hui au musée de Versailles].

— Mme Élisabeth Cavé. *Enfance de Paul Véronèse.* Gr. par A. Riffaut.

— Sébastien Cornu. *Jésus au milieu des docteurs.* Lith. par Alophe.

— B. Roubaud. *Fête moresque aux environs d'Alger.*

— Ed. Hédouin. *Chants ossalois.* Gr. par l'auteur.

— Wéry. *Forêt de Fontainebleau* [Intérieur de forêt, vue prise dans la vallée de la Sole]. Gr. à l'eau-forte par L. Marvy.

— Hubert. *Vue prise près de Tenay (Ain).* Aquarelle lith. par l'auteur.

— Aug. Lenoir. *La Nuit de la Toussaint.* Gr. par V. Normand.

— E. Delacroix. *L'Éducation de la Vierge.* Gr. par Edmond Hédouin.

— J. Vibert. *Le Christ descendu de la croix.* Gr. par le même.

\*Salon de 1845. — *Moniteur des arts, de la littérature et de toutes les industries relatives à l'art.... Album des expositions du Louvre.* Paris, Challamel, 1845, in-4.

Articles anonymes portant le titre inscrit ci-dessus, p. 41-42, 49-50, 57-61, 65-67, 73-76, 89-91, 97-100, 106-110, 113-117, 121-124, 129-131, 137-139, et accompagnés des planches suivantes, destinées sans aucun doute à former un album qui n'a pas paru :

— Dauzats. *Couvent de Sainte-Catherine au mont Sinaï.* Lith. par l'auteur.

— Français. *Le Soir.* Lith. par l'auteur.

— Mozin. *Louis XVI passant sur les grèves de Dives* (21 juin 1786).

— Gosse. *Derniers instants de saint Vincent Ferrier.* Lith. par Léveillé.

— Jeanne-Julien (Henri). *La Vierge et saint Jean* [au pied de la croix]. Lith. par A. Lemoine.

— H. Baron. *Les Oies du frère Philippe.* Lith. par l'auteur.

— Mlle Allier. *La Vieillesse indigente secourue par l'enfance pauvre* (colons de Petit-Bourg).

— Brascassat. *Paysages et animaux.*

— Debon (H.). *Bataille d'Hastings.* Lith. par Célestin Deshays.

— Papety. *Memphis.* Lith. par Léveillé.

— Schæffer (Francisque). *Souvenirs de Civita-Castellana.* Lith. par Bellel.

— Villeneuve (Jules). *Portrait en pied du duc d'Orléans.*

— Corot. *Daphnis et Chloé.* Lith. par Français.

— A. Joyard. *Les saintes femmes recueillant le sang de Jésus-Christ et les instruments de la Passion.* Lith. par Baron.

— Laurens (Jules). *Paysage.* Lith. par l'auteur.

— Ed. Jolin. *Le Vœu d'une mère. L'Action de grâces* [deux sujets sur la même feuille]. Lith. par A. Lemoine.

— M<sup>me</sup> Cavé. *Plan de la bataille d'Ivry* [jeux des enfants de Henri IV]. Lith. par Célestin Deshays.

— Ad. Leleux. *Départ pour le marché (Basses-Pyrénées)*. Lith. par Mouilleron.

— Chacaton. *Vue prise dans le Bourbonnais*. Gr. à l'eau-forte par L. Marvy.

— Hédouin (Edmond). *Chants ossalois*. Lith. par Mouilleron.

— Tirpenne. *Paysage*. Lith. par l'auteur.

— Decamps [Samson lâchant les renards porteurs de torches enflammées]. Lith. par Bellel.

— M<sup>me</sup> Eug. Grünn. *Intérieur de famille*. Lith. par Laurens.

— Pradier. *Phryné*. Lith. par Léveillé.

— H. Lehmann. *Vaneuse des Marais-Pontins*. Lith. par Pinçon.

— H. Flandrin. *Mater dolorosa*. Lith. par Laurens.

— Eugène Tourneux. *Les Harmonies de l'automne*, pastel. Lith. par Célestin Deshays.

— Leleux (Ad.). *Pâtres bas-bretons*. Lith. par Laurens.

— David d'Angers. *Étude d'enfant*. Lith. par Challamel.

— Bard. *Femmes grecques après le bain*. Lith. par l'auteur.

— Glaize (A.). *Consuelo et Anzoletto*, aquarelle. Lith. par Laurens.

— Guignet (Adrien). *Joseph expliquant les songes de Pharaon*. Lith. par Laurens.

## 1846

Arnoux (J.-J.). *Salon de 1846*. — L'Époque, 17, 25 mars ; 5, 7, 11, 16 avril ; 29 mai ; 15 juin 1846.

Ce *Salon* est resté inachevé.

1846. Le Salon caricatural, critique envers et contre tous, illustrée de soixante caricatures dessinées sur bois; 1<sup>re</sup> année. *Paris, Charpentier, libraire, Palais-Royal, galerie d'Orléans, 7, s. d., in-8, 2 f. et 26 p.* [N. V. 24619].

Une note de Bernard Prost attribue cette facétie à la collaboration de Théodore de Banville et d'Auguste Vitu ; si la supposition n'est étayée d'aucune preuve, elle est du moins très vraisemblable.

Cette « première année » n'a été suivie d'aucune autre.

Baudelaire-Dufays. *Salon de 1846. Paris, Michel Lévy frères, éditeurs des œuvres d'Alexandre Dumas, format in-18 anglais, rue Vivienne, 1, 1846, in-18, xi-132 p.*

Sur la couverture imprimée et sur le titre sont reproduits, encadrés dans un filet mince, les intitulés de la dédicace et des divers chapitres du volume.

Au verso de cette couverture sont annoncés « pour paraître prochainement » : *Les Lesbiennes*, poésies, et le *Catéchisme de la femme aimée*. *Les Lesbiennes* sont devenues plus tard *les Fleurs du mal*; du *Catéchisme de la femme aimée* ne subsistent que quelques chapitres publiés dans *le Corsaire* et réimprimés dans les *Œuvres posthumes*, recueillies en 1887 et en 1906 par MM. Eugène et Jacques Crépet.

Le Salon de 1846 a été réimprimé, comme celui de 1845, dans les *Curiosités esthétiques* de l'édition Lévy.

Lettre à M. B.... sur l'exposition de 1846. *Impr. E. Duverger, rue de Verneuil, 4*, in-8, 7 p. [*N.* V. 29062].

Signée BEAULIEU, de la Société royale des antiquaires de France, etc., et datée du 6 mars 1846. « Cette Lettre, dit une note p. 1, a paru dans le *Journal des Débats* du 14 mars, mais tronquée et mutilée de la plus étrange façon. »

Le nom complet de l'auteur était JEAN-LOUIS DUGAS DE BEAULIEU, mort en 1862. La Société des Antiquaires, en enregistrant son décès, promettait une notice rédigée par M. de La Villegille et qui n'a jamais paru.

*BLANC (Charles). *Salon de 1846*. — *La Réforme*, 25 mars ; 4, 10, 19 avril ; 1er, 12 et 27 mai 1846.

BRUNIER (Charles). *Salon de 1846*. — *La Démocratie pacifique*, 21 et 29 mars ; 7 et 18 avril, et 21 mai 1846.

Il y a de plus dans le numéro du 22 avril et sous la même rubrique un article d'ALEX. TOUSSENEL intitulé *Bêtes et Fleurs*.

CHAMPFLEURY. *Salon de 1846*. [Peinture]. — *Le Corsaire-Satan*, 24 mars ; 7, 16, 29 avril ; 17 et 23 mai 1846.

Voyez ci-dessous COURTOIS.

Réimpr. par M. Jules Troubat dans le volume intitulé : *Œuvres posthumes de* CHAMPFLEURY. *Salons* (1846-1851), décrit dans les généralités du présent travail.

COURTOIS (A.). *Salon de 1846*. — *Le Corsaire-Satan*, 16 mars et 3 avril 1846.

Le premier article est une sorte d'introduction, le second est consacré à la sculpture. L'examen de la peinture avait été confié à Champfleury ; voyez l'article précédent.

Catalogue complet du Salon de 1846, annoté par A.-H. DELAUNAY, rédacteur en chef du « Journal des Artistes ». *Paris, au bureau du Journal des Artistes, 9, rue Mazarine, et chez tous les libraires, s. d.,* in-18, 181 p.

Réimpression du livret officiel, augmentée d'appréciations personnelles, presque toujours courtes et le plus souvent malveillantes, avec de fréquents renvois au *Journal des artistes*.

DELÉCLUZE (E.-J.). *Le Salon de 1846.* — *Journal des Débats*, 25, 31 mars ; 12 avril et 2 mai 1846.

DES ESSARTS (Alfred). *Salon de 1846.* — *L'Écho français*, 17, 27 mars ; 1er, 9, 17, 24 avril et 5 mai 1846.

DILL..... [?]. (A.). *Salon de 1846.* — *La Patrie*, 21, 23 mars ; 3, 7, 8, 18, 23, 25 avril ; 6, 16, 21, 22 et 23 mai 1846.

DU MOLAY-BACON (E.). *Salon de 1846.* — *L'Esprit public*, 15 mars ; 4, 27 avril ; 6, 14 et 21 mai 1846.

Opinion exprimée au nom de la Société libre des beaux-arts, par M. FOURNIER, rapporteur de la commission du Salon. Séance publique annuelle du 17 mai 1846. — *Annales de la Société libre des beaux-arts*, t. XV, année académique 1845-1846. Paris, impr. Ducessois, décembre 1846, in-8.

Cette *Opinion* occupe les p. 17-31 de ce volume. Montaiglon semble avoir eu sous les yeux un tirage à part que je n'ai pas vu et qui n'est pas mentionné dans la *Bibliographie de la France* de 1846.

L'auteur, qui demeurait, 1, pelouse de Chaillot, et dont j'ignore le prénom, ne figure sur les listes de la Société, à titre d'amateur, qu'aux années 1845-1847. Il a eu un homonyme (Léon Fournier), demeurant rue des Blancs-Manteaux, et admis, également comme « amateur », le 3 mai 1853.

GAUTIER (Théophile). *Salon de 1846.* — *La Presse*, 31 mars ; 1er, 2, 3, 4, 7, 8 avril 1846.

Diogène au Salon. 1re année, 1846. *Paris, Gustave Sandré*, 1846, in-12, 119 p.

J'ai sous les yeux un ex. annoté par un contemporain qui, dans l'une de ses gloses, déclare que « M. de Gosse pourra prendre un jour une belle place au *Tintamarre* ». Si la supposition du commentateur est juste, il faudrait donc restituer cette critique à M. BERTRAND-

Isidore Salles, devenu préfet sous le second Empire, et qui avait signé du pseudonyme : Isidore S. de Gosse une *Histoire naturelle, drôlatique et philosophique des professeurs au Jardin des plantes* (G. Sandré, 1846, in-12), devenue rare et encore aujourd'hui très recherchée. On remarquera d'ailleurs que le *Diogène au Salon* avait le même éditeur que l'*Histoire naturelle...*.

E. de G. [E. de Guépoulain]. *Salon de 1846*. — *L'Almanach du mois, revue de toutes choses, par des députés et des journalistes*, t. V, p. 235-237 et 289-315.

Le premier article est anonyme.

Guillot (Arthur). *Salon de 1846*. — *Revue indépendante*, 25 mars (p. 176-187), 10 avril (p. 296-315), 25 avril 1846 (p. 427-453).

Pr. H. [Prosper Haussard]. *Salon de 1846*. — *Le National*, 27 mars, 18 et 28 avril, 12 et 19 mai 1846.

*Jubinal (Achille). *Lettres sur le Salon de 1846*. — *Le Cabinet de lecture*, 1846, 1er semestre, p. 300-302, 348-350, 382-383, 445-446 et 540-542.

Karr (Alphonse). *Musée du Louvre* (sic). — *Les Guêpes*, mars 1846, p. 85-95.

Lenormant (Charles). *Salon de 1846*. — *Le Correspondant*, t. XIV, p. 376-395.

D'après un catalogue à prix marqués, il existerait de ce compte rendu un tirage à part.
Non réimpr. dans *Beaux-Arts et Voyages*.

*Menciaux (Alfred de). *Salon de 1846*. — *Le Siècle*, 25 mars ; 11 avril ; 1er, 9, 19 mai ; 3, 4, 5 et 15 juin 1846.

*Salon de 1846*. — *L'Illustration*, t. VII, p. 35, 72, 87, 119, 137, 151, 167, 183, 200, 203, 219, 246.

Articles anonymes. Bois d'après Philippoteaux, P. Thuillier, Achille Devéria, Féron, Alfred de Dreux, Horace Vernet (*Bataille d'Isly*), E. Hostein, Ph. Rousseau, Ad. Leleux, Joyant, Comte Calix, Ed. Girardet, Ary Scheffer, Jules Noel, H. Debon, Champin, Français, Lécurieux, Diaz, Célestin Nanteuil, A. de Fontenay, Galimard, Billotte, Cabat, W. Timm, Porion, Biard, Borget, Duval-Lecamus, Léon Fleury,

Seigneurgens, C. Saglio, Roubaud, Louis Duveau, Lehmann, Nousveaux, Troyon, Haffner, Bouchet, Decamps (*Souvenirs de la Turquie d'Asie* et *Retour du berger*), Delacroix (*l'Enlèvement de Rébecca* et *Un Lion écrasant un serpent*, aquarelle), Karl Girardet, Jollivet, Armand Leleux, Guignet et Ch. Forget (vitraux).

La sculpture est représentée (p. 203-206) par des œuvres de Molnecht, Ottin, P. Grass, Pradier, Klagmann, J.-B. Barré (de Rennes), Gayrard fils, Maindron, Dantan ainé, Fraikin et Daniel. Il y a de plus (p. 108-109) *Une Promenade au Salon*, par Bertall, renfermant trente-deux caricatures, avec renvois aux numéros du livret.

Le dernier article (p. 246-247) est consacré à l'architecture.

*Murger (Henry). *Salon de 1846*. — Le Moniteur de la mode, t. VII (avril-mai 1846), p. 6, 7, 15, 22, 23, 31, 32 et 47.

Fab. P. [Fabien Pillet]. *Salon de 1846*. — *Le Moniteur universel*, 19, 23, 30 mars; 6, 13, 14, 20, 27 avril; 4, 11 et 18 mai 1846.

Planche (Gustave). *Le Salon de 1846*. — *Revue des Deux Mondes*, 15 avril et 15 mai, p. 283-300 (*la Peinture*) et 671-684 (*la Sculpture*).

Réimpr. dans les *Études sur l'École française* (Michel Lévy, 1855), t. II.

*Ronchaud (Louis de). *Salon de 1846*. — *La Quotidienne*, 17, 30 mars; 10, 23 avril; 19 et 26 mai 1846.

Le Salon de 1846, précédé d'une lettre à George Sand, par T. Thoré. Paris, *Alliance des arts, rue Montmartre, 178*, 1846, in-12, xi-218 p. [N. V. 24624].

Après la dédicace à George Sand (p. vii-xi), vient une *Introduction: Études sur la peinture française depuis la fin du XVIII° siècle, à propos de l'Exposition de la Société des peintres*, réunion d'un article paru dans le *Constitutionnel* du 18 janvier 1846 et d'une étude sur M. Ingres, publiée dans la *Revue indépendante*, t. III, juin 1842, p. 794-803. Le *Salon de 1846* ne commence qu'à la p. 61.

L' « Exposition de la Société des peintres » était organisée par l'Association dont le baron Taylor fut le fondateur.

Vaines (Maurice de). *Salon de 1846*. — *Revue nouvelle*, t. VIII, p. 228-248 et 480-509.

Wey (Francis). *Salon de 1846*. — *Le Courrier français*, 22 mars; 10, 11, 13 avril; 8, 11 et 19 mai 1846.

*Salon de 1846*. — *L'Artiste*, 4ᵉ série, t. VI.

Compte rendu collectif dont chaque article porte, comme l'année précédente, un nom d'auteur ou une initiale. Ce compte rendu est précédé (p. 29-30) d'un article anonyme intitulé : LE JURY. *Les Tableaux refusés.*

P. 37-43. A. HOUSSAYE. *Le Salon de 1846.*

P. 61-63. JEAN MACÉ. *Tableaux d'histoire.*

P. 71-74. PAUL MANTZ. *Les Paysages.*

P. 88-91. PAUL MANTZ. *Les Coloristes.*

Entre cet article et le suivant, il y a (p. 113), sous le titre de *la Critique de la critique*, une réplique signée L. M., à Gustave Planche qui, après plusieurs années d'abstention, venait de prendre une redoutable offensive dans la *Revue des Deux Mondes*.

P. 125-128. EMMANUEL DE LERNE [EMMANUEL LE BOUCHER]. *Les Tableaux de genre.*

P. 141-143. A. DE FANIEZ. *Tableaux religieux.*

P. 171. L. DE RONCHAUD. *H. Lehmann.*

P. 172. Lord PILGRIM [ARSÈNE HOUSSAYE]. *Les Portraits.*

P. 185-188. PIERRE MALITOURNE. *La Sculpture en 1846.*

Ces articles sont accompagnés des planches suivantes :

— N. DIAZ. *Sous bois* [Intérieur de forêt]. Gr. par L. MARVY.

— ARMAND LELEUX. *Villageoise des Alpes*. Lith. par l'auteur.

— LOUIS LEROY. *Forêt de Marly* [Chemin de ronde dans l'intérieur de la forêt, montant à la porte de Marly-le-Roy]. Gr. par l'auteur.

— AD. LELEUX. *Contrebandiers espagnols*. Gr. à l'eau-forte par EDMOND HÉDOUIN.

— FRANÇAIS. *Les Nymphes* [épisode de la *Jérusalem délivrée*]. Lith. par l'auteur.

— D. SUTTER. *Lisière de forêt*. Gr. par L. MARVY.

— A. GLAIZE. *Le Sang de Vénus*. Gr. par A. RIFFAUT.

— [?] *La Madeleine*. Lith. par PATUROT.

— H. LEHMANN. *Océanides*. Gr. à l'eau-forte par EDMOND HÉDOUIN.

— OTTIN. *Chasseur indien surpris par un boa*, groupe plâtre. Lith. anonyme.

— DECAMPS. *Souvenirs d'Asie Mineure* [Enfants arabes]. Gr. au vernis mol, par L. MARVY, parue sans titre : celui que je donne ici a été ajouté dans un tirage postérieur dont les épreuves sont très fatiguées.

— CAVÉ (Mᵐᵉ Élisabeth). *Les Bons-amis* [serin et chat]. Lith. par FRANÇAIS.

— A. DE FRAGUIER. *Souvenirs de Syra*. Lith. par l'auteur.

— A. DE CURZON. *Les Bords du Clain, près de Poitiers*. Lith. par l'auteur.

— E. RAFFORT. *Place et fontaine de Top-Hana, à Constantinople*. Gr. par l'auteur.

*Salon de 1846. — Moniteur des arts*, p. 49-50, 57-59, 65-67, 73-75, 81-83, 89-91, 105-107.

Articles anonymes, comme ceux du précédent Salon dans la même revue, et accompagnés des planches suivantes également destinées à former un album resté à l'état de projet, le *Moniteur des arts* ayant lui-même cessé de paraître.

— Lécurieux (J.). *Saint Firmin, premier évêque et patron du diocèse d'Amiens.*
— Hostein (Ed.). *Castel-Gandolfo, près de Rome.*
— Galimard. *L'Ode.* Lith. par Aubry-Lecomte.
— Muller (Jean-George). *Vue prise à Fontainebleau* (dessin). Lith. par l'auteur.
— Biard. *Le Droit de visite.* Lith. par Pérassin.
— Glaize. *L'Étoile de Bethléem.* Lith. par Raze.
— Nousveaux. *La Place du gouvernement à l'île de Gorée (Sénégal).* Lith. par l'auteur.

## 1847

Catalogue complet du Salon de 1847, annoté par A.-H. Delaunay, rédacteur en chef du « Journal des artistes ». *Paris, au bureau du* Journal des artistes, *et chez tous les libraires, s. d.*, in-18, 216 p.

Mêmes remarques qu'au sujet du premier volume de cette série paru l'année précédente.

Delécluze (E.-J.). *Salon de 1847.* — *Journal des Débats*, 16, 20 mars ; 3, 24 avril et 15 mai 1847.

*A. J. D. [Du Pays]. *Salon de 1847.* — *L'Illustration*, t. IX, p. 51, 67, 85, 117, 135, 155, 181, 195.

Bois d'après Couture (*les Romains de la décadence*), Robert-Fleury, Édouard Girardet, Mathieu, Karl Girardet, R. Lehmann, Jacquand, le prince Raden-Salek ben Jarya, Eugène Delacroix (*Musiciens juifs de Mogador*), Eug. Isabey, H. Baron, Elmerich, H. Bellangé, Biard, Philippe Rousseau, David, Petitot, Paul Gayrard, Klagmann, Dantan jeune, Deligand, Triqueti, Clesinger.

Il y a de plus, p. 174-175, deux séries de charges de Bertall sur le Salon et ses divers visiteurs, intitulées : *Ce que l'on voit et ce que l'on entend au Salon* et *les Impressions de voyage de la famille Ballot au Musée.*

Salon de 1847, par THÉOPHILE GAUTIER. *Paris, J. Hetzel, Warnod et Cie, 1847*, in-18, 223 p. [N. V. 24625].

Réimpression d'articles parus dans la *Presse*, du 30 mars au 10 avril 1847 ; mais les éditeurs n'avaient pas reproduit une apostille de Théophile Gautier à un article d'Émile de Girardin sur un mode d'appel au public, par les artistes, contre les décisions du jury. On trouvera ces quelques lignes dans l'*Histoire des œuvres de Théophile Gautier*, par le vicomte de Spoelberch de Lovenjoul, t. Ier, n° 865.

Dans cette réimpression les éditeurs avaient, par contre, ajouté des titres et des sous-titres aux divers articles formant ce Salon et que ne comportait pas la version originale.

GUILLOT (Arthur). *Exposition annuelle des beaux-arts.* — *Revue indépendante*, 2° série, t. VIII, p. 237-247, 380-388, 523-533.

PR. H. [PROSPER HAUSSARD]. *Salon de 1847.* — *Le National*, 16, 28 mars ; 8, 18, 25 avril ; 9, 13 et 23 mai 1847.

ALPHONSE KARR. Les Guêpes illustrées, vignettes par BERTALL, mars. *Paris, J. Hetzel, Warnod et Cie, 1847*, in-32, 96 p.

La couverture, illustrée par Bertall, porte : *Les Guêpes au Salon.* A. KARR. 1847. Mars.
Charges d'après les tableaux et croquis satiriques presque à chaque page.

Salon de 1847, par PAUL MANTZ. *Paris, Ferdinand Sartorius, éditeur*, 1847, in-18, 142 p.

P. 141-142. Table des noms d'artistes cités.
Ce petit volume n'est pas, comme on l'a parfois imprimé, un tirage à part de l'*Artiste* ; voir plus loin le compte rendu publié par cette revue et auquel Paul Mantz ne prit aucune part.

ARNEM (L. R. D') [Louis et René MÉNARD]. *Salon de 1847.* — *La Démocratie pacifique*, 19 et 27 mars ; 3, 7, 10, 14, 17 et 24 avril 1847.

Ce compte rendu, signé d'un pseudonyme-anagramme commun aux deux frères, n'a jamais été, que je sache, signalé jusqu'ici, et si l'on donne un jour une édition complète des œuvres du penseur dont les écrits sont devenus tardivement et légitimement célèbres, ces articles mériteraient d'être exhumés de l'oubli où ils sont demeurés depuis leur naissance. Dans le dernier article, les auteurs citent, à

propos de vases décorés par Antoine Vechte, huit vers de « notre ami »
Leconte de Lisle, commençant ainsi :

> O race d'Ouranos, ô titans monstrueux,
> O rois découronnés par Zeus, fils de Saturne,
> Pleurez et gémissez dans l'abîme nocturne,
> Du monde au large flanc captifs tumultueux !

Détachés du poème dialogué intitulé *Niobé*, réimpr. dans les *Poèmes antiques* (1852, in-12), p. 169-204.

Petit de Julleville. *Salon de 1847.* — *Annales archéologiques*, t. VI, p. 279-293.

*Fab. P. [Fabien Pillet]. *Salon de 1847.* — *Le Moniteur universel*, 18, 22, 29 mars ; 4, 15, 20, 27 avril ; 5 et 10 mai 1847.

Planche (Gustave). *Salon de 1847.* — *Revue des Deux Mondes*, 15 avril et 1ᵉʳ mai 1847, p. 354-366 (*la Peinture*) et 538-553 (*la Sculpture*).

Réimpr. dans les *Études sur l'École française* (Michel Lévy, 1855), t. II.

*Iconoclaste. Souvenir du Salon de 1847. MM. Horace Vernet, Ziegler, Hipp. Flandrin, Barrias, Rouget, Henri Lemaire, Vidal, Pouget, Biard, Mᵐᵉ Rose (sic) Bonheur, par Charles Bruno S. *Paris, impr. P. Baudouin*, 1847 ; in-8, 16 p. [*N.* Ye 24354].

La couverture imprimée sert de titre.
Épigrammes et facéties en vers de divers rythmes.

*Saint-Victor (Paul de). *Exposition de 1847.* — *La Semaine*, 2ᵉ année (1847), t. Iᵉʳ, p. 326-328, 664-665, 697-698, 728-730, 760-761, 792-793, 824-826 ; t. II, p. 55-56, 87-89.

Le Salon de 1847, précédé d'une lettre à Firmin Barrion, par T. Thoré. *Paris, Alliance des arts*, 1847, in-12, xxx-204 p. [*N.* V. 24627].

Publié d'abord dans le *Constitutionnel* et réimprimé dans *les Salons de T. Thoré*, avec une préface de W. Burger.
Après la dédicace (paginée ix-xxix) vient une *Introduction* : *Le Foyer de la Comédie-Française, études sur la statuaire du XVIIIᵉ siècle* [Le *Salon de 1847* commence p. 15].

Trianon (Henry). *Salon de 1847.* — *Le Correspondant*, t. XVIII, p. 210-234.

*Wey (Francis). *Salon de 1847.* — *Le Courrier français*, 4, 7, 11, 13, 18 avril ; 2 et 9 mai 1847.

*Salon de 1847.* — *L'Artiste*, 4ᵉ série, t. IX.

Même remarque pour ce Salon que pour ceux des deux années précédentes ; cependant la part de Clément de Ris est beaucoup plus importante que celle de ses collaborateurs.

P. 33. Arsène Houssaye. *A M. Paul Chenavard, à Rome.*

P. 57-60. Clément de Ris. *Les Membres du jury* (MM. Heim, Blondel, Horace Vernet, Granet). Couture, Ziegler, Laemlein, Papety, H. Flandrin, Eug. Devéria, A. Hesse, Robert-Fleury, H. Bellangé, Brisset, Lenepveu, Jalabert.

P. 74-78. Clément de Ris. Eug. Delacroix, Adolphe et Armand Leleux, E. Isabey, Diaz, Baron, E. Hédouin, Haffner, Roqueplan, Luminais, Fortin, Muller, Lorenz, Fauvelet, Steinheil, Lepoitevin, Penguilly l'Haridon.

P. 87-91, *Exposition du Louvre* [Trois articles sous le même titre, signés L. de Ronchaud, E. de Leris et H. de B.].

P. 105-107. Clément de Ris. Corot, Diaz, Flers, Anastasi, Thuillier, Montpezat, Salzmann, Ch. Leroux, Hoguet, Wery, Thierry (Joseph), P. Flandrin, Eug. Delacroix, Gudin, Meyer, Joyant.

P. 122-125. Clément de Ris. Ad. Leleux, Couture, Haffner, H. Flandrin, Ad. Gourlier ; Mᵐᵉˢ Mezzara, Redelsperger (née Belloc), Herbelin, Rosa Bonheur ; MM. Gérôme, Vetter, Lafaye, Champmartin, Ph. Rousseau, Léger Chérelle, Appert, Vidal, Schlesinger, Ballue, Yvon.

P. 170-173. P. Malitourne. *La Sculpture en 1847.*

Il y a de plus, p. 185-186, un court article anonyme sur quelques oublis tardivement constatés.

P. 219-221. Clément de Ris. *Les Refus du jury* [Chasseriau, H. Maindron, Jean Gigoux, Galimard, Odier, Haffner, E. Hédouin, Boissard, Laborde, Saltzmann, Brissot, Guiguery, Fontaine].

Ces articles sont accompagnés des planches suivantes :

— Armand Leleux. *Guitarero.* Lith. par l'auteur.

— Adrien Guignet. *Un Gaulois.* Gr. par A. Riffaut.

— H. Lehmann. Fragment de la *Bénédiction des Marais Pontins par Sixte-Quint.*

— T. Couture. *Les Romains de la décadence.* Gr. à l'eau-forte par E. Hédouin.

— Mᵐᵉ Élisa Champin. *Poème silencieux* [fleurs, fruits, gibier]. Aquarelle lith. par l'auteur.

— Louis Leroy. *Un Dessous de bois* (forêt de Fontainebleau).

— Gérôme. *Combat de coqs.* Gr. par Metzmacher.

— Eug. Delacroix. *Odalisque.* Lith. par Debach.

## § 5. — SECONDE RÉPUBLIQUE (1848-1852)

### 1848

DELÉCLUZE (E.-J.). *Le Salon de 1848.* — *Journal des débats*, 21 mars, 5 et 16 avril et 31 mai 1848.

A. J. D. [DU PAYS]. *Salon de 1848.* — *L'Illustration*, t. XI, p. 53, 69, 88, 123, 187, 211.

Bois d'après Horace Vernet, Diaz, Tony Johannot, Eugène Delacroix (*Comédiens ou bouffons arabes*), Chacaton, Alfred Dedreux, Biard, Hoguet, W. Timm, Richomme, Couveley, Louis Duveau, Compte-Calix, Meissonier, Maindron, Daumas, Pradier, Lescorné, Pascal, Pollet et Bonnassieux.

Il y a de plus, p. 140-141, deux pages de caricatures de CHAM sur le Salon de 1848.

GAUTIER (Théophile). *Salon de 1848.* — *La Presse*, 21, 22, 23, 25, 26, 27, 28, 29 avril ; 2, 3, 5, 6, 7, 9 et 10 mai 1848.

Divers fragments de ces articles (sur Pradier et sur Delacroix) ont été réimprimés dans l'*Artiste* des 15 mai, 1ᵉʳ et 15 juillet 1848.

Pr. H. [PROSPER HAUSSARD]. *Salon de 1848.* — *Le National*, 23 mars ; 2 et 14 avril ; 20 mai ; 15 juin 1848.

LA GENEVAIS (F. DE). *Salon de 1848.* — *Revue des Deux Mondes*, 15 avril et 15 mai 1848, p. 282-299 et 590-605.

Montaiglon a fait observer que ce pseudonyme de F. de La Genevais était un masque commun à divers rédacteurs de la *Revue des Deux Mondes* et il le prête même, — par erreur, — à Sainte-Beuve, en ajoutant qu'on ne pouvait d'ailleurs lui attribuer ces deux articles. Quérard ne s'y était pas trompé et *les Supercheries littéraires* les restituaient vers le même temps, ainsi qu'une étude sur M. INGRES (1ᵉʳ août 1846), à FRÉDÉRIC BOURGEOIS DE MERCEY qui avait déjà signé de son nom réel un compte rendu du Salon de 1838 dans la *Revue des Deux-Mondes* et du pseudonyme de F. DE LA FALOISE celui du *Salon de 1844* dans la *Revue de Paris*.

La Faloise est une commune du département de la Somme où F. de Mercey possédait un château et où il est mort le 5 décembre 1860. Ses *Études sur les beaux-arts depuis leur origine jusqu'à nos*

*jours* (Arthus Bertrand, 1855, 3 vol. in-8) ne renferment ni l'article sur Ingres, ni les comptes rendus que je viens de rappeler.

Montlaur (Eugène de). *De la peinture et de la sculpture en France. Salon de 1848.* — *Le Salut public*, 20 mars ; 8, 11 et 13 avril 1848.

Les articles sont signés Eugène M. et Eugène de M.

Fab. P. [Fabien Pillet]. *Salon de 1848.* — *Le Moniteur universel*, 17, 20, 26 mars ; 3, 11, 17 avril et 8 mai 1848.

## 1849

Cailleux (Léon). *Salon de 1849.* — *Le Temps*, 20, 28, 29 juin ; 4, 13, 16, 24 juillet ; 15 et 28 août 1849.

Delécluze (E.-J.). *Exposition des ouvrages d'art aux Tuileries.* — *Journal des débats*, 16, 25 juin ; 4, 17, 31 juillet et 22 août 1849.

Diderot (feu) [?]. *Salon de 1849.* — *L'Artiste*, 5ᵉ série, t. III, p. 81-85, 97-99, 113-117, 129-132, 145-150, 161.

Il y a de plus (p. 177-180) un article complémentaire intitulé : *Critique de la critique, par un artiste qui n'a pas exposé*. Ce sont des pages assez piquantes et assez équitables sur Delécluze, Haussard, Ed. Thierry, Louis Desnoyers, etc. Deux articles sur *la Sculpture en 1849*, par Pierre Malitourne, occupent les pages 193-194 et 209-211 du même volume. L'illustration de ce Salon ne comporte que deux planches : *Le Labourage nivernais*, de Rosa Bonheur (lith. par Anastasi) et *Les Bacchantes*, de Gleyre.

Le pseudonyme de Diderot avait déjà servi en 1844 à un rédacteur de *la Chronique* ; voyez ci-dessus.

*A. J. D. [Dupays]. *Salon de 1849.* — *L'Illustration*, t. XIII, p. 259, 299, 301, 339, 375, 391, 411.

Bois d'après Armand Leleux, Karl Girardet, Théodore Frère, Philippoteaux, Hillemacher, Raffort, Louis Duveau, Compte-Calix, Hipp. Bellangé, Sorieul, Muller, Rosa Bonheur, Adolphe Leleux, Biard, Gleyre, Leullier, Ed. Hamman, E. Maison, Bida, Jules Laure, Henri Baron, Jollivet, Picou, Pradier, A. Poitevin, Frémiet, Pierre Loison, Lechesne, Cavelier, Hébert, Jaley, Cuinat, Mathieu Meusnier, Knecht.

Examen du Salon de 1849, par Auguste Galimard. *Paris, Gide*

SECONDE RÉPUBLIQUE (1848-1852).

et F. Baudry, éditeurs, 5, *rue des Petits-Augustins, et chez Guérin et Lamotte, 8, rue Cassette* (impr. J. Claye), s. d., in 8, XI-188 p. et 1 f. non chiffré (table des matières).

V. *Préface*, p. VII-XI, *Artistes cités dans cet ouvrage* (sans renvois aux pages).

Publié en feuilletons dans *la Patrie*, sous le pseudonyme de JUDEX.

GAUTIER (Théophile). *Salon de 1849*. — *La Presse*, 26, 27, 28, 31 juillet; 1ᵉʳ, 3, 4, 7, 8, 9, 10 et 11 août 1849.

LA GENEVAIS (F. DE) [Fréd. BOURGEOIS DE MERCEY]. *Le Salon de 1849*. — *Revue des Deux Mondes*, 15 août 1849, p. 559-592.

Voyez la note qui accompagne la mention du Salon, publié l'année précédente dans le même recueil.

FAB. P. [FABIEN PILLET]. *Exposition de 1849 au palais des Tuileries*. — *Le Moniteur universel*, 17, 21, 29 juin; 4, 10, 19, 24, 31 juillet; 7 et 12 août 1849.

*Salon de 1849. Peinture et sculpture.* — *Tablettes européennes, revue politique et littéraire*, t. I, p. 75-95.

Article anonyme, paru dans une revue publiée à Paris, place Louvois, n° 2, et fondée, selon Hatin, par un membre du cabinet Odilon Barrot pour soutenir la politique de l'ancien centre gauche.

### 1850-1851

ARNOUX (Jules-Joseph). *Beaux-Arts. Salon de 1851.* — *La Patrie*, 24 et 28 décembre 1850; 15, 22, 30 janvier; 16, 22 février; 2, 15 mars; 1ᵉʳ, 5, 6, 8, 15, 18 avril 1851.

BANVILLE (Théodore DE). *Le Salon de 1851.* — *Le Pouvoir, journal du 10 décembre*, 9 janvier 1851.

Premier (et unique) feuilleton de ce compte rendu. *Le Pouvoir* cessa de paraître le 16 du même mois; comme son sous-titre l'indique, il était la continuation du *Dix Décembre, journal de l'ordre* (15 avril 1849-17 juin 1850), organe bonapartiste, et il défendait les mêmes doctrines.

*Lettres sur l'Art français en 1850. Argentan, impr. de Barbier, place Henri IV*, n° 14, 1851; in-18, 80 p. [*N.* V. 34587].

Chacune de ces huit lettres, adressées à M. Gustave Le Vavasseur, est signée PHILIPPE DE CHENNEVIÈRES.

Tirage à part à cent exemplaires, non mis dans le commerce, du *Journal d'Argentan.*

CLÉMENT DE RIS (L.). *Salon de 1850-1851.* — *L'Artiste,* 5ᵉ série, t. V, p. 225-226, 241-244; t. VI, p. 1-9, 17-21, 33-37, 49-51, 81-83.

Il y a de plus, tome II, p. 126-127, un article sur l'*Architecture,* signé C. VILA.

Ces articles sont accompagnés des planches suivantes, réparties au hasard dans les volumes, et que j'indique ici suivant l'ordre alphabétique des noms de leurs auteurs.

— CHAPLIN (Ch.). *Pâtres des Cévennes.* Lith. par l'auteur.

— CHASSERIAU (Théodore). *Femmes mauresques.* Gr. à l'eau-forte par l'auteur.

— CHERELLE (Léger). *La Première leçon de natation* [cane et canetons dans une mare]. — *La Reine des fleurs.* Lith. par l'auteur.

— CHINTREUIL. *Paysage, effet du soir.* Lith. par G. DE LA FAYE.

— COURTET. *M. Baroche,* buste en marbre. Lith. par RIFFAUT.

— DELACROIX (Eug.). *Le Lever.* Lith. par LAMY.

— DUVAUX (Jules). *Waterloo.* Eau-forte par l'auteur.

— HANOTEAU (Hector). *Bords de l'Yonne.* Lith. par LAMY.

— HÉBERT (Ernest). *La Malaria.* Lith. par PIRODON.

— LELEUX (Ad.). *Le Matin.* Lith. par l'auteur.

— MULLER (J. L.). *Appel des dernières victimes de la Terreur.* Lith. par RIFFAUT.

— NÈGRE (Ch.). *Léda.* Eau-forte par Ch. CHAPLIN, et *Coronis,* gr. par LEFMAN.

— ROQUEPLAN (Camille). *Jeune fille portant des fleurs.* Lith. par RIFFAUT.

— ROUSSEAU (Théodore). *Bas-Bréau* [et non *Bas-Meudon,* comme le porte la légende de la planche]. Gr. par LEFMAN.

— TABAR (Léopold). *Saint Sébastien.* Lith. par LE REY.

— TINTHOUIN. *Jeune fille jouant avec un canard.*

— VILLAIN. *Un verre de trop.* Lith. par LAMY. — *La Lecture.* Lith. par le même.

*DARCEL (Alfred). *Salon de 1850.* — *Annales archéologiques,* t. XI, p. 24-27.

DAUGER (Alfred). *Beaux-Arts. Salon de 1851.* — *Le Pays,* 19, 26 janvier; 9, 14, 23 février; 7, 13, 23 mars 1851.

DECAZES (Elisa DE MIRBEL, baronne). *Beaux-Arts. Le Salon de 1850-51.* — *La Révolution littéraire, revue parisienne,* t. I,

p. 18-34, 56-74, 123-142 ; plus un *Appendice au Salon. La Distribution des récompenses*, p. 177-180.

Exposition des artistes vivants, 1850, par E.-J. Delécluze. *Paris, au Comptoir des Imprimeurs, Comon, éditeur*, 1851, in-8, 4 ff. non chiffrés et 288 p.

Épigraphe empruntée à Léonard de Vinci. Dédicace à Armand Berlin.

P. 283-288, *Noms des artistes cités dans cet ouvrage*, mais sans renvois aux pages.

A propos de *L'Appel des condamnés* de Ch.-L. Muller, Delécluze évoque, p. 42-46, un curieux et lugubre souvenir d'enfance : le défilé des soixante et onze membres de la Commune traînés à l'échafaud après le 9 thermidor. Je signale ce témoignage, parce qu'on ne serait pas tenté d'aller le chercher là.

Desbarolles (Ad.). *Salon de 1850-51*. — *Le Courrier français*, 7, 13, 24 janvier ; 19, 20 février et 5 mars 1851.

Le premier article est intitulé : *Variétés*. Le journal cessa de paraître le 14 mars, et la promesse faite aux abonnés qu'ils seraient « provisoirement et immédiatement servis par une feuille conservatrice » ne semble pas avoir été tenue.

Desnoyers (Louis), Albert de La Fizelière, Ad. Lance, Claude Tillot. *Le Salon*. — *Le Siècle*, 9 février-11 mai 1851.

— Desnoyers (Louis). *Avant-Propos* (9 février). — *De la foi en matière de critique* (13 mars).

— Lance (Adolphe). *Architecture* (15 mars).

— La Fizelière (Albert de). *Peinture* (2, 5, 10, 12, 15, 19, 22 avril).

— Tillot (Claude). *Sculpture, dessins, gravure et lithographie* (26 avril). *Conclusion* (11 mai).

Dupays (A. J.). *Salon de 1850*. — *L'Illustration*, t. XVII [1851], p. 7-9, 23-26, 71-73, 87-90, 103-106, 119-122, 163-166, 179-182, 222, 231-234 (dix articles).

Le premier article est intitulé *Ouverture du Salon de 1850* et contient, dans le texte, un plan de l'exposition organisée au premier étage du Palais national [Palais-Royal].

Bois d'après Chacaton, Muller (*Appel des condamnés*), H. Decaisne, Édouard Girardet, Matout, Karl Girardet, Fontenay (Daligé de), de Rudder, Français, Eugène Giraud, Hipp. Bellangé, Van Muyden, Ad. Yvon, Hammann, Tony Johannot, Rosa Bonheur, Vinchon (*Dé-*

*part des enrôlés volontaires*), Decamps (*Rébecca*), Dauzats, Ziégler, Gendron, Eugène Isabey, Luminais, Antigna, Philippe Rousseau, Hébert (*La Malaria*), Lanoue, Pils; le dernier article, consacré à la sculpture, est accompagné de diverses reproductions d'après Toussaint, Jouffroy, Famin, Pradier, Jéhotte, Lequesne, Mène, Marcellin et Ottin.

Le numéro du 24-31 janvier de *l'Illustration* a donné, p. 60-61, deux pages de caricatures de Cham, intitulées *Le Salon pour rire*; mais les œuvres ainsi défigurées ne sont désignées ni par les noms de leurs auteurs, ni par leurs numéros; l'assimilation en est donc à peu près impossible; la dernière charge est toutefois le portrait de « M. Cham, sujet maigre, grassement peint par M. Vibert ».

ENAULT (Louis). Revue du Salon de 1851. Caen, impr. Duclos, in-8, 36 p.

La couverture imprimée sert de titre. Tirage à part d'articles parus dans le journal *L'Ordre et la Liberté*, de Caen, et dont je n'ai pu voir un exemplaire. Ce tirage à part n'a pas été d'ailleurs enregistré par le *Journal de la librairie*.

FERRY DE BELLEMARE (Gabriel). *Beaux-Arts. Salon de 1850-51.* — *L'Ordre*, 1er, 9, 10, 11, 17, 22 janvier; 6, 12, 20 mars; 23, 24, 25, 26 avril 1851.

Ces articles sont signés GABRIEL DE BELLEMARE. L'auteur mourut quelques mois après, le 3 janvier 1852, dans l'incendie en mer du paquebot anglais *l'Amazone*, sur lequel il se rendait en Californie, comme inspecteur de la colonisation française. Il est plus connu comme romancier que comme critique d'art; le *Coureur des bois*, *Costal l'Indien*, les *Squatters*, etc., ont eu leur vogue bien avant que Gustave Aimard n'eût bénéficié de la curiosité alors excitée par les mœurs du nouveau monde.

GALIMARD (Auguste). *Salon de 1850-51.* — *Le Daguerréotype théâtral*, 18 décembre 1850; 9, 15, 23, 30 janvier; 5, 12, 19, 26 février 1851.

Interrompu par suite d'un changement de directeur.

GAUTIER (Théophile). *Salon de 1850-51.* — *La Presse*, 5, 6, 14, 15, 21 février; 1er, 8, 15, 22, 28 mars; 5, 8, 9, 10, 11, 19, 23, 24, 25 avril; 1er, 2, 6 et 7 mai 1851.

Le dernier article (*Distribution des récompenses aux artistes*) a été réimprimé dans l'*Artiste* du 15 mai 1851.

Geoffroy (L. de). *Le Salon de 1850-51.* — *Revue des Deux Mondes,* 1er mars 1851, p. 926-965.

Henriet (Frédéric) et Montaiglon (Anatole de). *Salon de 1850-51.* — *Le Théâtre,* 25 décembre 1850-4 juin 1851.

Compte rendu rédigé par deux écrivains dont l'un avait adopté le sous-titre : *Promenades,* tandis que l'autre plaçait en tête de chacun de ses articles les noms des artistes qu'il se proposait de juger.

Voici respectivement, et dans l'ordre chronologique, la liste des articles résultant de cette collaboration.

— Henriet (Frédéric). 25 décembre 1850 et 4 janvier 1851 (plaintes sur le retard apporté à l'ouverture du Salon et coup d'œil d'ensemble).

— 11 janvier (3e promenade). Courbet, Antigna, Riesener.

— 4e promenade (18 janvier). J.-F. Millet, Hébert, Pils, Hugues Merle.

— 5e promenade (25 janvier). Luminais, Dumarescq, Charles et Eugène Giraud, Tony Johannot, Le Poittevin.

— 6e promenade (15 février). Flers, Cabat, Desgoffe, Gibert, Gaspard Lacroix, Teytaud.

— 7e promenade (1er mars). Jules Breton, Alophe, Debon, Legrip, Guermann, Bohn, Laugée, Bourdier.

— 8e promenade (15 mars). [Tassaert, Leullier, Lazerges, Daumier, Longuet, Faustin Besson, Ch. Voillemot, C. Roqueplan, Fontallard, Auguste Delacroix)].

— 9e promenade (22 mars). [Paysagistes : Leleux, Lambinet, Millet, Anastasi, Louis Leroy, Brissot de Warville, Péquégnot, Chintreuil, Coignard, Bodmer].

— 10e promenade (29 mars). Muller, Galimard, Auguste Hesse, Herbestoffer.

— 11e promenade (5 avril). *Corot, Ziegler, Tissier, Colas, Louis Bourgeois,* etc. *Mme de Guizard.*

Montaiglon (Anatole de).

8 janvier. Coup d'œil d'ensemble.

15 janvier. *M. Eugène Delacroix.*

22 janvier. *M. Meissonier.*

29 janvier. *MM. Gérôme, Picou, Gendron, Hamon.*

12 février. *MM. Decamps, Laffitte, Penguilly, Leleux, Fromentin, Lottier, Balfourier.*

26 février. *M. Courbet.*

8 mars. *MM. Jadin, Ph. Rousseau, Joseph Stevens, Mme Rosa Bonheur, MM. Isidore Bonheur, Mène, Fratin, Cain, Lechesne, Barye, Jacquemart, Frémiet, Turcatty.*

26 mars. *Barye, Chasseriau.*

2 avril. *M. Lehmann, ses tableaux du Salon et sa chapelle des Jeunes-Aveugles.*

9 avril. MM. Corot et Théodore Rousseau.

19 avril. MM. Bonvin, Fromentin, Isabey, Boulanger (Louis).

10 mai. Portraits : Lehmann, H. Flandrin, Amaury-Duval, G. Boulanger, Haussoullier, Faivre-Duffer, Brunel-Rocques, Brémont, Hébert, Mme Juillerat.

24 et 28 mai. Portraits.

4 juin. MM. Pradier et Préault.

*Lettres sur l'exposition des ouvrages des artistes vivants. *Salon de 1850-51*, par M. Jules Labeaume. Extraits du « Messager de la Haute-Marne ». *Langres, impr. E. L'Huillier, s. d.* (1851), in-12, 44 p. [*N. V. p. 19595*].

Tirées sur la composition du journal.

Exposition nationale. Salon de 1850-51, par Albert de La Fizelière. *Paris, Passard ; Deflorenne*, 1851, in-8, viii-98 p.

Publié d'abord dans le *Journal des faits* et tiré sur la composition du journal, moins les titres et la préface.

Leclerc (A.). *Salon de 1850-51.* — *La République*, 30 décembre 1850 ; 28 janvier, 17 février, 28 mars et 6 avril 1851.

Mantz (Paul). *Le Salon.* — *L'Événement* (31 décembre 1850 ; 13 avril 1851).

Premier article, 31 décembre 1850. *Ouverture de l'exposition. Les galeries du Palais national. Opérations du jury. Coup d'œil général.*

II (30 janvier 1851). *MM. Gérôme, Picou, Gendron, H. Flandrin, Amaury-Duval, H. Lehmann, Ziegler, Alaux et Vinchon.*

III (5 février). *MM. Eugène Delacroix et Decamps.*

IV (12 février). *MM. Adolphe Leleux, Eugène Lacoste et Breton.*

V (15 février). *MM. Antigna, Isidore Pils, Tassaert et Courbet.*

VI (20 février). *MM. Diaz, Muller, Robert-Fleury, Duveau, Lessore, Faustin Besson, Eugène Isabey et Verdier.*

VII (23 février). *MM. Laemlein, Yvon, Philippoteaux, Tabar, Chassériau, Guermann-Bohn et Hébert.*

VIII (5 mars). *MM. Bonvin, Fromentin, Hédouin, Ch. Comte, Armand Leleux, Maurice Dudevant, Luminais, Veyrassat, Subercaze, Chaine, Guillemin, Nanteuil, Édouard Frère et J.-P. Millet.*

IX (6 mars). *MM. Meissonier, Fauvelet, Chavet, Émile et Ch. Béranger, Alexandre Couder, Billotte, Alph. Rœhn, Arago* [Alfred], *Nègre et Penguilly.*

X (13 mars). *MM. Ricard, Gustave Boulanger, Hauser, Chaplin, Ange Tissier, Belloc, Landelle, Horace Vernet, Hamon, Jalabert, Villeneuve, Toullion et Steinheil.*

XI (26 mars). *MM. Théodore Rousseau et Corot.*

Entre cet article et le suivant, est intercalé, le 29 mars, un feuilleton hors série, intitulé *Louis Boulanger*, par Charles Hugo.

XII (2 avril). *MM. Daubigny, Français, Chintreuil, Anastasi, Hippolyte Martin, Haffner, L. de Lafage, Mignon, Trouvé, Masure, Flers, Paul Huet, Desgoffe, Aligny, Paul Flandrin et Cabat.*

XIII (3 avril). *M<sup>me</sup> Rosa Bonheur. MM. Coignard, Jadin, Philippe Rousseau, Troyon, Palizzi, Gallet, Saint-Jean, Pivoine, Chérelle, Joyant, Justin Ouvrié, Wyld et Dauzats.*

XIV (10 avril). *MM. Riesener, Eugène Giraud, Seurin, M<sup>mes</sup> Nina Bianchi, Fournier, Herbelin et Laurent, MM. Hamon, Vidal, Bida, Roqueplan et Pollet. Les graveurs. Les lithographes. Les architectes.*

XV (12 avril). *MM. Pradier, Pollet, Jaley, Jouffroy, Elex, Roguet, Bosio, Soitoux, Toussaint, Lequesne, Demesmay, Courtet, Cordier, Geefs, Ottin et Feuchère.*

XVI (13 avril). *MM. Barye, Auguste Préault, Maindron, Frémiet, Cain, Pradier, Mène et Jacquemart.*

Méry. *Salon de 1850.* — La Mode, *revue politique et littéraire* (23<sup>e</sup> année), janvier-mai 1850.

P. 157-161. 1<sup>er</sup> article. *Deux leçons de peinture* [Ch.-L. Muller et Meissonier].

P. 206-211. 2<sup>e</sup> article. *La Grande peinture bourgeoise* [en faveur de Courbet].

P. 261-271. 3<sup>e</sup> article. *Soleil et ombre* [sur Decamps].

P. 373-377. 4<sup>e</sup> article. *La Merveilleuse peinture* [*Les Océanides* de R. Lehmann].

P. 531-536. 5<sup>e</sup> article. *Un Incident de promenade* [envois d'Ad. Yvon].

P. 649-654. 6<sup>e</sup> article. Sans titre [sur les portraits de Court].

P. 712-765. 7<sup>e</sup> article. *Peinture comique; tableaux anonymes* [envois de Biard].

P. 31-37. 8<sup>e</sup> article. *La Visite du 1<sup>er</sup> avril* [Gudin, Th. Rousseau, Jeanron, Pradier].

P. 298-304. Dernier article [Loubon, Dagnan, Dauphin, Daubigny, Préault].

Peisse (Louis). *Salon de 1850-51.* — Le Constitutionnel, 31 décembre 1850 ; 8, 15, 21, 29 janvier ; 5 février ; 2 mars ; 1, 13, 20, 29 avril 1851.

\*Pelloquet (Théodore). *Beaux-Arts. Salon de 1850-51. A J.*** *de B***.* — La Liberté de penser, t. VII, p. 224-231, 331-340, 593-603.

Pétroz (Pierre). *Salon de 1850.* — *Le Vote universel, journal démocratique quotidien,* 7, 14, 21, 28 janvier ; 11, 18, 28 février 1851.

Compte rendu interrompu par la disparition du journal à la suite d'une condamnation politique (Voyez F. Drujon, *Catalogue des ouvrages poursuivis, supprimés ou condamnés* [1814-1877], p. 400).

Pillet (Fabien). *Salon de 1850-51.* — *Le Moniteur universel,* 5, 11, 17, 24 janvier ; 1er, 7, 13, 23 février ; 9 et 27 mars 1851.

Sonnets sur le Salon, par Amédée Pommier. Extrait du journal *l'Artiste, revue de Paris,* numéro du 1er mai 1851. *Paris, impr. Schneider,* 1851, in-8, 2 ff. et 16 p. non chiffrées.

Chacun des seize sonnets remplit une page et porte un numéro d'ordre.
Réimpr. dans *Colifichets, jeux de rimes, avec les sonnets sur le Salon de 1851* (Garnier frères, 1860, in-8).

Rochery (Paul). *Salon de 1851.* — *La Politique nouvelle,* t. I, p. 26-40, 157-168, 341-362, 393-400, 453-464.

Salon de 1851, par F. Sabatiér-Ungher. *Paris, librairie phalanstérienne,* mars 1851, in-8, 2 ff. et 96 p. (les deux dernières non chiffrées).

Le faux-titre porte en plus : « Publié dans *la Démocratie pacifique* ».
Les deux pages non chiffrées sont occupées par un extrait du catalogue de la librairie phalanstérienne.

Salon de 1850-51, par Claude Vignon. *Paris, chez Garnier frères, libraires, 10, rue de Richelieu, et Palais National, 215 bis,* 1851, in-12, 159 p.

Publié d'abord dans le *Moniteur du soir.*
Claude Vignon (personnage de la *Comédie humaine* dans lequel Balzac s'est toujours défendu d'avoir voulu peindre Gustave Planche) était le pseudonyme de Mlle Noémie Cadiot, plus tard dame Constant et dame Maurice Rouvier (1832?-1888), tour à tour critique d'art, romancier et sculpteur. Un décret impérial du 26 août 1866 avait autorisé la substitution de ce pseudonyme aux divers noms légaux portés par Mlle Cadiot sur les registres de l'état civil.

Réflexions à l'occasion du Salon de 1851, par Ernest Vinet

(Extrait de la *Revue archéologique*, 8e année). *Paris, A. Leleux*, 1851, in-8, 13 p. [*N. V.* p. 19920].

Épigraphe (texte grec) empruntée à Lucien.
L'auteur s'est presque exclusivement occupé de la sculpture.

## 1852

Bertall (Albert d'Arnoux). *Couleur du Salon de 1852 ou le Salon dépeint et dessiné par —. Journal pour rire*, 16, 30 avril, 15, 29 mai, 15 et 26 juin 1852.

Les charges placées sur la première page de chacun de ces numéros sont coloriées.

Causeries d'un amateur. Souvenir du Salon. Études sur l'art, par Bathild Bouniol, auteur des « Orphelines », des « Épitres et Satires », du « Soldat », etc. *Melun, A.-C. Michelin, imprimeur de la Préfecture, rue de l'Hôtel de Ville*, 1852, in-8, 31 p. (la dernière non chiffrée).

La couverture imprimée sert de titre.

L'Art et l'Archéologie, Salon de 1852, par Adolphe Breulier (Extrait de la « Revue archéologique », 9e année). *Paris, A. Leleux*, 1852, in-8, 13 p. [*N. Inv.* V. 29066].

Épigraphe empruntée à Édouard de Pompery (*Principes d'une science esthétique*).

Bar (A. de). *Salon de 1852. — Revue des beaux-arts*, t. III, p. 117-121, 132-136, 148-153.

Il y a de plus un article signé Horsin-Déon sur le paysage et le pastel (p. 164), un autre d'Anatole de Montaiglon sur la sculpture (p. 185-190) et un troisième d'Abel Lahure sur l'architecture (p. 209-212).

Clément de Ris (L.). *Salon de 1852. — L'Artiste*, 5e série, t. VIII, p. 65-66, 81-84, 98-104, 113-117, 129-134, 146-149.

Il y a de plus deux articles, l'un sur *La Sculpture* (p. 101-107), par Pierre Malitourne, et l'autre sur *L'Architecture* (p. 177-180), par Achille Hermant, une sorte de post-scriptum au second article, de Clément de Ris, intitulé : *Autre point de vue*, par Arsène Houssaye, et p. 149-150, sous le titre de : *A propos du Salon*, un extrait du compte rendu de Louis Peisse, publié dans *le Constitutionnel*.

Darcel (Alfred). *Salon de 1852.* — *Annales archéologiques,* t. XII, p. 105-112.

Decazes (Elisa de Mirbel, baronne). *Le Salon de 1852.* — *La Révolution littéraire, revue parisienne,* t. II, p. 468-479, et t. III, p. 74-92.

La *Révolution littéraire* cessa de paraître le 10 mai 1852.

Delécluze (E. J.). *Exposition de 1852.* — *Journal des débats,* 4, 14, 24 avril ; 6, 20 mai ; 5, 24 juin et 8 juillet 1852.

Du Camp (Maxime). *Beaux-Arts. Salon de 1852.* — *Revue de Paris,* mai 1852, p. 53-84 ; juin, p. 125-149 ; juillet, p. 18-46.

Louis Enault. Le Salon de 1852. Paris, *D. Giraud et J. Dagneau,* 1852, in-12 carré, 128 p.

La couverture imprimée sert de titre ; le volume n'a qu'un faux-titre.

Il a été tiré quelques exemplaires sur papier rose avec couverture imprimée en lettres d'or.

Galimard (Auguste) et Henriet (Frédéric). *Le Salon.* — *Le Théâtre, journal de la littérature et des arts,* du 14 avril au 30 juin 1852 (11 articles).

Gautier (Théophile). *Salon de 1852.* — *La Presse,* 4, 5, 7, 11, 12, 13, 14, 25, 26, 27 mai ; 2, 3, 4, 6, 8 et 10 juin 1852.

Un fragment du premier article a été réimprimé sous le titre : *De l'Art moderne,* dans l'*Artiste* du 1er juin 1853, et dans le tome Ier (seul paru) de l'*Histoire de l'Art en France* (F. Sartorius, 1856, in-8).

Examen critique des principaux ouvrages en peinture et en sculpture de l'exposition de 1852, par M. Giram. *Paris, chez Chaumerot, libraire, Palais-Royal, et chez les principaux libraires, dépôt, rue Fontaine-Molière, 37,* avril 1852, in-12, 94 p.

P. 91. *Table générale par ordre alphabétique des artistes dont il est parlé dans cette notice.*

Giram est un pseudonyme en forme d'anagramme, non encore dévoilé.

Edmond et Jules de Goncourt. Salon de 1852. Peinture, Dessins, Sculpture, Gravure, Lithographie. *Paris, Michel Lévy frères,* 1852, in-18, 2 ff. (faux-titre et titre), et 146 p.

Au verso du faux-titre on lit : « Au public de l'art » et plus bas : (Tiré à 200 exemplaires). Dix exemplaires ont été tirés sur papier vergé avec titre rouge et noir ; au bas du verso du faux-titre, au-dessous de la dédicace : (Tiré à 10 exemplaires).

Réimprimé par les soins de M. Roger Marx, avec une plaquette décrite plus loin sur la *Peinture en 1855*, sous le titre de *Études d'art* (1893, in-12).

Salon de 1852, par M. ALPH. GRÜN, rédacteur en chef du « Moniteur universel ». *Paris, typ. Panckoucke, rue des Poitevins, 8*, 1852, in-8, 2 ff. et 125 p.

LACRETELLE (Henri DE). *Salon de 1852. — La Lumière, journal-revue de la photographie*, 3, 10, 17, 24 avril ; 1ᵉʳ, 8, 15, 22, 29 mai ; 5, 12 et 19 juin 1852.

Ce journal spécial est devenu, je ne sais pourquoi, excessivement rare ; il manque aux bibliothèques publiques ou techniques de Paris, et je n'ai pu en voir un exemplaire complet qu'au British Museum.

Le Salon de 1852, par EUGÈNE LOUDUN. *Paris, L. Hervé, et chez tous les marchands de nouveautés* (Dijon, impr. de Mᵐᵉ Noellat), 1852, in-8, 27 p. [N. Inv. V. 24635].

Voyez l'article suivant.

Le Salon de 1852, par EUGÈNE LOUDUN. Deuxième tirage. *Paris, L. Hervé, et chez tous les marchands de nouveautés* (Nevers, impr. L. M. Fay), in-12, 33 p. [N. Inv. V. 24636].

Eugène LOUDUN était le pseudonyme de Eugène BALLEYGUIER, né à Loudun (Vienne) en 1818, mort en 1898.

MONTAIGLON (Anatole DE). *La sculpture au Salon de 1852. — Journal des beaux-arts et de la littérature* [d'Anvers], 15 juin 1852 (t. III, p. 185-190).

Album du Salon de 1852. Nadar jury. Prix, 1 fr. *Paris, aux bureaux de l'Éclair, 25, rue d'Aumale*, s. d., in-8 oblong, 1 f. et 13 p.

Le titre de la couverture, tiré en rouge, et celui de l'album (en noir) sont inscrits dans un carré long formé par des têtes grotesques. Les charges qui suivent, disséminées sur douze feuillets non chiffrés, sont gravées par LAVIEILLE, HILDEBRAND, COSTE. Chacune d'elles porte un numéro correspondant à celui du livret.

Au verso de la couverture imprimée sont annoncés : *L'Histoire de*

l'*impôt des boissons*, par le comte Ch. de Villedeuil ; le *Salon de 1852*, par Edmond et Jules de Goncourt, ainsi qu'*En 18..*, par les mêmes. Les *Vingt-cinq lettres d'une actrice* que, d'après ces mêmes annonces, les deux frères se proposaient alors de publier, ont paru dans *Une Voiture de masques* (Dentu, 1856, in-12) sous le titre de : *Une Première amoureuse* et, beaucoup plus tard, dans la collection Guillaume « Lotus bleu » sous celui de *Première amoureuse* (1896, in-32).

PLANCHE (Gustave). *La peinture et la sculpture au Salon de 1852.* — Revue des Deux Mondes, 15 mai 1852, p. 667-693.

Réimprimée dans les *Études sur l'École française* (Michel Lévy, 1855), tome II.

THIERRY (Édouard). *Salon de 1852.* — *L'Assemblée nationale*, 31 mars ; 8, 16 avril ; 10 mai ; 18 juin ; 3 et 6 juillet 1852.

VIEL-CASTEL (Horace DE). *Le Salon de 1852.* — *L'Athenæum français*, n°ˢ 2-3 (10-17 juillet 1852), p. 44-47, et n° 6 (7 août), p. 93-95.

Salon de 1852, par CLAUDE VIGNON. *Paris, E. Dentu*, 1852, in-12, 156 p.

Publié d'abord dans *le Public*.

## § 6. — SECOND EMPIRE (1853-1870)

### 1853

Les salles désertes de l'Exposition. Architecture. Vitraux. Émaux (Supplément à tous les comptes rendus du Salon de 1853), par AD. BALDI. Extrait de la « Revue progressive », numéros des 15 juillet et 1ᵉʳ août 1853. *Paris, Dentu*, 1853, in-8, 19 p. [*N. V. 29063 bis*].

Voir plus loin VIGNON (Claude).

Guide aux Menus-Plaisirs. Salon de 1853, par L. BOYELDIEU D'AUVIGNY. *Paris, Jules Dagneau*, 1853, in-18, 1 f. et 104 p. (la dernière non chiffrée) [*N. V. 24637*].

Signé, p. 98 : LOUISE BOYELDIEU D'AUVIGNY. P. 99. Lettre de MM. FÉLIX PIGEORY et GEORGES GUÉNOT, directeur et rédacteur en chef de la *Revue des beaux-arts*, soumettant à M. Achille Fould, ministre d'État de la maison de l'Empereur, un projet aux termes

duquel chaque entrée payante aurait donné droit à un billet de loterie dont les lots eussent été choisis parmi les objets exposés.

**Revue du Salon de 1853**, par CHAM. *Paris, au bureau du journal le Charivari, 16, rue du Croissant, s. d.*, in-4, 16 ff. non chiffrés.

Publiée d'abord dans *le Charivari*.

CLÉMENT DE RIS (L.). *Le Salon de 1853. Lettre à un ami, à Bruxelles.* — *L'Artiste*, 5ᵉ série, t. X, p. 129-133, 145-153, 161-163, 177-181 ; t. XI, p. 6-11, 17-20.

Il y a de plus, tome X, p. 163, un extrait de LOUIS PEISSE (*A propos du Salon*) emprunté au *Constitutionnel*, et tome XI, p. 20-24, un article de PIERRE MALITOURNE sur *la Sculpture en 1853*.

Ces articles sont accompagnés des planches suivantes :
— ROSA BONHEUR. *Marché aux chevaux de Paris.*
— CHASSÉRIAU (Th.). *Tepidarium.*
— VERDIER (Marcel). *Scène de jacquerie moderne.*
— CABAT. *Bords de la rivière d'Arques* (Normandie).
— HAMON (J.-L.). *Idylle. Ma sœur n'y est pas.*
— ARMAND DUMARESQ. *Martyre de saint Pierre.*
— TABAR (Léopold). *Supplice de la reine Brunehaut.*

DARCEL (Alfred). *Salon de 1853.* — *Annales archéologiques*, tome XIII, p. 150-157.

DELABORDE (vicomte Henri). *Le Salon de 1853.* — *Revue des Deux Mondes*, 15 juin 1853.

Réimprimé dans les *Mélanges sur l'art contemporain* (veuve Jules Renouard), 1866, in-8, p. 67-109.

DELÉCLUZE (Étienne-Jean). *Exposition de 1853.* — *Journal des débats*, 22 mai ; 3, 11 et 25 juin ; 6 et 16 juillet 1853.

DUFAÏ (Alexandre). *Salon de 1853.* — *Journal général de l'instruction publique*, nᵒˢ 40, 42, 46, 49, 53, 55, 57, 67 (du 18 mai au 28 août 1853).

L'auteur ne s'est occupé que des peintres.

DU PAYS (A. J.). *Salon de 1853.* — *L'Illustration*, t. XXI, p. 343-346, 359-362, 379-382, 391-394, et XXII, p. 3-6, 19-22, 44-46, 51-54, 71-74.

Reproductions de tableaux et de statues, trop nombreuses pour être énumérées ici.

Gautier (Théophile). *Salon de 1853.* — *La Presse*, 24, 25, 28, 29, 30 juin; 1er, 2, 6, 9, 20, 21, 22, 23 et 25 juillet 1853.

Coup d'œil sur le Salon de 1853, par Frédéric Henriet. *Paris, dépôt au bureau du Nouveau journal des théâtres, 48, passage Saulnier*, 1853, in-8, 24 p. [*N.* V. 10237].

La couverture imprimée porte, au lieu de cette adresse, la rubrique : *Paris, impr. centrale Napoléon Chaix et Cie*.

Rapport sur le Salon de 1853, lu le 19 juin à l'assemblée générale annuelle de la Société libre des Beaux-Arts, par M. Horsin-Déon, peintre, restaurateur des tableaux des musées impériaux, secrétaire de la Société libre des Beaux-Arts, etc. *Paris, Alexandre Johanneau*, 1853, in-8, 31 p.

La Madelène (Henry de). Le Salon de 1853. *Paris, Librairie nouvelle*, in-12, 110 p. et 1 f. non chiffré (table des matières).

Lenormant (Charles). *Souvenirs du Salon, M. Picot et M. Flandrin à Saint-Vincent de Paul.* — *Le Correspondant*, tome XXXII, p. 712-742.

Il existe un tirage à part que je n'ai pu voir. Non réimprimé dans le recueil posthume intitulé : *Beaux-Arts et Voyages* (Michel Lévy, 1861, 2 vol. in-8).

Mantz (Paul). *Le Salon de 1853.* — *Revue de Paris*, 1er juin (p. 442-443) et 1er juillet (p. 69-103), 1853.

Mérimée (Prosper). *Moniteur universel*, 16-17 mai, 5 juin et 8 juillet 1853.

Ce Salon, non plus que celui de 1839, n'a point encore été réimprimé, mais on en trouvera d'assez nombreux extraits dans l'*Art* (numéros des 1er et 22 février 1880, 6e année, tome Ier, p. 118 et 190).

Nadar jury au Salon de 1853. Album comique de 60 à 80 dessins coloriés, compte rendu d'environ 800 tableaux, sculptures. Texte et dessins par Nadar. *Paris, J. Bry aîné, rue Guénégaud, 27*, s. d., in-8 oblong, 40 p. non chiffrées.

La couverture illustrée et imprimée sur papier bleuté sert de titre.

Sardou (Victorien), Pelloquet (Théodore), Mourier (Paul). *Exposition de 1853*. — *L'Europe artiste*, 22 mai-28 août 1853.

L'article du 29 mai contient une appréciation chaleureuse, par Sardou, du talent, encore très contesté, de Corot ; elle a été réimpr. par M. Maurice Guillemot dans la *Revue générale* du 1er décembre 1888.

Viel-Castel (comte H. de). *Salon de 1853*. — *L'Athenæum français*, 1853, p. 515-516, 534-536, 557-559, 584-586, 607-609, 629-631, 655-658, 678-681, 703-705, 726-729.

Salon de 1853, par Claude Vignon. *Paris, Dentu*, 1853, in-12, 122 p. et 1 f. non chiffré *(Errata)*.

Articles parus dans la *Revue progressive*. Voyez ci-dessus Baldi (Ad.).

## 1855

Voyage à travers l'exposition des beaux-arts (peinture et sculpture), par Edmond About. *Paris, L. Hachette et Cie*, 1855, in-12, 3 ff. et 270 p.

Baudelaire (Charles). *Exposition universelle. Beaux-Arts*. — *Le Pays*, 26 mai et 3 juin 1855.

Un troisième article sur Ingres fut composé, mais non publié. Il n'a paru que dans les *Curiosités esthétiques* (Œuvres, éd. Michel Lévy, tome II).

Belloy (marquis A. de). *Beaux-Arts. Exposition universelle*. — *L'Assemblée nationale*, 31 mai ; 10, 24 juin ; 2, 25 juillet ; 18, 25 août ; 7, 20 septembre ; 6, 24 octobre ; 6, 22 et 27 novembre 1855.

Boiteau d'Ambly (Paul). *Salon de 1855*. — *La Propriété littéraire et artistique*, I, p. 316-318, 354-360, 410-415, 439-443, 468-473, 493-498, 543-547.

Par suite d'une erreur matérielle, le troisième article a été chiffré IV et l'erreur s'est poursuivie jusqu'à la fin de ce compte rendu.

Calonne (Alph. de). *Exposition universelle des beaux-arts. Peinture*. — *Revue contemporaine*, t. XXI, p. 107-137 et 660-700.

Les Beaux-Arts dans les deux mondes en 1855, par M. E. J. De-

Lécluze. Architecture. Sculpture. Peinture. Gravure. *Paris, Charpentier*, 1856, in-18, xii-432 p.

L'*Avant-propos* est suivi d'une *Table des matières* et le texte d'une *Table alphabétique des noms des artistes*, groupés par genres et nationalités, et sans renvois aux pages.

Maxime du Camp. Les Beaux-Arts à l'exposition universelle de 1855. Peinture. Sculpture. France. Angleterre. Belgique. Danemark. Suède et Norvège. Suisse. Hollande. Allemagne. Italie. *Paris, Librairie nouvelle, boulevard des Italiens, 15, en face de la Maison Dorée*, 1855, in-8, 3 ff. et 448 p.

Épigraphe empruntée à Montaigne et dédicace à Marc Monnier.
L'*Appendice* renferme une *Statistique de l'Exposition universelle des beaux-arts* due à Ch. Brainne (extraite de la *Presse* du 30 juillet 1855), ainsi que le catalogue sommaire et la liste des prix de vente des tableaux (modernes) ayant appartenu au duc d'Orléans (vendus les 18 et 19 janvier 1853). Cet *Appendice* est suivi d'un *Index* et d'une *Table des matières*.

Exposition universelle de 1855. Beaux-Arts. Lettre au « Publicateur » de Meaux, par Ch. L. Duval, peintre. *Meaux, impr. A. Dubois*, 1855, in-12, 46 p. [*N.* V. 37536].

Couverture non imprimée. Dédicace de l'auteur à ses « amis d'outre-mer ». Voyez l'article suivant.

Exposition universelle de 1855. L'École française au palais Montaigne, par Ch. L. Duval. Extrait d'une série d'articles publiés dans « le Globe ». *Paris, impr. centrale, Napoléon Chaix et C<sup>ie</sup>, 20, rue Bergère*, 1856, in-18, 2 ff., 274 p. et 1 f. non chiffré (*table des matières*) [*N.* V. 37537].

Dédicace à Paul Delaroche : « Hommage respectueux et reconnaissant d'un de ses nombreux élèves. »
Le véritable nom de l'auteur était Ch. Latoison-Duval.

Georges Duplessis. La Gravure française au Salon de 1855. *Paris, E. Dentu*, 1855, in-12, 35 p. (la dernière non chiffrée).

Essai d'une revue synthétique sur l'exposition universelle de 1855, suivi d'un coup d'œil sur l'état des beaux-arts aux États-Unis, par Antoine Etex. *Paris, chez l'auteur, rue de l'Ouest, 80 (2, rue Carnot)*, 1856, in-8, 92 p. [*N.* Inv. V. 14561].

P. 5-6. *Discours prononcé sur la tombe de Pradier.* — P. 7-8. *Discours qui devait être prononcé sur la tombe de David d'Angers.* — P. 9-10. *Avant-propos.* — P. 11-20. *Introduction.* — P. 21-69. *Revue synthétique de l'Exposition universelle de 1855.* — P. 70-72. *Note sur l'exposition universelle* [contre Auguste Dumont, titulaire de la grande médaille d'honneur de la sculpture]. — P. 73-92. *Coup d'œil sur l'état des beaux-arts aux États-Unis d'Amérique en 1855.*

Les Beaux-Arts en Europe, 1855, par Théophile Gautier. *Paris, Michel Lévy frères,* 1855, 2 vol. in-12.

Réunion des cinquante-deux articles publiés dans le *Moniteur universel,* mais avec des modifications de classement que signale l'*Histoire des œuvres de Th. Gautier,* de M. de Spoelberch : ainsi le premier article, paru sans titre, le 29 mars 1855, et que l'on pourrait intituler *Avant l'ouverture,* a été omis ; deux articles distincts sur Delacroix ne forment qu'un seul chapitre et d'autres ont été intervertis. On a réimprimé à la suite, sous le titre de *Peintures murales,* cinq études sur divers travaux de Th. Chassériau, Victor Orsel, Périn, Eugène Delacroix, Ziegler, et sous le titre de *Aquarelles ethnographiques,* deux articles sur les types danubiens et autrichiens relevés par Théodore Valério.

Les Beaux-Arts à l'exposition universelle de 1855, par Ernest Gebaüer. *Paris, Librairie napoléonienne des arts et de l'industrie,* 1855, in-12, 298 p.

La dédicace à M. Jules David et l'*Introduction,* paginées en chiffres romains, sont comprises dans la pagination totale.

Edmond et Jules de Goncourt. La Peinture à l'exposition de 1855. *Paris, E. Dentu,* 1855, in-16, 52 p.

Au verso du faux-titre, on lit : Tiré à quarante-deux exemplaires. Deux ex. sur papier vélin rose.

Le chapitre sur Decamps a été réimprimé dans *Pages retrouvées* (Charpentier, 1886, in-18), avec préface de M. Gustave Geffroy. *La Peinture à l'exposition de 1855* a reparu avec le *Salon de 1852* dans les *Études d'art* (1893, in-12) des deux frères recueillies par M. Roger Marx.

Rapport sur l'exposition universelle des beaux-arts, lu le 17 juin 1855 à l'assemblée générale annuelle de la Société libre des Beaux-Arts, par M. Horsin Déon, peintre, restaurateur des tableaux des musées impériaux, membre de la Société libre des Beaux-Arts, etc. *Paris, Alexandre Johanneau,* 1855, in-8, 48 p.

La Rochenoire (J. de). *Exposition universelle des Beaux-Arts. Le Salon de 1855 apprécié à sa juste valeur pour 1 fr.* Paris, *Martinon*, 1855, deux parties in-8, 85 et 96 p.

Le curieux rapport rédigé en 1878 par M. Ed. Millaud, alors député (depuis sénateur) du Rhône, sur le colportage des journaux et autres écrits imprimés, nous apprend que la commission instituée près du ministère de l'intérieur refusa l'estampille à cette brochure, « parce que la pensée de l'auteur est de déprécier la magnifique collection d'œuvres d'art que tout le monde admire et qui a été l'objet de tant de soins et d'efforts de la part du gouvernement ».

Lavergne (Claudius). *Exposition universelle de 1855. Beaux-Arts. Compte rendu extrait du journal « l'Univers ».* Paris, *V° Poussielgue-Rusand et J. Charavay*, in-8, 156 p.

Mantz (Paul). *Salon de 1855.* — Revue française, t. II, p. 21-29 *(Belgique, Hollande, Suisse)*; p. 69-80 *(Allemagne et Suisse)*; p. 122-134 *(Angleterre)*; p. 165-177 *(Italie, Espagne, Amérique, France)*; [Eug. Delacroix]; p. 219-229, *M. Ingres;* p. 257-268, *Decamps, Muller, Couture, Diaz, Horace Vernet* [et Raffet]; p. 358-371 *(Courbet, peinture de genre)*; p. 457-466 *(Corot, Théodore Rousseau, Cabat, Troyon)*; p. 510-521 *(Pastel, aquarelles, gravure et lithographie)*; p. 598-608 *(Sculpture).*

Visites et études de S. A. I. le prince Napoléon au palais des Beaux-Arts, ou description complète de cette exposition (Peinture, sculpture, gravure, architecture), avec la liste des récompenses, les statistiques officielles et les documents et décrets, faisant suite aux « Visites et études au palais de l'industrie ». *Paris, Henri et Charles Noblet, éditeurs, 56, rue Saint-Dominique*, 1856, in-18, 2 ff. et iii-320 p. [N. Inv. V. 55133].

Réunion d'articles publiés dans *Le Moniteur*, par Adrien Pascal, chef du service de la publicité près la Commission impériale, auteur d'un travail de même nature sur les sections industrielles, paru la même année chez les mêmes éditeurs.

Petroz (Pierre). *Exposition universelle des beaux-arts.* — La Presse, 2, 30 mars; 5, 11, 19, 26 juin; 4, 9, 16, 23, 31 juillet; 7, 13, 21, 27 août; 3, 10 et 17 septembre 1855.

Planche (Gustave). *Exposition des beaux-arts à l'exposition*

*universelle de 1855. — Revue des Deux Mondes*, 1ᵉʳ et 15 août ; 15 septembre ; 1ᵉʳ, 15 octobre et 15 novembre 1855.

Ce compte rendu se divise ainsi :
— I (1ᵉʳ août). *L'École anglaise.*
— II (15 août). *L'École allemande.*
— III (15 sept.). *L'École française.*
— IV (1ᵉʳ octobre). *Écoles diverses : Espagne, Italie, Belgique et Hollande.*
— V. *De l'état actuel de la peinture et de la sculpture.*
— VI. *L'orfévrerie et l'ébénisterie à l'Exposition.*

Il y a de plus, dans le numéro du 1ᵉʳ décembre 1855, une correspondance avec Paul Meurice, au sujet des objets d'art exposés par son frère (mort le 17 février précédent), suivie des protestations du personnel de l'atelier de l'orfèvre et de divers artistes contemporains contre les appréciations et les insinuations du critique, dont la réplique fut des plus médiocres. Une autre polémique (1ᵉʳ janvier et 1ᵉʳ août 1856), provoquée par le jugement de Planche sur les œuvres du peintre Frederico Madrazo, se termina par une poursuite en diffamation et une condamnation dont la *Revue des Deux Mondes* acquitta les frais.

Exposition universelle de 1855. Beaux-Arts, par Claude Vignon. *Paris, librairie d'Auguste Fontaine*, 1855, in-12, 267 p.

Viel-Castel (comte Horace de). *Exposition universelle. Beaux-Arts.* — *L'Athenæum français*, 1855, p. 418-420, 463-464, 507-508, 572-575, 682-685 (École anglaise), 860-862 (École française).

Le compte rendu de la statuaire fut rédigé par Ad. Viollet-le-Duc ; voyez ci-dessous.

Viollet-le-Duc (Adolphe). *Exposition universelle des beaux-arts. Sculpture.* — *L'Athenæum français*, 1855, p. 483-485, 552-553, 769-770, 997-999.

*Exposition universelle des beaux-arts.* — *L'Artiste*, 5ᵉ série, t. XV et XVI.

Ch. Perrier (*France*), p. 15-17, 29-31, 43-46, 57-60, 71-75, 85-89, 99-104, 113-117, 130-134, 141-144, 155-158 ; (*École allemande*), p. 169-172, 186-191, 200-204 ; (*École belge et hollandaise*), p. 213-216 ; (*École anglaise*), p. 225-229, et t. XVI, p. 15-19, 29-32 ; (*Écoles secondaires et d'Amérique*), p. 43-46 ; *Supplément à l'École française*, p. 117-119, et *Conclusion*, p. 127-130.

— MALITOURNE (Pierre). *La Sculpture*, t. XVI, p. 99-104, 113-116, 141-144.

— HERMANT (Achille). *Architecture*, t. XVI, p. 145-147.

## 1857

Nos artistes au Salon de 1857, par EDMOND ABOUT. *Paris, L. Hachette et C<sup>ie</sup>*, 1858, in-12, 3 ff. et 380 p.

ARNAULDET (Thomas). Les Artistes bretons, angevins, poitevins au Salon de 1857. Lettre adressée à M. Benj. Fillon, par THOMAS ARNAULDET. *Nantes, A. Guéraud et C<sup>ie</sup>, imprimerie-librairie du passage Bouchaud*, 1857, in-8, 2 ff. et 56 p.

On lit au verso du titre : (Extrait de la *Revue des provinces de l'Ouest*, dirigée par Armand Guéraud, 5<sup>e</sup> année, 1857-1858).

BURTY (Ph.). *Salon de 1857.* — *Le Moniteur de la mode, journal du grand monde* (juillet-août 1857).

Début dans la critique d'art de l'écrivain qui fut au premier rang des protagonistes de l'école moderne et de toutes ses manifestations.

Philosophie du Salon de 1857, par CASTAGNARY. *Paris, Poulet-Malassis et de Broise*, 1858, in-12, 2 ff., 101 p. et 1 f. non chiffré (table).

La *Préface* chiffrée I-III est comprise dans la pagination totale.
Réimpression, avec modifications et additions, d'articles parus dans la *Revue moderne*, fondée par Ch. Sauvestre, tome I<sup>er</sup> (1857), p. 42-49, 132-151, 196-206, 280-295. La *Préface* était inédite.

DELÉCLUZE (E.-J.). *Exposition de 1857.* — *Journal des débats*, 15, 20 juin; 2, 10, 16, 26 juillet; 11, 20, 29 août et 15 septembre 1857.

MAXIME DU CAMP. Le Salon de 1857. Peinture. Sculpture. *Paris, Librairie nouvelle, boulevard des Italiens, 15, en face de la Maison Dorée*, 1857, in-12, 2 ff., 186 p. et 1 f. non chiffré (table).

Il a été tiré, en outre, 25 ex. in-8 sur papier de Hollande. La rubrique de ces ex. porte : *Paris, Librairie nouvelle, 15, boulevard des Italiens, Jacottet, Bourdilliat et C<sup>ie</sup>, éditeurs.*
Réimpression d'un compte rendu paru dans la *Revue de Paris* (tome LVII), p. 161-224.

Causeries sur le Salon de 1857. *Senlis, impr. et lithogr. Régnier*, 1857, in-8, 105 p.

Signé (p. 103) : Fr[ançois] B[eslay] et Alf[red] P[aisant]. La couverture imprimée porte : *La Peinture au Salon de 1857*.

M. François Beslay a été, plus tard, rédacteur en chef du journal politique quotidien *le Français*, et M. Alfred Paisant, alors substitut à Senlis, a, pendant de longues années, occupé le siège de président du tribunal civil de Versailles.

Beaux-Arts. Le Salon de 1857, par W. Flaner. *En vente chez H. Lefèvre, éditeur, passage Saulnier, 10*, 1857 (impr. D. Aubusson et Kugelmann), in-8, 80 p.

Fournel (Victor). *Salon de 1857*. — *Le Correspondant*, t. XLI (nouv. série, t. VI), p. 532-541 et 735-752.

Gautier (Théophile). *Salon de 1857*. — *L'Artiste*, t. I (nouv. série), p. 189-192, 209-212, 225-229, 245-249, 261-264, 281-284, 297-300, 313-316, 329-332, 345-347, 361-364, 377-380 ; t. II, p. 36, 17-20, 33-36, 65-67, 113-116, 129-132, 145-148, 161-163, 183-185 (14 juin-22 novembre 1857).

L'Art et la Philosophie au Salon de 1857, revue critique, par Gendré et Willems. *Paris, à l'administration de l'imprimerie des arts, rue des Enfants-Rouges, 2, et chez les principaux libraires*, 1857, in-8, 2 ff., 190 p. et 1 f. non chiffré (table des matières).

P. 180-190, table des noms cités.

Hély (Georges d'). *La gravure au Salon de 1857*. — *L'Artiste*, t. II (nouv. série), p. 85-86.

Le véritable nom de l'auteur est Edmond Poinsot qui a surtout usé du pseudonyme de Georges d'Heilly, devenu, à la suite de la réclamation d'une famille dont c'était le nom légitime, d'Heylli.

Leroy (Louis). *Salon de 1857*. — *La Semaine politique*, 5, 12, 16 juillet ; 16 et 30 août 1857.

Mantz (Paul). *Le Salon de 1857*. — *Revue française*, t. IX, p. 431-442 (*Préliminaires. Sculpture*, p. 491-501 ; *J. F. Millet, l'École de Rome*, p. 558-569 ; *Peinture historique, Portraits*, t. X, p. 43-55 ; *Peinture de genre*, p. 118-128 ; *Paysage*, p. 178-189 ; *Dessins, aquarelles, gravure, lithographie, architecture*).

MONTAIGLON (Anatole DE). *Salon de 1857.* — *Revue universelle des arts*, septembre 1857, t. V, p. 533-558.

Étude datée de Paris, 30 août 1857.

Nadar jury au Salon de 1857. 1000 comptes rendus, 180 dessins. A la Librairie nouvelle et partout!! (Impr. de la Librairie nouvelle (L. Bourdilliat, 15, rue Breda), s. d., in-8 oblong, 72 p.

La couverture, illustrée et imprimée sur papier de couleur brique, sert de titre. P. 67, *Un souvenir de l'Exposition universelle. M. Ingres.* P. 70, *Eugène Delacroix.* P. 71, *Les Anglais et la caricature.*

Charges et caricatures parues dans le *Rabelais* de juin à septembre 1857.

NIEL (Georges). Le paysage au Salon de 1857. *Paris, librairie d'Alphonse Taride, 2, rue de Marengo,* 1857, in-12, 24 p. (la dernière non chiffrée).

A la dernière page, l'auteur annonce que « ce petit travail faisait partie d'un volume qui devait paraître sur le Salon, mais qui est resté dans les limbes ».

PELLETAN (Eugène). *Exposition de peinture.* — *Courrier de Paris* du 10 juillet au 25 septembre 1857 (douze articles).

PELLOQUET (Théodore). *A travers le Salon de 1857.* — *Gazette de Paris,* 20 juin ; 5, 19, 26 juillet ; 2, 9, 16 et 23 août 1857.

L'Art français au Salon de 1857. Peinture. Sculpture. Architecture, par CHARLES PERRIER. *Paris, Michel Lévy frères,* 1857, in-18, xi-192 p.

Épigraphe (texte grec) empruntée à Marc-Aurèle.
Dédicace à MM. Th. Gautier et Arsène Houssaye.

PLANCHE (Gustave). *Le Salon de 1857.* — *Revue des Deux Mondes,* 15 juillet et 15 août 1857, p. 377-403 et 796-821.

SAINT-VICTOR (Paul DE). *Salon de 1857.* — *La Presse,* 26 juin ; 10, 11, 18, 26 juillet ; 4, 11, 16, 29 et 30 août et 27 septembre 1857.

## 1859

ASTRUC (Zacharie). Les 14 Stations du Salon — 1859 — suivies d'un récit douloureux. *Paris, Poulet-Malassis et de Broise*

(impr. Walder), 1859, in-12, 3 ff. non chiffrés (faux-titre, titre et dédicace), iv-408 p.

Couverture illustrée anonyme représentant l'auteur conduit par un caniche à travers le Salon et s'appuyant, en guise de bâton, sur une plume d'oie. Les pages chiffrées en romain sont occupées par une Préface de GEORGE SAND, datée de Nohant, 18 août 1859. Le texte qu'elle annonce et recommande avait paru, la même année, dans le *Quart d'heure, gazette des gens à demi sérieux*. Le *Récit douloureux* (p. 371-401) est une véhémente protestation en l'honneur de Courbet. P. 403-406, *Table* [des matières]. P. 407-408, *Errata*.

Souvenirs du Salon de 1859, contenant une appréciation de la plupart des œuvres admises à cette exposition des beaux-arts et un résumé sommaire des critiques contradictoires extraites des journaux et revues, par MAURICE AUBERT. *Paris, Jules Tardieu, éditeur, 13, rue de Tournon*, 1859, in-16, 2 ff., 316 p. et 1 f. non chiffré (table des matières et *Errata*).

BAUDELAIRE (Charles). *Le Salon de 1859*. — *Revue française*, t. XVII (1859), p. 257-266, 321-335, 385-398, 513-534.

Sous forme de lettres à M. Jean Morel, directeur de la *Revue française*, mais divisé en chapitres.

Réimprimé au tome II des *Œuvres complètes* (édit. Michel Lévy) dans le volume des *Curiosités esthétiques*.

Dans une lettre à Nadar du 14 mai 1859, Baudelaire prétend écrire le compte rendu de ce Salon *sans l'avoir vu* et à l'aide du seul livret : « Sauf la fatigue de deviner les tableaux, c'est une excellente méthode que je te recommande. On craint de trop louer et de trop blâmer ; on en arrive ainsi à l'impartialité. »

Le lendemain, dans une nouvelle lettre, il confesse « avoir un peu menti, mais si peu ! » et il ajoute : « J'ai fait une visite, une seule, consacrée à chercher les nouveautés, mais j'en ai trouvé bien peu et pour tous les vieux noms, ou les noms simplement connus, je me confie à ma vieille mémoire excitée par le livret. Cette méthode, je le répète, n'est pas mauvaise, à la condition qu'on possède bien son personnel ». (CH. BAUDELAIRE, *Lettres*, 1841-1866. Paris, Société du Mercure de France, MCMVI, in-8, p. 206 et 209).

Les Artistes du Forez à l'exposition de Paris, par VICTOR BOURNAT. *Montbrison, impr. Bernard*, 1860, in-8, 16 p.

Extrait du *Journal de Montbrison* des 18 décembre 1859, 1ᵉʳ et 8 janvier 1860.

La Photographie au palais des beaux-arts, par M. Ph. Burty. Extrait de la « Gazette des beaux-arts », livraison du 15 mai 1859. *Paris, impr. J. Claye*, 1859, in-8, 15 p.

Castagnary. *Salon de 1859.* — *L'Audience* [dates inconnues].

Je n'ai pu réussir à voir un ex. de ce journal, mais les articles qui forment ce Salon ont été réimprimés dans l'édition Charpentier ; un autre article, intitulé *Salon en raccourci*, et non réimprimé, a paru dans l'*Almanach parisien* de F. Desnoyers (1860) ; c'est un dialogue entre l'auteur et maitre Frenhofer, du *Chef-d'œuvre inconnu* de Balzac ; il est illustré de deux bois d'après le *Supplice de Dolet* de Léon Bailly et *Une matinée sur les bords de la Canne* (Nièvre), par Hector Hanoteau.

Notice sur les principaux tableaux de l'Exposition de 1859. Peintres français. *Paris, Henri Plon*, 1859, in-18, 68 p.

C'est un simple guide descriptif, selon l'ordre des salles, et anonyme. Il est attribué à A. P. Chalons d'Argé.

Chesneau (Ernest). Libre étude sur l'art contemporain. A M. Eugène Noël. *Paris, impr. centrale de Napoléon Chaix et C<sup>ie</sup>*, gr. in-8, 170 p.

Tirage à part de la *Revue des races latines*, fondée et dirigée par Gabriel Hugelmann.

Beaux-Arts. Les Artistes normands au Salon de 1859, par Alfred Darcel. Extrait du « Journal de Rouen ». *Rouen, impr. D. Brière*, 1859, in-8, 26 p.

Dédicace au marquis Ph. de Chennevières qui avait inspiré à l'auteur la pensée de ce travail accompli, jusqu'en 1870, avec une régularité assez rare en pareille occurrence et mentionné ici sous la date de chacun des Salons successifs.

Delaborde (vicomte Henri). *L'Art français au Salon de 1859.* — *Revue des Deux Mondes*, 1<sup>er</sup> juin 1859.

Réimprimé dans les *Mélanges sur l'art contemporain* (Veuve Jules Renouard, 1866, in-8), p. 110-160.

Delécluze (E.-J.). *Exposition de 1859.* — *Journal des débats*, 15, 27 avril ; 5, 13, 18, 26 mai ; 3, 16 et 30 juin 1859.

Du Camp (Maxime). Le Salon de 1859. *Paris, Librairie nouvelle, A. Bourdilliat et C<sup>ie</sup>, éditeurs*, 1859, in-12, 2 ff., 210 p. et 1 f. non chiffré (table des matières).

## SECOND EMPIRE (1853-1870).

Une autre table alphabétique des noms d'artistes occupe les pages 199-210. Selon M. Vicaire, il a été tiré vingt-cinq ex. sur papier de Hollande.

— Alexandre Dumas. L'Art et les Artistes contemporains au Salon de 1859. *Paris, Librairie nouvelle, A. Bourdilliat et C<sup>ie</sup>*, 1859, in-12, 2 ff. et 188 p. [N. V 24662].

Publié dans l'*Indépendance belge*.

— Le Salon de 1859, par H. Dumesnil. *Paris, V<sup>e</sup> Jules Renouard*, in-12, 2 ff. et 230 p.

— Duvivier (J. H.). Salon de 1859. Indiscrétions. *Paris, Dentu*, 1859, in-12, 24 p. [N. V 24653].

Au dos de la couverture est annoncé un Salon qui devait paraître en trois livraisons.

— Figuier (Louis). La Photographie au Salon de 1859. *Paris, L. Hachette et C<sup>ie</sup>*, 1860, in-18, 4 ff. et 88 p. [N. Inv. V. 24663].

Voyez ci-dessus la mention d'un article de Ph. Burty sur le même sujet.

Gabrielis (Ferdinand). *Salon de 1859.* — *Le Moniteur des arts*, 23, 30 avril; 7, 14, 21, 28 mai; 4, 18, 25 juin; 2, 9 et 16 juillet 1859.

Gautier (Théophile). *Exposition de 1859.* — *Le Moniteur universel*, 18, 23, 30 avril; 7, 21, 28 mai; 3, 11, 16, 18, 23, 25 et 29 juin; 1<sup>er</sup>, 6, 7, 13, 20, 29 juillet; 3, 6, 15, 25 août; 4, 21 septembre et 10 octobre 1859.

Houssaye (Arsène). *Salon de 1859.* — *Le Monde illustré*, 16 avril, 25 juin 1859.

Douze articles, accompagnés de nombreux bois dans le texte et hors texte.

— Louis Jourdan. La Peinture française. Salon de 1859. *Paris, Librairie nouvelle, A. Bourdilliat et C<sup>ie</sup>*, 1859, in-12, 2 ff. et 211 p.

Publié dans le *Siècle*.

— L'Art dans la rue et l'Art au Salon, par E. de B[uchère] de Lé-

pinois. Avec une préface de M. Arsène Houssaye. *Paris, E. Dentu,* 1859, in-12, xi-294 p.

Dans la première partie intitulée *L'Art dans la rue,* l'auteur rend compte de diverses toiles vues à la devanture ou dans les magasins des marchands de tableaux.

Gustave Le Vavasseur. Salon de 1859 (les Artistes du département de l'Orne). Exposition régionale de Saint-Lô (les artistes normands. Les industriels du département de l'Orne). *Argentan, impr. Barbier, juin* MDCCCLIX, in-12, 43 p.

Tirage à part sur la composition du *Journal de l'Orne.*
Le *Salon de 1859* occupe les seize premières pages.

Mantz (Paul). *Salon de 1859.* — *Gazette des beaux-arts,* 1ᵉʳ et 15 mai ; 1ᵉʳ et 15 juin ; 1ᵉʳ juillet 1859.

Le compte rendu est accompagné des planches suivantes : Eug. Delacroix, *Saint Sébastien,* gravé à l'eau-forte par Léopold Flameng ; L. Bénouville, *Jeanne d'Arc,* bois par Ulysse Parent, gravé par Gusmand ; Eug. Froment, *L'Amour désarmé,* dessiné par Chevignard, gravé par Gusmand ; A. de Curzon, *Psyché,* gravé à l'eau-forte par L. Flameng ; Paul Baudry, *La Toilette de Vénus,* bois dessiné par U. Parent, gravé par Lavieille ; Hébert, *Rosa Nera à la fontaine,* bois dessiné par Jules Laurens, gravé par Hotelin ; Jules Breton, *Le Rappel des glaneuses,* bois dessiné par Bocourt, gravé par Jahyer ; Fromentin, *Une Rue à El Aghouat,* bois dessiné par Edmond Hédouin, gravé par Piard ; Daubigny, *Le Soleil couchant,* eau-forte d'après son tableau ; Corot, *Idylle,* bois dessiné par U. Parent, gravé par Sargent ; Aubert (Ernest-Jean), *Rêverie,* bois dessiné par l'auteur, gravé par Lacoste jeune ; Millet, *La Mort et le Bûcheron,* eau-forte par Edmond Hédouin ; Gumery, *Le Moissonneur,* bois dessiné par Froment, gravé par Pannemaker ; Franceschi, *Andromède,* bois dessiné par Parent, gravé par Hotelin ; dans le cinquième et dernier article il n'y a que quatre bois empruntés à l'*Histoire des peintres* de Ch. Blanc et aux *Annales archéologiques* de Didron.

Montaiglon (Anatole de). *La peinture au Salon de 1859.* — *Revue universelle des arts,* t. IX, p. 436-446 et 478-494.

Le même volume contient un *Aperçu sur l'exposition des arts à Paris,* p. 265-271, et *Quelques mots sur les dessins d'architecture exposés au Salon de 1859* (p. 272-276), par M. Faucheux.

Perrier (Charles). *Le Salon de 1859.* — *Revue contemporaine* (2ᵉ série, t. IX, XLIVᵉ de la collection), p. 287-324.

Saint-Victor (Paul de). *Salon de 1859.* — *La Presse*, 23, 30 avril; 7, 14, 28 mai; 5, 11, 18, 25 juin; 2, 9, 16, 23 et 30 juillet 1859.

Mathilde Stevens. Impressions d'une femme au Salon de 1859. *Paris, Librairie nouvelle, A. Bourdilliat et C<sup>ie</sup>, éditeurs*, 1859, in-12, 144 p.

Épigraphe empruntée à Diderot.

## 1861

Brès (Louis). *Salon de 1861.* — *Le Moniteur des arts*, 8, 15, 25 mai; 8, 15, 22, 29 juin; 6, 13 et 20 juillet 1861.

L'Armée française à l'exposition de peinture de 1861. Dessins de G. Stael et Andrieux, gravures de Gusman. *Paris, Henri Plon, imprimeur-éditeur*, 1861, in-18, 36 p.

Couverture sur papier glacé noir; titre tiré en or. Bois d'après Pils, Bellangé, Bachelin, Yvon, Beaucé, Armand Dumarescq, Guézon; portrait de l'impératrice, d'après Winterhalter, du Prince impérial, d'après Yvon, et du prince Napoléon, d'après Hipp. Flandrin.

Calonne (Alph. de). *La Peinture contemporaine à l'Exposition de 1861.* — *Revue contemporaine*, 2<sup>e</sup> série, t. XXI (LVI<sup>e</sup> de la collection), p. 329-357. — *La Sculpture contemporaine*, ibid., p. 699-712.

Lettre sur les expositions et le Salon de 1861, par A. Cantaloube. *Paris, E. Dentu*, 1861, in-18, 2 ff. et 120 p. [*N.* V 24667].

Les Artistes du xix<sup>e</sup> siècle. Salon de 1861. Gravures, par H. Linton. Notice, par Castagnary. *Paris, Librairie nouvelle, 15, boulevard des Italiens, bureaux du Monde illustré, et chez tous les libraires*, in-folio, 96 p. [*N.* V 4309].

Titre pris sur une couverture de livraison. Les bois (au nombre de quarante-huit), réservés aux seuls tableaux, sont tirés sur papier teinté. Chacune des notices qui accompagnent ces planches est suivie d'un appendice intitulé : *Prépictes*, donnant la liste des œuvres précédemment exposées par l'artiste peintre, ou *Travaux antérieurs*, lorsqu'il s'agit d'un statuaire.

Ce texte et ces planches ont été remis en circulation sous le titre suivant: *Grand Album des expositions de peinture et de sculpture*,

*69 tableaux et statues gravés par* H. LINTON, *texte par* CASTAGNARY. Paris, librairie des Deux Mondes, 1863, in-folio, 96 p. [*N*. Est. Ad. 93].

Ni ce texte, ni celui qui accompagnait ces planches dans le *Monde illustré*, n'ont reparu dans le recueil posthume des *Salons* de l'auteur.

CHAM au Salon de 1861. Album de soixante caricatures. *Paris, maison Martinet, 171, rue de Rivoli et rue Vivienne, 41,* in-4, 16 p. non chiffrées.

La couverture, de couleur saumon, est encadrée de charges également allusives au Salon.

CHAMPFLEURY. *Lettre sur les artistes du département de l'Aisne au Salon de 1861.* — *Journal de l'Aisne*, 3 mai 1861.

D'après la bibliographie de l'œuvre de Champfleury dressée par Maurice Clouard et placée à la suite des ex. de luxe du catalogue des ventes posthumes effectuées en 1890.

Promenade d'un fantaisiste à l'exposition des beaux-arts de 1861, par RICHARD CORTAMBERT. *Paris, bureaux de la* Revue du Monde colonial, *3, rue Christine*, 1861, in-8, 24 p. [*N*. V. 29069].

Beaux-Arts. Les Artistes normands au Salon de 1861, par ALFRED DARCEL. *Rouen, impr. D. Brière*, 1861, in-8, 24 p. [*N*. Vp. 8931].

La couverture imprimée, qui sert de titre, porte au centre le cachet en forme de monogramme dont Darcel usait pour marquer la reliure de ses livres. Cette remarque s'applique, à partir de l'année 1861, à chaque plaquette constituant cette série, et il me paraît superflu de la répéter.

Le Salon de 1861. *Paris, chez V° Jules Renouard*, 1861, in-8, 32 p. [*N*. V 29067].

La couverture imprimée sert de titre. Signé (p. 36) : DAUBAN. On lit au-dessous de la signature : Extrait du *Journal général de l'instruction publique* (juin 1861). Impr. Paul Dupont.

DELABORDE (vicomte Henri). *Le Salon de 1861.* — *Revue des Deux Mondes*, 15 mai 1861.

Réimprimé dans les *Mélanges sur l'art contemporain* (Veuve Jules Renouard, 1866, in-8), p. 161-209.

DELÉCLUZE (E.-J.). *Exposition de 1861.* — *Journal des débats*, 1er, 8, 15, 22 mai ; 1er, 22 juin et 4 juillet 1861.

Du Camp (Maxime). Le Salon de 1861. *Paris, Librairie nouvelle, A. Bourdilliat et C<sup>ie</sup>, éditeurs*, 1861, in-12, 2 ff. et 8-210 p. et 1 f. non chiffré (table des matières).

L'*Avant-propos* est paginé, comme le texte, en chiffres arabes. L'*Index* alphabétique des noms d'artistes remplit les pages 199-210.

Il a été tiré des ex. sur papier de Hollande dont M. Vicaire n'a pu spécifier le nombre.

Du Cleuziou (Henri). *Salon de 1861*. — *La Jeunesse, journal littéraire*, 15, 22, 29 juin et 6 juillet 1861.

Enval (M<sup>me</sup> Jane d'). Salon de 1861. *Paris*, 1861, in-18, 89 p.

Extrait de la *Mode de France*.

L'Art officiel et la liberté. Salon de 1861, par Henry Fouquier. *Paris, E. Dentu*, 1861, in-12, 186 p. et 1 f. non chiffré (table). [*N*. V 24666].

Salon de 1861. Album caricatural, par Galletti. *Paris, Librairie nouvelle, boulevard des Italiens, 15, A. Bourdilliat et C<sup>ie</sup>, éditeurs, s. d.*, in-8 oblong, un titre et les pl. lithographiées à la plume renfermant chacune plusieurs sujets.

La couverture est également lithographiée.
Charges anodines précédées d'un huitain également inoffensif :

> Mon gros rire est sans amertume,
> Ma férule est sans aiguillon ;
> Rien de moins blessant que ma plume,
> Rien de plus doux que mon crayon.
> Puissent mes charges innocentes,
> Chers confrères et chers amis,
> Valoir de la gloire et des rentes
> A tous ceux que j'aurai choisis!

Abécédaire du Salon de 1861, par Théophile Gautier. *Paris, E. Dentu*, 1861, in-12, 417 p.

Tiré sur la composition du *Moniteur universel*, mais avec des remaniements destinés à rétablir un ordre alphabétique plus rigoureux dans la répartition des appréciations consacrées à chaque artiste. Le classement dans les salles était, d'ailleurs, le même qu'au livret, et c'est sans nul doute cette disposition matérielle qui avait donné à Gautier l'idée de l'adopter aussi.

Geffroy (Auguste). *Les Peintres scandinaves à l'exposition de 1861 à Paris*. — *Revue des Deux Mondes*, 15 juin 1861.

A-Z ou le Salon en miniature, par ALBERT DE LA FIZELIÈRE. *Paris, Poulet-Malassis et de Broise, 77, rue Richelieu* (typ. Henri Plon), 1861, in-12, 48 p.

Tirage à part, non spécifié, de la *Revue anecdotique*.

LA FORGE (Anatole DE). *L'Art contemporain. Salon de 1861.* — *Le Siècle*, 1ᵉʳ, 2, 10, 17, 24, 31 mai; 1ᵉʳ, 7, 8, 14, 15, 21, 22, 28, 29 juin 1861.

Cette série d'articles a eu pour complément un examen, par M. BRASSEUR-WIRTGEN, des pastels, dessins, aquarelles, miniatures, émaux, porcelaines et gravures (6, 9, 27, 30 juin 1861).

La Peinture et la sculpture au Salon de 1861, par LÉON LAGRANGE, avec un appendice sur la gravure, la lithographie et la photographie, par PHILIPPE BURTY. *Paris, aux bureaux de la Gazette des Beaux-Arts, rue Vivienne, 55* (Impr. J. Claye), 1861, gr. in-8, 2 ff. et 156 p. (la dernière non chiffrée) [*N*. V 15601].

Huit planches hors texte (sept eaux-fortes et une gravure en taille-douce) gravées par Flameng, Jacquemart, Bracquemond et Carrey, d'après Millet, Fromentin, Théodore Rousseau, Daubigny, Corot et Meissonier.

La planche de Rousseau (*Le Chêne de roche*), dont le cuivre a été de bonne heure égaré ou détruit, manque souvent.

Il a été tiré quelques exemplaires sur papier de Hollande.

Diogène au Salon de 1861, revue en quatrains, par LE GUILLOIS. *Paris, Desloges*, 1861, in-18, 72 p.

En regard du titre, frontispice de GUSTAVE DORÉ, gravé sur bois par DIOLOT, emprunté à l'édition Dutacq des *Contes drolatiques*.

LEVAVASSEUR (Gustave). Nos artistes à l'exposition de 1861. *Argentan*, 1861, in-18, 14 p.

Extrait du *Journal de l'Orne*.

Exposition de 1861. La Peinture en France, par OLIVIER MERSON. *Paris, E. Dentu*, 1861, in-12, xiv-406 p. et 1 f. non chiffré *(table des matières* et *Errata)*.

Entre l'*Avant-propos* (*Aperçu historique sur les expositions d'œuvres d'art*) et le compte rendu du Salon est un feuillet non chiffré sur lequel sont reproduits le monogramme et la devise de l'auteur : *Comme je pense*. A la page 3, en fleuron, et tirée dans le texte à mi-page, petite eau-forte de LÉOPOLD FLAMENG, d'après le *Saint Jean* de

Paul Baudry. Les noms des artistes dont a parlé M. Merson sont imprimés en manchettes à la marge extérieure des pages.

Pelloquet (Théodore). *Salon de 1861*. — *Courrier du dimanche*, 28 avril ; 5, 12, 19, 26 mai ; 2, 23, 30 juin ; 7 juillet 1861.

Un dernier article annoncé n'a pas paru.

Perrin (Émile). *Salon de 1861*. — *Revue européenne*, tome XV, p. 363-373, 577-588, 782-793 ; tome XVI, p. 164-170, 371-382.

Notes sur le Salon de 1861, par L. Laurent-Pichat. *Lyon, impr. du Progrès*, 1861, in-8, 2 ff. et iv-90 [*N*. Inv. V. 2427. Réserve].

On lit au verso du faux-titre : « Cette notice sur le Salon de peinture de 1861 a été tirée à 100 exemplaires. Elle n'est pas dans le commerce. » Le texte en avait d'abord paru dans les colonnes du *Progrès*, dont Laurent-Pichat était l'un des commanditaires. Il est précédé ici d'un avertissement, sans titre, avec pagination distincte.

Rousseau (Jean). *Salon de 1861*. — *Figaro*, 9 mai-4 juillet 1861 (huit articles).

Saint-Victor (Paul de). *Salon de 1861*. — *La Presse*, 12, 19, 26 mai ; 2, 11, 16, 25, 30 juin ; 9, 14, 19, 23, 28 juillet ; 2, 9, 11, 16, 17, 19, 23 août et 1$^{er}$ septembre 1861.

Vignon (Claude). *Une visite au Salon de 1861*. — *Le Correspondant*, 25 mai 1861, tome LIII (nouv. série, tome XVII), p. 137-160.

Vinet (Ernest). Salon de 1861. — *Revue nationale*, tome IV, p. 262-270, 437-454, 609-618 ; tome V, p. 119-129.

## 1863

Le Salon, feuilleton quotidien paraissant tous les jours *(sic)* pendant les deux mois de l'Exposition. Causeries, critique, bruits et nouvelles du jour, par Zacharie Astruc. *Paris, A. Cadart et C$^{ie}$*, in-4 [*N*. Inv. V. 5713].

A partir du n° 6, le titre porte en plus : *Salon* [*de 1863*].

Du 1$^{er}$ au 20 mai 1863, n$^{os}$ 1-15. Chaque numéro a quatre pages ; la quatrième est occupée par un *Tableau à l'usage du public pour le diriger dans sa promenade*.

Un tour au Salon. Exposition des beaux-arts de 1863. Album comique, par Baric. *Paris, E. Dentu*, 1863, in-8, 16 p.

Browne (Louis). *Les Beaux-Arts au palais de l'Industrie. Salon de 1863.* — *Revue du progrès moral, littéraire, scientifique et artistique*, t. I, p. 203-279, 371-387, 460-480, 582-595 ; t. II, p. 75-77.

Oulevay (H.). L'Art pour rire. Le Salon repeint et remis à neuf. *Paris*, 1861, in-folio.

Recueil de caricatures coloriées.

Castagnary. *Salon de 1863.* — *Le Nord* [de Bruxelles], 14, 19, 27 mai ; 4 juin ; 1er et 15 août ; 12 septembre 1863.

Réimpr. dans l'édition Charpentier des *Salons* de l'auteur, qui a encore traité le même sujet sous deux formes différentes : 1° dans le *Courrier du dimanche* (3 mai-26 juillet 1863 ; neuf articles) ; 2° dans l'*Artiste* des 1er, 15 août et 1er septembre 1863 (*Salon des refusés*) ; ces trois articles figurent seuls dans l'édition Charpentier, à la suite du compte rendu publié dans le *Nord*.

Chesneau (Ernest). *Beaux-Arts. Salon de 1863.* — *Le Constitutionnel*, 28 avril ; 5, 12, 19, 29 mai ; 2, 9, 16, 23, 30 juin ; 7, 14 juillet 1863.

Réimprimé, avec quelques additions et modifications, dans un volume intitulé *L'Art et les artistes modernes en France et en Angleterre* (Didier et Cie, 1864, in-18).

Beaux-Arts. Les Artistes normands au Salon de 1863, par Alfred Darcel. *Rouen, impr. par D. Brière et fils*, 1863, in-18, 36 p. [*N*. Vp. 24680].

Même remarque que ci-dessus au sujet de la couverture imprimée et du monogramme qui la décore.

Le Salon de 1863, par C.-A. Dauban. *Paris, chez Renouard, librairie, rue de Tournon, 6*, 1863, in-8, 58 p. [*N*. V 24678].

Couverture non imprimée.

Delécluze (E.-J.) et Viollet-le-Duc. *Exposition de 1863.* — *Journal des débats*, 30 avril ; 12, 20, 27 mai ; 2, 9, 17 et 24 juin 1863.

Du Camp (Maxime). *Le Salon de 1863.* — *Revue des Deux Mondes*, 15 juin 1863, p. 886-918.

M. Vicaire signale un tirage à part (35 p., y compris le titre). Réimprimé avec d'autres comptes rendus de même nature dans un recueil décrit ci-dessus, paragraphe 1.

Enault (Louis). *Le Salon de 1863.* — *Revue française* (3ᵉ année, t. V), p. 197-213, 303-325, 456-483.

A propos de l'exposition des beaux-arts de 1863, par Antoine Etex. *Paris, E. Dentu*, 1863, gr. in-8, 7 p.

Dumesnil (Georges). *La Sculpture à l'Exposition de 1863.* — *Le Courrier artistique*, 9, 16, 23, 30 mai ; 6, 20, 28 juin ; 5, 19 juillet 1863.

Il y a de plus, dans le même numéro du 19 juillet, un article sur le *Dessin, la gravure, les pastels*, etc., portant la même signature. Voyez ci-après Lockroy (Édouard).

[Franck]. Essai sur l'école française à propos du Salon de 1863, par Franck. Extrait de la « Revue de Normandie ». *Rouen, impr. E. Cagniard*, 1863, in-8, 19 p.

Gautier (Théophile). *Salon de 1863.* — *Le Moniteur universel*, 23 mai ; 13, 18, 20, 26 juin ; 3, 8, 11, 17, 31 juillet ; 7, 22 août et 1ᵉʳ septembre 1863.

L'Art contemporain. 1ʳᵉ série. A travers le Salon de 1863, par J. Girard de Rialle. *Paris, E. Dentu et à la Librairie centrale*, 1863, in-18, 155 p. et 1 f. non chiffré (table).

Cette « 1ʳᵉ série » n'a été suivie d'aucune autre.

Les Peintres de genre au Salon de 1863, par Charles Gueullette, auteur des « Peintres espagnols ». *Paris, Gay*, 1863, in-18, 2 ff. et III-67 p.

Lockroy (Édouard). *Première* [douzième] *Lettre d'un éclectique.* — *Le Courrier artistique*, 1ᵉʳ mai-26 juillet 1863 [douze lettres].

Voyez plus haut Dumesnil (Georges).

Il y a, de plus (numéro du 16 mai), un court article sur l'*Exposition des refusés*.

Eugène de Montlaur. L'École française contemporaine. Salon de 1863. Extrait du journal « la Franche-Comté ». *Besançon, impr. Dodivers*, 1863, in-8, 117 p.

Henry de La Madelène. Salon de 1863. *Paris, J. Lecuir*, 1863, in-8, 32 p.

Première livraison seule parue, extraite du *Figaro-Programme*, alors dirigé par Jules Noriac, à qui ce compte rendu est dédié. La suite du texte a passé en fragments fort courts dans le même journal, du 12 mai au 9 juillet 1863.

Leroy (Louis). *Salon de 1863*. — Le Charivari, 5, 7, 8, 10, 14, 16, 17, 20, 22, 24, 27 mai; 1$^{er}$, 3, 4, 8, 13, 16 et 17 juin 1863.

L'article du 20 mai est consacré aux « Refusés ». Il n'y a aucune corrélation entre le compte rendu de ce Salon et les charges de Cham publiées dans le même journal.

L'Exposition, journal du Salon de 1863, paraissant le jeudi et le dimanche. Théodore Pelloquet, rédacteur en chef; Arsène Goubert, propriétaire-gérant. *Impr. G. Kugelmann*, in-folio.

Du 7 mai au 9 août 1863 (25 numéros).

Le *Salon de 1863* comporte vingt-quatre articles, tous signés par Théodore Pelloquet; le surplus du journal renferme un certain nombre d'articles divers presque tous signés Zaccharias Muller, ou empruntés à d'autres périodiques.

Rochefort (Henri). *Le Salon de 1863*. — *Le Nain jaune*, 16 mai-17 juin 1863 (six articles).

Saint-Victor (Paul de). *Salon de 1863*. — *La Presse*, 10, 17, 26 mai; 4, 15, 21, 28, 29 juin; 5, 12, 14 juillet 1863.

Sault (C. de) [M$^{me}$ Guy de Charnacé, née d'Agoult]. *Salon de 1863*. — *Le Temps*, 12, 17, 28 mai; 5, 14, 24, 28 juin; 5, 8, 12 et 19 juillet 1863.

Réimprimé dans un volume intitulé *Essais de critique d'art. Salon de 1863* (Paris, Michel Lévy frères [impr. L. Guérin, 26, rue du Petit-Carreau], 1864, in-12), renfermant, en outre, d'autres articles sur les *Peintures murales de Saint-Germain des Prés* [par H. Flandrin], les expositions des prix de Rome à l'École des beaux-arts (1861-1863) et le Musée Campana.

Arthur Stevens. Le Salon de 1863, suivi d'une étude sur Eugène Delacroix et d'une notice biographique sur le prince Gortschakow. *Paris, à la Librairie centrale* (Bruxelles, impr. J.-H. Briard, 1866), in-12, iv-286 p.

Les articles sur le Salon de 1863 avaient paru dans le *Figaro* sous la signature : J. GRAHAM.

VIGNON (Claude). *Le Salon de 1863*. — *Le Correspondant*, tome LIX (nouv. série, tome XXIII), p. 363-392.

---

Le Salon des Refusés et le Jury. Réflexions de COURCY-MENNITH. *Paris, Jules Gay*, 1863, in-8, 15 p. [*N.* V 24676].

Salon des Refusés. La Peinture en 1863, par FERNAND DESNOYERS. *Paris, Azur Dutil, éditeur, 131, rue Montmartre*, 1863, in-8, 2 ff. et 139 p. [*N.* V 24682].

Le titre de départ porte : *Le Salon des refusés, par une réunion d'écrivains sous la direction de* FERNAND DESNOYERS.

Le Jury et les Exposants. Salon des Refusés, par LOUIS ETIENNE. *Paris, E. Dentu*, 1863, in-8, 2 ff., 73 p. et 1 f. non chiffré (table).

Les Artistes et les Expositions, le Jury, par HENRI LESECQ. *Paris, A. Cadart et F. Chevalier*, 1863, gr. in-8, 24 p.

Le Jury et le Salon, par VICTOR LUCIENNE. *Paris, E. Dentu, librairie centrale*, 1863, in-8, 16 p.

## 1864

Salon de 1864, par EDMOND ABOUT. *Paris, L. Hachette et C<sup>ie</sup>*, 1864, in-12, 3 ff. et 303 p.

Publié d'abord dans le *Petit Journal*.

ASSELINEAU (Charles). *Salon de 1864*. — *Revue nationale et étrangère, politique, scientifique et littéraire*, tome XVII, 10 mai et 10 juin 1864, p. 171-179 et 274-305.

AUBERT (Francis). *Salon de 1864*. — *Le Pays, journal de l'Empire*, 27 avril, 8, 23, 29 mai ; 6, 10, 13, 20 et 27 juin 1864.

Exposition des beaux-arts. Salon de 1864, par LOUIS AUVRAY, statuaire, directeur de la « Revue artistique ». *Paris, A. Lévy, éditeur, rue de Seine, 29, et aux bureaux de la* Revue artis-

tique, *rue Bréa, 5, faubourg Saint-Germain*, 1863 (sic), in-8 120 p. [*N.* V 24686.]

Audéoud (Alphonse). *Salon de 1864*. — *Revue indépendante*, tome II, p. 723-732, 762-772.

Barral (Georges). Salon de 1864. Vingt-sept pages d'arrêt !!! *Impr. Dubuisson*, 1864. in-8, 40 p. [*N.* Vp. 17763].

Extrait de la *Presse scientifique des Deux Mondes*.

Boissé (Jules). *Salon de 1864*. — *La Nation*, 3, 18 et 31 mai 1864.

L'auteur ne s'est occupé que des paysages et la suite de ce compte rendu ne semble pas avoir paru.

Bürger (W.) [Théophile Thoré]. Salon de 1864. — *L'Indépendance belge*, 15 et 23 mai ; 2, 7, 15, 21, 26 et 28 juin 1864.

Réimprimé dans les *Salons* de W. Bürger, tome II, p. 1-158.

Cantaloube (Amédée). *Salon de 1864*. — *Nouvelle Revue de Paris*, tome II, p. 593-612 ; tome III, p. 402-420 et 597-623.

Challemel-Lacour (Paul). *Le Salon de 1864*. — *Revue germanique et française*, tome XXIX (1ᵉʳ juin 1864), p. 528-547.

Castagnary. *Salon de 1864*. — *Courrier du dimanche* du 15 mai au 14 juillet 1864.

Réimprimé dans les *Salons* (éd. Charpentier), tome Iᵉʳ, p. 183-220 ; les éditeurs (Gustave Isambert et Roger Marx) signalent, sans le reproduire, un autre article paru dans le *Grand Journal* de Villemessant, sous ce titre *Les Récompenses* (15 mai 1864) et une conférence dont la date et le lieu ne sont pas spécifiés.

Clément (Charles). *Exposition de 1864*. — *Journal des Débats*, 30 avril ; 6, 12, 20, 27 mai ; 2, 10, 12, 17 et 23 juin 1864.

Beaux-Arts. Les Artistes normands au Salon de 1864, par Alfred Darcel. *Rouen, impr. par D. Brière et fils*, 1864, in-12, 48 p. [*N.* Vp. 24685.]

Gautier (Théophile). *Salon de 1864*. — *Le Moniteur universel*, 18, 19, 21, 27 mai ; 1ᵉʳ, 5, 10, 12, 17, 25 juin ; 8, 16, 23 juillet ; 3 et 14 août 1864.

GAUTIER fils (Théophile). *Salon de 1864.* — *Le Moniteur illustré*, 14 et 21 mai ; 4 et 18 juin 1864.

Le journal a donné diverses reproductions de tableaux figurant à ce même Salon et accompagnées de notes signées Ch. YRIARTE, Olivier DE JALIN et Maxime VAUVERT.

Six sujets empruntés à la sculpture sont groupés sur la même demi-page ; ce sont les suivants : ATTINGER : *Combat de taureaux* ; CHATROUSSE : *Madeleine au désert* ; CRAUCK : *La Victoire* ; FRANCESCHI : *La Foi* ; POITEVIN : *L'Enfant au nid.*

Il y a de plus (28 mai 1864, p. 349) une page de caricatures signées H. OULEVAY, visant les envois de Gustave Moreau, Fantin, Manet, Th. Ribot, des deux Daubigny, etc., et très curieuses à cinquante ans de distance.

Le Salon pour rire, par GILL, 1864. Prix : 1 fr. *Gustave Richard, éditeur*, 8 ff. non chiffrés.

La couverture imprimée et illustrée sert de titre. Chacun des feuillets, non chiffrés, renferme plusieurs caricatures avec légendes.

GUEULLETTE (Charles). Quelques paroles inutiles sur le Salon de 1864. *Paris, Castel*, 1864, in-8, 33 p.

LAFENESTRE (Georges). *La peinture et la sculpture au Salon de 1864.* — *Revue contemporaine*, 31 mai 1864.

LA FIZELIÈRE (Albert DE). *Salon de 1864.* — *L'Union des arts*, 30 avril ; 7, 14, 21, 28 mai ; 4, 11, 18, 25 juin ; 2, 9, 16 juillet 1864.

Il existe un tirage à part de ces articles ; je ne l'ai jamais vu.

Il y a de plus (11 juin) un article sur l'architecture, signé BOURGEOIS, de Lagny, ancien architecte du département.

LAVERDANT (Désiré). Appel aux artistes contre le Sphinx et Satan pour le Christ, la Madone et le Paradis. Bilan des Salons français (1699-1864), par Désiré LAVERDANT. (Extrait du « *Mémorial catholique* ». *Paris, J. Hetzel ; Ch. Douniol*, 1864, in-8, 2 ff., 98 p. et 1 f. n. ch. (Table des matières.) [*N.* Inv. V 44038.]

MERSON (Olivier). *Salon de 1864.* — *L'Opinion nationale*, 21 mai ; 5, 13, 20 juin ; 8, 14 et 19 juillet 1864.

Dans son dernier article, l'auteur allègue que « des circonstances tout à fait imprévues ont entravé la publication de cette étude », commencée, en effet, tardivement et terminée quand le Salon avait déjà fermé ses portes.

Deux heures au Salon de 1864, par Eug. de Montlaur. Besançon, impr. et librairie Dodivers et C‍ie, 1864, in-8, 40 p.

Mouy (Charles de). *Le Salon de 1864.* — *Revue française*, 4e année, tome VIII, p. 223-268.

Parent (P. C.). *Lettres d'un simple littérateur sur le Salon de 1864.* — *Courrier artistique* (1re année), 8, 15, 22, 29 mai 1864.

Dans le numéro du 15 mai, il y a une *Lettre* (signée Jean de Ruys) sur le Salon de sculpture.

Rousseau (Jean). *Salon de 1864.* — *Le Figaro*, 1er, 12, 19, 26 mai; 2, 12 et 19 juin 1864.

— [Le même]. *Salon de 1864.* — *L'Univers illustré*, 14, 18, 21, 25, 28 mai; 1er, 4, 8, 11, 15, 18, 22, 25, 29 juin; 2 juillet 1864.

Saint-Victor (Paul de). *Salon de 1864.* — *La Presse*, 7, 22, 26 mai; 2, 7, 11, 19, 26 juin; 8 et 17 juillet 1864.

Saturnin (pseud.). *Lettres d'un gardien du palais de l'Industrie sur le Salon de 1864.* — *Le Nain jaune*, 11, 18 mai; 1er, 8, 18 et 22 juin 1864.

Ces *Lettres*, dont le véritable auteur est resté inconnu, provoquèrent deux réclamations insérées dans le corps du journal et reproduites par divers périodiques d'art : une lettre du peintre Auguste Anastasi sur une accusation de plagiat et une protestation du statuaire Clésinger.

Sault (C. de) [Mme Guy de Charnacé, née d'Agoult]. *Salon de 1864.* — *Le Temps*, 3, 12, 20, 25 mai; 1er, 8, 17, 23, 29 juin; 6, 13 et 24 juillet 1864.

Non réimprimé comme l'avait été le précédent compte rendu.

L'Art et la Critique à propos du Salon de 1864, par Georges Seigneur. Paris, impr. Alph. Aubry, rue de l'Église, 6. 1864, in-8, 1 f. et 29 p.

La couverture imprimée ne porte point la mention de l'officine de Vaugirard d'où cette brochure est sortie, mais celle de *Victor Palmé, libraire-éditeur, rue Saint-Sulpice, 18.*

Sempré (Euryale). Les Artistes dauphinois au Salon de 1864 (extrait de « l'Impartial dauphinois »). Grenoble, impr. Maisonville et fils, 1865, in-8, 80 p.

On lit au verso du faux-titre : « Cette édition, tirée à petit nombre, n'est pas dans le commerce ». Ce compte rendu se présente sous forme d'une lettre datée du 25 octobre 1864.

*Salon de 1864. — L'Artiste*, 1864, tome I*er*.

Compte rendu partagé entre divers collaborateurs dont la tâche s'est ainsi divisée :

CALLIAS (Hector DE), p. 193-199, 217-221 (*Les Quarante médailles*), 241-243.

— WALTER (Judith) [Judith GAUTIER]. P. 265-267. *Sculpture*.

— COLIGNY (Charles). *Les femmes peintes et les femmes peintres*.

— TROIS-ÉTOILES. P. 273. *Promenades au Salon*.

Aucune planche n'accompagne ces divers articles.

*L'Autographe au Salon de 1864 et dans les ateliers.*

Deux numéros hors série de l'*Autographe*, publication bi-mensuelle, imaginée par Villemessant et dirigée par l'un de ses gendres, Gustave Bourdin. Ces numéros, datés du 28 avril et du 10 juin 1864, comportent chacun seize pages de croquis qui tous n'émanent pas d'artistes vivants tels, par exemple, que Delacroix, Decamps, Grandville, mais qu'accompagnent le plus souvent des commentaires émanés de la main qui avait tenu la plume ou le crayon ; ceux de Millet et de Théodore Rousseau sont, à cet égard, particulièrement curieux.

Cette tentative improvisée, assez mal accueillie, paraît-il, par ceux-là mêmes dont elle sollicitait le concours, fut renouvelée l'année suivante dans de plus vastes proportions et forme un véritable album décrit ci-après.

*Salon de 1864. — Les Beaux Arts, revue de l'art ancien et moderne*, tomes VIII et IX.

BLONDEL (Spire). *Sculpture*, tome VIII, p. 297-302, 334-344, 362-370 ; tome IX, p. 17-20.

GUEULLETTE (Ch.). *Le genre*, tome VIII, p. 327-329, 353-355 ; tome IX, p. 5-9 et 33-37.

GALOUZEAU DE VILLÉPIN (L.-T.), sculpteur ornemaniste. *Architecture*, tome VIII, p. 302-305, 323-327, 370-372.

HÉBERT. *Paysage*, tome VIII, p. 292-296, 329-331, 356-369 ; tome IX, p. 10, 13 ; *Dessins*, p. 65-66.

MÉRIADEC (P.-L.). *Fleurs, fruits, nature morte*, tome VIII, p. 360-362 ; tome IX, p. 14-17.

## 1865

ARPENTIGNY (Capitaine Casimir-Stanislas D'). *Salon de 1865*. —

*Le Courrier artistique*, 7, 14, 21, 28 mai ; 4, 11, 18, 25 juin ; 2, 9, 16 et 25 juillet 1865.

AUDÉOUD (Alphonse). *Salon de 1865.* — *Revue indépendante*, tome II, p. 719-727 et 748-769 (15 juin et 1ᵉʳ juillet 1865).

Exposition des Beaux-Arts. Salon de 1865, par Louis AUVRAY, statuaire, directeur de la « Revue artistique ». Paris, A. Lévy, 1865, in-8, 2 ff. et 125 p.

BLANC (Charles). *Salon de 1865.* — *L'Avenir national*, 9, 21, 28 mai ; 3, 17 et 26 juin 1865.

Le Salon. Année 1865. Cinquante tableaux et sculptures dessinés par les artistes exposants, gravés par M. BOETZEL. *Paris, au bureau de la Gazette des Beaux-Arts*, s. d. (1865), in-4 obl. [N. Est. Ad 94.]

Un feuillet, non chiffré, placé à la suite des planches, également non numérotées, donne la *Table des dessins contenus dans ce volume*.

CHALLEMEL-LACOUR (Paul). *Le Salon de 1865.* — *Revue moderne*, tome XXXIV, p. 91-110.

Le Salon de 1865, photographié par CHAM. *Paris, Arnauld de Vresse*, in-4, 16 ff. non chiffrés.

CLÉMENT (Charles). *Exposition de 1865.* — *Journal des Débats*, 23, 24 avril ; 7, 10, 14, 21 mai ; 5-6, 13, 26 juin ; 3 et 6 juillet 1865.

Beaux-Arts. Les Artistes normands au Salon de 1865, par ALFRED DARCEL. *Rouen, impr. par D. Brière et fils*, 1865, in-12, 63 p. [N. Vp. 35930.].

FILLONNEAU (Ernest). *Salon de 1865.* — *Le Moniteur des arts*, 2, 5, 9, 12, 19, 26 mai ; 9, 16 et 23 juin 1865.

L'auteur n'a consacré qu'un dernier paragraphe de quelques lignes à la sculpture.

GALLET (Louis). Salon de 1865. Peinture, Sculpture. *Paris, Le Bailly*, MDCCCLXV, in-12, 36 p.

GAUTIER (Théophile). *Salon de 1865.* — *Le Moniteur universel*, 6 et 28 mai ; 3, 13, 18, 24 juin ; 9, 16, 22 et 25 juillet 1865.

Gautier fils (Théophile). *Le Salon de 1865.* — *Le Monde illustré*, 6, 13, 20, 27 mai; 10 et 24 juin 1865.

Des notes, généralement fort courtes, accompagnent les reproductions plus nombreuses que celles de l'année précédente, parues dans le corps du journal, parfois longtemps après la fermeture du Salon.

Hemmel (Alexandre). *Le Salon de 1865.* — *Revue nationale et étrangère*, tome XXI (10 mai et 10 juin 1865), p. 138-147 et 275-305.

Hemmel est certainement un pseudonyme dont la personnalité réelle a échappé aux recherches des contemporains.

Étude sur les beaux-arts. Salon de 1865, par Félix Jahyer. *Paris, E. Dentu*, 1865, in-12, 288 p.

Étude sur le Salon de 1865, par V. de Jankovitz. *Besançon, J. Jacquin, imprimeur-éditeur*, 1865, in-8, 88 p. [*N.* Inv. V 42445].

P. 12-30, *Sculpture*. L'auteur était l'un des descendants d'Étienne Falconet, mais il ne fait, dans cette partie de son travail, aucune allusion à ses origines.

Lagrange (Léon). *Le Salon de 1865.* — *Le Correspondant*, 25 mai 1865, tome XXIX (nouv. série), p. 128-168.

Laincel (Louis de). Promenade aux Champs-Élysées. L'Art et la démocratie. Causes de décadence. Le Salon de 1865. L'Art envisagé à un autre point de vue que celui de M. Proudhon et de M. Taine. *Paris, E. Dentu* (Roanne, impr. Ferlay), 1865, in-18, 2 ff., 145 p. et 1 f. non chiffré (Table).

Lescure (M. de). *La Peinture et la Sculpture au Salon de 1865.* — *Revue contemporaine*, 2ᵉ série, tome XLV, p. 529-564.

Dernier jour de l'exposition de 1865, revue galopante du Salon, par A. J. Lorentz. Dédiée à Luthereau, de « la Célébrité ». *Paris, impr. G. Kugelmann*, s. d., in-8, 21 p.

Mantz (Paul). *Salon de 1865.* — *Gazette des beaux-arts*, 1ᵉʳ juin (p. 489-523) et 1ᵉʳ juillet (p. 5-421) 1865.

Ces deux articles sont accompagnés de vingt et un bois empruntés à l'album de Boetzel (voyez ci-dessus) et d'une eau-forte de Léopold Flameng, d'après *La Fin de la journée*, par Jules Breton.

Exposition des beaux-arts de Paris de 1865. Les Alsaciens, par Ad. Morpain. (Extrait du « Moniteur du Bas-Rhin ».) *Strasbourg, impr. d'Ad. Christophe*, 1866, in-8, 1 f. et 46 p.

Mouy (Charles de). Le Salon de 1865. — *Revue française*, nouvelle série, tome XI, juin 1865, p. 177-207.

A.-P. Martial [Martial Potémont]. Lettre illustrée sur le Salon de 1865, publiée chez Cadart et Luquet, rue Richelieu, 79 (imp. Beillet). In-8, 20 pl.

Plaquette entièrement gravée à l'eau-forte, texte et croquis sous forme de lettre à M. Gustave H., à Commercy. Les croquis sont tantôt en marge, tantôt en haut, tantôt au milieu de la page. Seuls deux tableaux, le *Saint Sébastien* de Ribot et *La Fin de la journée* de Jules Breton, occupent chacun une page entière.

Place aux jeunes ! Causeries critiques sur le Salon de 1865, par Gonzague Privat. Peinture, Sculpture, Gravure, Architecture. *Paris, F. Cournol*, 1865, in-12, 2 ff. et 230 p.

Ravenel (Jean) [Alfred Sensier]. Salon de 1865. L'Époque, 1$^{er}$, 4, 7, 9, 14, 17, 20, 25, 30 mai ; 3-7, 15, 21, 28 juin ; 5 et 8 juillet 1865 (feuilletons).

Saint-Victor (Paul de). Salon de 1865. — *La Presse*, 7, 14, 21, 28 mai ; 4, 11, 20, 25 juin ; 2 et 9 juillet 1865.

A. Tainturier. Le Salon de 1865. Artistes bourguignons et franc-comtois. *Paris, V° Jules Renouard; Dijon, J. E. Rabutot*, s. d., in-8, 52 p.

En regard du titre, *Le Rayon de la mansarde*, par M. Hipp. Michaud, gravure sur bois anonyme.

Sault (C. de) [M$^{me}$ la comtesse d'Agoult]. Le Salon de 1865. — *Le Temps*, 9, 17, 24, 31 mai ; 6, 14, 20, 28 juin et 5 juillet 1865.

Même remarque pour ce compte rendu que pour celui de l'année précédente.

Vallet de Viriville (Auguste). *L'histoire de France au Salon. Visite d'un archéologue à l'exposition des ouvrages d'art de 1865.* — *Revue des provinces*, tome VII, p. 521-529 (15 juin 1865).

VATTIER (Gustave). *Salon de 1865.* — *Le Courrier du dimanche,*
7 et 28 mai; 4 et 25 juin 1865.

Le quatrième article est, par erreur, indiqué comme le troisième.

Salon de 1865. — *L'Artiste.*

Même remarque que pour le Salon de 1864 dans le même journal. Seuls les noms des collaborateurs ont changé.

MARC DE MONTIFAUD [Marie-Amélie CHARTROULE DE MONTIFAUD, mariée la même année à Juan-Francis-Léon DE QUIVOGNE], tome I$^{er}$, p. 193-200, 217-224, 241-247, 265-270.

— CLARETIE (Jules). P. 225-229. *Deux heures au Salon.*

— CALLIAS (Hector DE). *La grande peinture au Salon,* tome II, p. 9-13.

L'article de Jules Claretie a été réimprimé dans les *Peintres contemporains* (Charpentier, 1873, in-18), p. 103-119, avec quelques additions.

L'Autographe au Salon de 1865 et dans les ateliers. 104 pages de croquis originaux. Fac-similés par MM. BELLOGUET, BELLOT, JULES GRAS, C.-E. MATTHIS, A. PILINSKI, S. PILINSKI et J. SÉDILLE, gravés par MM. BELLOT, COMTE et GILLOT. Texte de PIGALLE [JEAN ROUSSEAU]. 430 dessins par 352 artistes. — *Paris, Bureaux de* l'Autographe, *du* Figaro *et du* Grand Journal, *8, rue Rossini.*

Du 29 avril au 15 juillet 1865, douze numéros in-folio oblong, 104 p. Le texte était tiré sur papier chamois et aussi sur papier blanc.

## 1866

Salon de 1866, par EDMOND ABOUT. *Paris, L. Hachette et C$^{ie}$,* 1867, in-12, 3 ff., 330 p. et 1 f. non chiffré (table).

Publié dans l'*Opinion nationale.*

ARAGO (Étienne). *Salon de 1866.* — *L'Avenir national,* 11, 16, 23, 26 mai; 13 juin; 4, 11 et 21 juillet 1866.

Exposition des beaux-arts. Salon de 1866, par LOUIS AUVRAY, statuaire, directeur de la « Revue artistique ». *Paris, V$^e$ Jules Renouard et aux bureaux de la* « Revue artistique », 1866, in-8, 128 p.

BAIGNÈRES (Arthur). *Journal du Salon de 1866.* — *Revue con-*

*temporaine*, 2ᵉ série, tome LI [LXXXXVIᵉ. de la collection], p. 336-362.

L'auteur divise son compte rendu en *Partie officielle, Nouvelles étrangères, Faits divers, Variétés, Annonces et réclames* ; sous chacune de ces rubriques il range, suivant leur nature, les œuvres d'art dont le sujet ou l'exécution se prête à cette répartition.

Blanc (Charles). *Salon de 1866*. — *Gazette des beaux-arts*, 1ᵉʳ juin (p. 497-520) et 1ᵉʳ juillet (p. 28-71) 1866.

Ces articles sont accompagnés de bois gravés par M. Boetzel, d'après Ch. Marchal, Corot, Mouchot, Berchère, Schenck, Ed. Frère, Jundt, Bonnat, et des planches suivantes tirées hors texte :

— Émile Lévy. *Idylle*, dessin de l'artiste, héliogravé par Amand Durand.

— Gigoux (Jean). *La Poésie*, dessin de l'artiste, héliogravé par Amand Durand.

— Puvis de Chavannes. *Fantaisie*, dessin de l'artiste, héliogravé par Amand Durand.

— Cambon (Armand). *Les Saints Anges* [pour une chapelle de Saint-Eustache], gravé sur bois par Guillaume.

— Lambert (Eugène). *Meute passant une rivière*, eau-forte de l'auteur.

— Toulmouche del. et sc. *Un mariage de raison*.

— Appian (Ad.) del. et sc. *Bords du lac du Bourget*.

— Popelin (Claudius). *La Vérité*. Héliogravé par Amand Durand.

Castagnary. *Salon de 1866*. — *La Liberté*, du 5 au 13 mai 1866 (cinq articles).

Sept autres articles, sous le même titre et en forme de « Lettres à Mᵐᵉ X. », ont paru dans le *Nain jaune* du 9 mai au 20 juin 1864 ; ils n'ont pas été réimprimés par G. Isambert et Roger Marx, comme les premiers (éd. Charpentier, tome Iᵉʳ, p. 221-240).

Challemel-Lacour (Paul). *Le Salon de 1866*. — *Revue moderne*, tome XXXVII, p. 525-550.

Le Salon de 1866 photographié par Cham. Paris, *Arnauld de Vresse, éditeur, 55, rue de Rivoli*, in-4, 16 p. non chiffrées.

Clément (Charles). *Exposition de 1866*. — *Journal des Débats*, 28 avril ; 5, 9, 15, 26 mai ; 2, 12, 19, 30 juin et 8 juillet 1866.

— Beaux-Arts. Les Artistes normands au Salon de 1866, par

Alfred Darcel. *Rouen, imprimé par D. Brière et fils*, 1866, in-12, 52 p. [*N*. Vp. 35931].

Denis (Théophile). Les Artistes du Nord au Salon de 1866. — Première année. *Douai, Lucien Crépin*, 1866, in-18, 46 p. [*N*. Inv. V 39874].

Travail anonyme paru dans une feuille locale et qui, en raison même de cet anonymat, a échappé aux rédacteurs du *Catalogue général des livres imprimés de la Bibliothèque nationale* [V° Denis (Théophile)].

Du Pays (A. J.). Le Salon. — *L'Illustration*, 1866 (1$^{er}$ semestre), p. 179, 298, 309-310, 341-342, 364, 380.

Bois d'après Anastasi (*Terrasse d'un couvent à Rome*); Brandon (*Baiser de la mère de Moïse*); Dubufe (Éd.) (*L'Enfant prodigue*), etc.

Fouquier (Henry). *Le Salon de 1866*. — *Le Courrier du dimanche*, 13, 20, 27 mai ; 3 et 17 juin 1866.

Le dernier article, ou plutôt la dernière lettre au directeur du *Courrier du dimanche*, a pour objet l'exposition rétrospective ouverte comme annexe du Salon officiel et qui fut, si je ne m'abuse, la première tentative de ce genre renouvelée de celles qu'avait organisées le baron Taylor à la fin du règne de Louis-Philippe.

Gautier (Théophile). *Salon de 1866*. — *Le Moniteur universel*, 15 mai ; 12 et 21 juin ; 4, 17, 21, 24, 26 et 29 juillet ; 3 et 10 août 1866.

Gautier fils (Théophile). *Salon de 1866*. — *Le Monde illustré*, 12, 19, 26 mai 1866.

Le journal contient, en outre, de nombreuses reproductions accompagnées le plus souvent de quelques lignes d'appréciation, signées d'initiales diverses.

Girardin (Jules). *Salon de 1866*. — *Revue française*, 6$^e$ année, tome XIV (mai-août 1866), p. 260-288.

Jahyer (Félix). Deuxième étude sur les beaux-arts. Salon de 1866. *Paris, Librairie centrale*, 1866, in-18, 2 ff. et 292 p. [*N*. Inv. V 2421.]

Lagrange (Léon). *Le Salon de 1866*. — *Le Correspondant*, 25 mai 1866, tome XXXII, nouv. série, p. 186-221.

Martial (A. P.). [Potémont]. *Lettre sur le Salon de 1866. Paris, Cadart et Luquet*, 1866, in-folio, 20 p.

Le texte, entièrement gravé, est daté à la fin du 25 juin 1866.

P. 5, il est question de l'infortuné Léon Bonvin, le cabaretier-aquarelliste, et de la vente organisée au bénéfice de sa veuve et de ses enfants : Martial a reproduit à l'eau-forte les dons offerts par Meissonnier (Reitres en goguette), Édouard Frère et Théodule Ribot.

Montifaud (Marc de) [M$^{me}$ Léon Quivogne]. *Salon de 1866.* — *L'Artiste*, tome I$^{er}$, p. 169-178, 196-205.

P. 206-207. *Les Poèmes au Salon*, par Ernest d'Hervilly, pièces, pour la plupart très courtes, sur divers envois de vétérans et de débutants, dédiées à Henry Houssaye, et dont aucune n'a été, je crois, réimprimée.

Saint-Victor (Paul de). *Salon de 1866.* — *La Presse*, 13, 20, 27 mai ; 3, 10, 24 juin et 11 juillet 1866.

Sault (C. de) [M$^{me}$ Guy de Charnacé]. *Salon de 1866.* — *Le Temps*, 9, 18, 26, 31 mai ; 14 juin et 4 juillet 1866.

Zola (Émile). Mon Salon, augmenté d'une dédicace et d'un appendice. *Paris, Librairie centrale*, 1866, in-12, 98 p. et 1 f. non chiffré (Table des matières).

Publié dans l'*Événement* sous le pseudonyme de Claude et interrompu sur les réclamations des abonnés, ce compte rendu y fut achevé par Théodore Pelloquet (numéros des 16, 25 mai et 15 juin). *Mon Salon* a été de nouveau réimprimé en 1879, chez Charpentier, dans une nouvelle édition de *Mes haines* (Achille Faure, 1866, in-18), avec *Édouard Manet, étude biographique et critique*, parue dans la *Revue du XIX$^e$ siècle* (1$^{er}$ janvier 1867) et rééditée en brochure la même année chez Dentu.

Salon de 1866. Prix : 50 centimes. *Paris, Armand Le Chevalier* (impr. Wittersheim), 1866, in-8, 32 p.

## 1867

(Salon annuel et Exposition universelle)

About (Edmond). *Salon de 1867.* — *Le Temps*, 22, 29 mai ; 4, 13, 22 et 26 juin 1867.

Astruc (Zacharie). *Le Salon des Champs-Élysées.* — *L'Étendard*, 3, 19, 26 juin ; 23, 28 juillet et 11 août 1867.

Auvray (Louis). Exposition des beaux-arts. Salon de 1868, suivi d'une réfutation de la brochure de M. Lazerges. *Paris, V° Jules Renouard et aux bureaux de la Revue artistique*, 1868, in-8, 127 p.

Blanc (Charles). *Exposition universelle de 1867. Beaux-Arts.* — *Le Temps*, 12 avril ; 15 mai ; 5, 19 juin ; 18, 27 août ; 2, 16, 23, 24 octobre ; 6, 7 et 20 novembre 1867.

Études sur l'art contemporain. Les Écoles françaises et étrangères en 1867, par A. Bonnin. *Paris, E. Dentu*, 2 ff. (faux-titre), II-134 p. et 1 f. non chiffré (Table).

Publiées dans le journal *la France* de juillet à septembre 1867.

Castagnary. *Salon de 1867.* — *La Liberté*, 25, 28 mai et 7 juin 1867.

Série interrompue dès le début et qui a été néanmoins réimprimée dans l'édition Charpentier, tome I$^{er}$, p. 241-247.

Cham au Salon de 1867. *Paris, Arnauld de Vresse*, s. d., in-4, 16 ff. non chiffrés.

Chaumelin (Marius). *Exposition universelle.* — *Revue moderne* [ancienne *Revue germanique*], tomes 41 et 42.

Réimprimé dans l'*Art contemporain* (Paris, librairie Renouard, 1873, gr. in-8), recueil déjà décrit au paragraphe 1$^{er}$ de la présente publication et qui sera rappelé à propos des divers *Salons* de l'auteur parus de 1868 à 1870.

Peinture. Sculpture. Les Nations rivales dans l'art. Angleterre, Belgique, Hollande, Bavière, Prusse, États du Nord, Danemark, Suède et Norwège, Russie, Autriche, Suisse, Espagne, Portugal, Italie, États-Unis d'Amérique, France. L'Art japonais. De l'influence des expositions internationales sur l'avenir de l'art, par Ernest Chesneau. *Paris, Librairie académique, Didier et C$^{ie}$*, 1868, in-12, 3 ff. non chiffrés et 476 p.

Réunion d'articles publiés dans le *Constitutionnel* sur l'Exposition universelle de 1867.

Clément (Charles). *Exposition annuelle des Champs-Élysées.* — *Journal des Débats,* 24, 30 avril; 4, 10, 17, 31 mai; 5 et 15 juin 1867. — *Exposition universelle des beaux-arts, ibid.,* 28 mars; 11 avril; 1er juillet; 1er, 28 août; 4, 9, 21, 27 et 31 octobre 1867.

Beaux-Arts. Les Artistes normands au Salon de 1867, par Alfred Darcel. *Rouen, impr. de D. Brière et fils,* 1867, in-12, 47 p. [*N.* Vp. 35932].

Les Beaux-Arts à l'Exposition universelle et aux Salons de 1863, 1864, 1865, 1866 et 1867, par Maxime du Camp. *Paris, V° Jules Renouard,* 1867, in-18, 3 ff. et 352 p.

Réunion des comptes rendus précédemment fournis à la *Revue des Deux Mondes* où avait également paru celui de la présente Exposition universelle. Recueil déjà décrit dans les généralités formant le paragraphe 1er de cet essai; il est dédié à Jules Duplan, ami de l'auteur et de Gustave Flaubert, et terminé par une table générale des noms cités.

Les peintres français en 1867, par M. Théodore Duret. *Paris, E. Dentu,* 1867, in-18, 2 ff., II-173 p. et 1 f. non chiffré (Table). [*N.* V. 37497].

Recueil d'articles inspirés par l'Exposition universelle, le Salon annuel, l'exposition posthume d'Ingres à l'École des beaux-arts, des expositions de Théodore Rousseau au cercle de la rue de Choiseul, de Courbet et de Manet dans des locaux particuliers loués pour la circonstance.

Fouquier (Henry). *Salon de 1867.* — *L'Avenir national* (du 26 avril au 7 mai 1867) (sept articles).

L'auteur a donné dans le même journal une série d'autres articles sur l'Exposition universelle; je connais, du moins, ceux du 18 avril et du 15 mai; j'ignore si la suite a paru.

Gautier (Théophile). *Salon de 1867.* — *Le Moniteur universel,* 3 juin 1867.

Cet article, consacré à Gustave Doré et à Puvis de Chavannes, est le seul que l'auteur, absorbé par le compte rendu de diverses parties de l'Exposition universelle, ait eu le temps ou le désir d'écrire. Il a été réimprimé en partie dans l'*Artiste* du 1er avril 1869, sous le titre de : *Les Tableaux de la vie contemporaine.*

Lagrange (Léon). *Les Beaux-Arts en 1867. L'Exposition universelle. Le Salon.* — *Le Correspondant*, août et septembre 1867, tomes 55, p. 992-1024, et 56, p. 84-104 (nouvelle série).

Mantz (Paul). *Le Salon de 1867.* — *Gazette des beaux-arts*, 1er juin (p. 513-548).

Cet article est accompagné de bois gravés par Comte et par M<sup>lle</sup> Hélène Boetzel d'après Alfred de Curzon, Ch. Marchal, Schloesser, Carrier-Belleuse, et des planches suivantes :

Mouchot. *La sortie de la mosquée.* Gr. à l'eau-forte par Léopold Flameng.

— Sevin. *Le Chemin des prés à Villiers.* Gr. à l'eau-forte par l'auteur.

— Lambert (Eugène). *La Place enviée.* Gr. à l'eau-forte par l'auteur.

Album autographique. L'Art à Paris en 1867. 106 pages de croquis originaux. Texte par A. Pothey. *Armand Le Chevalier, libraire-éditeur, 61, rue Richelieu,* in-folio oblong.

Vingt livraisons dont les pages ne sont point chiffrées. Le dernier feuillet est occupé par une table des noms d'artistes renvoyant aux livraisons dans lesquelles leurs croquis ont été reproduits.

La publication, une fois achevée, a été précédée d'un faux-titre portant seulement : *L'Art à Paris en 1867* et d'un titre historié commençant par : *Exposition universelle. — 368 gravures. — Peinture. — Sculpture. — Architecture....,* terminé par l'énumération des noms des principaux contributaires à qui Pothey s'était adressé. Parmi ceux-ci figuraient des « amateurs » tels que Victor Hugo (*Le Château de Ruy Gomez*), daté de 1866 ; Henry Monnier [*Binette d'artiste :* portrait de Pothey] ; la baronne Charlotte-Nathaniel de Rothschild [*Finale Borgho et Rogliasco,* golfe de Gênes] ; Ch. Baudelaire, croquis en marge de deux variantes de la dernière strophe des *Sept vieillards,* remaniée encore dans la version définitive.

Saint-Victor (Paul de). *Salon de 1867.* — *La Presse,* 9, 23 mai; 8, 26 juin et 8 juillet 1867.

## 1868

About (Edmond). *Le Salon de 1868.* — *Revue des Deux Mondes,* 1er juin 1868, p. 714-745.

Astruc (Zacharie). *Salon de 1868 aux Champs-Élysées.* —

*L'Étendard*, 19 et 29 mai; 27 juin; 7, 29 et 31 juillet; 2, 5, 6 et 7 août 1868.

Belloy (marquis A. de). *Promenade à l'exposition des beaux-arts.* — Le Correspondant, 10 juin 1868, p. 882-911.

Blanc (Charles). *Salon de 1868.* — Le Temps, 12, 19, 26 mai; 3, 17, 23 et 30 juin 1868.

Réimprimé sans indication de provenance, dans l'*Annuaire publié par la Gazette des beaux-arts, année 1869*, gr. in-8; premier et unique spécimen d'une tentative que la guerre de 1870 et d'autres raisons encore ne permirent pas de renouveler.

Salon de 1868. Études artistiques, par Firmin Boissin. *Paris, C. Douniol*, 1868, in-12, 2 ff. et 92 p. [*N. Inv.* V. 32557].

Tirage à part d'un journal.

Castagnary. *Salon de 1868.* — Le Siècle, 22 mai 1868 et jours suivants.

Réimprimé d'abord dans un volume paru en 1869 chez Armand Lechevalier (in-18), intitulé *Le Bilan de l'année 1868*, avec la collaboration de Ranc, Francisque Sarcey, Paschal Grousset, puis dans l'édition Charpentier, tome Ier, p. 248-326.

Salon de 1868. Album de soixante caricatures, par Cham. *Paris, Arnauld de Vresse, s. d.*, in-4, 16 ff. non chiffrés.

Chaumelin (Marius). *Salon de 1868.* — La Presse, 27 mai; 3, 11, 23, 29 juin; 12 et 21 juillet 1868.

Réimprimé dans l'*Art contemporain* de l'auteur (Libr. Renouard, 1873, in-8).

Clément (Charles). *Exposition de 1868.* — Journal des Débats, 1er, 9, 18, 27 mai; 3, 13, 19 et 20 juin 1868.

Beaux-Arts. Les Artistes normands au Salon de 1868, par Alfred Darcel. *Rouen, impr. D. Brière et fils*, 1868, in-12, 60 p.

Beaux-Arts. Le Salon de 1868, par Ch. L. [Latoison-] Duval. *Meaux, impr. A. Cochet*, 1866, in-8, 24 p.

Gautier (Théophile). *Salon de 1868.* — Le Moniteur universel, 2, 3, 9, 11, 17, 25, 26 mai; 1er, 2, 4 juin; 8 et 19 juillet 1868.

GRANGEDOR (J.). *Le Salon de 1868.* — *Gazette des beaux-arts*, 1er juin (p. 503, 524) et 1er juillet (p. 5-30) 1868.

Ces articles sont accompagnés des planches suivantes, toutes hors texte :

— BIN, *Naissance d'Ève*, gr. par RAMUS.
— MAZEROLLE. *Naissance de Minerve*, gr. sur bois par M<sup>lle</sup> H. BOETZEL.
— BRION (G.). *Lecture de la Bible*, gr. par RAJON (eau-forte).
— FRÈRE (Éd.). *Les Couseuses*, dessin de l'artiste, gr. sur bois par DURAND.
— BRETON (Jules). *La Récolte des pommes de terre*, gr. par BRACQUEMOND (eau-forte).
— ROYBET. *Les Joueurs de trictrac*, gr. par l'auteur (eau-forte).
— ZAMACOIS. *Le Favori du Roi*, dessin de l'auteur, gr. en fac-similé par AMAND DURAND.
— SCHENCK. *Autour de l'auge*, dessin de l'auteur, gr. en fac-similé par AMAND DURAND.
— BERNIER (Camille). *Étang de Quimerc'h*, gr. par l'auteur (eau-forte).
— FALGUIÈRE. *Le Jeune martyr Tarcisius*, dessin de RAJON, gr. par BOETZEL (bois).

J. GRANGEDOR est le pseudonyme de JULES JOLY, chimiste et conférencier, mort d'épuisement au début du siège de Paris (23 octobre 1870), sur qui on peut consulter une notice sommaire, mais émue, signée A. L. L. [A. Louvrier de Lajolais], publiée dans la *Chronique des arts* du 10 décembre 1871.

MANTZ (Paul). *Le Salon de 1868.* — *L'Illustration*, 1868, 1er semestre, p. 283-299, 315, 327, 349, 360-361, 394.

Articles généralement fort courts, accompagnés de reproductions dont le commentaire est signé S. T. Il y a de plus, p. 397, une page de charges de BERTALL portant ce titre malencontreux : *Tout pour l'Alsace, considérations sur les médailles à l'Exposition de 1868.* Plusieurs de ces récompenses avaient été attribuées, en effet, à des artistes appelés, trois ans plus tard, à savoir pour quelle nationalité ils optaient, mais Guillaume Régamey, l'un de ceux que Bertall avait lourdement raillés, était Suisse d'origine et non point Alsacien.

Le Salon de 1868, par RAOUL DE NAVERY. *Paris, Librairie centrale*, 1868, in-18, in-12, 2 ff. et 101 p.

On lit au verso du faux-titre : « Ce volume a été tiré à deux cents exemplaires. Cent exemplaires seulement ont été mis dans le commerce. » Tous ont été tirés sur papier vergé.

Raoul de Navery est le pseudonyme de Marie de Saffron, née en 1834 à Ploërmel (Morbihan), morte à Paris en 1885. Elle a signé du même pseudonyme de très nombreux romans dont le répertoire d'Otto Lorenz fournit la liste.

Palma (Étienne). *Le Salon de 1868.* — *Revue de Paris* (nouv. série), tome XI, p. 219-243, 412-438; tome XII, p. 78-100.

Un Chercheur au Salon. 1868. Peinture. Les Inconnus. Les trop peu connus. Les Méconnus. Les Nouveaux et les Jeunes, par Paul-Pierre. *Paris, Librairie française, E. Maillet, éditeur*, 1868, in-8, 141 p. et 1 f. non chiffré (Table).

Un index des noms cités occupe les pages 139-141.

Paul-Pierre est le pseudonyme de M. Paul-Pierre Casimir-Périer.

Petroz (Pierre). *Salon de 1868.* — *Revue moderne*, 10 et 25 mai 1868; p. 353-363 et 535-549.

Tintamarre-Salon. Exposition des beaux-arts de 1868. Dessins par Chassagnol neveu [Félix Régamey]. Quatrains de John Steeck, Maxime et Vabontrain. *En vente à Paris, chez Armand Léon et C$^{ie}$, 21, rue du Croissant*, in-4 oblong, 12 p. non chiffrées.

Épigraphe empruntée à *Manette Salomon*. Chassagnol est, on le sait, un des personnages de ce roman de Edmond et Jules de Goncourt, où il incarne et représente le type du « prix de Rome ».

Révillon (Tony). *Le Salon de 1868.* — *La Petite Presse*, 3, 9, 17 mai et 21 juin 1868.

Saint-Victor (Paul de). *Salon de 1868.* — *La Liberté*, 10, 13, 19 mai; 4, 13, 21, 30 juin et 7 juillet 1868.

## 1869

About (Edmond). *Le Salon de 1869.* — *Revue des Deux Mondes*, 1$^{er}$ juin 1869, p. 725-758.

Le Salon de 1869, par André Albrespy. Extrait de la « Revue chrétienne » du 5 juillet 1869. *Paris, typographie Ch. Meyrueis, rue Cujas, 13*, 1869, in-8, 16 p. [N. Vp. 17759].

Astruc (Zacharie). *Salon de 1869.* — *Le Dix Décembre*, 13, 20, 27 juin et 1$^{er}$ août 1869.

Aubryet (Xavier). *Le Salon de 1869.* — *Journal officiel du soir*, 9, 20 mai ; 4, 13, 22 juin ; 2, 13, 15, 30 et 31 juillet 1869.

Un dernier article sur la sculpture a été annoncé, mais il n'a pas paru.

Blanc (Charles). *Salon de 1869.* — *Le Temps*, 7, 19, 26 mai ; 4, 16, 23 juin et 2 juillet 1869.

Album Boetzel. Salon de 1869. *Paris, impr. V° Berger-Levrault*, petit in-folio oblong [*N.* Est. A. D. 94 a].

Titre rouge et noir. Avertissement sans titre, signé E. Boetzel. Le dernier feuillet renferme la *Table des gravures contenues dans ce volume*.

Bouniol (Bathild). *L'Amateur au Salon.* — *Revue du Monde catholique*, 25 mai 1869, p. 516-546.

Casimir Périer (Paul). Propos d'art à l'occasion du Salon de 1869. Revue du Salon. *Paris, Michel Lévy frères* (impr. E. Brière), in-18, 5 ff. non chiffrés et vi-viii-332 p. (la dernière contenant la *Table des matières* n'est pas chiffrée).

Au verso du titre est contre-collé un feuillet non chiffré d'*errata*. Les pages 327-331 sont occupées par une *Table alphabétique* des noms d'artistes.

Castagnary. *Salon de 1869.* — *Le Siècle*, 7, 14, 21, 28 mai ; 4, 11, 18 et 25 juin 1869.

Réimprimé dans les *Salons* de l'auteur, tome I<sup>er</sup>, p. 327-389.

Salon de 1869 charivarisé. Album de soixante caricatures, par Cham. *Paris, Arnauld de Vresse, s. d.*, in-4, 16 ff. non chiffrés.

Chesneau (Ernest). *Salon de 1869.* — *Le Constitutionnel*, 2, 3, 4, 5, 11, 18, 25 mai ; 1<sup>er</sup>, 15, 17, 20 et 27 juin 1869.

Clément (Charles). *Exposition de 1869. Journal des Débats*, 29 avril ; 5, 14, 21, 27 mai ; 2, 10, 16 et 19 juin 1869.

Beaux-Arts. Les Artistes normands au Salon de 1869, par Alfred Darcel. *Rouen, impr. D. Brière et fils*, 1869, in-12, 71 p.

Duparc (Arthur). Le Salon de 1869. Extrait du « Correspondant ». *Paris, Librairie Ch. Douniol*, 1869, in-8, 22 p. [*N.* Vp. 17758].

Duranty. *Salon de 1869*. — *Paris-Journal*, du 18 mai au 16 juin 1869 (vingt-trois articles).

D'après la *Chronique des arts*.

Gautier (Théophile). *Le Salon de 1869*. — [A.] *L'Illustration*, 8, 15, 22, 29 mai; 5, 12, 19 juin 1869. — [B.] *Journal officiel*, 11, 19, 24 mai; 6, 13, 16, 18, 19, 20, 23, 24, 25, 26, 27, 28 et 29 juin 1869.

Le Salon écrit pour l'*Illustration* a été réimprimé dans le volume posthume intitulé *Tableaux à la plume*; celui du *Journal officiel* n'a pas eu le même honneur.

Lafenestre (Georges). *Le Salon de 1869*. — *Moniteur universel*, 3, 9, 14, 19, 23, 29 mai; 3, 11, 17, 22, 27 juin et 6 juillet 1869.

Réimprimé dans l'*Art vivant*, mais avec de nombreuses suppressions, corrections et modifications; l'article sur *Courbet*, notamment (22 juin), n'a pas été réédité.

Laurent-Pichat (L.). *Salon de 1869*. — *Le Réveil*, du 12 mai au 12 juillet 1869 (feuilletons).

Mantz (Paul). *Salon de 1869*. — *Gazette des beaux-arts*, 1er juin (p. 489-511) et 1er juillet (p. 5-23) 1869.

Ces deux articles sont accompagnés des planches suivantes, toutes tirées hors texte :
— Bonnat (Léon). *L'Assomption* (pour l'église Saint-André de Bayonne), dessin de Bocourt, gr. par Sotain.
— Corot. *Souvenir de Ville-d'Avray*, dessin de Pirodon, gr. par Comte (bois).
— Curzon. *Côte de Sorrente*, dessins et gravure par les mêmes (bois).
— Servin. *Puits de charcutier*, gr. par l'auteur (eau-forte).
— Brion (G.). *Un Mariage protestant en Alsace*, gr. par Rajon (eau-forte).
— Mouchot. *Arc de Titus*, dessin de Bocourt, gr. par Sotain (bois).
— Fromentin (Eugène). *Halte de muletiers*, gr. par Ch. Courtry (eau-forte).
— Brandon. *La sortie de la loi le jour du Sabbat*, gr. par Ch. Courtry (eau-forte).
— Schlaesser (Ch.). *Une bouteille de champagne*, gr. par l'auteur (eau-forte).

— CHABRY (Léonce). *Landes*, gr. par l'auteur (eau-forte).
— HENNER. *Femme couchée*, gr. par MORSE (sur acier).

PAVIE (Victor). *Les Angevins au Salon*. — Revue de l'Anjou et du Maine, tome IV, p. 425-432.

*Le Salon de 1869*. — La Parodie d'And. Gill, n° 1 (4 juin 1869), p. 5-14.

Charges anonymes, en noir et en couleur, d'après Courbet, Manet, Carolus Duran, Guillaume Régamey, Th. Ribot, Albert Besnard, Bazille, Puvis de Chavannes, Nazon, etc. Le commentaire qui les accompagne est également anonyme.

RAFFY (Jacques), pseud. [Henry FOUQUIER]. *Salon de 1869*. — Journal de Paris, national, politique et littéraire, 5, 12, 19, 23, 27 mai ; 2, 13, 23 et 29 juin 1869.

Henry Fouquier a dit aussi quelques mots des tableaux de genre et de la « grande peinture » dans la *Revue internationale de l'art et de la curiosité* (voyez ci-dessous) et il a signé du même pseudonyme de Jacques Raffy, au *Journal de Paris*, des articles sur diverses ventes de tableaux et d'objets d'art.

SAINT-VICTOR (Paul DE). — *Salon de 1869*. La Liberté, 8, 16, 30 mai ; 5, 15, 20 et 29 juin 1869.

Un article de cette série a été réimprimé sous ce titre : *Les Paysagistes au dernier Salon*, dans l'*Artiste* de 1869, tome IV, p. 162-171.

SILVESTRE (Armand). *Le Salon de 1869*. — Revue moderne, 26 juin 1869, p. 699-715.

*Le Salon de 1869*. — Revue internationale de l'art et de la curiosité, tome I<sup>er</sup>.

Compte rendu collectif dont chaque partie porte le nom de son auteur et qui se divise ainsi :
— E. SPULLER. *Sculpture* (p. 377-384).
— A. SENSIER. *Le Paysage et les paysans* (p. 385-406).
— A. RANC. *Le Portrait* (p. 407-414).
— Henry FOUQUIER. *Tableaux de genre* (p. 415-435). — *La Grande peinture* (p. 473-479).
— CASTAGNARY. *La Peinture religieuse* (p. 436-442).
— J. GRANGEDOR. *L'Art décoratif au Salon* (p. 443-454). — *Les Tableaux de fleurs et de nature morte*. — *Les Dessins et les gravures* (p. 480-490).

## 1870

Deuxième année. Album Boetzel. Le Salon de 1870. *Impr. générale Lahure. Se vend chez M. Boetzel, 74, rue des Martyrs,* in-folio oblong.

Titre rouge et noir. Avertissement sans titre, signé Ernest Hoche (Hoschedé) et daté de Paris, 20 juin 1870. Le dernier feuillet présente la *Table des gravures contenues dans ce volume.*

Bouniol (Bathild). *L'Amateur au Salon, 1870.* — Revue du Monde catholique, 25 mai 1870, p. 526-554.

Cham au Salon de 1870. *Paris, Arnauld de Vresse, s. d.,* in-4, 16 ff. non chiffrés.

Clément (Charles). *Exposition de 1870.* — Journal des Débats, 30 avril; 9, 12, 14, 19, 24 mai; 1er, 11 et 12 juin 1870.

Delaborde (vicomte Henri). *Le Salon de 1870.* — Revue des Deux Mondes, 1er juin 1870, p. 692-725.

Le Salon de 1870, par Arthur Duparc. Extrait du « Correspondant ». *Paris, impr. Ch. Douniol,* 1870, in-8, 31 p. [N. Vp. 17760].

Fouquier (Henry). *Salon de 1870.* — Le Français, du 4 mai au 27 juin 1870.

Gautier (Théophile). *Salon de 1870.* — Journal officiel, 2, 16, 17, 21, 29 juin; 3, 7, 18 juillet; 2 et 8 août 1870.

Beaux-Arts. Salon de 1870. Propos en l'air, par J. Goujon. *Paris, chez l'auteur, 22, rue Richelieu ; librairie des contemporains, 13, rue de Tournon, et chez tous les libraires.* S. d., in-16, 169 p. et 3 ff. non chiffrés (annonce de librairie).

L'*Introduction* paginée en chiffres romains est comprise dans la pagination totale.
L'auteur a suivi l'ordre alphabétique du livret.

Lafenestre (Georges). *Salon de 1870.* — Moniteur universel, 3, 8, 13, 17, 23 mai; 2, 13, 19 juin et 3 juillet 1870.

Même remarque que pour le compte rendu du Salon de 1869 dans le même journal; celui-ci a subi plusieurs retouches et si le passage relatif à Courbet n'a pas été supprimé, il offre des modifications dont un biographe de l'artiste aurait à tenir compte.

Lasteyrie (Ferdinand de). *Salon de 1870.* — *L'Opinion nationale,* 4, 10, 18, 25 mai; 1er, 8, 13, 18, 22 juin 1870.

Laurent-Pichat (L.). *Salon de 1870.* — *Le Réveil,* du 14 mai au 17 juin 1870 (quinze articles).

Plusieurs de ces articles ont été scindés et occupent deux ou trois numéros consécutifs, sans que le chiffre de série qu'ils portent ait été modifié.

Lemonnier (Camille). Salon de Paris, 1870. *Paris, Vᵉ A. Morel et Cⁱᵉ* (typ. Weissenbruch à Bruxelles), in-16, 247 p.

Ménard (René). *Salon de 1870.* — *Gazette des beaux-arts,* 1er juin (p. 489-514) et 1er juillet (p. 38-71) 1870.

Ces articles sont accompagnés des planches suivantes, toutes hors texte :
— Robert Fleury (Tony). *Prise de Corinthe,* dessin de l'auteur, gr. par Midderigh (bois).
— Blanc (Joseph). *Persée,* dessin de Bocourt, gr. par Sotain (bois).
— Servin. *Le Vin piqué,* dessin de l'auteur, gr. par Boetzel (bois).
— Guillon (Adolphe). *La Terrasse de l'ancienne abbaye de Vézelay,* dessin de l'auteur, gr. par Boetzel (bois).
— Bernier (Camille). *Un chemin près de Bannalec,* dessin de l'auteur, gr. par Boetzel (bois).
— Van Marcke. *Le Troupeau de village (Normandie),* dessin de Pirodon, gr. par Comte (bois).
— Hiolle (Ernest). *Arion,* dessin de l'auteur, gr. par Maubin (bois).
— Leharivel-Durocher. *L'Amour,* dessin par Gilbert, gr. par Comte (bois).
— Bartholdi. *Vercingétorix,* gr. anonyme (bois).
— Duran (Carolus). *Portrait de Mᵐᵉ \*\*\*,* gr. par Léopold Flameng (eau-forte).

Merson (Olivier). Le Salon de 1870. — *Le Monde illustré,* 1er semestre, 1er, 7, 14, 21, 28 mai; 4, 11, 18, 25 juin 1870.

Chaque article est accompagné d'une ou plusieurs reproductions des œuvres exposées, telles que *Les Barbares devant Rome* d'Évariste Luminais (7 mai); *Le Dernier jour de Corinthe* de Tony Robert-

Fleury (14 mai); Ch. Jacque, *Lisière de bois et animaux* (21 mai); Berne-Bellecour, *Après la procession*, et Toulmouche, *L'Heure du rendez-vous* (4 juin); C. Bernier, *Chemin creux à Bannalec*, et Barrias, *La Fileuse* (marbre) (7 juin); Hiolle, *Arion*, statue marbre; P.-C. Comte, *Charles IX et Henri de Navarre chez Marie Touchet*; (G. DE HAGELMANN, *Gorge aux loups* (forêt de Fontainebleau (11 juin); Pasini, *Porte de la mosquée de Yeni-Djami à Constantinople*, et Max. Lalanne, *Vue d'Auray*, fusain (18 juin), etc.

B. DE MÉZIN. Promenades en long et en large au Salon de 1870, publiées dans le journal « le Vélocipède illustré ». *Paris, librairie de la Publication, 19, rue des Martyrs* (impr. Cochet, à Meaux), in-8, 55 p. [Inv. V 46766].

Les appréciations de l'auteur sont presque toutes formulées, en style direct et généralement fort courtes.

SAINT-VICTOR (Paul DE). *Salon de 1870.* — La Liberté, 14, 22, 29 mai; 5 et 12 juin 1870.

SORIN (Élie). Le Salon de 1870. Peinture et sculpture. Extrait de la « Revue d'Anjou ». *Angers, impr.-libr. E. Barassé*, 1870, in-8, 24 p.

Réflexions celtiques sur l'état biologique du monde civilisé à propos du Salon de 1870, par SIDNAY-VIGNAUX. *Paris, impr. Jules Bonaventure*, 1870, in-8, 79 p.

Extrait de la *France médicale* de juin 1870.

*Salon de 1870.* — Revue internationale de l'art et de la curiosité, tome III.

Même remarque que pour le compte rendu du Salon de 1869 publié par la même Revue. Voici les noms des auteurs et les titres des articles de cette seconde tentative :

— Paul MANTZ. *Sculpture* (p. 357-371).

— A. SENSIER. *Les peintres de la nature* (p. 372-396).

— J. GRANGEDOR. *Peinture historique, monumentale, décorative* (p. 397-414).

— A. DE BULLEMONT. *Pastels et aquarelles* (p. 415-419); *Gouaches et miniatures* (p. 453-458).

— TÉRIGNY. *Le Genre et le portrait* (p. 420-428). — *Étude complémentaire du Salon* (p. 441-452), et tome III (p. 1-24).

— Alph. HIRSCH. *La Gravure* (p. 459-474).

— HERMANT (A.). *Architecture* (p. 429-434).

Les Artistes audomarois au Salon de 1869 et au Salon de 1870. Articles extraits de l'*Indépendant, journal de l'arrondissement de Saint-Omer*, du 9 mai 1869 et du 28 mai 1870. *Saint-Omer, imprimerie et librairie de Ch. Guermonprez, rue des Tribunaux, 4*, 1870, in-18, 2 ff. et 34 p. [V. Vp. 8662].

Tirage à part sur papier vélin glacé.

*La dernière partie du travail, consacrée aux années 1871-1900, n'a pu être publiée, le manuscrit préparé par l'auteur n'ayant pas été retrouvé dans ses papiers après son décès.*

# TABLE DES MATIÈRES

INTRODUCTION . . . . . . . . . . . . . . . I-XII

## SALONS ET EXPOSITIONS D'ART A PARIS
### (1801-1900)

§ 1er. — Recueil de critiques spéciales aux Salons . . . . . 13
§ 2. — Consulat et Empire (1801-1812) . . . . . . . . . 19
§ 3. — Restauration (1814-1827) . . . . . . . . . . . 36
§ 4. — Monarchie de Juillet (1831-1847) . . . . . . . . 55
§ 5. — Seconde République (1848-1852) . . . . . . . . 133
§ 6. — Second Empire (1853-1870) . . . . . . . . . . 146

BESANÇON. — IMPRIMERIE JACQUES ET DEMONTROND.

www.ingramcontent.com/pod-product-compliance
Lightning Source LLC
Chambersburg PA
CBHW071534220526

45469CB00003B/782